浦契尼的杜蘭朵

童話 · 戲劇 · 歌劇

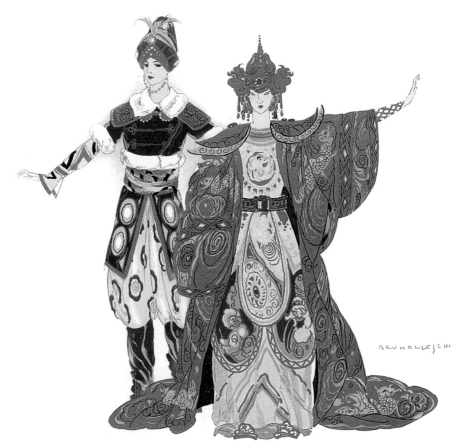

說明：浦契尼生前曾決定請布魯內雷斯基(Umberto Brunelleschi)為《杜蘭朵》首演做服裝設計，其設計共有四十二張服裝設計及五張相配之道具圖，經常可見於有關浦契尼之文獻資料中，但並不完整；本書首次將此套設計完整公開。

Turandot
Atto III.

G. Puccini

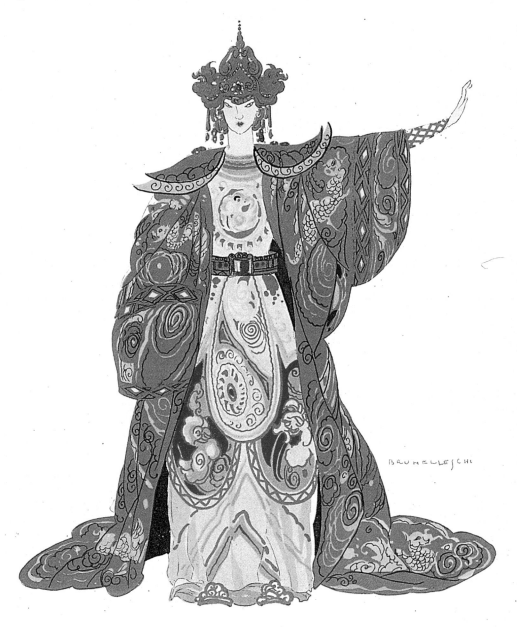

Turandot

-3-

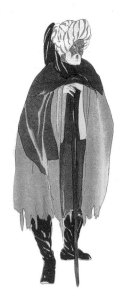

Turandot *G. Puccini*

Timur

8

Turandot *G. Puccini*

Calaf

·5·

Turandot *G. Puccini*

Atto I.

Guardie tartare

		1b
1	1a	
		1c

1 布魯內雷斯基設計圖三：杜蘭朵（第三幕）。

1a 布魯內雷斯基設計圖五：卡拉富。

1b 布魯內雷斯基設計圖八：帖木兒。

1c 布魯內雷斯基設計圖十八：韃靼衛兵（第一幕）。

·18·

Turandot G. Puccini

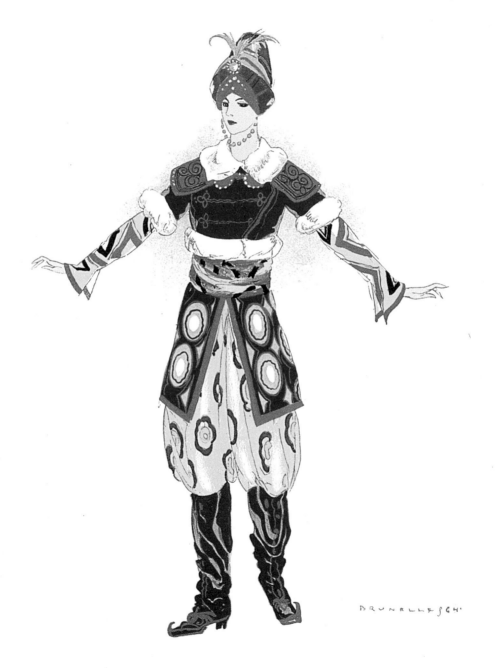

Calaf senza mantello

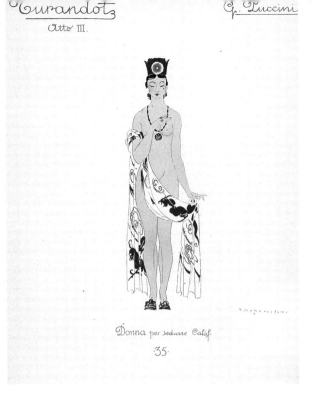

𝒯urandot
Atto III.
𝒢. Puccini

Donna per sedurre Calaf
·35·

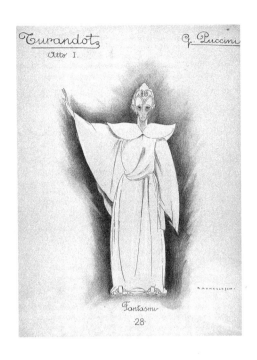

𝒯urandot
Atto I.
𝒢. Puccini

Fantasmi
·28·

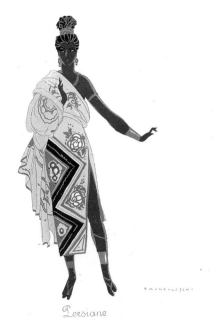

𝒯urandot
Atto III.
𝒢. Puccini

Persiane
34

2　布魯內雷斯基設計圖六：卡拉富(未穿大衣)。
2a　布魯內雷斯基設計圖廿八：鬼魂(第一幕)。
2b　布魯內雷斯基設計圖卅五：色誘卡拉富之女子(第三幕)。
2c　布魯內雷斯基設計圖卅四：波斯女子(第三幕)。

Turandot

G. Puccini

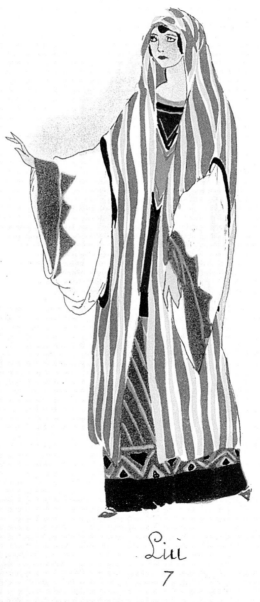

Liù

7

Atto I.

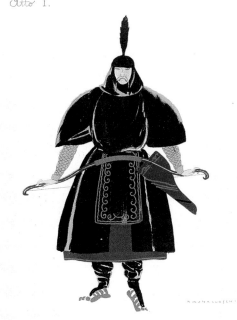

Corteo - Figurazioni
.57

Guardie nere

-17-

𝒯urandotᴣ　　　𝒢. 𝒫uccini
Atto III.

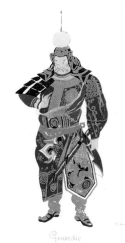

Guardie

32

𝒯urandotᴣ　　　𝒢. 𝒫uccini
Atto III.

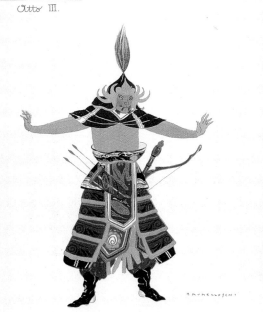

Sgherri

·33·

3	3a	3c
	3b	3d

3　布魯內雷斯基設計圖七：柳兒。

3a　布魯內雷斯基設計圖廿七：行刑隊伍角色（第一
　　幕）。

3b　布魯內雷斯基設計圖卅二：衛兵（第三幕）。

3c　布魯內雷斯基設計圖十七：黑衛兵（第一幕）。

3d　布魯內雷斯基設計圖卅三：士兵（第三幕）。

Turandot

Atto II.

G. Puccini

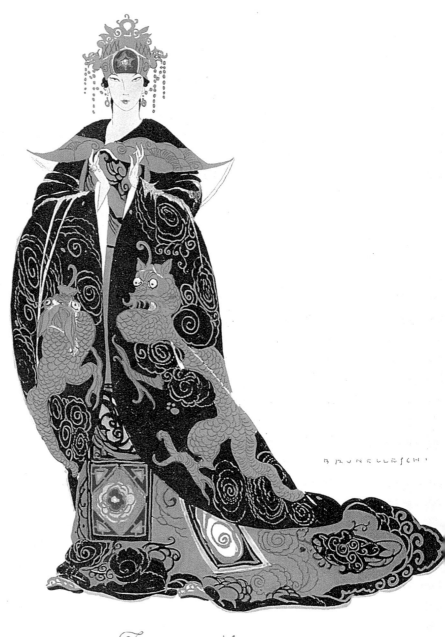

B RVNELLE/CHI

Turandot

-2-

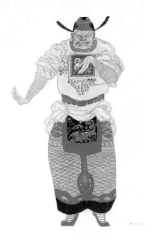

Maschera (Pong)

-10-

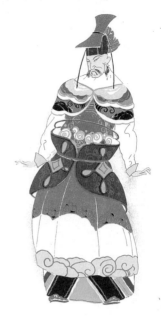

Maschera (Ping)

-9-

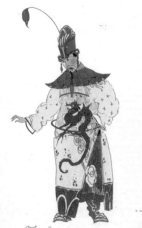

Maschere - Costume cerimonia per tutte e tre

-12-

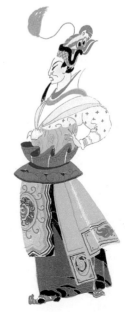

Maschera (Pang)

	4a	4c
4		
	4b	4d

4 布魯內雷斯基設計圖二：杜蘭朵(第二幕)。

4a 布魯內雷斯基設計圖十：面具(彭)。

4b 布魯內雷斯基設計圖十二：面具(朝服)。

4c 布魯內雷斯基設計圖九：面具(平)。

4d 布魯內雷斯基設計圖十一：面具(龐)。

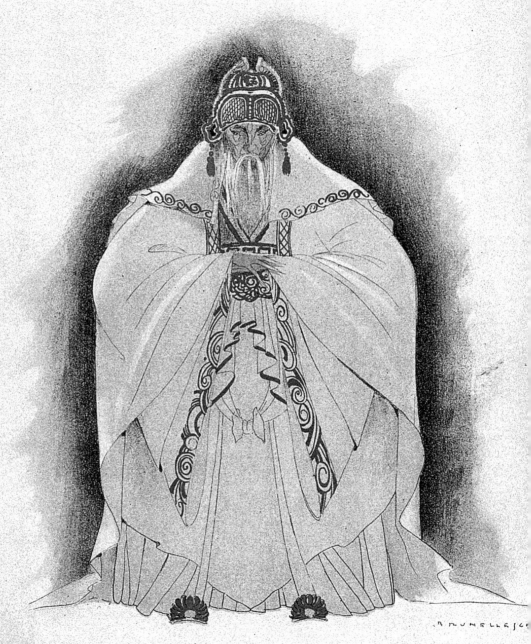

Imperatore

·13·

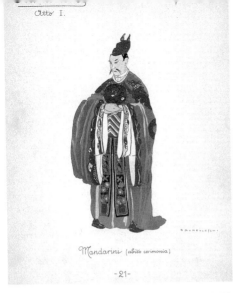

Atto I.

Mandarini (abito cerimonia)

-21-

𝒯urandot

G. Puccini

Atto II.

Sacerdoti

-23-

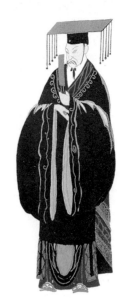

Sapienti

-26

𝒯urandot

G. Puccini

Atto I.

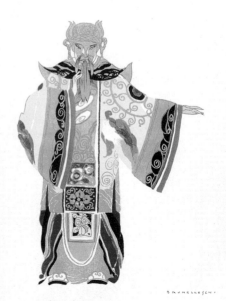

| 5 | 5a | 5c |
| | 5b | 5d |

5　布魯內雷斯基設計圖十三：皇帝。

5a　布魯內雷斯基設計圖廿一：官吏(典禮服裝)(第一
　　幕)。

5b　布魯內雷斯基設計圖廿三：神職人具(第二幕)。

5c　布魯內雷斯基設計圖廿六：智者。

5d　布魯內雷斯基設計圖廿四：官吏(隊伍)(第一
　　幕)。

Mandarini - Corteo

·24·

Turandot G. Puccini

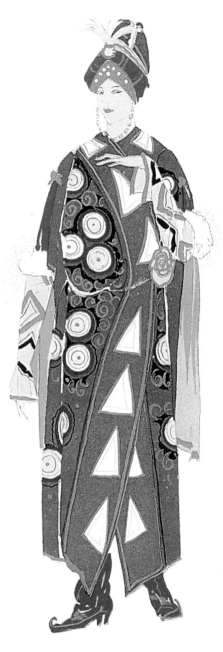

Calaf con mantello

Turandot Atto I. G. Puccini

Servi del boia

Turandot G. Puccini

Pu-Tin-Pao (Carnefice)
·15·

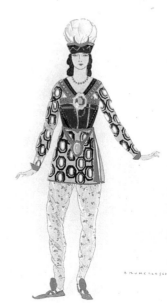

Principe di Persia
·14·

6　布魯內雷斯基設計圖四：卡拉富(著大衣)。

6a　布魯內雷斯基設計圖十五：卜丁保。

6b　布魯內雷斯基設計圖十六：劊子手之僕人(第一
　　幕)。

6c　布魯內雷斯基設計圖十四：波斯王子。

Turandot

Atto I.

G. Puccini

Turandot

1.

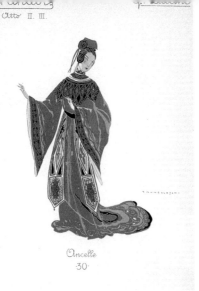

Turandot
Atto II. III.

Ancelle
30·

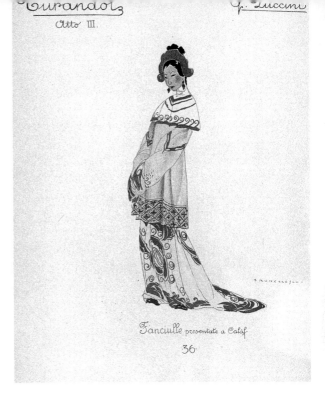

Turandot
Atto III.

G. Puccini

Fanciulle presentate a Calaf
36·

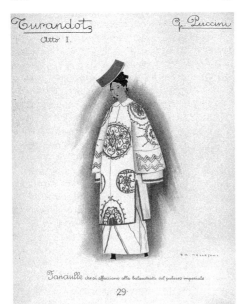

Turandot
Atto I.

G. Puccini

Fanciulle che si affacciano alla balaustrata del palazzo imperiale
29·

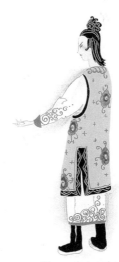

Turandot
Atto I.

G. Puccini

Fanciulle nel corteo
20·

7	7a	7c
	7b	7d

7　布魯內雷斯基設計圖一：杜蘭朵（第一幕）。

7a　布魯內雷斯基設計圖卅：侍女（第二、三幕）。

7b　布魯內雷斯基設計圖廿九：女子（第一幕）。

7c　布魯內雷斯基設計圖卅六：試圖說服卡拉富之女子（第三幕）。

7d　布魯內雷斯基設計圖廿：女子（隊伍）（第一幕）。

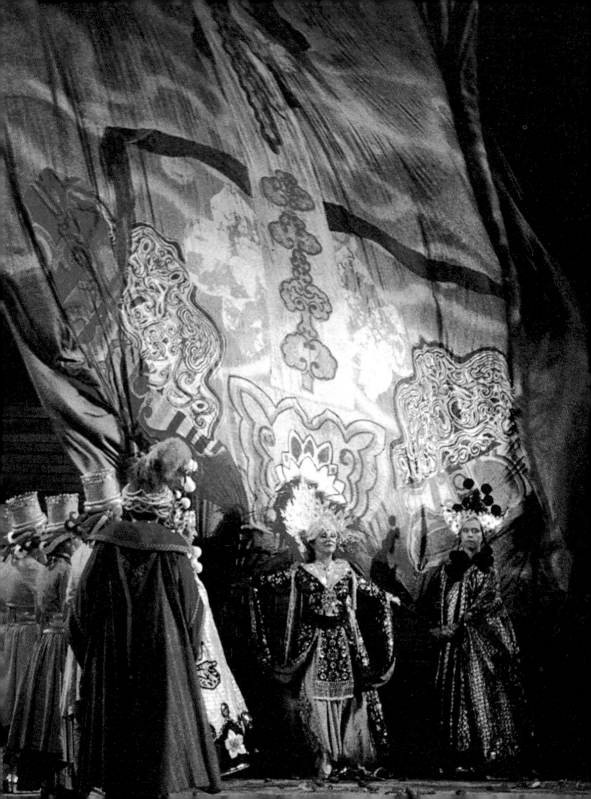

目 錄

Sylvano Bussotti 以 Galileo Chini 之《杜蘭朵》首演時之舞台設計以及 Umberto Brunelleschi 之服裝設計為藍本，為1982/83年透瑞得拉溝(Torre del Lago)浦契尼音樂節(Festival Pucciniano)演出浦契尼《杜蘭朵》之製作。

轉載自Sylvano Bussotti/Jürgen Maehder, *Turandot*, Pisa (Giardini) 1983：Jürgen Maehder 提供。

第二幕第二景杜蘭朵上場之場景。

縮寫符號說明

CP	*Carteggi Pucciniani*, edited by Eugenio Gara, Milano (Ricordi) 1958; 其後之數字為該信於該書中之編號。
ed., eds.	該書之主編。
Ep	*Giacomo Puccini, Epistolario*, edited by Giuseppe Adami, Milano (Mondadori) 1928 (重印本1982) ; 其後之數字為該信於該書中之編號, 如為頁數則以逗點隔開後, 以「x頁」表示。
f., ff.	下一頁, 下數頁。
ibid.	同前一引用資料。
Lo 1996	Kii-MingLo, *Turandot auf der Opernbühne*, Frankfurt/Bern/New York (Peter Lang) 1996。
MQ	*Musical Quarterly*。
Mr	藏於米蘭黎柯笛檔案室之黎柯笛公司已有內部編號之信件;其後之數字及符號即為該公司給予該信之編號。
MrCC	藏於米蘭黎柯笛檔案室之浦契尼給克勞塞提之信件, 由於未曾出版, 亦無編號, 故於其後註明信件日期。
MrCL	藏於米蘭黎柯笛檔案室之黎柯笛公司信件複本, 未曾出版;無編號之部份, 於其後註明信件日期;有編頁之部份, 則附上相關資料。
NA	Friedrich Schiller, *Schillers Werke*, Nationalausgabe, edited by J. Petersen, G. Fricke etc., Weimar (Böhlau), 1943 ff.。
NRMI	*Nuova Rivista Musicale Italiana*。
op. cit.	前面曾經引用過之同一份參考資料。
passim.	散見該參考資料。
PRMA	Proceedings of the Royal Musical Association。
Sch	*Giacomo Puccini, Lettere a Riccardo Schnabl*, edited by Simonetta Puccini, Milano (Emme Edizioni) 1981; 其後之數字為該信於該書中之編號, 如為頁數則以逗點隔開後, 以「x頁」表示。
Sim	Lo 1996, »Anhang I: Puccinis Briefe an Renato Simoni«, 347-412;其後之數字為該信於該信件集中之編號, 如為頁數則以逗點隔開後, 以「x頁」表示。

TEATRO alla SCALA
(ENTE AUTONOMO)

Serie 78ª d'abbonamento (Serie A) — STAGIONE 1925-1926 — Recita 124ª (125ª del Secondo Turno)

DOMENICA 25 APRILE 1926 - alle ore 21 precise
PRIMA RAPPRESENTAZIONE
di

TURANDOT

Dramma lirico in 3 atti e 5 quadri di GIUSEPPE ADAMI e RENATO SIMONI
Musica di GIACOMO PUCCINI
(Proprietà G. RICORDI & C.)

NUOVISSIMA

PERSONAGGI

La Principessa Turandot	Sig.ª ROSA RAISA
L'Imperatore Altoum	Sig. FRANCESCO DOMINICI
Timur, Re tartaro spodestato	. . .	" CARLO WALTER
Il Principe Ignoto (Calaf) suo figlio	. . .	" MICHELE FLETA
Liù, giovine schiava	. . .	Sig.ª MARIA ZAMBONI
Ping, Grande cancelliere	. . .	Sig. GIACOMO RIMINI
Pang, Gran provveditore	. . .	" EMILIO VENTURINI
Pong, Grande cuciniere	. . .	" GIUSEPPE NESSI
Un Mandarino	. . .	" ARISTIDE BARACCHI
Il Principino di Persia	. . .	" N. N.
Il Carnefice	. . .	" N. N.

Guardie Imperiali - Servi del boia - Ragazzi - Sacerdoti
Mandarini - Dignitari - Sapienti - Ancelle di Turandot - Soldati - Portabandiere - Musici - Le Ombre dei Morti - Folla
A Pekino - Ai tempi delle favole

Maestro Concertatore e Direttore
ARTURO TOSCANINI

Maestro del Coro VITTORE VENEZIANI
Maestro della Banda MARSILIO CECCARELLI
Coreografo GIOVANNI PRATESI

Direttore della messa in scena GIOVACCHINO FORZANO - Direttore dell'allestimento scenico CARAMBA
Bozzetti e scene di GALILEO CHINI dipinte colla collaborazione di ALESSANDRO MAGNONI
Direttore del Macchinario GIOVANNI - PERICLE ANSALDO
Costumi della Sa. A. CARAMBA su bozzetti di CARAMBA Attrezzi della Ditta F. MARCATI & C. di SORMANI TRAGELLA e C

PREZZI

Biglietto d'ingresso alla Platea ed ai Palchi	L. 50.—	Biglietto d'ingresso alla Prima Galleria	. .	L. 25.—
Poltrone (oltre l'ingresso)	" 500.—	Posti Numerati Prima Galleria (oltre l'ingresso)		" 200.—
Poltroncine (oltre l'ingresso)	" 400.—	Biglietto d'ingresso alla Seconda Galleria		" 15.—
Posti Numerati di Platea (oltre l'ingresso)	" 300.—	Posti Numerati di Seconda Galleria (oltre l'ingresso)		" 100.—

PALCHI
Prime 3 2500 — Seconde L. 3000.— — Terzi fila L. 2500.—

È PRESCRITTO L'ABITO NERO PER LA PLATEA E PER I PALCHI
IN PLATEA NON VI SONO POSTI IN PIEDI

LA DIREZIONE

劇情大意

首演：一九二六年四月廿五日，義大利米蘭
　　　(Milano)斯卡拉劇院(Teatro alla Scala)
故事背景：遙遠的中國

第一幕：

　　北京城的人民集合在紫禁城前，聽一位大臣宣旨
("Popolo di Pekino!" /北京城的百姓們！)：「欲娶
杜蘭朵公主為妻的王子，必須先猜杜蘭朵給的三個謎。
三個都答對了，即可娶得公主。若答錯了一個，就被處
斬。波斯王子因未能答對杜蘭朵的謎，即將被斬首。」
在紛亂中，一位近盲的老人跌倒了，他身旁的年輕女子
向眾人求救，來扶起老人。一位年輕人喊著「父親」，
前來扶起老人，原來他們是一對異國君王父子帖木兒
(Timur)和卡拉富(Calaf)，因戰亂流落他鄉而失散。父
子重逢，自是十分高興。二人互訴別後，卡拉富要父親
勿大事聲張，以免為到處追尋他們的敵人得知蹤跡。帖
木兒告訴卡拉富，這些日子裡多虧身旁的柳兒(Liù)照
顧。卡拉富滿懷感激地問及她的身份，柳兒答以「只是
一個婢女」。卡拉富又問為什麼願意跟著帖木兒吃這麼
多苦，柳兒答以「因為在宮殿裡，你曾經對我一笑」。

　　柳兒話語未歇，眾人又起一陣紛亂，劊子手的行刑

左圖：浦契尼《杜蘭朵》1926年
四月廿五日於米蘭斯卡拉劇院首
演海報。

21

隊伍開始進場，眾人興奮地準備著觀看行刑。此時，在月光裡，遠遠地出現杜蘭朵(Turandot)的身影，眾人不禁跪地膜拜。卡拉富原本詛咒著這位殘忍的女人，在看到杜蘭朵後，卻立刻強烈地愛上了她。帖木兒注意到兒子的情緒不對，問他想幹什麼。卡拉富表示已愛上了杜蘭朵，正在此時，波斯王子被執行死刑，臨刑前，仍高喊著「杜蘭朵」。帖木兒警告兒子也會有如此的下場，卡拉富卻為愛而不願回頭。

宮中的三位大臣平(Ping)、彭(Pong)、龐(Pang)出現，試圖勸阻這位年輕人，眾位已在刀下喪命王子之鬼魂亦出現，表示雖為刀下鬼，依然愛著杜蘭朵。帖木兒見各式勸阻均無效，於是要柳兒和卡拉富談。柳兒的眼淚("Signore, ascolta!"/先生，聽吾言！)卻只換來卡拉富將父親交給柳兒的託付("Non piangere,Liù!"/別傷悲，柳兒！)。在三位大臣、帖木兒、柳兒和眾人的全力阻止下，卡拉富依舊毅然決然地敲響三下鑼，正式成為下一位向杜蘭朵求婚的候選人。

第二幕：

三位大臣平、彭、龐在早朝前，談著中國的不幸，出了杜蘭朵這麼一位嗜血的公主。三人頗有「人在朝中、身不由己」之嘆，亦不免有歸隱山林之念。正在交談之時，號角聲響起，三人起身上朝。

年老的鄂圖王(Altoum)試圖在最後關頭勸退眼前的年輕人，卡拉富卻只簡單地三次強調自己接受試驗的決心。鄂圖王無法，只有讓杜蘭朵進來。在宣佈第一個謎

題前，杜蘭朵說明自己為何要如此做的原因("In questa reggia" / 在這個國家)，因為在幾千年以前，一個深夜裡，一位中國公主樓琳(Lou-ling)被異邦人士殺死，她的尖叫聲穿過時空，傳到杜蘭朵的耳中，因此，她要向異邦王子報復。杜蘭朵再次警告這位陌生王子，謎題有三個，但是人只能死一次。王子卻答以「謎題有三個，人只能活一次」。

杜蘭朵的三個謎底：「希望」("La Speranza")、「血」("Il Sangue")和「杜蘭朵」都被陌生王子解開了。眾人大為高興，公主卻向鄂圖王求情，不要嫁給這個陌生人。鄂圖王不為所動，陌生王子卻表示，願意以愛來溶化她。王子提出的條件是：他也給公主一個謎，如果公主在次日天亮前能答出來，他願意就死。謎題是：他的名字。公主同意了，鄂圖王最後只好無奈地答應。

第三幕：

杜蘭朵下了命令：當晚北京城無人能睡，直到找出陌生王子的名字為止。亦未入眠的王子聽到這道命令("Nessun dorma"/無人能睡)，期待著自己次晨的勝利。三位大臣前來，試圖以成群美女和金銀財寶，求王子離開中國。利誘不成後，又試圖以情動之，告以王子若不洩露謎底，中國將永無寧日。王子不為所動，正在此時，士兵們帶來了帖木兒和柳兒。王子連忙表示他們不知道自己的名字，混亂之時，公主亦到場，決定要對二人用刑，柳兒表示只有她知道王子是誰，但卻不願意

講。在用刑之下，柳兒依然不招，杜蘭朵不免問她為什麼，柳兒答以為了「愛」（"Tanto amore segreto" ／是秘密的愛情）。最後，眾人喚來劊子手，柳兒絕望地告訴杜蘭朵（"Tu che di gel sei cinta" ／冰塊將妳重包圍），她終究會愛上王子，王子亦將再度獲勝，只是柳兒自己看不到這一切了。說完，她搶過一位士兵的匕首，自盡而亡。眾人均被此一景驚嚇住，無言地逐漸退去，僅餘王子和公主二人。

　　王子激動地斥責杜蘭朵的冷酷（"Principessa di morte!" ／死神的公主！），決定要以行動將她自冷冷的星空帶到人間。不顧杜蘭朵的抵抗，他奮力地吻了杜蘭朵，這一吻溶化了杜蘭朵冰冷的心，終於嚐到了愛的滋味，不禁熱淚盈眶。激情過後，杜蘭朵承認王子贏了，要他帶著他的秘密走，王子卻主動地將自己的名字告訴她，杜蘭朵大為高興。此時，天也亮了，兩人共同到鄂圖王面前，杜蘭朵向眾人宣佈她知道這位陌生人的名字，他的名字是「愛」（"Amor"）！

浦契尼歌劇作品簡表

- 《山精》(*Le Willis*)
 1884年5月31日於米蘭(Milano)首演
 新版本改名爲*Le Villi*,1884年12月26日於圖林(Torino)首演
- 《艾德加》(*Edgar*)
 1889年4月21日於米蘭首演
 新版本1892年2月28日於費拉拉(Ferrara)首演
- 《瑪儂‧嫘斯柯》(*Manon Lescaut*)
 1893年2月1日於圖林首演
- 《波西米亞人》(*La Bohème*)
 1896年2月1日於圖林首演
- 《托斯卡》(*Tosca*)
 1900年1月14日於羅馬(Roma)首演
- 《蝴蝶夫人》(*Madama Butterfly*)
 1904年2月17日於米蘭首演
 新版本1904年5月28日於布雷西亞(Brescia)首演
- 《西部女郎》(*La Fanciulla del West*)
 1910年12月10日於紐約(New York)首演
- 《燕子》(*La Rondine*)
 1917年5月27日於蒙地卡羅(Monte Carlo)首演
- 《三合一劇》(*Il Trittico*)
 《大衣》(*Il Tabarro*)
 《安潔莉卡修女》(*Suor Angelica*)
 《姜尼‧斯吉吉》(*Gianni Schicchi*)
 1918年12月14日於紐約首演
- 《杜蘭朵》(*Turandot*)
 1926年4月25日於米蘭首演

浦契尼與他的時代——代序

»[...] ma io ho voluto una cosa umana e quando il cuore parla sia in China o in Olanda il senso è uno solo e la finalità è quella di tutti [...]«

» 我想要的，是一個有人性的東西，當心靈在敘述時，無論是在中國或是在荷蘭，方向只有一個，所追求的也都一致。《

—浦契尼致希莫尼，1924年3月25日—

提起「浦契尼」(Giacomo Puccini)，愛樂者立刻會想起他的《波西米亞人》(*La Bohème*)、《托斯卡》(*Tosca*)、《蝴蝶夫人》(*Madame Butterfly*)等作品，對中國人而言，更不會忘了還有《杜蘭朵》(*Turandot*)。但若問起浦契尼是那一時代的人，恐怕很多人都會以為他和威爾第(Giuseppe Verdi) 是同一時代的義大利音樂大師。事實上，若不是威爾第的長壽和旺盛的創作力，浦契尼應和他至少相差兩代，而不會被看做是威爾第的接班人。許多人更不會想到，以上所提的作品中，就首演時間而言，只有《波西米亞人》於1896年首演，其餘全是進入廿世紀後問世的作品[1]。若是提到浦契尼逝世至今不過七十四年，更會令人訝異，浦契尼原來是一位離我們不算很遠的音樂家。

再看十九世紀末義大利歌劇世界的情形。在整個十九世紀裡，德、法的歌劇都有相當長足的發展，不僅「回銷」至歌劇起源的義大利，並對義大利的歌劇創作、

左圖：浦契尼於創作《杜蘭朵》時，攝於鋼琴旁。

1.請參考本書之〈浦契尼歌劇作品簡表〉。

演出都有相當的影響。至十九世紀末，華格納 (Richard Wagner)的作品亦登上義大利的舞台後，加上被視爲國寶的威爾第久無新作推出，義大利的歌劇發展出現明顯的斷層現象。但看今日歌劇曲目中，在威爾第的《阿伊達》(*Aida*, 1871年首演)和《奧塞羅》(*Otello*, 1887年首演)之間的十六年間，僅有龐開利(Amilcare Ponchielli)的《嬌宮妲》(*La Gioconda*, 1876年首演)尚被演出，即可看出這一幾乎是義大利歌劇發展眞空時期的現象。而在義大利之外並不爲一般人熟知的龐開利，也成了威爾第和浦契尼兩代之間承先啓後的人物。

　　1883年，米蘭的出版商宋舟鈕公司(Casa Sonzog-no)舉辦了一個歌劇比賽，這項比賽其實有著商業競爭的時空背景。宋舟鈕是個有近百年歷史的大出版商，原經營一般性書籍的出版，自1874年起，亦開始走音樂出版的路，當時它的最大競爭對手爲一直從事這一行的黎柯笛公司，也是威爾第的出版商。除此以外，黎柯笛又先後兼併數家音樂出版公司，聲勢浩大，幾乎小有名氣的義大利作曲家的作品皆由其出版，並且代理不少德、法音樂出版商。在此種情況下，宋舟鈕想在這一行有所成就，必須設法培養、掌握新生代作曲家。辦歌劇比賽的主要用意即在此，希望能藉此發掘年輕一代的歌劇作曲家。比賽的作品範圍限於獨幕劇，得獎作品將由該公司安排演出，得獎者則可和該公司簽約，對當時仍在音樂院就讀的學生或剛出道的音樂家而言，是一個很好的機會，消息傳出，在米蘭頗爲轟動，年輕一代的佼佼者，幾乎都報名參加，浦契尼也在其中。

2. 雷昂卡發洛在當時音樂家中，可算是才子型的人物，曾在波隆尼亞(Bologna)大學取得文學學位。他試圖師法華格納，為自己的歌劇寫劇本，並打算以文藝復興時代的題材，仿效《尼貝龍根的指環》(Der Ring des Nibelungen)寫一部連演三晚的大規模歌劇作品。黎柯笛看過第一部份《梅狄奇家族》(I Medici)的劇本後，對他寫劇本的才華頗為欣賞，請他參與為浦契尼計劃的歌劇《瑪儂·蝶絲柯》的劇本工作。《梅狄奇家族》全劇完成後，黎柯笛認為不佳，拒絕安排演出。雷昂卡發洛憤怒之餘，決定走《鄉村騎士》的寫實主義路線，在五個月內完成《丑角》的劇本和音樂，並將它提供給宋舟鈕，後者欣然接受，並儘快安排上演。由托斯卡尼指揮的首演果然非常成功，宋舟鈕打鐵趁熱，很快地推出《梅狄奇家族》，事實證明黎柯笛的眼光，這部作品並不成功，雷昂卡發洛的大計劃也就胎死腹中，不再繼續。

3. 威爾第最後兩部作品的劇作家，不僅對當代義大利文學有很大的影響，本身亦是一位作曲家，並由於他個人對華格納的崇拜，將華格納作品翻譯成義大利文，對華格納作品傳入義大利有相當重要的貢獻。

4. 黎柯笛至今依舊是義大利最大的音樂出版商，在義大利的樂譜出版上幾乎居於壟斷的地位，對十九、世紀義大利的音樂發展有絕對重要的貢獻。它的輝煌時期即是在朱利歐主持的時代，今日的黎柯笛僅繼續使用此一家族

宋舟鈕的歌劇比賽將範圍限定在獨幕劇，一方面係基於演出經費考量，可以減低演出成本，再者，亦試圖以另一種舞臺演出方式和華格納歌劇相抗衡。1883年比賽的結果，浦契尼的作品因筆跡凌亂，根本沒有入圍。同樣的比賽又在1889、1892和1903年舉行，引起不少注意，是義大利音樂界在十九世紀末、廿世紀初的大事之一。只是歷次比賽的獲獎者後來泰半沒沒無聞，得獎作品中，亦唯有1889年的馬斯卡尼(Pietro Mascagni)的《鄉村騎士》(Cavalleria rusticana,1890年首演) 至今能在歌劇舞台上佔有一席之地，馬斯卡尼本人一生的其他作品亦未能再超越這部作品。但是，無可否認的是，獨幕劇型式的歌劇對十九世紀末、廿世紀初的歌劇演進卻有某種程度的影響。另一方面，《鄉村騎士》的成功，不僅引來了兩年後雷昂卡發洛(Ruggero Leoncavallo)的《丑角》(Pagliacci, 1892年首演)，[2]亦反映了當時年輕一代歌劇創作多元嘗試的方向之一：「寫實主義」(verismo)。

浦契尼參加1883年宋舟鈕歌劇大賽的作品《山精》(Le Willis)雖然落選，但在他音樂院的老師龐開利和柏依鐸(Arrigo Boito)[3]的合力推薦下，黎柯笛決定給予支持，促使該劇於次年在米蘭首演，有很不錯的成績。當時黎柯笛的經營者朱利歐·黎柯笛(Giulio Ricordi)[4]係一位本身相當有人文素養的商人，他眼見當時義大利歌劇界青黃不接的情形，以及威爾第年逾七十，創作頻率愈拉愈長，一時間又不見可接棒者的現象，加上宋舟鈕的競爭，對黎柯笛公司而言，實有切身的憂患。浦契尼

《山精》的成功，亦讓朱利歐看好他的潛力，一心一意培養支持他，每月固定支薪，讓他無後顧之憂，得以專心創作。浦契尼推出新作的速度一向不快，[5]他的第二部作品《艾德加》(Edgar)在五年後才問世，而且很不成功。既使如此，朱利歐並未對浦契尼喪失信心，多方鼓勵他，耐心地為他尋找合適的劇本和劇作家，更經常週旋於浦契尼和眾多劇作家之間，解決他們的岐見，以求完成一部美好的作品。事實也證明，朱利歐對浦契尼的相知相惜，實是浦契尼日後成功的一大關鍵。

　　若看1892年的義大利歌劇史，更可以看到朱利歐的慧眼。這一年，威爾第的最後一部作品《法斯塔夫》(Falstaff)即將完成，浦契尼米蘭音樂院的同學馬斯卡尼已因《鄉村騎士》被一致看好，雷昂卡發洛亦因《丑角》的成功在樂壇上站穩了腳步。然而，年逾卅十的浦契尼仍只是被出版商看好的「未來樂壇新秀」。

　　1893年，《瑪儂·嫘斯柯》(Manon Lescaut)在經過很戲劇化的創作過程後問世，這一部作品的成功，證明了朱利歐的眼光。三年後，1896年，在雷昂卡發洛之前，浦契尼搶先推出《波西米亞人》[6]，獲得的成功終於奠定了浦契尼在歌劇史上的地位，此時，浦契尼已經卅八歲了。[7]從此以後，浦契尼的歌劇創作走上了巔峰，接下了威爾第的棒子，自然也為黎柯笛公司賺取無數的利潤。

　　而浦契尼和朱利歐之間的私人感情亦超出了一般事業上合作者的關係，稱之有如父子也不為過。1912年，朱利歐去世，浦契尼不僅失去了事業上的一大夥伴，也

的名字，企業中早已無黎柯笛家族成員。1994年八月，BMG集團更買下了黎柯笛的過半股權，入主黎柯笛。當時在義大利是一件相當轟動，且令義大利人頗感難堪之事件。

5. 請參考本書之〈浦契尼歌劇作品簡表〉。

6. 請參考Jürgen Maehder原著，羅基敏譯，〈巴黎寫景－論亨利·繆爵的小說改編成浦契尼和雷昂卡發洛的《波西米亞人》歌劇的方式〉，《音樂與音響》，二〇八期（八十年三月），142-147；二〇九期（八十年四月），122-127；二一一期（八十年六月），122-128；二一三期（八十年八月），110-118。

7. 不僅和同一代的義大利作曲家相較，甚至和歌劇史上重要的作曲家相比，卅八歲成名都是非常晚的。試想莫札特(Wolfgang Amadeus Mozart)活不到卅八歲；威爾第卅八歲時已有了《拿布鈕》(Nabucco)、《馬克白》(Macbeth)、《露易莎·米勒》(Luisa Miller)、《弄臣》(Rigoletto)等名作，更遑論其他的作品；華格納卅八歲時則有《飛行的荷蘭人》(Der fliegende Holländer)、《唐懷瑟》(Tannhäuser)、《羅安格林》(Lohengrin)等，就可見到浦契尼的大器晚成。

失掉了精神上的最大支柱。不幸的是，繼任的兒子帝多(Tito Ricordi)不僅缺乏乃父之才，對浦契尼的久無新作很不耐煩，更認爲年過半百的浦契尼已經過氣，有意冷淡他，另行培植新人。二人之間的水火不容導致浦契尼將他的下一部作品《燕子》(La Rondine)交由宋舟鈕出版。1919年，帝多在合夥人的不滿之下，交出公司經營權，浦契尼才又恢復和黎柯笛公司[8]的合作，完成《三合一劇》(Il Trittico)和《杜蘭朵》。

在《波西米亞人》之後，浦契尼只不過又寫了六部作品。綜觀其一生，他也不過共寫了十部歌劇，但是除了前兩部外，其他的八部在他生前、身後在世界各地被演出的頻繁情形和受歡迎的狀況，在歌劇史上難有人出其右。以如此少產量的作品，卻能在世界歌劇舞台上佔有如此的地位，亦是一個異數。和前輩威爾第相比，浦契尼的作品取材方向適成其反，他很少以文學經典名作爲素材，卻經常受當代舞台劇感動，而將它們改寫成符合他戲劇直覺的歌劇作品。不幸的是，浦契尼時常在創作的過程中始發覺到劇本的弱點，而要求劇作家修改劇本。然而，他本人並無很好的文字修養，無法恰適地表達個人的要求。因此，幾乎他每一部作品都經過一波數折的過程，才告完成。其間，朱利歐在作曲家和劇作家折衝的角色扮演，經常是作品最後終於得以完成的關鍵。

因之，浦契尼的最後一部作品《杜蘭朵》創作過程的波折並非特例，只是這一次，卻少了能理解他的朱利歐，讓浦契尼抱憾以終，亦爲後世留下永遠無法解開的

8. 朱利歐地下若是有知今日黎柯笛公司早已數度易主，經營權並落入他國人手中，恐將噓唏不已！

謎。

　　浦契尼留給後世的謎並不只這一個。如前所言，浦
契尼雖然作品不多，但是它們被演出的頻仍和受歡迎的
程度，在歌劇史上相當少見，這種情形在其逝世後依
然，且至今無減少的趨勢。值得玩味的是，浦契尼的作
品受歡迎的程度和音樂學術界對浦契尼作品的研究卻成
反比。因此，有關浦契尼的著作雖多，謬誤卻也不少。
直到近廿年，年輕一代的音樂學者開始對浦契尼的作品
做認真研究，才發掘了許多真相。這些由不同國家學者
日積月累的研究成果，讓浦契尼在其《波西米亞人》首
演一百年之後，終於獲得愛樂者和學界共同的正眼評
價，浦契尼的成功絕非僅來自他那些膾炙人口的美妙旋
律，他的戲劇直覺及思考才是關鍵。

　　就《杜蘭朵》而言，由於浦契尼未能寫完這部作
品，以訛傳訛的情形更顯嚴重。即以第三幕結束部份為
例，有宣稱浦契尼逝世前已寫好鋼琴譜，阿爾方諾
(Franco Alfano)僅依此寫成管弦樂譜之說；亦有將阿爾
方諾列入浦契尼弟子行列等等，諸多無稽之談，難以遍
舉。直至七○年代末期、八○年代初，德國音樂學者梅
樂亙(Jürgen Maehder)在米蘭黎柯笛(Casa Ricordi)檔案
室裡，找到了浦契尼逝世時留下的手稿以及承命續完
《杜蘭朵》之阿爾方諾譜寫的第一版本，始解開了浦契尼
手稿和阿爾方諾音樂之間關係之謎。

　　和浦契尼之前的作品選材相比，「杜蘭朵」這個題
材實是截然不同的方向。浦契尼為什麼會選上它？他的
《杜蘭朵》又如何成為今日的架構？是另外的一個一直讓

上圖：左起馬斯卡尼(Pietro Mascagini)、弗郎凱第(Alberto Franchetti)、浦契尼(Giacomo Puccini)，照片登於 *Illustrazione Italiana*，1893年三月十二日。

上上圖：《波西米亞人》1896年首演指揮托斯卡尼尼(Arturo Toscanini)。

人不解的問題。一九八七年夏天,筆者亦在米蘭找到了浦契尼寫給《杜蘭朵》兩位劇作家之一希莫尼(Renato Simoni)所有信件之原件,以及《杜蘭朵》劇本第一幕的第一版本,配合已出版之浦契尼寫給《杜蘭朵》另一位劇作家阿搭彌(Giuseppe Adami)之信件,得以將《杜蘭朵》劇本架構之來龍去脈公諸於世,並對這部作品未能完成的原因提供更多的思考線索。

對中國人而言,接觸《杜蘭朵》時,都會對一再出現的〈茉莉花〉旋律感到興趣,亦會好奇於浦契尼由何處得知此旋律。不僅於此,《杜蘭朵》中還有許多聽來確實很「中國」的長短不一的旋律,它們都是真正源自中國嗎?這些問題一部份由美國音樂學者魏佛(William Weaver)於七○年代裡,在羅馬找到的一個音樂盒獲得了答案,另一部份則由筆者在一九八七年夏天於米蘭黎柯笛公司檔案室中找到的一封浦契尼的親筆信,而有了直接的證據和線索。

無論對於愛樂者或是演出者而言,這些學術上的研究成果對於瞭解浦契尼之《杜蘭朵》均有關鍵性的影響。多年來,國內愛好歌劇人士甚多,相關的文字資料卻多半出自同是愛樂人士翻譯出自國外愛樂人士以日文或英文寫成之書,形成多重文字及文化理解上的障礙,對作品本身的瞭解其實並無甚大助益,有時反有推波助瀾、以訛傳訛之弊。歌劇本身蘊含的豐富多元藝術內涵和文化意義,是其歷久彌新,甚至成為世界性文化一環的主要原因。希望這一本書的寫作能將現有對浦契尼《杜蘭朵》的研究成果,直接帶給國內的愛樂者及藝術文

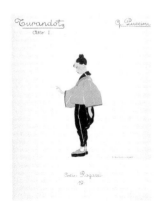

布魯內雷斯基設計圖十九:兒童(隊伍)(第一幕)。

化人士，讓我們能直接進一步探索歌劇藝術的殿堂。[9]

　　本書之各章節分由羅基敏及梅樂亙執筆，梅樂亙之部份經由羅基敏譯為中文，並視內容加入必要之文化背景說明。書中之所有外文之中譯，亦皆出自羅基敏。書中在第一次提到之人名、作品名或較不為國人熟悉之地名時，均將原文同時附於中文譯名之後，第二次以上提到時，除非有特殊原因，均不再附原文。引述文學作品或歌劇劇本之詩句時，亦附上原文對照，以與通曉該語言之讀者共享，信件以及非詩句之引述則因篇幅關係，僅註明出處，不附原文。

　　全書之訴求重心在於探討浦契尼的《杜蘭朵》之為跨越時空之音樂劇場藝術作品，因為唯有作品之存在，「杜蘭朵」才會是其他研究領域偶爾予以關注的對象；全書以〈浦契尼之《杜蘭朵》與廿世紀劇場美學〉開始之用意即在於此。童話故事如何走上劇場舞台，再進入歌劇世界，是〈由童話到歌劇〉之重點，其間反映出不同文化背景相觸碰時，對文化元素詮釋、選擇之複雜多元性，亦兼及討論文類改寫的問題。在〈卜松尼的《杜蘭朵》〉中，作者則試圖討論同樣的題材在同一文化背景(義大利)生長的同一藝術領域(音樂、歌劇)創作者手中，會有如何不同的風貌和思考；其中，廿世紀初的劇場美學扮演了重要的角色。全書的重點浦契尼的《杜蘭朵》則分為兩大部份處理，第一部份針對浦契尼本身寫完的部份，以音樂戲劇結構為中心做探討；第二部份則解開浦契尼未能完成部份之續完之謎。

　　本書之二位作者在此對曾經提供收藏資料做研究的

9. 至於《杜蘭朵》「回到中國」的意義何在？就留待讀者們閱讀過本書後，自行解答了。

歐洲各大圖書館、檔案室及其工作人員特別致謝，更感謝多位經由《杜蘭朵》而認識的多國友人，他們都直接、間接地給予協助，和我們自不同的角度做討論，激盪出更多的思考；由於這些名字眾多，故不在此一一列舉。

謹將此書獻給「一九八六年四月廿五日海德堡大學音樂學研究所」。

<div style="text-align: right;">一九九八年夏天於柏林、薩爾茲堡</div>

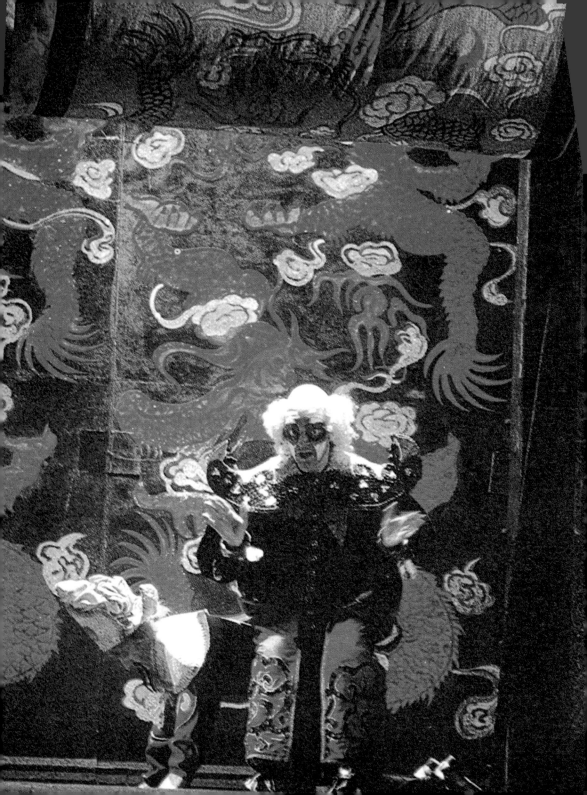

浦契尼之《杜蘭朵》
與廿世紀劇場美學

左圖：Sylvano Bussotti以
Galileo Chini之《杜蘭朵》首演
時之舞台設計以及Umberto
Brunelleschi之服裝設計爲藍
本，爲1982/83年透瑞得拉溝
(Torre del Lago)浦契尼音樂節
(Festival Pucciniano)演出浦契
尼《杜蘭朵》之製作。
轉載自Sylvano Bussotti/Jürgen
Maehder, Turanaot, Pisa (Gia-
rdini) 1983；Jürgen Maehder
提供。
第二幕第一景。

1.【譯註】兩人合作爲浦契尼寫
的歌劇劇本有《波西米亞人》、
《托斯卡》與《蝴蝶夫人》；近一
步之討論請參考Jürgen Maehder
原著，羅基敏譯，〈巴黎寫景
...〉, op. cit.。

2.（【譯註】「文學歌劇」意指直
接將文學作品用做歌劇劇本，不
經過劇作家之手改寫。)有關「文
學歌劇」請參考Sigrid Wiesmann
(ed.), Für und Wider die Literatur-
oper. Zur Situation nach 1945,
Laaber (Laaber) 1982; Carl
Dahlhaus, Vom Musikdrama zur
Literaturoper, München /
Salzburg (Katzbichler) 1983。

3. 請參考Jürgen Maehder, The
Origins of Italian »Literaturoper«;
»Guglielmo Ratcliff«, »La figlia di

»Un poète a toujours trop de mots dans son vocabulaire, un
peintre trop de couleurs sur sa palette, un musicien trop de
notes sur son clavier.«

»詩人在詞彙中有太多文字，畫家在畫板上有太多顏色，
音樂家在鍵盤上有太多音符。«

—柯克多(Jean Cocteau),《公雞與阿雷基諾》(Le Coq et l'Arlequin, 1918) —

　　浦契尼的兩位劇作家賈科沙(Giuseppe Giacosa)和
易利卡(Luigi Illica)在1893至1904年間，合作爲浦契尼
寫的劇本裡，尚得以克服原來介於較高的詩作和音樂所
需的詩文之間的美學層次斷層；兩人勉力維持了義大利
歌劇劇本的傳統。[1]進入廿世紀，情形有了改變；廿世紀
的第一個十年亦可稱是義大利歌劇劇本傳統轉變的時
期。事實上，在法國和德國，歌劇劇本語言的危機在十
年前就已出現，並且帶來了「文學歌劇」(Literatur
oper)[2]的誕生；相形之下，義大利晚了至少十年。[3]弗郎
凱第(Alberto Franchetti)根據達奴恩齊歐(Gabriele
d'Annunzio)之同名戲劇作品寫的歌劇《尤里歐的女兒》
(La figlia di Iorio, 1906年於米蘭首演)爲第一部義大利文
學歌劇，該劇首演時，浦契尼亦在座。文學歌劇裡，劇
情進行的節奏無法不受詩人文字的影響，明顯地，浦契

尼並不欣賞。之後十年裡，雖有不少以達奴恩齊歐之作品寫成的文學歌劇[4]，浦契尼亦曾多次嘗試和達奴恩齊歐合作，但是，浦契尼的戲劇想像，顯然無法和一部已經存在的文學作品在音樂上做緊密的結合。[5]

　　1910年，當浦契尼前往紐約參加《西部女郎》之首演時，距離他上一部作品之首演時間，已有六年之久。究其原因，《蝴蝶夫人》第一版本首演時的大失敗難脫關係，它促使作曲家抽回總譜；在該作1907年於巴黎喜歌劇院(opéra comique)首演之前，浦契尼改寫了不下三次，這一段期間亦是作曲家陷入創作危機之時。[6]這個危機雖由《蝴蝶夫人》之失敗引發，但其主要原因實在於作曲家之戲劇理念有了徹底的變化，這個變化源於自十九世紀末起，文學話劇劇場和義大利歌劇戲劇結構傳統有著愈來愈強烈之分歧走向。[7]1904至1908年間，浦契尼曾嘗試過許多的歌劇計劃，亦都很快地將它們放棄，直至他親身經歷了貝拉斯科(David Belasco)之劇作《西部女郎》(The Girl of the Golden West)的現場演出，印象深刻之餘，決定以此題材創作下一部作品，這是一部以加里福尼亞為背景，並以歡喜大結局收場的歌劇。浦契尼決定第二次採用貝拉斯科的作品[8]做為歌劇素材可被視為作曲家在選擇創作題材時，經常舉棋不定的結果；由於貝拉斯科的作品已經成功過一次，[9]第二次應該亦會同樣成功。

　　觀察浦契尼於《蝴蝶夫人》和《西部女郎》之間曾經考慮過的創作素材，可以清楚地看到浦契尼晚期作品戲劇結構之訴求想像。在《蝴蝶夫人》於米蘭首演後不久，浦契尼即打算要以易利卡之劇本《瑪莉亞·安東尼

Iorio«, »Parisina« and »Francesca da Rimini«, in: Arthur Gross / Roger Parker (eds.), *Reading Opera*, Princeton (Princeton University Press) 1988, 92-128。

4. 例如馬斯卡尼的《巴黎西娜》(*Parisina*, 1913)、章多奈(Riccardo Zandonai)的《黎米尼的弗蘭卻斯卡》(*Francesca da Rimini*, 1914)。

5.Marco Beghelli, *Quel »Lago di Massaciuccoli tanto... povero d' ispirazione!«D ' Annunzio - Puccini: Lettere di un accordo mai nato*, in: NRMI, 20/1986, 605-625。

6. Michele Girardi, *Giacomo Puccini. L'arte internazionale di un musicista italiano*, Venezia (Marsilio) 1995, 尤其是»Puccini nel Novecento«一章，259-326。

7.Jürgen Maehder, *Szenische Imagination und Stoffwahl in der italienischen Oper des Fin de siècle*, in: Jürgen Maehder/Jürg Stenzl (eds.), *Zwischen Opera buffa und Melodramma*, Perspektiven der Opernforschung I, Bern/Frankfurt (Peter Lang) 1994, 187-248。

8.《蝴蝶夫人》亦是源自貝拉斯科之戲劇作品。

9.雖然《蝴蝶夫人》於米蘭之首演為一大失敗，浦契尼對作品音樂之藝術價值一直很有信心。

10. 存於Piacenza 之Passerini-Landi市立圖書館之劇本手稿的一部份曾經出版，見Mario Morini (ed.), *Pietro Mascagni. Contributi alla conoscenza della sua opera nel I° centenario della nascità*, Livorno (Il Telegrafo) 1963, 287-315。

11. Marcello Conati, »*Maria Antonietta*«ovvero »*l'Austriaca*« — un soggetto respinto da Puccini. Con una considerazione in margine alla drammaturgia musicale pucciniana, in: Jürgen Maehder / Lorenza Guiot (eds.), *Tendenze della musica teatrale italiana all'inizio del XIX secolo*, Milano (Sonzogno), 付印中。

12. Dieter Schickling, *Giacomo Puccini*, Stuttgart (Deutsche Verlagsanstalt) 1989, 277。關於當時義大利音樂劇場風行以中古時期托斯康納(Toscana)地區題材寫作之情形請參考Letizia Putignano, *Il melodramma italiano post-unitario: aspetti di nazionalismo ed esotismo nei soggetti medievali*, in: Armando Menicacci/Johannes Streicher (eds.), *Esotismo e scuole nazionali*, Roma (Logos) 1992, 155-166; Letizia Putignano, *Revival gotico e misticismo leggendario nel melodramma italiano postunitario*, NRMI 28/1994, 411-433; Jürgen Maehder, »*I Medici*« e l'immagine del Rinascimento italiano nella letteratura del decadentismo europeo, in: Jürgen Maehder/Lorenza Guiot (eds.), *Nazionalismo e cosmopolitismo nell'opera tra '800 e '900. Atti del III° Convegno Internazionale di*

葉塔》(*Maria Antonietta*)寫歌劇；這一部劇本在1900年左右曾經被提供給浦契尼以及馬斯卡尼，並在1904至1907年間被重新改寫。[10]劇本以奧地利公主以及法國路易十六之皇后之生平爲中心，易利卡的第一個版本有如一部「成長小說」(Bildungsroman)式歌劇，由這位法國皇后在奧地利皇宮之童年生涯，到她最後在法國大革命之恐怖氣氛下，被送上斷頭台結束一生，劇本中涵括了主角生命旅程中所有重要的階段。在第二版本裡，浦契尼要求將劇情進行完全集中在一個重點上。[11]皇后在被送上斷頭台之前的幾個小時，要以一連串的景來呈現，但不要求劇情的完整性，也不需要傳記背景之連續性敘述。易利卡努力了幾年，結果是他的戲劇結構和浦契尼的劇場想像無法相容。另一方面，浦契尼耽心同是取自法國大革命時期的歌劇劇情，會和同是出自易利卡之手的《安德烈·薛尼葉》(*Andrea Chénier*, 喬丹諾(Umberto Giordano)譜曲，1896年首演)形成競爭，也可能是浦契尼最後決定放棄寫作此一劇本之原因。

其他的計劃，例如索當尼(Valentino Soldani)的《柯同納的瑪格麗特》(*Margherita da Cortona*)雖然未能付諸實施，但應對《三合一劇》的戲劇結構組合有所影響。[12]浦契尼亦曾花多年時間在多得(Alphonse Daudet)以「塔拉斯空的大大任」(Tartarin de Tarascon) 爲主角寫的三部作品上，然而，就如同對易利卡之《瑪莉亞·安東尼葉塔》之法國大革命背景有所顧忌一般，浦契尼亦對「塔拉斯空的大大任」之主角的心理特質有所躊躇，他耽心作品會變成「第二個法斯塔夫」，因此，雖然浦契尼一直想寫一部喜劇型的歌劇，最後還是放棄

了；這個願望直到1910年之創作《姜尼·斯吉吉》才告實現。

《西部女郎》首演後，浦契尼又開始重新尋找創作素材，當然亦對傳統結構之悲劇劇情之可能性的懷疑日益增加。相較於文學歌劇之《佩列亞斯與梅莉桑德》(Pelléas et Mélisande)、《莎樂美》(Salome)以及《黎米尼的弗蘭卻斯卡》具有之人物之間互動關係的可能變化性，《西部女郎》之主角戲劇關係以及其和1848/1849年間加州淘金熱之歷史地理背景之結合設計，顯得相當傳統。劇中女高音、男高音和男中音之三角關係不脫義大利歌劇傳統之框架，不僅如此，愛情故事、異國景象和散佈於作品中之「國家旋律」在1910年間，亦了無新意。[13]相對地，在貝拉斯科作品中已有之悲劇性衝突卻以歡喜大結局解決之設計，就十九世紀義大利歌劇傳統而言，在本質上即是新的元素，其後續之發展更超越了義大利歌劇之場域。[14]

浦契尼於一次世界大戰以後年間，在尋找素材上遇到的困難，亦正是歐洲歌劇劇本遇到空前危機時代的問題，這個原因之重要性遠超過浦契尼個人之舉棋不定。在歌劇史的前幾個世紀裡形成之對劇作家和作曲家都是理所當然之歌劇劇本文類理念，在此時逐漸失掉其承載能力。早在十九世紀中葉於義大利半島上，所謂「浪漫歌劇」(melodramma romantico)已在劇院之劇目中，取代了「諧劇」(opera buffa)；觀察十九世紀前半米蘭斯卡拉劇院之演出劇目，可以看到歌劇戲劇結構走向劇情之悲劇性收場之轉變。除了威爾第的《法斯塔夫》和

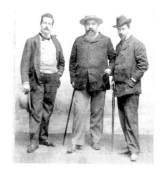

上圖：《波西米亞人》三位創作者，左起浦契尼(Giacomo Puccini)、賈科沙(Giuseppe Giacosa)、易利卡(Luigi Illica)。

Studi su Ruggero Leoncavallo a Locarno, Milano (Sonzogno) 1998, 239–260。

13. Allan W. Atlas, *Belasco and Puccini: »Old Dog Tray« and the Zuni Indians*, in: MQ 75/1991, 362-398。

14. Michele Girardi, *Il finale de »La fanciulla del West« e alcuni problemi di codice*, in: Giovanni Morelli / Maria Teresa Muraro (eds.), *Opera & Libretto*, vol. 2, Firenze (Olschki) 1993, 417-437。

華格納的《紐倫堡的名歌手》(*Die Meistersinger von Nurnberg*)之外，義大利諧劇傳統在十九世紀末已接近消失的情形。這一個音樂劇場中整個劇種成為問題的情形，在法國亦可以同時看到：進入廿世紀之時，「抒情戲劇」(drame lyrique)與「喜歌劇」(opéra comique)之傳統界限亦不見了。德國獨特之童話歌劇演進，由孔內流士(Peter Cornelius)之《巴格達的理髮師》(*Der Barbier von Bagdad*)到齊格菲·華格納(Siegfried Wagner)之童話歌劇，則反映了華格納之後的這一代試圖脫離華格納傳統之神話素材，走向一個「較輕的」音樂劇場劇種。

觀察浦契尼在《西部女郎》之後曾經考慮過的素材，可以看到其中的多樣性。德國作家郝普特曼(Gerhart Hauptmann)的《小漢娜的天堂之旅》(*Hanneles Himmelfahrt*)和英國女作家魏達(Ouida[15])的《兩隻小木鞋》(*Two Wooden Little Shoes*)；後者係由黎柯笛出版公司從作家後人手中取得，原本係給馬斯卡尼寫作，卻先給了浦契尼，結果在浦契尼表示不再對此題材感興趣後，依舊由馬斯卡尼譜成了歌劇《羅德雷塔》(*Lodoletta*, 1917)。此外，尚有郭德(Didier Gold)的《大衣》(*La Houppelande*, 1910)，亦即是後來浦契尼歌劇《大衣》的素材來源；最後尚有寫作一部維也納傳統輕歌劇的計劃，浦契尼之所以對此感興趣之最原始原因在於豐厚的報酬，完成的作品即是《燕子》。

在1912至《燕子》於蒙地卡羅首演之1917年間，發生了兩件對浦契尼而言，很重大的事件，它們嚴重地影

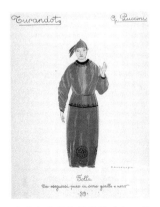

布魯內雷斯基設計圖卅九：群眾。

15. Louise da la Ramée之筆名，1840-1908。

響了他的創作。1912年六月六日，浦契尼曾在一封信中稱之為「兄弟、朋友與父親」[16]的朱利歐・黎柯笛去世，浦契尼在得知此消息後，發了一封難掩心中震撼的電報：「我們摯愛的朱利歐先生今晚嚥氣了，擁抱你。你的賈科摩」。[17]電報係發給易利卡，這位曾經和浦契尼多次合作的劇作家，通知他朱利歐去世的消息，沒有朱利歐的加入工作和父兄式的建議，無論是《瑪儂・嫘斯柯》或是《波西米亞人》都不會是今天的情形。朱利歐的兒子帝多接掌黎柯笛後，作曲家和出版商之間的關係漸漸惡化，雖然當年正是由於帝多建議浦契尼，要儘快赴巴黎，聽取卡瑞(Albert Carré)的建議，才有《蝴蝶夫人》第四版本，亦是巴黎版本的誕生。帝多促成達奴恩齊歐和章多奈合作《黎米尼的弗蘭卻斯卡》的過程，可以看到帝多視章多奈為浦契尼後繼者的情形，令浦契尼大為憤怒。[18]

第二件和浦契尼創作有關的事件是第一次世界大戰的爆發，讓這位無政治細胞、只對自己的歌劇能在國際間出名的作曲家和好戰及愛國的同行，如雷昂卡發洛等人，產生衝突，而陷入長期之憂鬱中。[19]此時浦契尼已有了可稱接近完成的《大衣》之劇本，卻還找不到其他兩部可以和其搭配，完成符合他《三合一劇》的戲劇理念。浦契尼《三合一劇》的原始理念係要將但丁(Dante Alighieri)《神曲》(*Divina Commedia*)的三段結構〈地獄〉(Inferno)、〈淨界〉(Purgatorio)和〈天堂〉(Paradiso)轉化成三部短歌劇的架構；如同卡內(Mosco Carner)指出，完成的三部作品的劇情元素確實帶有由犯

16.Peter Ross/Donata Schwendimann-Berra, *Sette lettere di Puccini a Giulio Ricordi*, in: NRMI 13/1979, 851-865。

17.該電報原件藏於Piacenza之Passerini Landi市立圖書館。

18.Claudio Sartori, *I sospetti di Puccini*, in: NRMI 11/1977, 232-241。

19.Matteo Sansone, *Patriottismo in musica: il »Mameli« di Leoncavallo*, in: Jürgen Maehder / Lorenza Guiot (eds.), *Nazionalismo e cosmopolitismo [...]*, op. cit., 99-112。

20.Mosco Carner, *Puccini*, [3]London (Duckworth) 1992, 473-508; Nunzio Salemi,»*Gianni Schicchi*«. *Struttura e comicità*, Diss. Bologna 1995。

21.Mosco Carner, *Puccini and Gorki*, in: *Opera Annual* 7/1960, 89-93。

22.Jürgen Grimm, *Das avantgardistische Theater Frankreichs, 1895-1930*, München (Beck) 1982。

23.Sebastian Kämmerer, *Illusionismus und Anti-Illusionismus im Musiktheater, Eine Untersuchung zur szenisch-musikalischen Dramaturgie in Bühnenkompositionen von Richard Wagner, Arnold Schönberg, Ferruccio Busoni, Igor Strawinsky, Paul Hindemith und Kurt Weill*, Anif/Salzburg (Müller-Speiser) 1990。

24.Ferruccio Busoni, *Entwurf einer neuen Ästhetik der Tonkunst*, Trieste 1907, [2]Leipzig 1916。

25.Claudia Feldhege, *Ferruccio Busoni als Librettist*, Anif/Salzburg(Müller-Speiser)1996。

26.Kii-Ming Lo, »*Turandot*«, una fiaba teatrale di Ferruccio Busoni, Gran Teatro La Fenice節目單, Venezia 1994, 91-137; Lo 1996, 233-288以及本書第參章；亦請參考Albrecht Riethmüller, »*Die Welt ist offen*«. *Der Nationalismus im Spiegel von Busonis »Arlecchino*«, in: Jürgen Maehder / Lorenza Guiot (eds.), *Nazionalismo e cosmopolitismo [...]*, op. cit., 59-72。

罪、懷疑經過上帝的寬恕到開懷大笑的愉悅之理念過程。[20]三部歌劇除了反映但丁之宇宙觀外，浦契尼曾一再嚐試，以高爾基(Maxim Gorki)的三個短小故事來寫三合一劇的事實，亦對整部作品有本質上的影響。[21]

將三部在色彩和劇情進行之訴求均完全不同的短歌劇合成一個較高的單元，就像它們在浦契尼的作品中首次得以被實踐的情形，卻不僅是和作曲家個人生命之過程有關，亦反映了廿世紀初歐洲歌劇的美學條件。十九世紀末，經由梅特蘭克(Maurice Maeterlinck)和賈利(Alfred Jarry)之戲劇作品在巴黎被演出的情形，引發了真正的「劇場革命」，[22] 歐洲戲劇劇場中戲劇結構的轉換，於一次世界大戰後幾年裡，襲捲了歐洲劇場，並且至少在具文學傳統的劇場中，排除了傳統的、可被稱為「和角色有單層面認同」的敘述方式。[23]大量的技術應運而生，以開展劇場想像天地，完成一個有距離的敘述方式，其中，觀者經驗的是一個想像的真實，且有意識地一直保持清醒。

卜松尼(Ferruccio Busoni)在他的《試論一個聲音藝術的新美學》[24]裡提出的非認同式的歌劇戲劇結構的美學前提，可稱是第一篇對廿世紀歌劇美學的討論。[25]卜松尼1917年於蘇黎世首演的歌劇《阿雷基諾》(*Arlecchino*)與《杜蘭朵》(*Turandot*)，在時間上和浦契尼的《三合一劇》相去不遠，實踐了一個和演出劇情保持美學距離的理念，其中亦使用了音樂領域裡可借用的音樂史上虛擬之可使用性。[26]在義大利歌劇史上早已走入歷史之「諧劇」(opera buffa)劇種，正因著其歷史性再度為作曲

家們青睞。[27] 這亦正是馬斯卡尼以易利卡之劇本寫作
《面具》(Le Maschere, 1901)之出發點，該劇當年於六個
劇院(米蘭、羅馬、威尼斯、熱內亞、圖林、維洛那)同
時首演。馬斯卡尼在嘗試回到義大利十八世紀劇場文化
之嘗試不成功後，希望易利卡能提供一部劇本，將「藝
術喜劇」(commedia dell'arte) (請參考本書第貳章) 典
型之面具角色重現於舞台上。當時的評論不僅無法瞭解
作品中有意地結合日常生活的現實和歷史性的面劇劇
場，亦不能看到馬斯卡尼的音樂和素材之間美學上的齟
齬，而只看到表面上的重建十八世紀：

> 喜劇必須也只能短小簡單；它應該就侷限在它時代的時間範圍
> 內，方能成為藝術作品以及在觀者的眼裡有其個性。和此點剛好相
> 反，它那麼長，使得必須的音樂造型完全背離素材之個性，原本應該
> 盡可能留在背景中的東西，劇作家卻認為必須要和現在的諷喻結合，
> 大剌剌地擺在最前面，顯得不合時宜；劇作家堅持，應將個性喜劇的
> 傳統造型呈現在觀眾眼前，但結果是正遠離了它們的造型和時代，不
> 僅在前言中，亦在所有各幕裡。布里蓋拉(Brighella)大談新聞界、議
> 會政治和生病老百姓的夢想，就已不是喜劇男高音，而是布里蓋拉；
> 阿雷基諾則對人類之社會平等大發哲思。[28]

卜松尼的《阿雷基諾》以適當之新古典音樂手法戲
擬義大利諧劇，其《杜蘭朵》則對莫札特的《魔笛》做
陌生化的戲擬(請參考本書第參章)。雖然浦契尼不太可
能看過卜松尼這兩部於同一晚在蘇黎世首演的歌劇，並
因此有創作《杜蘭朵》的念頭，但是他知道卜松尼寫過
一部《杜蘭朵》的可能性非常大。當時浦契尼經常來到
盧甘諾(Lugano)和他的情人約瑟芬(Josephine von
Stengel)約會，因之，他至少對瑞士歌劇院的狀況有所

27.Johannes Streicher, »Falstaff«
und die Folgen: L'Arlecchino
molteplicato. Zur Suche nach der
lustigen Person in der italienischen
Oper seit der Jahrhundertwende, in:
Ulrich Müller et al. (eds.), Die
lustige Person auf der Bühne, Kon-
greßbericht Salzburg 1993, Anif
(Müller-Speiser) 1994, 273-288;
Johannes Streicher, Del Settecento
riscritto. Intorno al metateatro dei
»Pagliacci«, in: Jürgen
Maehder/Lorenza Guiot (eds.),
Letteratura, musica e teatro al
tempo di Ruggero Leoncavallo, Atti
del II° Convegno Internazionale
su Leoncavallo a Locarno 1993,
Milano (Sonzogno) 1995, 89-
102。

28.Primo Levi L'Italico, Paesaggi
e figure musicali, Milano (Treves)
1913, 297。

認識。[29]

　　1919年秋天或1920年春天，當浦契尼和阿搭彌(Giuseppe Adami)及希莫尼(Renato Simoni)見面時，他至少已花了兩年的時間在尋找歌劇劇本上，卻依舊徒勞無功。在《三合一劇》於紐約大都會歌劇院首演後，浦契尼曾經考慮過不同的素材，其中包括了佛昌諾(Giovacchino Forzano)的《斯籟》(Sly)[30]；但卻沒有一部合他心意。阿搭彌和希莫尼皆出生於維洛那，均以威尼斯方言寫作喜劇走上戲劇創作之路。希莫尼於1903年，以當年「劇場童話」(fiaba teatrale)《杜蘭朵》(Turandot, 1762)之作者勾齊(Carlo Gozzi)為對象，寫了一部《勾齊》(Carlo Gozzi)，這部作品讓他得以晉身義大利著名戲劇作家之林；諷刺的是，阿搭彌的第一部喜劇作品是《郭東尼的孩子》(I Fioi di Goldoni, 1903)，而郭東尼(Carlo Goldoni)正是十八世紀威尼斯文學世界裡，勾齊的死對頭。[31]因之，經由希莫尼和阿搭彌之筆，以勾齊之劇場童話為藍本，寫作一部異國風味之歌劇，其中將杜蘭朵內心感情世界之呈現和威尼斯藝術喜劇之怪誕造型結合，是很容易理解之事。

　　相對於卜松尼在他的短歌劇中，以諷刺的立場觀察歌劇歷史演變，理查·史特勞斯(Richard Strauss)之《納克索斯島的阿莉亞得內》(Ariadne auf Naxos)兩個版本的基本理念，均在於將莊劇(opera seria)和諧劇[32]同時混合呈現。[33]劇中被莊劇之作曲家視為被一位有錢之維也納暴發戶虐待藝術之野蠻行為以及「神聖藝術」之世俗化的現象，可以引阿當諾(Theodor W. Adorno)的一

29.Dieter Schickling, op.cit., 292 f.。
30.佛昌諾為《三合一劇》之《安潔莉卡修女》及《姜尼·斯吉吉》之劇作家；《斯籟》後來由渥夫費拉里(Ermanno Wolf-Ferrari)譜寫，於1927年首演。
31.Olga Visentini, Movenze dellesotismo: »Il caso Gozzi«, in: Jürgen Maehder (ed.), Esotismo e colore locale nell'opera di Puccini, Attidel I° Convegno Internazionale sull'opera di Puccini a Torre del Lago 1983, Pisa (Giardini) 1985, 37-51：(【譯註】有關勾齊和「劇場童話」請參考本書第貳章；有關郭東尼亦請參考羅基敏〈由《中國女子》到《女人的公敵》──十八世紀義大利歌劇裡的「中國」〉，輔仁大學比較文學研究所叢書第二冊，印行中)。
32.【譯註】有關於「莊劇」與「諧劇」之並立與對立，請參考羅基敏〈由《中國女子》到《女人的公敵》[...]〉, op. cit.。
33.Karen Forsyth, »Ariadne auf Naxos« by Hugo von Hofmannsthal and Richard Strauss. Its Genesis and Meaning, Oxford (Oxford Univ. Press) 1982。

句話來做更清楚的說明：在莫札特的《魔笛》之後，嚴肅和愉悅的音樂不再那麼輕易地被強制結合。在浦契尼本身創作遇到危機的年代裡，他對史特勞斯的創作一直密切地注視著，多次前往慕尼黑和維也納，觀賞史特勞斯新作之演出。接觸《納克索斯島的阿莉亞得內》之非分先後、而係同時呈現不同歌劇劇種之手法的心得，見諸於作曲家以及劇作家在歌劇《杜蘭朵》中的設計；第二幕開始由三位大臣演出的一景即直接地反映出史特勞斯作品對《杜蘭朵》場景想像之影響。浦契尼於1924年十月八日寫給阿搭彌的信中，即提到如何要以維也納演出《納克索斯島的阿莉亞得內》之方式做為第二幕第一景舞台空間分割的典範：

[...]至於在劇情之外的三重唱，可以蓋一個大理石支撐的欄杆，面對中央做出一道溝：

由上至下圖：雷昂卡發洛(Ruggero Leoncavallo,1857-1919)畫像，A. Pasinetti繪。
威爾第(Giuseppe Verdi, 1813-1901)，F. Menulle繪。

這個可以保留在第二景中，和那個大階梯一起。這可以讓面具角色或演或坐或伸展四肢或跨在欄杆上，我不太會解釋，我知道在維也納，史特勞斯的阿莉亞得內中，他們用像這樣的方式處理義大利面具角色，但是他們由樂團席沿著兩個梯子爬上來；或許在斯卡拉有可能這樣做，讓面具由旁邊的梯子走下來進場。我想我們需要為這個三重唱找個偉大的想法；我們實在需要萊茵哈特[34]，他可以幫我們想辦法。你們再討論討論[...]（Ep235,Ep249及Ep299頁）

在另一封更早的自慕尼黑寫給希莫尼的明信片中，

34.【譯註】Max Reinhardt, 1873-1943，廿世紀前半歐洲劇場之重要人物；請參考本書第參章及第肆章。

上圖：浦契尼畫像，Arturo Rietti繪。

......................................

35.Lo 1996, 388; 該信未註明日期，其郵戳日期為1921年八月廿一日。

36.Natalia Grilli, *Galileo Chini: le scene per Turandot*, in: *Quaderni pucciniani*, 2/1985, 183-187; Alessandro Pestalozza, *I costumi di Caramba per la prima di »Turandot« alla Scala*, in: *Quaderni pucciniani*, 2/1985, 173-181。

37.【譯註】為區分本書中使用「杜蘭朵」一辭時，所表示的不同意義，將以「」表示素材，以《》表示作品(含文學與音樂，不加任何符號表示人物。

38.Kii-Ming Lo, *Ping, Pong, Pang. Die Gestalten der Commedia dell'arte in Busonis und Puccinis »Turandot«-Opern*, in: Ulrich Müller et al. (ed.), *Die lustige Person der Bühne*, Anif/Salzburg 1994, 311-323。

亦顯示了《納克索斯島的阿莉亞得內》一劇對《杜蘭朵》之空間分配影響：

> [...]我在此看了很好的演出。就《杜蘭朵》而言，我們要為第二幕想些比劇本上要好的空間分配。呈現的情形要在高處飄過，好像中國影子一般，或許我可以以愛的詭計來結束第二幕；我對前面幾景只有很微小的批評。[...][35]

　　素材試圖呈現之超大型戲劇造型和十九世紀末之文學、繪畫以及音樂之本質傾向互相溶合，其異國訴求出自希莫尼之筆，亦有其特殊之處，他曾是《晚間郵報》(Corriere della Sera)派駐中國之特派員(請參考本書第肆章)；此外，《杜蘭朵》首演之佈景設計師基尼(Galileo Chini)在1911至1914年前，曾經是暹羅國王的宮廷畫師[36]。不同於其他帶有遠東地方色彩歌劇，如馬斯卡尼之《伊莉絲》(*Iris*, 1898)和浦契尼自己之《蝴蝶夫人》，劇情都有一相當清楚的時間背景，《杜蘭朵》的童話中國距離當下有著最遙遠的時空距離：童話時間和地理之遙遠似乎要實踐十九世紀歌劇的夢想，將觀者帶離他的真實世界。在一個不確定空間中演出的童話亦是寫作劇本上的一個難題；「杜蘭朵」[37]素材的人工中國(請參考本書第貳章)固是理想的世紀末氛圍，但卻必須和後寫實主義歌劇之心理個性化藝術之挑戰達成和解。三位大臣平、龐、彭源自威尼斯藝術喜劇的四個造型，暗示著怪誕的諷刺，是很難融入一部大型異國場面歌劇之理念的。[38]面對浦契尼作品之國際性觀眾，以使用不同方言做人物地方式之個性化，是不可能的事情。對劇作家而言，為三位大臣由不具邏輯之童話故事中，

創造有可信性的劇情動機，經常會陷入進退兩難的境地：協助刑求柳兒，並難脫其致死之責，實在有違威尼斯喜劇角色造型之心理層面。

在浦契尼抱持著興奮為此一新素材寫作第一幕音樂之時，他先後寫了以下的兩首詩寄給希莫尼[39]，其中之

39. Lo 1996, 366 與369；第一封信可由內容看到日期為1920年十二月卅一日，第二封信則無日期，諸多跡象顯示，應在1921年二、三月間，詳見Lo 1996, 369。

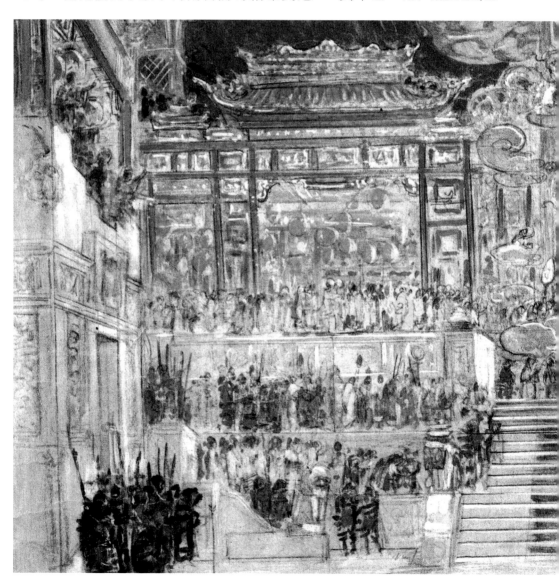

在憂鬱和玩笑中徘徊之情形，反映出新的、待創作之戲劇結構的諷刺之基本情境。浦契尼和其歌劇中之角色保持距離之情形，宣告了一個新的、就事論事的戲劇結構，實和二○年代之音樂劇場有著密切的關係。

下圖：基尼(Galileo Chini)為《杜蘭朵》首演時之舞台設計，第二幕。

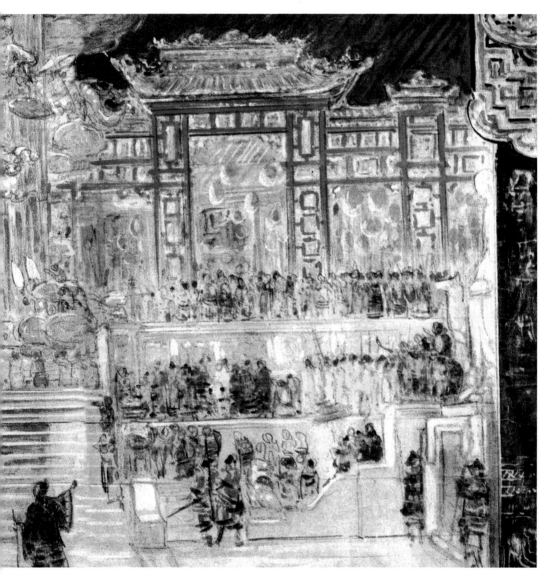

ALLA »TAGLIATA«
[= Torre della Tagliata[40]]

SCIROCCO![41]...

.....................................

Spleen maremmano dell'ultimo dell'anno 1920.	1920年最後一天於Maremma之Spleen

.....................................

O falsa primavera di maremma!!!.......	噢Maremma錯誤的春天!!!

.....................................

Planan pel cielo i falchi ad ali tese	天上老鷹展開寬寬的翅膀
Pecore a branchi e vacche tutta flemma	成群的牛羊安靜地
disseminate fino a Maccarese.	走到Maccarese。
Coraci corvi spolpano carogne;	瘦鴉啃食著腐屍:
dai paludi vicini odor di fogna!	鄰近沼澤飄來廢氣!
Mare che tronchi ed alghe lascia a riva	海洋將樹根與海草推到岸邊
e avanzi di tragedie della stiva.	和船難殘餘的船身一同。
Boschi di cerri, sondri e di mortelle,	橡樹、夾竹桃和桃金孃的森林,
marruche che ti strappan via la pelle!.....	荊棘樹叢扯開你的皮膚! ...
Oggi scirocco marcio, fiacca schifa!!....	今天懶惰的scirocco,無力的噁心!
lontan grugna il cignal, stride la fifa.	遠處野豬低吼,嘶叫出害怕。
E quei cavalli stanchi	疲倦的馬匹
sul margine dei fossi?	在水坑的邊緣?
Com'è pesante l'aria!	多沈重的空氣!
come ti stanca gli ossi!	多疲倦的骨頭!
O amici state attenti alla malaria!!!!........	噢,朋友們,小心瘧疾!!!!

朱利歐‧黎柯笛(Giulio Ricordi, 1840-1912)。

40.【譯註】地名,浦契尼經常在此打獵。

41.【譯註】義大利文稱來自南方的熱風,會將北非海岸邊之塵土帶上來,並令人感到非常不舒服。

PENSANDO »TURANDOTTE«

想著»杜蘭朵«

Simoni con Adami	希莫尼與阿搭彌
si stizzano il cervello	搔著他們的腦袋
si toccano i cascami	摸著他們的臭屁
per adornar d 'orpello	要金光閃閃地裝飾
la bella porcacciona	那可愛的小女人
che volgarmente nomasi,	她在傳說中,
come l 'antica nemesi,	有如古時的復仇女神,
regina della notte	夜之后

<p align="center">Turandotte!</p>

...

Brighellà e Pantalone	布里蓋拉與潘達龍内
insieme con Tartaglia	和塔塔里亞一同
formano la canaglia	建立狐群狗黨
vicina e anche lontana	遠近皆然
della plebe italiana	下層的義大利人

...

馬斯卡尼(Pietro Mascagi-ni)1893年之照片。

...

Renà , Puccini, Adami,	Renà [42], Puccini, Adami,
tre membri in adunanza	三員相聚
disputansi ad oltranza	討論至厭煩之至
rinchiusi in una stanza	關在一房間裡
di chi sarà la ganza!.	誰該得到新娘!

Sarà forse Puccini	或許是浦契尼
che la godrà di più	最能享受她
perchè vivrà con essa	因爲他要和她生活
e non andrà a Viggiù!	而不要去Viggiù!

...

Adam resta con Eva	亞當[43]留在夏娃身邊
pei vicoli a palpar	觸碰她秘密的角落
e leva metti e leva	他進進出出
finisce e se ne va!..	完事後,就走了!...

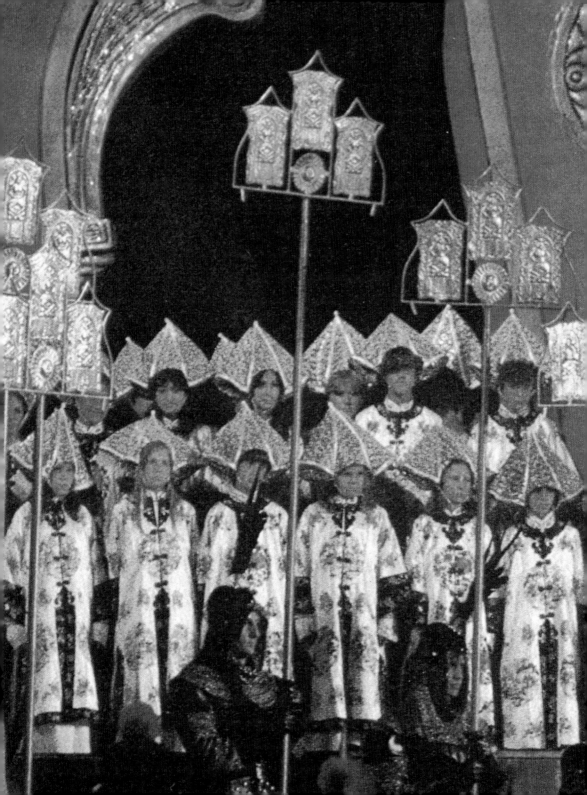

貳 由童話到歌劇：「杜蘭朵」與十九世紀的《杜蘭朵》歌劇

»Welche Größe, welch tiefes, reges Leben herrscht in Gozzis Märchen. [...] Es ist unbegreiflich, warum diese herrlichen Dramen, in denen es stärkere Situationen gibt als in manchen hoch belobten neuen Trauerspielen, nicht wenigstens als Operntexte mit Glück genutzt worden sind.«

» 多麼偉大，多深刻動人的生命充滿在勾齊的童話裡。[...] 令人不解的是，這些美好的戲劇裡有著比一些被高聲讚頌之新的悲劇更強有力的狀況，爲什麼它們沒能被成功地寫成歌劇作品。«

—霍夫曼(E. T. A. Hoffmann)，《一位劇院總監的特殊苦痛》(*Seltsame Leiden eines Theaterdirektors*, 1818) —

　　提起「杜蘭朵」，無論中國人或外國人都會想到是一個中國公主招親的故事，也會立刻想到這是義大利歌劇作曲家浦契尼未完成的遺作。事實上，這個名字之所以能廣爲人知，確實係由於浦契尼《杜蘭朵》一作的成功所致。它的成功不僅讓外國人相信這是中國的故事，也讓許多中國人以爲「杜蘭朵」眞的是中國公主，甚至進而猜想究竟是那個朝代的故事。然而，「杜蘭朵」眞是中國公主嗎？在這一章裡，筆者先探索「杜蘭朵」的「出身」，再對十九世紀的幾部《杜蘭朵》歌劇做一探討。

一、「杜蘭朵」的誕生

(一) 歐洲和中國的接觸

由於地緣的關係，在十六世紀以前，歐洲和中國的接觸一直很零星，而且多半經由中亞的第三者。[1]十五世紀末，歐洲對外探索得到的新發現，例如1492年哥倫布(Cristoforo Colombo)發現新大陸，1497年達伽瑪(Vasco da Gama)成功地航行過好望角，提高了歐洲人對歐陸以外世界之興趣。各國政府希望開拓新的疆域，教會希望拓展教區，商人希望多做些生意，種種錯綜複雜的原因促成了後來歐洲殖民主義的興起，在如此的時代背景下，中國亦成了歐洲諸國向外拓展的目標之一。十六世紀末，天主教神職人員利瑪竇(Matteo Ricci)和中國士大夫接觸的成功，為外國人得以深入中國內地打下一個很好的基礎。[2]

在歐洲，和中國直接接觸的初步結果首先見諸於法國宮廷，並很快地遍及全歐。中國的磁器、漆器、絲綢等成了宮廷的最愛，中國式的拱形橋、涼亭、高塔等成為當時歐洲庭園時尚的裝飾，這一股自十七世紀開始流行的「中國風」(Chinoiserie)的遺跡，至今在歐洲各大城市依然可見。[3]十八世紀裡，經由傳教士、商人、旅人等不同管道，中國的文學、哲學思想亦開始傳到歐洲，帶給歐洲的文學、哲學界一個新的視野。這一切雖然未造成決定性的影響，但對歐洲而言，中國不再是一個似有若無的名詞，對中國的興趣和好奇心也比以往增大許多，這一個演變對於以中國為背景的舞台作品之誕生自有很大的影響。[4]

1. 馬可波羅(Marco Polo)對中國的報導屬於少數的例外之一。
2. 關於天主教在中國發展的情形以及對中西文化交流的影響請參考德禮賢，《中國天主教傳教史》，上海(1933?)；重印本台北(商務)1983；方豪，《中西交通史》，二冊，台北1953，重印本台北(文化)1983以及Jacques Gernet, *Chine et Christianisme, action et réaction*, Paris 1982。
3. 請參考李明明，〈自壁毯圖繪考察中國風貌：十八世紀法國羅可可藝術中的符號中國〉，輔仁大學比較文學研究所叢書第二冊，印行中。

另一方面，十八世紀初，以法國爲首，歐洲的文學界對異地，尤其是「東方」[5]的一切很感興趣，重要的異國童話故事紛紛以不同的管道傳入歐洲。當時最著名的爲阿拉伯童話故事《一千零一夜》(*Les mille et une nuits*, 1704-1717；中文又名《天方夜譚》)和波斯童話故事《一千零一日》(*Les mille et un jours*, 1710-1712)，均先譯成法文印行，之後，於很短的時間內再被轉譯成各國文字流傳，廣受歡迎。至今，《一千零一夜》可稱是世界童話故事，並經由不同的方式，如卡通、電影、電視影集等媒體繼續地被閱讀，《一千零一日》卻很可能在進入十九世紀時，就已逐漸被遺忘了。然而，「杜蘭朵」的誕生卻和這個波斯童話故事集有很密切的關係。

(二)《一千零一日》中的「中國公主」

波斯童話故事集《一千零一日》係由法國人德拉克瓦(François Pétis de la Croix)譯成法文，再經由雷沙居(Alain René Lesage)改寫後，以《一千零一日》之名問世。雖然今日知道這個童話集的人士幾希，但在十八世紀裡，它提供劇場人士許多靈感，例如雷沙居本身即以其中諸多童話爲素材，完成許多劇場作品，集結成《市集劇場或喜歌劇》(Le Théâtre de la Foire ou l'Opéra Comique)[6]出版，共十大冊，對法國十八世紀新興歌劇劇種「喜歌劇」(l'opéra comique)的發展有很直接的影響。

《一千零一日》的大結構類似大家所熟悉的《一千零

4.請參考羅基敏，〈由《中國女子》到《女人的公敵》[...]〉，op. cit.。

5.必須一提的是，對歐洲人而言，「東方」一直是中東，中國、日本是「遠東」，更遠了一層。七〇、八〇年代裡，文化研究領域的「東方主義」(Orientalism)之根源亦是以中東爲中心，中國或亞洲國家僅爲邊陲地區。

6.Alain RenéLesage, *Le Théâtre de la Foire ou l'Opéra Comique*, Paris 1721-1737, 共十冊。其中第七冊(121-212)中有一劇名爲《中國公主》(*La Princesse de la Chine*, 1729年一月十五日於巴黎首演)，只是此公主笛雅馬汀(Diamantine)不似杜蘭朵，在王子解開三個謎後，即承認自己對王子的愛；劇中三個謎的謎底是「冰」("Glace")、「眼」("Yeux")與「丈夫」("Époux")。

一夜》，亦有一個故事交待《一千零一日》的來由：

法如康茲，克什米爾國王東姑拜的美麗女兒，有一次做了一個夢，夢見一隻公鹿掉入陷阱裡，被一隻牝鹿救出，牝鹿自己卻不幸掉入陷阱中，然而這隻公鹿竟掉頭而去，棄這隻牝鹿於不顧。夢醒後，公主相信是柯塞亞神在警告她，要小心男人的不忠，於是拒絕了各地王室來提的親事。國王很害怕女兒的舉動會帶給國家災難，於是命令她的奶媽蘇勒美瑪想辦法改變法如康茲的想法。[...]

因此，奶媽每天早上花一個鐘頭講一個故事給公主聽。

「杜蘭朵」的故事其實是《一千零一日》中＜王子卡拉富與中國公主＞的一段，這一段又是波斯王子卡拉富很長的冒險故事中的一段，係由一位老者口中說出。整個卡拉富的故事可分為兩大段，第一部份描述這位「**亞洲的英雄、東方的鳳凰**」原本是如何的風光，不幸國家遭外人侵入，卡拉富和父母逃難至賈伊克(Jaick)，被這位說故事的老者收容；第二部份才是敘述卡拉富隻身前往中國，希望能找到他的幸運，終能如願娶得美眷，並得以復國；亦即是「中國公主」在這一部份才出現，其故事大意如下：

落難王子卡拉富來到大都之時，正逢中國公主杜蘭朵以謎題招親，答對者可娶其為妻，答錯者則將失去生命。王子一見公主畫像，即愛上了她，決定冒險一試。他輕易地解開了杜蘭朵給的三個謎：太陽、海洋、年。當杜蘭朵繼續要出第四個謎時，皇帝出面阻止，要公主認輸，後者卻以死要脅，於是卡拉富提出條件：若公主能猜出他的出身，他願意放棄。杜蘭朵答應第二天解謎。卡拉富自信城裡無人認識他，快樂地和皇帝去打獵。回來後，有一位美麗女子在他房間裡等他，稱自己是杜蘭朵身邊的侍女，原是某可汗之女，其國被中國征服，方淪落為侍奉杜蘭朵。她告知卡拉富，杜蘭朵計劃命人於次日清

布魯內雷斯基設計圖卅八：僕人
（第三幕）。

晨謀殺他，以解決杜蘭朵要面對的問題。卡拉富吃驚之餘，喊出自己和父親的名字，慨嘆命運多舛。這位女子請卡拉富和她一同逃走至其親戚之國，卻被拒絕。次日清晨，卡拉富並未遇到任何危險。在宮殿裡，杜蘭朵解了他的謎，亦立刻承認自己已愛上他，願嫁給他，並且承認謎底是她的侍女告訴她的。侍女見破壞二人好事之計策不成，自己又復國無望，於是出面承認自己的計謀後，自殺而死。杜蘭朵傷心地喊出侍女的名字：阿德瑪(Adelma)。皇帝下令厚葬阿德瑪，之後，王子、公主成婚。中國皇帝隨即命人接來卡拉富的父母，並大力助王子復國。卡拉富終於得以回國登基，杜蘭朵為他生了兩個兒子。

很典型的一場皆大歡喜式之童話故事收場。整個故事主要由三個動機組成，每一個個別動機都經常可在不同民族的童話故事中看到：

(1) 一位拒婚的皇室女子之婚姻條件為，求婚者必須完成她所給的三個任務；

(2) 未能完成任務的求婚者將被處死；

(3) 一位陌生的求婚者完成任務後，以自己的身世做為謎底出謎。

當三個動機都出現時，就完成了「杜蘭朵」的故事。[7]

觀察《一千零一日》的各個故事，可以看到其中對中東地方各地風土民情、生活習俗之描繪，一般而言，相當地詳盡。即以〈王子卡拉富與中國公主〉這一段來看，可以看到在第一部份裡，卡拉富和父母的逃亡路程有著清楚的交待，甚至可以對著地圖，畫出其路線。正因為如此，故事的第二部份裡對卡拉富如何到達大都的過程，卻只寫著「史書上沒提」，而沒有進一步的交待；前後相較之下，不能不啟人疑竇。不僅如此，在後面這一段故事裡，中國皇帝亦沒有一定的稱法，有時被

7. Albert Köster, *Schiller als Dramaturg*, Berlin 1891, 147-148：然而，Köster認為，將未完成任務者的頭顱高掛牆頭示眾，為第二個動機的重點，其實是錯誤的。因為在《一千零一日》的「杜蘭朵」童話中，並無此說。相反地，童話中清楚地敘述犧牲者如何被厚葬於宮廷花園中，皇帝並為其哭泣；因之，「斬首」以及「示眾」結合為一動機，係經由勾齊才進入「杜蘭朵」主題裡。另一方面，「斬首示眾」動機倒是常在古希臘神話中見到：請參考 Angelo Brelich, *Turandot in Griechenland*, in: *Antaios, Zeitschrift für eine freie Welt*, I, Stuttgart 1959-1960, 507-509。

直呼其名「鄂圖」(Altoum)、有時被以「君侯」稱之、有時又是「中國國王」，不過，最常見的應是「可汗」(Khan)了。在服裝上，大臣們的穿著係以「白色羊毛」材質為主，只有鄂圖可汗和杜蘭朵穿的是「絲質」衣裳；換言之，「絲」代表了某種尊貴地位。諸此種種寫法，都反映出非中國人看中國的「異國情調」筆觸。另一方面，故事中諸多人士不時向「阿拉」禱告或到清真寺祭拜，更顯示了，故事中的「北京」似乎不在中國，也會讓人質疑，「杜蘭朵」究竟是何方的「中國」公主？

在閱讀不同研究領域之有關「杜蘭朵」童話的資料時，經常會看到的字眼是「東方」，卻很少見到「中國」。另一方面，早在《一千零一日》之前，波斯文學作品中就先後有使用「杜蘭朵」之三個動機的作品[8]，可被視為是其前身；只是在這些作品中，公主都沒有名字，直到《一千零一日》裡，公主才被稱作「杜蘭朵」。這個名字Turandot是否又有什麼特殊的意思呢？

查閱不同的文學以及波斯文字典，可以得到以下的答案：Turandot係由Turan和dot合成。Turan即是我們說的土耳其斯坦，在波斯的史詩及傳說中可以看到，這個字係根據其建國國王Tur命名，表示其所統治之地，指的是土耳其和中國；dot來自dukht，有女兒、處女的意思，也含能幹、力量等用意。因之，在波斯文裡，Turandot一字正是「中國公主」的意思，整個「杜蘭朵」的故事其實展現的是波斯：一個古老伊斯蘭世界裡的「中國風」(Chinoiserie)。[9]

8.例如Nizami的*Haft Paiker* (《七美女》1198/99)中的俄國公主用了三個動機的前兩個；Moham-mad'Aufi作品集(1228)中，前來解謎的王子則出了一個謎題給希臘公主猜；Lari(???-1506)則在作品中提到了一位中國公主；詳見Fritz Meier, *Turandot in Persien*, in: *Zeitschrift der Deutschen Morgenländischen Gesellschaft*, Bd. 95, Leipzig 1941, 1-27。

(三) 勾齊的「劇場童話」《杜蘭朵》

十八世紀裡，歐洲市民階級的逐漸興起，促使劇場演出內容自英雄美人的世界轉變爲市井小民的天地；例如在義大利，新興的歌劇劇種「諧劇」(opera buffa)經常以諷刺貴族世界爲能事，不僅能和舊有的「莊劇」(opera seria)相抗衡，更有取而代之之勢；[10]這一個現象甚至可被看爲是法國大革命的先兆，如此的情形在水鄉威尼斯(Venezia)亦不例外。在當地出生、成名於法國的喜劇作家郭東尼受到法國喜劇風潮的影響，亦在義大利推出這一類的作品。他的戲劇作品以及以他的劇本完成的歌劇作品均很受歡迎，對逐漸沒落的貴族階級而言，自是難以消受，於是出身於威尼斯貴族世家的保守主義者勾齊決定投身劇場工作，試圖同樣以舞台作品對這一切提出反擊。

勾齊認知到時代的改變，要贏得這一場戰爭必須借助於喜劇類的舞台作品，他所使用的武器爲自十六世紀中即在義大利民間廣爲流傳、但已日趨沒落的「藝術喜劇」(Commedia dell'arte)。[11]這一類作品的特徵在於劇情只有一個大綱，對話等全由演員現場即興開講，所有的故事都由固定的幾個角色演出，而劇團中的主要演員則始終固定演某一個角色；更特別的是，每一個角色都有特殊的地方背景來源，例如源自大學城波隆尼亞(Bologna)的博士先生、源自水鄉威尼斯的商人潘達龍內(Pantalone)、源自出苦力著名的貝加摩(Bergamo)的僕役角色阿雷基諾和布里蓋拉等等，都是義大利人耳熟能詳的不同典型的角色。由於這些角色的名字和角色特質

9. 詳情請參考Lo 1996, 33-36；有關波斯之中國風，請參考Edward Horst von Tscharner, *China in der deutschen Dichtung bis zur Klassik*, München 1939；有關波斯史詩，請見Jules Mohl, *Le livre des Rois par Abou' lkasim Firdousi, traduit et commenté par Jules Mohl*, 7 Vol., Paris 1876; Vol. 1, Préface, XXII ff。

10. 請參考羅基敏〈由《中國女子》到《女人的公敵》[...]〉, op.cit.。

11. 關於藝術喜劇以及其在十八世紀的情形請參考Berthold Wiese / Erasmo Perropo, *Geschichte der italienischen Litteratur von den ältesten Zeiten bis zur Gegenwart*, Leipzig / Wien 1899; Allardyce Nicoll, *The World of Harlequin. A Critical Study of the Commedia dell'arte*, Cambridge 1963; Wolfram Krömer, *Die italienische Commedia dell'arte*, Darmstadt 1976; Manlio Brusatin, *Venezia nel Settecento. Stato, Architettura, Territorio*, Torino 1980; Ludovico Zorzi, *L'attore, la Commedia, il drammaturgo*, Torino 1990。

不變，他們亦經常被以「面具角色」(mask)稱之。這一
項民間藝術一直未受到學院派的重視，也未能進入宮廷
府邸，然而在它極盛期的十七、十八世紀，甚至流傳到
法國、葡萄牙、西班牙等國，受歡迎的程度不亞於在義
大利。

　　十八世紀裡，受到郭東尼等人之新型喜劇的衝擊，
藝術喜劇的生存受到很大的威脅，身為沒落貴族的勾齊
以藝術喜劇還擊的構想暫時挽救了藝術喜劇於危亡之
中。勾齊和當時很著名的藝術喜劇團沙奇(Sacchi)攜手合
作，試圖改良藝術喜劇，以增加它的文學價值。1761年
推出的第一部作品《三個橘子之愛》(L' Amore delle tre
Melarance)[12]很受歡迎。之後，在短短的1761至1765年
間，勾齊為這個團體又寫了九部作品，總稱其為「劇場
童話」(Fiaba teatrale)。這些作品在當時雖可稱轟動一
時，但是只是短暫的勝利，歷史證明了郭東尼在戲劇史
上的地位，遠非勾齊所及；甚至早在十八世紀末，勾齊
的作品在他的家鄉義大利即已被忘懷。

　　勾齊的「劇場童話」依舊保留了藝術喜劇即興的特
質，但是，不同於傳統的藝術喜劇，勾齊為劇中面具角
色之外的其他屬於貴族階級的主角寫了固定的台詞。另
一方面，一般而言，十八世紀的歐洲文學界展現出對異
國文學很高的興趣，義大利文學基本上卻不在此行列；
唯一的例外在威尼斯。由於地緣以及歷史上長期和外界
接觸之故，不同於其他的義大利城市，威尼斯經常可見
異國文學的義文譯本，這些異國童話故事就成了勾齊
「劇場童話」經常取材的對象。它們為這些作品建立的奇

布魯內雷斯基設計圖廿二：神職
人具（第一幕）。

.....................................

12. 該劇即為浦羅高菲夫(Sergej
Prokofiev)同名歌劇(1921年於芝
加哥首演)的素材來源。

幻境界和異國情調，應是這些作品在當時大受歡迎的主要原因之一。在無意間，勾齊也成了當時的義大利文學家中，唯一在作品中引進這些素材的作家。

　　但是，勾齊本人卻並不認為他的作品有任何特殊的文學價值，其目的只是想藉這些作品「移風易俗」；[13] 對他而言，之所以創作劇場童話，只是希望能對日漸沒落的貴族社會盡一分心力。因之，他的作品中不時可見統治階級的道德觀以及對出生地威尼斯的推崇和熱愛。然而時不我予，勾齊的劇場童話爭得了一時，卻未能夠爭得千秋。有趣的是，勾齊必然未曾想到，他在義大利很快被遺忘的作品，經過他人翻譯成德文後，竟會獲得德國浪漫主義文學界的讚賞；其中的第四部作品《杜蘭朵》更因著席勒(Friedrich Schiller)的改寫，搬上舞台後，引起十九世紀音樂世界的注意，而促使許多《杜蘭朵》歌劇的誕生，也讓勾齊的名字得以名留青史。而依舊未能逃避沒落命運的藝術喜劇，卻在十九世紀末、廿世紀初同時獲得戲劇和歌劇界的青睞，得以以不同的方式再生，為這兩種劇場注入「新血」(請參考本書第壹、參、肆章)。

　　勾齊的劇場童話《杜蘭朵》保留了童話故事主要的劇情，但在人物互動上做了改變，加入了王子的老師和父親：

　　卡拉富在大都先遇到了他的老師巴拉克(Barak)，並經由巴拉克聽到杜蘭朵以謎題招婚之事。卡拉富解謎並另出謎題後，被接入宮，此時，他的父親帖木兒(Timur)也來到大都，但只見到卡拉富的背影，未正式相遇。帖木兒正在驚慌兒子的命運之時，亦和巴拉克相

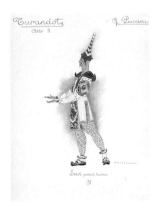

布魯內雷斯基設計圖卅一：僕人（第二幕）。

13.請參考Carlo Gozzi, *Memorie inutili*, Venezia 1802。

61

認：未幾，兩人都被杜蘭朵逮捕，她試圖問出王子出身，卻不成功，最後還是經由阿德瑪的計謀才得知王子的出身。次日，杜蘭朵答出謎底後，王子失望之餘，試圖自盡，卻被杜蘭朵攔阻，並向他承認自己對他的愛。早在自己宮廷中已見過王子，並愛上他的阿德瑪見計不成，意圖自殺，卻被王子、公主攔阻，兩人並一同向皇帝求情，不僅還她自由，亦還她國土，感激涕零地還鄉。杜蘭朵亦告訴王子，帖木兒亦在大都，又是一場皆大歡喜收場。

由劇中人物及劇情細節上的一些變動，可以清楚地一窺勾齊寫劇場童話的貴族道德觀和愛鄉訴求：

(1) 僕人要對主人無條件的忠心：因而有巴拉克和卡拉富父親的出現；

(2) 統治階級對僕人寬宏的貴族情操：阿德瑪不僅未死，還得以復國；

(3) 杜蘭朵給王子的第三個謎題之謎底為「威尼斯的翼獅」，明顯地呈現了勾齊對威尼斯的熱愛。

(四) 席勒的《杜蘭朵》

1775年，在一次威尼斯之行中，德國文學大師雷興 (Gotthold Ephraim Lessing) 觀賞了勾齊的作品，大加讚賞之餘，決定將它引進德國。1777至1779年間，勾齊的作品被以散文的方式譯成德文，[14]在德國文學界引起廣泛的注意和討論，認為勾齊的作品很有浪漫主義的精神。影響所及，在十八世紀末至十九世紀二〇年代間，許多德國浪漫文學的大師都模仿此種風格寫作不少戲劇作品。不僅如此，勾齊的作品也曾被十九世紀的德國作曲家用作歌劇的素材。[15]在這許多對勾齊感興趣的人當中，歌德 (Johann Wolfgang von Goethe) 和席勒亦赫然

14.Friedrich August Clemens Werthes, *Theatralische Werke von Carlo Gozzi*, in: *NA*, Vol. 14, 1-135。

在列。

　　歌德在他執掌威瑪(Weimar)劇院期間，決定要以世界性的戲劇作品擴展德國觀眾的視野，建立一套可以流傳後世的劇目，當時和他合作最力的人手爲席勒。[16]席勒在看了勾齊的《杜蘭朵》德文譯本後，甚爲著迷，於是在很短期間將它改編成詩文，於1802年一月卅日於威瑪首演[17]；之後，亦很快地在德國其他城市上演。儘管歌德和席勒對這一個嚐試都興緻勃勃，並多次爲不同的演出寫不同的謎題，但無論在當時或後世、無論是觀眾或文學界對這部作品的評價都是毀譽參半，至今都不被視爲席勒的代表性作品之一。[18]儘管如此，席勒的《杜蘭朵》對勾齊的作品在十九世紀德國戲劇舞台上得以佔有一席之地，有其一定的貢獻；另一方面，席勒之不被文學界看好的《杜蘭朵》卻打開了「杜蘭朵」之得以躋身歌劇舞台之路，這是席勒本人必然未曾想到的。

　　席勒改編的《杜蘭朵》在劇情上幾乎完全依著勾齊的作品來，主要的改變在於男女主角個性的塑造上。席勒筆下的杜蘭朵出場時，說明她以謎題招親，失敗者將失去生命的理由：

上圖：詩人兼作曲家的霍夫曼（E.T.A. Hoffmann, 1776-1822）爲看到勾齊作品「歌劇性」之先驅者。

15. 例如華格納年輕時的作品《仙女》(Die Feen)即以勾齊的作品《蛇女》(La donna serpente)爲素材。

16. 威瑪爲德國歷史上重鎮之一，該地之皇家劇院建於1791年，至今仍是德國文學界、戲劇界朝聖之地，劇院前廣場上歌德、席勒兩人攜手並肩而立之雕像，令人觀之，無不緬懷當年威瑪劇院的盛況。

17. 請參考Johann Wolfgang von Goethe, Weimarisches Hoftheater, in: Gedenkausgabe der Werke, Briefe und Gespräche, 27 Vol., Zürich (Artemis) 1950-1971, Vol. 14, 62-72。

18. 關於當時的各方反應，請參考 NA, Vol. 14, passim.。

- Ich bin nicht grausam. Frei nur will ich leben.	我並不殘忍。只想自由生活。
Bloß keines andern will ich sein; dies Recht, Das auch dem allerniedrigsten der Menschen Im Leib der Mutter anerschaffen ist, Will ich behaupten, eine Kaiserstochter.	就是不想要別的；這個權利，這個就算對最低階層的人而言在母親軀體裡已被賦予的權利，我要堅持，一個皇帝的女兒。
Ich sehe durch ganz Asien das Weib	我看到在整個亞洲，女性

Erniedrigt, und zum Sklavenjoch verdammt,	被輕視，被套上奴隸枷鎖咀咒著，
Und rächen will ich mein beleidigtes Geschlecht	我要為我被虐待的同性們
An diesem stolzen Männervolke, dem	向這些驕傲的男性族群報復，他們
Kein andrer Vorzug vor dem zarten Weibe	在溫柔的女性前展現的長處
Als rohe Starke ward [...]	只是原始的力量[...][19]

　　由杜蘭朵上場的這一段話可以看到，席勒強調的是杜蘭朵公主的驕傲和她以天下女性為己任的立場。[20]他的杜蘭朵具有之明顯的悲劇作品女主角的氣質，是勾齊的作品中所沒有的，經過如此的強調，杜蘭朵內心驕傲和愛情的衝突易發強烈。另一方面，席勒也將勾齊作品中看到杜蘭朵畫像即陷入情網的王子做了改變，卡拉富固然承認杜蘭朵的美麗，但是他決定報名猜謎的原因，主要在於希冀藉此改變自己的不幸命運；直到聽到杜蘭朵出場的一席話後，卡拉富才因欣賞杜蘭朵高尚的悲劇個性，開始愛上了她。簡而言之，勾齊原作中王子公主一見鍾情、童話式的愛情故事到了席勒手中，成了驕傲和愛情在內心的爭戰，愛情終於得勝。表面上觀之，如此之人物個性的改變並不影響劇情的進行，但對日後的歌劇改寫卻有本質上的影響。

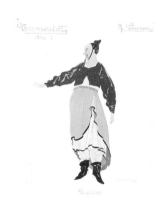

布魯內雷斯基設計圖廿五：貴族（第一幕）。

　　除了男女主角個性塑造的更動外，在席勒改寫《杜蘭朵》的過程中，勾齊所強調的愛鄉(威尼斯)情結也消失了，取而代之的是有文化意涵的中國色彩，來強調故事發生的地點背景。席勒本身對中國的認知很可能來自於由穆爾(Christoph Gottlieb von Murr) 所翻譯的小說《好逑傳》(*Haoh Kjöh Tschwen*, 1766)[21]。比較席勒《杜

19.Ibid., 41, 775-785行。
20.以此點觀之，席勒可列名最早的女性主義者之一。

蘭朵》中一些不同於勾齊之細節上的描述，確實可以看到《好逑傳》的影響。[22]最明顯的例子是杜蘭朵的第三個謎，謎面為：

Wie heißt das Ding, das wen'ge schätzen,	那物件叫什麼，很少人重它，
Doch ziert's des größten Kaisers Hand?	但是它裝飾了皇帝手？
Es ist gemacht, um zu verletzen,	它被製造，用來傷害，
Am nächsten ist's dem Schwert verwandt.	和它相近的劍。
Kein Blut vergießt's, und macht doch tausend Wunden,	不流血，卻有上千口，
Niemand beraubt's und macht doch reich,	沒人搶它卻會裕，
Es hat den Erdkreis überwunden,	它戰勝了大地，
Es macht das Leben sanft und gleich.	它讓生命溫柔並平等。
Die größten Reiche hat's gegründet,	最大的帝國由它奠立，
Die ält'sten Städte hat's erbaut,	最老的城池由它建造，
Doch niemals hat es Krieg entzündet	但它從未引起爭戰
Und heil dem Volk, das ihm vertraut.	並且護祐信任它的百姓。

謎底為：

Dies Ding von Eisen, das nur wen'ge schätzen,	這個鐵做的物件，很少人重視它，
Das Chinas Kaiser selbst in seiner Hand	中國皇帝自己持於手中
Zu Ehren bringt am ersten Tag des Jahrs,	在每年元旦尊崇它，
Dies Werkzeug, das, unschuld'ger als das Schwert,	這個工具，它比劍無罪，
Dem frommen Fleiß den Erdkreis unterworfen -	將虔敬的努力深植於大地中 -
Wer träte aus den öden, wüsten Steppen	誰由韃靼的荒原、大漠
Der Tartarei, wo nur der Jäger schwärmt,	那只有獵人想去的地方，
Der Hirte weidet, in dies blühende Land	牧人游牧之處，到此富裕之地
Und sähe rings die Saatgefilde grünen	並且環繞著撒下種子新綠
Und hundert volkbelebte Städte steigen,	上百百姓居住的城市昇起，
Von friedlichen Gesetzen still beglückt,	安靜愉快地活在和平的法律中，

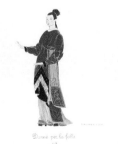

布魯內雷斯基設計圖四十二：群眾中之女士(第一、二、三幕)。

21.該小說於1761年被譯成英文出版，穆爾即係由英譯本再翻成德文。有關席勒對中國的認知請參考Köster, op. cit., 199-202。

22.請參考Lo 1996, 53-58。

Und ehrte nicht das köstliche Geräte, 　　　　誰不尊崇這寶貴的工具，

Das allen diesen Segen schuf - den Pflug? 　　它創造了所有的護佑 - 犁？[23]

　　席勒的謎面和謎底呈現的是中國的祭地之禮，在穆爾的書中有詳細的描述[24]，亦經常見諸於十八、十九世紀歐洲有關中國的書及文章中。

　　1804年，席勒還繼續地為《杜蘭朵》寫一個新的謎，謎底為「萬里長城」。由這些都可以看到，席勒所關注的「中國色彩」實不同於一般的異國情調風味，而係以文化、禮儀為中心，這亦反映了他和歌德對威瑪劇院應具有的文化教育功能的理念。可惜的是，席勒的《杜蘭朵》雖然將「杜蘭朵」推向歌劇舞台，但是沒有一部《杜蘭朵》歌劇回應他的這個理念。

二、由戲劇到歌劇 ─ 十九世紀的《杜蘭朵》歌劇

　　席勒的《杜蘭朵》在德國多處上演之時，曾有多位音樂家為之配樂，其中不乏著名之士如韋伯(Carl Maria von Weber)者。[25]另一方面，席勒的《杜蘭朵》也吸引了眾多十九世紀音樂家的注意力，紛紛予以改編成歌劇劇本，搬上歌劇舞台。雖然這些作品在當時並未造成轟動，在今日亦被忘懷，但由這些作品對「杜蘭朵」這個素材的處理方式，我們可以看到這個素材中吸引歌劇創作者的地方。

　　十九世紀以「杜蘭朵」為素材寫的歌劇很多，除了以《杜蘭朵》命名外，亦有些係使用其他名稱者；另一方面，亦有稱作品為《杜蘭朵》，其實內容和「杜蘭朵」無甚相關的作品，這兩類的作品均難以窮其究竟。不僅

23.*NA*, Vol. 14, 49-51。

24.422。亦請參考《禮記》〈月令篇〉。

25.請參考Lo 1996, 65-132。有關韋伯之《杜蘭朵》，亦請參考羅基敏，＜這個旋律「中國」嗎？-韋伯《杜蘭朵》劇樂之論戰＞，東吳大學文學院第十二屆系際學術研討會會議論文集，台北1998,74-101。

如此，被稱為《杜蘭朵》，亦以「杜蘭朵」為素材的作品中，許多留傳都不完全。因之，在此僅能對五部至少留下了劇本的《杜蘭朵》做一簡單的探討，這五部作品的作曲者和首演時間、地點依首演時間排列如下：[26]

作曲者	作品名	首演時地
丹齊(Franz Danzi)	*Turanaot*	1816年，卡斯魯(Karlsruhe)
萊西格(Carl Gottlieb Reissiger)	*Turanaot*	1816年，德勒斯登(Dreszden)
何芬(J. Hoven)	*Turanaot*	1838年，維也納(Wien)
巴齊尼(Antonio Bazzini)	*Turanaa*	1867年，米蘭(Milano)
雷包姆(Theobald Rehbaum)	*Turanaot*	1888年，柏林(Berlin)

　　就今日眼光看來，這五位作曲家都應屬沒沒無聞之列；事實上，在他們的時代，每位都曾享有相當的聲譽。丹齊是韋伯的忘年好友，並對韋伯的終於走上音樂之路有很大的影響；萊西格接下韋伯在德勒斯登的棒子，對演出早期的華格納作品有很大的貢獻；何芬為奧地利當時一位重要官員蒲特林根(Johann Vesque von Püttlingen)的筆名，由於當時奧地利政府規定，官員不得拋頭露面，從事音樂創作，他化名為何芬，寫了不少甚獲讚賞的德文藝術歌曲和一些歌劇；不僅如此，身為法律學者和愛樂者，何芬對音樂創作的版權化有很大的貢獻；巴齊尼為著名的小提琴演奏家和作曲家，曾為米蘭音樂院院長，也是浦契尼在該院就讀時的老師之一；相較於前面四位，雷包姆可稱為五位中最不出名的一位，卻也曾為音樂院的老師，在當時的柏林音樂界享有盛名。

　　五部作品中，只有巴齊尼的作品以義大利文寫成，

26.請參考Lo 1996, 133-232；關於各部作品內容之詳細情形，亦請見該書。

其餘均為德文；顯而易見地，它們均以席勒的作品為藍本。另一方面，根據巴齊尼的劇作家在劇本前面的聲明，這一部歌劇係以勾齊的作品為素材，但他也提到了勾齊的作品因著席勒的改編而在德國著名，有趣的是，歌劇中杜蘭朵的三個謎題卻是依席勒的《杜蘭朵》而來，可見巴齊尼的《杜蘭朵》事實上仍是源自席勒的作品。

　　若不看人名的變動，只依角色的選取方式來看，五部作品可分為三組：

第一組為變動很小的丹齊和萊西格的作品，萊西格未加任何刪減，丹齊則只去掉了巴拉克的妻子；

第二組為何芬和巴齊尼，女性角色中去掉了巴拉克的妻子和她的女兒—巴拉克的繼女才莉瑪(Zelima)，也是杜蘭朵身邊的兩位貼身侍女之一（另一位為阿德瑪）；男性角色中去掉了卡拉富的父親、被砍頭之波斯王子的老師，四位「藝術喜劇」的角色只剩下一位，換言之，在這兩部《杜蘭朵》中，對人物做了很大幅度的刪減；

第三組為雷包姆的作品，他去掉了阿德瑪，保留了巴拉克的妻子和繼女，其他的變動和第二組相同。

　　由於戲劇作品為五部歌劇共同之出發點，以下先簡列出五幕之劇情進行重點做為比較之基礎：

第一幕：卡拉富和巴拉克在北京的重逢、卡拉富決定冒險爭取杜蘭朵為妻；

第二幕：匿名王子卡拉富答出杜蘭朵三道謎題後，杜蘭朵不願履行承諾，卡拉富提出給杜蘭朵一個公平悔婚的機會，出謎題讓她猜他的名字和出身；

第三幕：皇帝勸女兒接受匿名王子的對話、杜蘭朵要身邊兩位侍女設法找出答案、阿德瑪私下表白她對王子的愛、杜蘭朵對自己面對王子的奇特覺感到迷感；

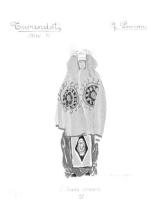

布魯內雷斯基設計圖三十七：高麗奴隸(第三幕)。

第四幕：不同人士試圖以不同的計謀得知王子的出身；

第五幕：杜蘭朵答題後，嫁給王子。

　　比較五部歌劇在劇情內容上的選取，可以看到，戲劇作品中的第一幕和第二幕的劇情進行在所有的作品中都被使用；第三幕則僅在丹齊的作品中被以簡化的方式全盤接收，在其他的四部歌劇中，只見到不同的選擇性之安排，甚至有全部將此幕刪去者。戲劇第四幕中的各種試圖得知王子出身的嚐試可在所有的歌劇中見到，但是方式各有不同，有接收自原戲劇的，也有完全另外安排的。第五幕裡，公主答題後，嫁給王子，也是所有作品共通的結局，但在巴齊尼和雷包姆的作品中，有些細節上的更動。

　　在歌劇分幕方面，分為二幕的前三部作品都是以王子也出謎題給公主猜之後，結束第一幕。巴齊尼的作品則為四幕，以王子決定去猜謎為第一幕，王子猜謎和出謎題給公主為第二幕，公主設法找出答案為第三幕，公主解謎後，卻仍答應嫁給王子為第四幕；和前面三部相較，巴齊尼的作品係將它們的第一、第二幕各分為兩幕，原則上並無很大的不同。較為特別的是雷包姆的三幕分法，第一幕為王子決定去猜謎，第二幕在王子猜謎和出謎題給公主後，繼續演至公主設法找出答案為止，第三幕則為公主解謎，雖然沒猜對，王子依舊願意娶她。

　　就改編的幅度而言，丹齊和萊西格主要只作了刪減，沒有很大的變動。何芬將地點背景做了改變，他的《杜蘭朵》是席拉絲(Schiras)的公主。除此以外，何芬還特別強調了巴拉克的忠心，而賦予此角色相當重的份

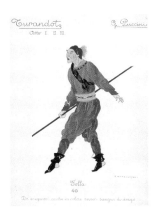

布魯內雷斯基設計圖四十：眾人
（第一、二、三幕）。

69

量，他亦突顯杜蘭朵不聽父親的勸，而引發一場父女衝突場景。巴齊尼的作品也將地點改變，王子是印度王子，故事則在波斯發生，劇中的公主試圖以魔法得知王子的出身失敗後，卻很偶然地由王子的夢話中聽到他的姓名。次日於朝中，公主則要求和王子獨處，告訴他自己已知道他的出身後，立刻承認自己對他的愛，願意嫁給他。在這兩部作品裡，何芬強調僕人的忠心和父女之間的衝突，是在當時盛行於法國巴黎的「大歌劇」(Grand Opéra) 中常可見到的動機；巴齊尼劇中的施法鏡頭和舞蹈場面，也是「大歌劇」中常在舞台上呈現的噱頭，由這幾點可以一窺「大歌劇」在十九世紀歌劇演進中扮演的重要角色。

變動最大的則是雷包姆的作品，劇情可簡述如下：

第一幕：王子捕回了公主心愛的鸚鵡。兩人一見鍾情，王子不要賞賜的金錢，卻要公主胸前的玫瑰為報酬，公主也答應了。另一方面，王子也正是曾經殺死老虎，救了國王的人。經王子的朋友巴拉克的引見，國王見到了他的救命恩人。為了報恩，答應實現王子的一個願望，王子卻要求解杜蘭朵的謎。

第二幕：王子輕易地解開三道謎後，包括杜蘭朵在內的眾人都很高興，準備行婚禮，王子卻要杜蘭朵也猜一個謎，因為「只有聰明的女人才配得上他」。杜蘭朵喬裝成侍女去問巴拉克謎底，被巴拉克看穿，要求給他三個吻，才告訴她。杜蘭朵給他兩個吻後，要求先知道答案，才給第三個吻。巴拉克給了她一個假答案，正在等第三個吻時，被巴拉克的老婆發現，於是一場混亂，甚至驚動了國王。在混亂中，杜蘭朵總算能不漏痕跡地溜走。

第三幕：次日，杜蘭朵答出答案後，竟然是錯誤的，於是當庭質問巴拉克，才知道原來王子告訴他的名字就是假的。杜蘭朵終於承認，人心中的愛情比聰明才智都可貴。之後，王子宣佈他的真正出身，並向她求婚。

由劇情可以看到，這是一個被解構了的《杜蘭朵》，很有輕歌劇的味道。其中的王子像個情場老手，杜蘭朵不僅完全沒有那份驕傲和高貴，反倒有些輕佻。第二幕結束時的混亂場面明顯地受到華格納《紐倫堡的名歌手》第二幕的影響。如同傳統喜劇型歌劇作品中，常可見到兩對社會地位不同的情人般，和王子、公主這一對相對的另一對爲巴拉克和他的妻子，後者亦僅因爲此一原因而存在，對劇情的主線進行並無直接影響。[27]換言之，經過雷包姆的手，《杜蘭朵》轉化成了有輕歌劇味道的喜劇，這應也是他的《杜蘭朵》在柏林皇家歌劇院首演後，不乏好評的原因之一；首演半年內演出八次的成績，可稱相當不錯。

由對這五部作品的簡單比較可以看出，削減人物、縮減或變動劇情，是將戲劇改寫成歌劇之不可或缺的過程。這些《杜蘭朵》作品經過改寫後，犧牲最大的爲源自藝術喜劇中的四個面具角色，他們的戲劇特質和幽默諷刺的特性全部消失，剩下的只是表面上的臣子或後宮太監的角色，他們甚至可以是任何名字。簡言之，在這五部《杜蘭朵》中，面具角色既使保留了原作中的名字，但已無該角色在藝術喜劇中原有的特質，例如丹齊和萊西格的作品即是如此。另一方面，被改了名字後的角色僅只是一個首相或宮中的僕人，更少見面具角色的影子，例如後三部作品的情形。

而由這五部作品在劇情選取上的共同性，可以看出劇情進行的重點依序爲：

(1) 王子在異鄉和故人重逢；

27. 例如莫札特(Wolfgang Amadeus Mozart)的《魔笛》(*Die Zauberflöte*)中的捕鳥人和他的妻子亦然。

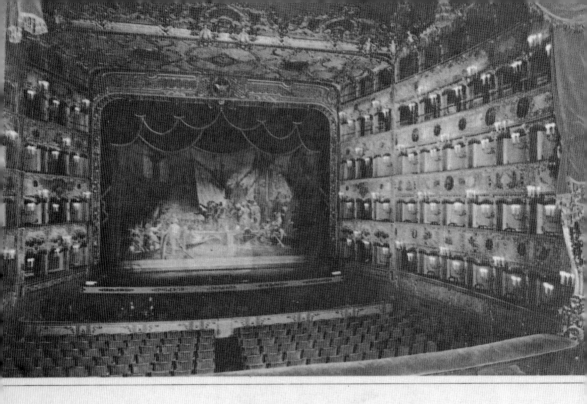

Giacomo Puccini

Turandot

RICORDI
OPERA FULL SCORE SERIES

上圖：席勒(Friedrich Schiller)，他的《杜蘭朵》將「杜蘭朵」推上
歌劇舞台。
右圖：歌德(Johann Wolfgang von Goethe)與席勒合作之時代，爲威瑪
(Weimar)劇院之黃金時期。
左圖：浦契尼《杜蘭朵》現通行總譜封面。

下圖：Sylvano Bussotti以Galileo Chini之《杜蘭朵》首演時之舞台設計以及Umberto Brunelleschi之服裝設計爲藍本，爲
1982/83年透瑞得拉溝(Torre del Lago)浦契尼音樂節(Festival Pucciniano)演出浦契尼《杜蘭朵》之製作。轉載自Sylvano Bus-
sotti/Jürgen Maehder, *Turandot*, Pisa (Giardini) 1983；Jürgen Maehder提供。第三幕第一景柳兒逝後之葬禮進行曲。

(2) 王子見到杜蘭朵的畫像或本人，而決定冒險猜謎；

(3) 匿名的王子解了三道謎，也給杜蘭朵一道謎猜他的姓名和出身；

(4) 杜蘭朵設法找出答案；

(5) 杜蘭朵解謎後，嫁給王子。

　　至於如何串接這些場景和安排人物間的互動，則各有巧妙不同。

　　這五部十九世紀的《杜蘭朵》雖然在劇本上各有千秋，但由於音樂上並無很特別的成績，故在首演後很快地自歌劇舞台消失了，甚至連總譜都未曾印行。但由它們的首演時間幾乎貫穿整個十九世紀、地點分在不同的大城的現象觀之，不僅可看到十九世紀歌劇創作和演出的盛況，也可對「杜蘭朵」在十九世紀，尤其在德語系國家，曾經頗受歡迎的情形，一窺端倪。

右圖：卜松尼《杜蘭朵》與《阿雷基諾》1917年五月十一日首演海報。

STADT-THEATER

Freitag, den 11. Mai 1917, abends 7½ Uhr:

32. Vorstellung im Freitagsabonnement.

Uraufführung
unter Leitung des Komponisten.

Turandot

Eine chinesische Fabel nach Gozzi in zwei Akten.
Worte und Musik von Ferruccio Busoni.

Personen:

Altoum, Kaiser	Laurenz Saeger-Pieroth
Turandot, seine Tochter	Inez Encke
Adelma, ihre Vertraute	Marie Smeikal
Kalaf	August Richter
Barak, sein Getreuer	Tristan Rawson
Die Königinmutter von Samarkand, eine Mohrin . .	Elisabeth Rabbow
Truffaldino, Haupt der Eunuchen	Eugen Nusselt
Pantalone ⎱ Minister	Heinrich Kuhn
Tartaglia ⎰	Wilhelm Bockholt
Eine Vorsängerin	Marie Smeikal
Der Scharfrichter	Eduard Siding

Acht Doktoren.

Sklaven, Sklavinnen, Tänzerinnen, Klageweiber, Eunuchen, Soldaten, ein Priester.
Zeit: der Fabel. Ort: Der äusserste Orient.

Hierauf:

Arlecchino
oder: Die Fenster.

Ein theatralisches Capriccio. Worte und Musik von Ferruccio Busoni.

Personen:

Sèr Mattèo del Sarto, Schneidermeister	Wilhelm Bockholt
Abbate Cospicuo	Augustus Milner
Dottore Bombasto	Heinrich Kuhn
Arlecchino	* ₊ *
Leandro, Cavaliere	Eduard Grunert
Annunziata, Mattèos Frau	Ilse Ewaldt
Colombina, Frau Arlecchinos	Käthe Wenck
2 Sbirren	⎰ Alfons Gorski ⎱ Karl Hermann

Arlecchino * ₊ * Alexander Moissi a. G.

Musikleitung: Professor Ferruccio Busoni.
Leitung der Aufführung: Oberregisseur Hans Rogorsch.

Nach dem 1. Stück findet eine Pause statt.

Die neuen Entwürfe und Dekorationen stammen aus dem Atelier von Albert Isler.

Kassenöffnung 6½ Uhr.　Türöffnung 7 Uhr.　Anfang 7½ Uhr.　Ende nach 10 Uhr.

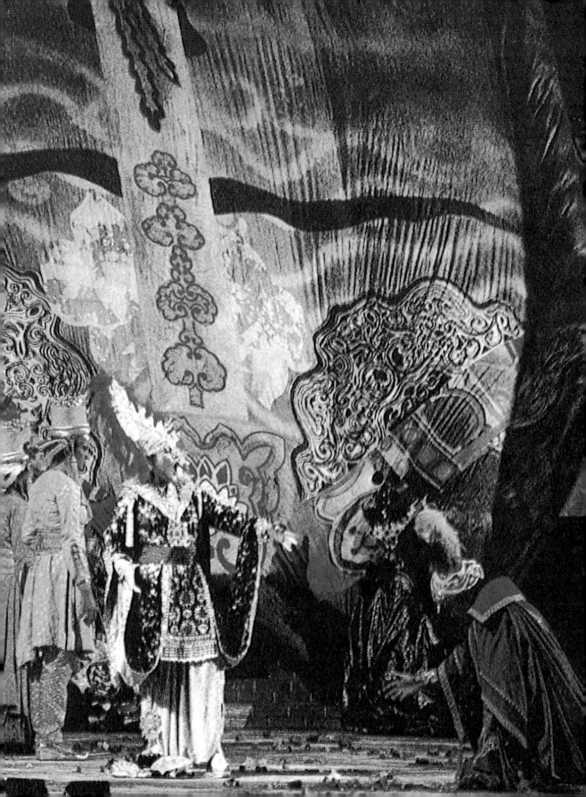

參 卜松尼的《杜蘭朵》：
一部劇場童話

»Ein Stoff wie "Faust" ist das Ergebnis von Kulturen und Generationen, und selbst der Ursprung der weit bescheideneren "Turandot" wurzelt in entferntesten Zeiten und Ländern.«
»像「浮士德」是文化和世代的產物，就算是像「杜蘭朵」那麼簡單的素材，其本源亦根植於遙遠的時間和國家。«
— 卜松尼1921 —

上圖：莫札特(Wolfgang Amadeus Mozart)之《魔笛》(Die Zauber-flöte)為卜松尼之《杜蘭朵》之戲擬對象。

左圖：Sylvano Bussotti以Galileo Chini之《杜蘭朵》首演時之舞台設計以及Umberto Brunelleschi之服裝設計爲藍本，爲1982/83年透瑞得拉溝(Torre del Lago)浦契尼音樂節(Festival Pucciniano)演出浦契尼《杜蘭朵》之製作。

轉載自Sylvano Bussotti/Jürgen Maehder, Turandot, Pisa (Giardini) 1983；Jürgen Maehder提供。

第二幕第二景猜謎場景之開始：「外邦人，你聽好！」("Straniero, ascolta!")

1.Ferruccio Busoni, Von der Ein-heit der Musik, Berlin 1922。

十九世紀末、廿世紀初著名的鋼琴演奏家卜松尼(Ferruccio Busoni)也是一位出色的作曲家，他提筆寫下的個人音樂觀，更是研究廿世紀初音樂美學之人士必讀之著作[1]。卜松尼生於義大利，求學於維也納，在柏林住了很長的時間，又在第一次世界大戰時流亡瑞士，如此的人生歷鍊，自然展現在他的創作和著作中。他流利的德文能力是大部份的義大利作曲家所沒有的，他的著作和友人、妻子的往來信件多以德文寫下，即爲明證。血液中的義大利又使得他對很多事物的看法有別於德國人，這一個生活在兩個文化之中和兩個文化之間的特質，在他的《杜蘭朵》創作中明顯地展露出來。

一、組曲 – 劇樂 – 歌劇：卜松尼的「杜蘭朵」緣

卜松尼於1894年定居柏林後，除了自己的演奏和教

學生涯外，並致力於當代新作的演出，對當時新音樂的發展貢獻良多，[2]他以「杜蘭朵」為題材的第一部作品為《杜蘭朵組曲》(Turandot-Suite)，作品41號，也在這一系列的新音樂音樂會中首演，為1905年十月廿一日的壓軸戲，由卜松尼親自指揮。

　　早於1904年，卜松尼已開始著手這一部作品的創作，由他給妻子的信中，可以得知主要的創作工作於1905年七、八月間完成[3]，其中更可以看到卜松尼在寫這部作品時的愉快和忘我。例如1905年八月六日，他寫著：

　　　我是如此地投注在工作中，以致於無法想別的事 - 甚至在有訪客以及在彈奏時，我都會不知不覺地走回房間 - 也常常中斷用餐。現在已經有一百頁了，而第二幕才結束。

　　八月十九日，組曲的寫作宣告完成。兩天後，卜松尼寫信給他的母親：

　　　我一直留在柏林，而且很忙，一向如此。在這段期間，我寫了新作品，前天剛完成。爸爸可能會很高興聽到，我重新嘗試寫劇場作品，但是是以不尋常的方式，不是一部歌劇，而是寫給話劇的描述性音樂。

　　　我為這個目的選擇的作品是一個由古老童話寫成的劇作，由我們的勾齊寫的悲喜劇。沒有比以一位義大利作家的作品來做嘗試來得更自然了，他現在已可列入古典(而且，因為他曾經被遺忘，所以又成了新題材)。只是，很不幸的，我們國家目前的狀況，實在沒什麼希望。

　　　就製作而言，不僅需要一個上好的劇團，還需要在服裝和佈景上具有盛大華美和優秀的品味，而且進一步地，要有一流的樂團。勾齊是媽媽的祖母告訴她的童話故事的作者。《三個橘子之戀》、《美麗

2. 例如荀白格(Arnold Schönberg)即曾受到他的支持與幫助，見 *Briefwechsel zwischen Arnold Schönberg und Ferruccio Busoni 1903-1919 (1927)*, in: *Beiträge zur Musikwissenschaft*, 1977, vol. 3, 163-211。

3. 見Ferruccio Busoni, *Briefe an seine Frau*, Zürich / Leipzig 1935。(以下縮寫為*Briefe*) 有關卜松尼的《杜蘭朵》系列創作的詳細過程及各作品之細節請參考Lo 1996, 233-287。

的綠鳥兒》(L'Augellin Belverde)以及其他洛可可時代時尚的偉大作品，之後，它們就無影無蹤地消失了。我選了那殘忍、誘惑的中國(或波斯，誰知道)公主杜蘭朵童話，她要求追求者解開三個謎題，如果失敗了，就得失去頭顱。就像英雄和東方角色，威尼斯面具也以喜劇人物出現：潘達龍內、布里蓋拉[4]和楚發丁諾(Truffaldino)。

我花了兩個半月時間，全心投入這件工作，期間我無法專注在任何其他事情上。現在它完成了，我必須做其他有意思的事和工作了。[...][5]

在他1910/1911年間在美國的演奏旅行中，卜松尼遇到了馬勒(Gustav Mahler)，後者在其音樂會中指揮演出了卜松尼的《杜蘭朵組曲》；卜松尼對馬勒的詮釋大加讚賞，譽其為「完美的《杜蘭朵》演出」[6]，但對樂評的反應卻不是很滿意：

[...]報紙不想很嚴肅地看這個作品，可是有那麼多令人失望的看法和誤解！《魔笛》裡大部份的音樂也一樣只是輕描淡寫的描述。不會有人對像〈我是個捕鳥人〉("Ein Vogelfänger bin ich ja")有更高的評價。[...][7]

在1911年二月十九日給其妻的信中，卜松尼表達了他希望看到《杜蘭朵組曲》在話劇舞台上演出。[8]很可能當時他已經和柏林劇院簽了約，以他的組曲做為配樂演出勾齊的《杜蘭朵》；而整個事情已經籌備許久。

1907年，當時著名的劇場工作者萊茵哈特(Max Reinhardt)打算在柏林演出勾齊的《杜蘭朵》，要以卜松尼的組曲為配樂，卻因樂團人手不足和沒有適當的德文譯本而做罷。四年後，1911年十月廿七日，這兩個問題都獲解決，勾齊的《杜蘭朵》以佛莫勒(Karl Voll-

4.稍後由卜松尼自行寫作的劇本中並沒有布里蓋拉，而用了塔塔里亞。
5.Ferruccio Busoni, Selected Letters, translated, edited and with an introduction by Antony Beaumont, London/Boston 1987, (以下縮寫為Selected Letters), No. 50。
6.1910年五月廿八日給馬勒的信。
7.Briefe, op. cit., 1910年三月十二日。
8. Ibid.。

moeller)的譯本配上卜松尼的音樂在柏林演出[9]；卜松尼在原有的音樂之外，又加寫了一曲，並於十一月十三日親自指揮演出。在半年內，這個製作演出了五十二次，可說非常成功。但對大部份劇評家而言，卜松尼的音樂太多、太重也太吵了。而卜松尼自己卻在多次觀賞該劇不同的演出後，對戲劇演出之無法表達他音樂理念的現象非常感慨。1913年一月，卜松尼在倫敦再一次觀賞該劇的演出，由他給妻子的信可以見到他的憤怒：

> 杜蘭朵會有多美！(或許我何不寧願以現有之音樂寫一部歌劇？)但不能像昨天在倫敦這樣，我在第二幕之後，就受不了走了！我看了〈舞蹈與歌唱〉[10]，他們在舞台上演出它，但是後來我終於走了，至於怎麼結束的，成不成功，我今天還不知道，明天就可以讀到了。
> 跟話劇導演是好不起來的。[11]

> 《杜蘭朵》的音樂比話劇成功，比這還差的東西大概很少！想想看：一個廿人的樂團，演得荒腔走板，有的曲子連續重複四、五次，有的被去掉、或者跳過去，整個都是以被改編的方式演出。對導演來說，這一次音樂不夠，所以在中間插入聖賞和林姆斯基‧高沙可夫的音樂！想想看！

> 妳覺得《杜蘭朵》做為歌劇如何，而且以義大利文，根據勾齊...「我寧願死或娶杜蘭朵」(差不多這樣，我想...)[12]

　　卜松尼這一個因受不了戲劇演出之不尊重他的音樂，和戲劇演出之不合他個人理念，而產生以現有的音樂為基礎，寫一部歌劇的念頭，並未立即付諸實施，直至1915/16年他旅居瑞士期間，才因偶發狀況而終於實現。

　　1914年間，卜松尼已開始寫一部歌劇劇本，定名

9.在這個印行的劇本裡，特別標明此劇的演出權中，包含了使用卜松尼的音樂。

10. 組曲中的一曲，詳見後。

11.*Briefe*, op.cit., 1913年一月十九日。

12.Ibid., 1913年一月廿一日。最後兩句話，卜松尼係以義大利文寫的。

《阿雷基諾》(*Arlecchino*)，卻因第一次世界大戰爆發，而暫告停筆。1916年，卜松尼旅居蘇黎世，始完成了這部作品。1916年春天，他在義大利之旅中，經驗了義大利偶戲的演出，引發的感慨和思考不僅對正在寫作中的《阿雷基諾》、亦對稍後開始著手之《杜蘭朵》有著清楚的影響：

> 我剛從(昨天晚上)羅馬回來[...]
>
> 很特別的是，完全不同中心的生活圈，能突然互相作用！一個由新成立的偶戲團「小小劇場」的演出引發我深深的感動。他們演出羅西尼廿歲時(就表現力而言，是個奇蹟！)寫的一部兩幕諧劇；整個製作令人驚訝。歌唱部份(由看不見的聲音演出)完美無暇。我覺得好像獲得解脫一終於！ — 由那些我在生命中一直無法避免的自以為是的眾神們解脫出來。我重新發現 — 可以這麼說一我的劇場和這劇場。
>
> 這是個很重要的經驗，對完成我的獨幕歌劇而言，是最恰當的時刻。(他們打算以我的音樂演出《杜蘭朵》。在義大利，木偶可以第一次讓《魔笛》普遍化。難道世界轉向它正確的一面了？)[...][13]

此時，卜松尼尚未決定將寫一部《杜蘭朵》歌劇的念頭付諸實施；在同年十一月九日給友人的信中，則可以看到歌劇《杜蘭朵》已在孕育中：

> [...]重要的問題是應以那一部作品來搭配長度一小時的《阿雷基諾》，才足夠一晚的演出。我綜合愈來愈多的困難和試圖建立一個具長久性的結構讓我做了很匆促的決定，以現有《杜蘭朵》的材料和本質完成一部兩幕歌劇。幾星期以來，我很辛勤地經營著這個令人喜悅的工作，為一部《杜蘭朵》歌劇寫劇本和音樂。我完全獨立地重新寫作劇本，並讓它接近一個默劇或話劇劇場。工作的困難度比我原來想像的要高，但現在漸漸容易了。
>
> 二者均有的面具角色讓兩部作品可以被結合在一晚(雖然兩部的

13.*Selected Letters*, op.cit., No. 199, 1916年三月七日，給Egon Petri。

面具角色彼此是那麼的相對)。[...][14]

之後的三個月裡，卜松尼繼續寫作《杜蘭朵》；1917年二月裡，終告完成。在一封給朋友的信中，卜松尼再一次表達他感受到週遭人士對如此之歌劇作品之不同反應：

[...]不同的人，就我已經能觀察到的而言，對我的《阿雷基諾》有不同的反應。[...]

兩部作品以「新藝術喜劇」(La nuova Commedia dell' arte)之名結合在一起，意思是將義大利面具角色重新引入劇情中。[...][15]

兩部作品於1917年五月十一日在蘇黎世市立歌劇院，由卜松尼親自指揮首演；之後，如同馬斯卡尼的《鄉村騎士》和雷昂卡發洛的《丑角》般，卜松尼的這兩部作品亦經常被放在一起演出，直至近年，如此的結合才時而被打散[16]。

由當時的演出評論可以看到，卜松尼的《杜蘭朵》並不被看好及接受，主要原因在於他的歌劇美學訴求並不能為人理解。不幸的是，數年後，浦契尼的同名作品問世，卜松尼的《杜蘭朵》就一直籠罩在浦契尼的《杜蘭朵》陰影下。直至近年來，歌劇之劇場性開始被體會及重視之際，卜松尼的作品才逐漸獲得其應有的詮釋及評價。

由1905年動手寫組曲到1917年歌劇的完成，卜松尼一直陸陸續續地思考著「杜蘭朵」，並為不同的目的不時加以改寫或增添；為1911年萊茵哈特的戲劇演出，卜松尼加寫了〈懷疑與順命〉(Verzweiflung und Ergebung, 1911年印行)；1918年，在歌劇首演後，鄂圖王之詠嘆調

14. Ibid., 1916年十一月九日，給 Egon Petri。
15. Ibid., 1917年四月十五日，給 José Vianna da Motta。
16. 例如威尼斯的費尼翠劇院於1994年演出卜松尼之《杜蘭朵》時，即將該劇和史特拉汶斯基 (Igor Stravinsky)的《佩兒西鳳》(Perséphone)擺在同一晚。

(No. 4)被改寫，和另一首曲子一同組成《兩首爲一個男聲與小樂團的歌曲》(*Zwei Gesänge für eine Männerstimme mit kleinem Orchester*)；另一首小詠嘆調(No. 6)被改寫成〈鄂圖王的警告。杜蘭朵組曲之附錄二，爲第八曲之另一版本〉(*Altoums Warnung. Zweiter Anhang zur Turandot-Suite als Andere Version von Nr. VIII*)。[17]

二、組曲與歌劇之音樂戲劇結構關係

卜松尼之《杜蘭朵組曲》原有八曲，後來加入兩個附錄，其內容如下：

I. 行刑，城門，告別(第一幕之音樂)

Die Hinrichtung, Das Stadttor, Der Abschied (aus der Musik zum Ⅰ. Akt)

II. 楚發丁諾(序奏與怪誕進行曲)

Truffaldino (Introduzione e marcia grotesca)

III. 鄂圖王，進行曲　　Altoum, Marsch

IV.「杜蘭朵」，進行曲　»Turandot«, Marsch

V. 女士閨房。第三幕導奏　　Das Frauengemach. Einleitung zum III. Akt

VI. 舞蹈與歌唱　　Tanz und Gesang

VII. 午夜圓舞曲(第四幕之音樂)

»Nächtlicher Walzer« (aus der Musik zum IV. Akt)

VIII.「如同葬禮進行曲」與「土耳其風格終曲」(第五幕之音樂)

»In modo di Marcia funebre« e »Finale alla Turca« (aus dem V. Akt)

附錄一：懷疑與順命　　Anhang I: Verzweiflung und Ergebung

附錄二：鄂圖王的警告　　Anhang II: Altoums Warnung

歌劇則有兩幕，每一幕中又以連續編號之方式分成兩景，亦即是一至四景；歌劇回到十八世紀末、十九世紀初德國「歌唱劇」(Singspiel)劇種，如同《魔笛》般，除了音樂之各曲外，尚有人物之間的講話式的對

17.在相關研究資料中，經常將這一曲錯誤地列入係爲萊茵哈特1911年之演出所譜寫；例如Hans Heinz Stuckenschmidt, *Ferruccio Busoni, Zeittafel eines Europäers*, Zürich 1967, 38 或Sergio Sablich, *Busoni*, Torino 1982, 161。

白。表一示意出勾齊原作和組曲及歌劇之間的劇情和音樂內容關係：

表一

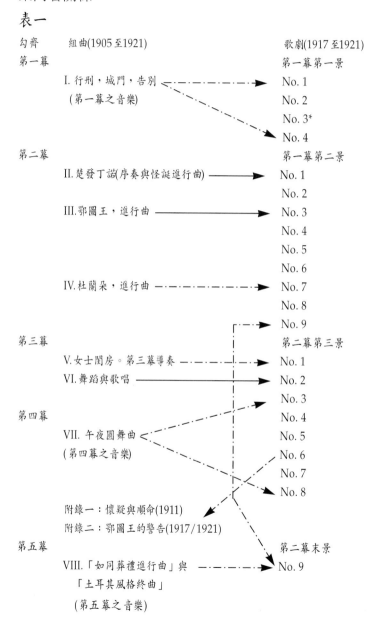

勾齊	組曲(1905至1921)	歌劇(1917至1921)
第一幕		第一幕第一景
	I. 行刑，城門，告別	No. 1
	（第一幕之音樂）	No. 2
		No. 3*
		No. 4
第二幕		第一幕第二景
	II. 楚發丁諾(序奏與怪誕進行曲)	No. 1
		No. 2
	III.鄂圖王，進行曲	No. 3
		No. 4
		No. 5
		No. 6
	IV.杜蘭朵，進行曲	No. 7
		No. 8
		No. 9
第三幕		第二幕第三景
	V.女士閨房。第三幕導奏	No. 1
	VI.舞蹈與歌唱	No. 2
第四幕		No. 3
		No. 4
	VII. 午夜圓舞曲	No. 5
	（第四幕之音樂）	No. 6
		No. 7
		No. 8
	附錄一：懷疑與順命(1911)	
	附錄二：鄂圖王的警告(1917/1921)	
第五幕		第二幕末景
	VIII.「如同葬禮進行曲」與	No. 9
	「土耳其風格終曲」	
	（第五幕之音樂）	

箭頭表示音樂之間關係如下：
【實線】：表示兩曲完全相同；
【虛線】：表示兩曲具有主題或動機使用之關係。

* 由藏於柏林國家圖書館音樂部門之卜松尼《杜蘭朵組曲》草稿[18]可以看到，這一曲的構思在組曲時代已經存在，但直到譜寫歌劇時才被使用。

18. 筆者在此特別感謝柏林國家圖書館音樂部門(Staatsbibliothek zu Berlin - Preußischer Kulturbesitz, Musikabteilung mit Mendelssohn-Archiv) 提供館藏做為研究使用，並應允得以將相關之研究出版。有關該批卜松尼《杜蘭朵》系列作品之草稿詳情，請參考Lo 1996, 247 ff。

為了便於區分組曲與歌劇作品內容，以下將以羅馬數字表示組曲之各曲，阿拉伯數字表示歌劇單曲。

由組曲I的標題即可看到，卜松尼為勾齊的第一幕只寫了一首曲子；它後來成為整個歌劇第一幕的音樂基礎。組曲係以一個定音鼓的動機 ♩♩♫♩ 開始[19]，亦見諸於歌劇第4曲之開始，歌劇則是以另外兩個動機開始：

譜例一

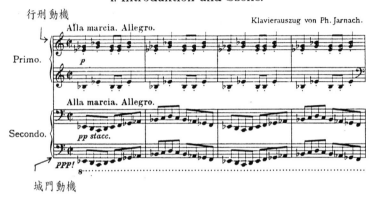

上圖：大鍵琴前之卜松尼。

．．．．．．．．．．．．．．．．．．．．．．．．

19. 這個動機和韋伯《杜蘭朵劇樂》(op. 37)中之主要動機之一頗為相似；由於卜松尼在其言論著述中，亦曾提到這部作品，韋伯之作品或許對其《杜蘭朵》創作有所影響。有關韋伯該作品，請參考羅基敏，＜這個旋律「中國」嗎？[...]＞, op. cit.。

在此，「行刑動機」係由木管樂器奏出；音階上下起伏之「城門動機」則來自組曲之第55小節以後的音樂。之所以以此二名詞稱此二動機係根據卜松尼自己於其草稿中之命名，觀察此二動機在歌劇中之使用情形，可以看到行刑動機經常在和死亡有關之時刻出現，例如第一幕第一景第2曲〈悲歌〉(Lamento)之導奏、第一幕第二景第5曲〈對話〉(Dialogo)鄂圖王試圖勸阻卡拉富時，或者之後之第7曲〈進行曲與場景〉(Marsch und Szene)之最後，當猜謎一景開始時；城門動機則在第一幕第一景第1曲中間，卡拉富和巴拉克重逢時，以及之後

第2曲薩馬爾罕王子之母上場時可以聽到，二者均以城門為其場景。在歌劇第二幕終曲裡，卜松尼再一次結合了兩個動機：杜蘭朵當眾宣佈了王子的出身和姓名後，眾人大驚，鄂圖王失望地咒罵「謀殺父親的兇手」（"Vatermörderin!"）、楚發丁諾幸災樂禍地暗自高興「這下整個遊戲可快樂地結束了」（"Somit wär'das Spiel nun glücklich aus."）、合唱團反覆唱著謎底、樂團則奏出行刑動機和城門動機，一切彷彿又回到開始。

　　歌劇第1曲標題為〈導奏與場景〉（*Introduktion und Szene*），表示了導奏直接進入正戲，而無獨立的序曲。在該曲中間幕啟，卡拉富以「跳著出現在城門之前」（"sprengt herein vor das Tor"）的方式上場時，樂團奏出卡拉富動機(見譜例二)，這一段音樂在組曲I中即已存在，但在歌劇裡才可見其音樂戲劇構思之意義。

譜例二

卡拉富動機

　　組曲之II, III曲完全被接收在歌劇之相關場景中：第II曲成為第一幕第二景第1曲〈導奏與小詠嘆調〉（*Intro-duktion und Arietta*），為宦官頭子楚發丁諾上場的一曲；第III曲則是之後不久的第3曲〈皇帝上場〉（*Einzug des Kaisers*）。以組曲之第IV曲為基礎，卜松尼不僅寫了

歌劇中杜蘭朵上場的第一幕第二景之第7曲，還繼續以原有的材料延伸出整個猜謎場景之第8曲。杜蘭朵上場的歌詞透露了她對這一位追求者之特殊感覺，上場的旋律在劇中代表著杜蘭朵，故稱之為「杜蘭朵主題」：

譜例三

杜蘭朵主題

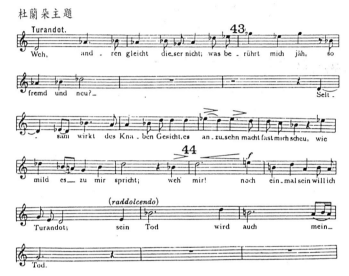

Weh, andren gleicht dieser nicht.	怎麼，此人和他人不同。
Was berührt mich jäh so fremd und neu?	是什麼讓我覺得陌生又新穎？
Seltsam wirkt des Knaben Gesicht,	這男孩的臉給我奇怪的感覺，
Es anzusehn macht fast mich scheu.	凝視它幾乎讓我羞怯。
Wie mild es zu mir spricht!	它多溫柔地對我訴說！
Weh mir!	我怎麼啦！
Noch einmal sein will ich Turandot,	我要再做一次杜蘭朵，
Sein Tod wird auch mein Tod.	他的死亡亦是我的死亡。

　　之後不久，在杜蘭朵和卡拉富的二重唱段落裡，杜蘭朵重覆著其歌詞，卡拉富則表達其寧願以生命做賭注，獲取杜蘭朵的決心；在音樂中可以看到，兩人的旋律最先個別獨立進行，最後則以平行的方式結束，預示

亦暗示了兩人已有之對對方的好感：

譜例四

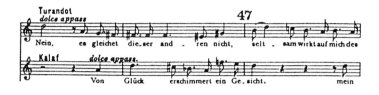

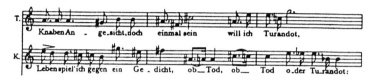

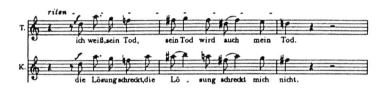

KALAF: 卡拉富：

Von Glück erschimmert ein Gesicht, 幸運地閃耀著一個臉龐，

mein Leben spiel' ich gegen ein Gedicht, 我將生命賭在一首詩上，

ob Tod oder Turandot: 或是死亡或是杜蘭朵：

die Lösung schreckt mich nicht. 結果不會讓我畏懼。

　　在猜謎場景裡，杜蘭朵出第三個謎題後，揭開臉上
面紗，使得卡拉富一時因其美麗而眩惑，陷入迷惘中不
能自已，而無法立即解謎；[20]在卡拉富喊著「噢，光
輝！噢，幻像！」（"O Glanz! O Vision!"）時，樂團奏
出杜蘭朵主題；當他逐漸恢復神智時，樂團裡則響起他
的動機，表示他又回到正常狀況了。

　　組曲的第V曲〈女士閨房〉雖提供了歌劇第二幕第

20. 這一段在勾齊和席勒的《杜蘭
　　朵》中均有，並非卜松尼新創。

三景第1曲〈有合唱之歌曲〉(Lied mit Chor)之基礎,但二者卻在多方面有很大的出入。組曲在樂器上僅使用了長笛、小號、定音鼓、三角鐵和豎琴,並交互著以長笛和豎琴奏出〈綠袖子〉(Greensleeves)之歌曲旋律[21];在歌劇中,樂團部份還加上單簧管、英國管和弦樂,歌曲旋律則由一位女聲領唱和合唱呈現。除此以外,在細節之動機處理、旋律運用、樂器使用上,二者都有很大的出入;最明顯的差別則在調性進行上。組曲以G大調開始,自第七小節起,轉入e小調;歌劇則以e小調開始,在到〈綠袖子〉旋律第一次出現,並完整地被呈現之時,調性一直徘徊在f小調和e小調之間;在該曲結束時,又由E大調經過e小調轉到G大調上。由於歌劇此曲之長度要比組曲第V曲來得短,其複雜轉調過程賦予作品明顯的不安定性。這些種種差異應源於該曲在組曲和歌劇中擔負了不同的戲劇功能,在組曲裡,該曲僅描繪出「女士閨房」,故而是輕柔地以小行板(Andantino)進行;在歌劇裡,它則預示了之後不久的第3曲裡,杜蘭朵心中的不安,以小快板(Allegretto)演出。同樣做為一幕的開始,卜松尼在寫作歌劇時,明顯地有著不同的戲劇思考。

組曲第VII曲〈午夜圓舞曲〉之內容可以清楚地分成三段,根據卜松尼之草稿,應該描繪三個午夜場景:楚發丁諾上場、小小的跳躍動機(第一個夢)以及熱情的動機(第二個夢);場上的人物除了楚發丁諾外,還有阿德瑪。[22]這一曲之音樂在歌劇中被分散使用在第二幕第三景第3曲〈宣敘調與詠嘆調〉(Rezitativ und Arie,亦是

21.Edward J. Dent曾指出,白遼士(Hector Berlioz)之《耶穌之童年》(L' Enfance du Christ)係組曲此首之配器參考來源,關於此點在後面會繼續討論;至於〈綠袖子〉為何在此出現,亦會在後面提及。

22. Lo 1996, 254。

杜蘭朵之詠嘆調），以及同一景之第8曲〈間奏曲〉(Intermezzo)裡；在兩曲中間，卜松尼加寫入的場景則和他在寫作組曲時的思考略有出入：不僅楚發丁諾、阿德瑪先後和杜蘭朵對話，鄂圖王亦和潘達龍內和塔塔里亞上場，試圖改變杜蘭朵的心意。

　　卜松尼為萊茵哈特柏林演出《杜蘭朵》所加上的組曲之〈附錄一：懷疑與順命〉使用了原有諸曲中之不同動機；其音樂內容本身則分別被置入歌劇之兩幕之第9曲中。在歌劇完成後才加寫的〈附錄二：鄂圖王的警告〉僅有卅二小節，在卜松尼的設計中，它在組曲裡亦不是獨立的一曲，而是

　　和其他組成《杜蘭朵組曲》以及話劇配樂之九曲不同的是，這新的一曲來自歌劇《杜蘭朵》。好說話的父親和皇帝不再有耐心，並對女兒杜蘭朵的倔強真地感到累了。在這一景中，他以莊嚴的舉止上場，在她邁出最後不理智的一步前，警告她，原有的土耳其風格終曲，和原有的以及新的音樂一起，進入展開的歡暢。[23]

　　在組曲總譜之最後，則有下列的說明：「稍後進入的其他樂器在這32小節中暫時休息，在《杜蘭朵組曲》第VIII曲號碼43處再繼續演奏，直到結束。」[24]換言之，附錄二並非獨立的一曲，而係要插入原有之第VIII曲中演奏的。這一曲係以「送葬進行曲」(Marcia funebre)[25]開始，它亦是歌劇末景的開始，以杜蘭朵主題為其中心；在全曲中間部份，杜蘭朵主題開始逐漸變化，擁有愉悅的味道，並一直繼續至帶入最後的〈土耳其風格終曲〉。

23. 寫於1920年十一月，見 *Fünfundzwanzig Busoni-Briefe, eingeleitet und hrsg. von Gisela Selden Goth*, Wien/Leipzig/Zurich 1937, 53。

24. Breitkopf & Härtel 總譜編號 B. 1976a, 版權年份1918。

25. 卜松尼草稿中，此曲被標上「八、錯誤的哀傷」（ "8. Die falsche Trauer" ），Lo 1996, 255。

譜例五

在歌劇中，介於「送葬進行曲」和〈土耳其風格終曲〉之間，則是杜蘭朵解卡拉富的謎、杜蘭朵的轉變以及卡拉富的「最後一個謎」[26]。在「土耳其音樂」響起時，舞台上則是杜蘭朵換裝的典禮以及準備婚禮的場景；由作曲家之草稿可以看到，這一段在創作組曲時已在構思中，但在歌劇中才獲得實踐。

26. 有關歌劇《杜蘭朵》中所有的謎會在後面提到。

91

另外一個亦是在組曲時已構思，但在歌劇中才寫作的構想為「畫像」，即是卡拉富看到杜蘭朵畫像時的曲子，其中開始的小節確實在歌劇第一幕第一景第3曲〈詠嘆式〉(Arioso)中被使用，之後可見杜蘭朵主題以三連音的方式出現，這一個樂思則在歌劇中未被完全接收。此外，組曲草稿中有關猜謎的樂思則在組曲和歌劇中均未被使用。

由以上組曲與歌劇之對照分析可以理解，卜松尼於其1916年十一月九日之信中所言「以現有《杜蘭朵》的材料和本質完成一部兩幕歌劇。[...]我完全獨立地重新寫作劇本[...]。工作的困難度比我原來想像的要高，但現在漸漸容易了。」之意所何指。明顯地，組曲之音樂戲劇構思透過歌劇之繼續鋪陳方得以彰顯，而歌劇之音樂戲劇結構則係建立於已有之組曲音樂戲劇內涵上。

三、卜松尼《杜蘭朵》之異國情調

在卜松尼於1905年八月廿一日寫給他母親的信中，我們讀到：「我選了那殘忍、誘惑的中國(或波斯，誰知道)公主杜蘭朵童話」。這一句話透露出，在卜松尼的《杜蘭朵》創作中，他要建構的是一般的異國色彩，而非純粹的中國氛圍。在萊茵哈特籌劃演出勾齊的《杜蘭朵》於柏林首演以前，卜松尼寫了一篇《談杜蘭朵的音樂》(Zur Turandotmusik)[27]，說明他對這個題材的看法和他譜寫音樂的出發點；在有關音樂素材方面，他提到：

我只使用了原始的東方動機與用法，並相信避免了一般習慣的劇場異國情調。

上圖：韋伯（Carl Maria von Weber，1786-1826）曾為席勒的《杜蘭朵》寫作話劇配樂。

...

27.Zur Turandotmusik, in: Ferruccio Busoni, *Von der Einheit der Musik*, op. cit., 172/173。

在其組曲之草稿中，可以找到卜松尼這一句話的答案：「見第十一曲Ａｍｂｒｏｓ與１１１頁６．１８．６３／６４／６５／６９．／７３」。[28]Ambros意指安布羅斯(August Wilhelm Ambros)之《音樂史》(*Geschichte der Musik*)第一冊，其中的八個旋律被用於卜松尼的作品中。[29]根據安布羅斯該書之出處說明，這些旋律除了是「中國的」之外，亦有「土耳其的」，甚至「印度的」。

譜例六

安布羅斯，109頁

卜松尼

第一幕第二景第二曲

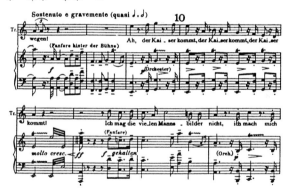

第一幕第二景第三曲

28. Lo 1996, 257。

29. August Wilhelm Ambros, *Geschichte der Musik,* [1]Breslau 1862; 亦請參考Peter W. Schatt, *Exotik in der Musik des 20. Jahrhunderts*, München/Salzburg (Katzbichler) 1986, 138; Antony Beaumont, *Busoni the Composer*, Bloomington 1985, 81。以下會在譜例說明中標出旋律出自安布羅斯該書之頁數。Schatt在其書中(53-60)只提到了六個旋律，其中四個用在組曲中；顯然他未將附錄一計入組曲，該曲使用了兩個旋律，不僅如此，以下提到之第一及第七首安布羅斯的旋律，Schatt在其書中亦未提及。此外，在卜松尼之組曲草稿中還有另一首出自安布羅斯該書第九十三頁之旋律，但最後未被使用。

在第一幕第二景第2曲，楚發丁諾之〈宣敘調〉
(*Rezitativ*)近結束時，出現一號角動機，它宣告皇帝駕
到，並且銜接了下一曲第一幕第二景第3曲皇帝的上場；
在其中，這個旋律係由博士們唱出。這一個旋律為土耳
其旋律，同樣地，皇帝上場時的旋律亦出自安布羅斯之
書，亦是土耳其旋律：

譜例七

安布羅斯，110頁

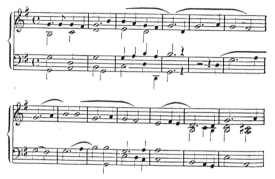

卜松尼

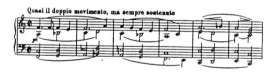

3. Einzug des Kaisers

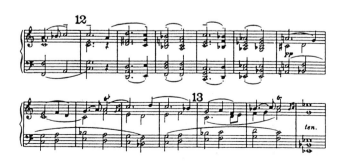

〈舞蹈與歌唱〉一曲中則用了一首土耳其及一首印度旋律。土耳其旋律在曲子一開始即出現，亦即是「舞蹈」之部份，由單簧管奏出；此處，卜松尼使用了小鼓、鈴鼓等在歐洲音樂史中長久以來被認為是「土耳其」的節奏樂器。

安布羅斯，111頁

譜例八

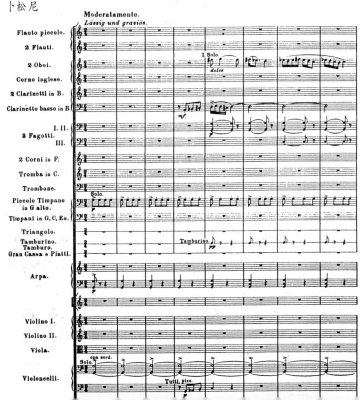

卜松尼

95

在該曲之中間，出現了單聲部的女聲合唱；至合唱之中間部份，歌詞「女孩們，歡欣吧！」（"Mädchen, freuet euch!"）之段落，人聲部份繼續著2/4拍，樂器則改以6/8拍演奏，其中長笛、單簧管、雙簧管奏出一首印度旋律。卜松尼之所以在此使用此旋律，應和安布羅斯對此旋律之說明有關：「兒童式的愉悅，好像快樂地跳著舞的年輕女孩」。在曲子的最後，歌詞之「新郎」（"Bräutigam"）一字時，又回到土耳其旋律上，亦回到2/4拍。

譜例九

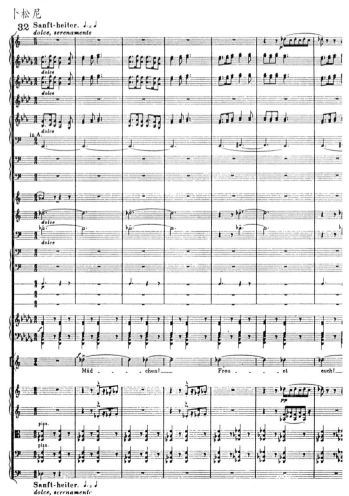

安布羅斯，70頁

在卡拉富出謎題以及全劇最後的一個謎裡，卜松尼
結合了兩首印度旋律，這個卡拉富謎題的主題在組曲附
錄一中即可看到。卜松尼本身並以略帶「東方味」的語
氣說明了這個主題：

在戲劇作品中，這首曲子銜接第四幕結束處至第五幕開始處。卡
拉富被捕並由守衛帶走。雖然如此，可以聽到外面傳來號角聲，這係
符合他皇室出身的。他突然有一股懷疑的情緒，伴隨著另一個複雜的
回憶，其中東方哲學的聽天由命排除了這些情緒。他又堅強起來，毅
然決然地踏入大廳，幕拉起，第五幕開始。

在音樂會組曲中，此曲應介於第VII曲和第VIII曲之間。

譜例十　　安布羅斯，69頁

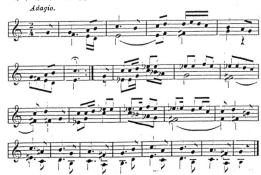

安布羅斯，62頁

卓拉富動機則來自一首波斯旋律之最後兩小節：

譜例十一

安布羅斯，104,105頁

由安布羅斯《音樂史》中選取的旋律中，只有一首是中國旋律，它即是杜蘭朵主題的來源。

譜例十二

安布羅斯，34頁

除了以上八首出自安布羅斯《音樂史》的旋律外，卜松尼尚使用了其他的旋律。第二幕第一景第1曲之主旋律即是著名的愛爾蘭民歌〈綠袖子〉：

譜例十三

1. Lied mit Chor
(hinter dem geschlossenen Vorhange)

卜松尼本人對此曲之使用並未有特別之說明，在相關研究資料中，則有認為很可能係因為「綠色」象徵「不幸」的說法：

[...]十分可能的是，〈綠袖子〉的意義在於綠色和其象徵。卜松尼確實知道這首曲子的標題和其來源。當他終於接到《杜蘭朵》要在柏林劇院以其音樂為配樂演出時，他在日記中(1910年十月九日)寫

著：在家，回首看並希望著「有綠袖子的女士」。[最後這一句用英
文寫的]這個謎在由Emil Orlik設計的總譜封面繼續被傳遞著：在
紅、黑和金色之外，還有第四個顏色，只爲了給杜蘭朵一件有著長長
的、飄飄的綠袖子的服裝。[30]

　　其他還有一些可以被看做是「中國」或至少是「異
國」的主題。第一幕第一景第3曲，卡拉富的畫像詠嘆調
係以小提琴之五聲音階音型開始，它亦是該曲前半部份
之頑固音型：

譜例十四：

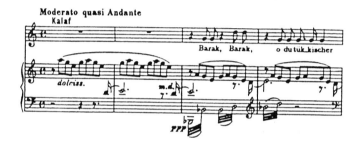

　　歌劇第一幕裡，在卡拉富解開第三個謎後，眾人即
開始以「土耳其風」之音樂歡慶著，卻被杜蘭朵之拒婚
打斷；至第二幕最後，大事底定，眾人高呼「愛」
（“Liebe”）之時，這一個在第一幕中未能繼續之音樂才
繼續下去；全劇結束在〈土耳其風格終曲〉上。

　　不僅是音樂，在劇本裡，「中國」亦未有重要的分
量。根據卜松尼的看法，「關鍵字」之存在就夠了，[31]
劇中偶而出現的字眼如「北京」、「城牆」、「孔夫
子」、「茶」等等，已足以表示劇情背景之所在。對作
曲家而言，一個混合的、熱鬧的、無確定所在的異國氛
圍要比明確的中國色彩來得更重要；卜松尼對薩馬爾罕

30.Beaumont, *Busoni the Composer*, op. cit., 82。
31.詳見後。

王子之母上場的描述即是一例：

　一位摩爾人，以燦爛的駝鳥羽毛奇妙地裝飾著，坐在一抬轎子上，晃啊晃地，後面跟著一群悲歌女子，匆促地走過。

　　在薩馬爾罕王子之母的〈悲歌〉中，有一個在律動上和嘆息動機相反的悲嘆[32]；人聲部份僅使用很有限的、無導音的音程，女聲合唱為ba^1 - b^1- c^2-bd^2- be^2，王子之母則是bd^2- be^2- f^2- ba^2。除了這些元素營造出之僞異國氛圍外，〈悲歌〉一曲裡尚有三全音音程之使用，這個在歐洲音樂史上的「魔鬼音程」象徵著死亡和不幸，在此曲中，它伴隨著王子之母悲傷的詛咒：

譜例十五：

O Fluch, diesen Mauern, diesem Lande!　噢，咀咒，這些牆，這個國家！
Dreimal verflucht sei die Ungeheuere,　　三倍詛咒這個怪物，
die ihn verdarb!　　　　　　　　　　　這個毀了他的怪物！

四、《杜蘭朵》與《魔笛》：卜松尼的音樂劇場美學

　　由卜松尼之《談杜蘭朵的音樂》一文中，可以看到他視其《杜蘭朵組曲》為一劇場作品，藉著它，卜松尼要「描繪」勾齊的《杜蘭朵》：

　　在德國的音樂作品中，有一些針對話劇戲劇寫的古典範例：貝多芬的《艾格蒙》(Egmont)、舒曼的《曼弗瑞德》(Manfred)、孟德爾頌的《仲夏夜之夢》(Sommernachtstraum)；此外，尚有珍貴的韋伯之半歌劇《歐伯龍》(Oberon)。相反地，我在義大利音樂裡看不到這

32.此處之「慟啊」（"Weh!"）和馬勒《旅者學徒之歌》(Lieder eines fahrenden Gesellen)之第三曲中的「噢，慟」（"O weh!"）即為相似。

一樂種和形式，因之，我可將我針對勾齊之《杜蘭朵》寫的音樂視為第一個嚐試，以音樂「描繪」一部義大利話劇。[33]

讓卜松尼著迷的是「素材中之童話特質」：

勾齊本身即要求許多音樂，不僅是自然存在的進行曲和舞蹈的節奏，最主要的是素材中之童話特質促使我如此做。事實上，一部「童話戲劇」沒有音樂，是很難想像的，尤其是在《杜蘭朵》裡，沒有施法過程，音樂擔負著重要必須的角色，來呈現這個超自然的、非一般性的元素。

他批評席勒的改編，並以義大利人的身份表達他對勾齊的贊賞：

當我譜寫《杜蘭朵》時，我自然而然地以義大利原文為對象，絲毫不管席勒的改編作品；因為我視席勒作品為改編，而非翻譯，因而會覺得，如果我使用席勒之作，會讓我遠離勾齊的精神。對我而言，最本質的是：一種感覺，一切一直是一個遊戲，就算是可被列入悲劇性行列之場景亦然；而這一點在席勒的作品中完全看不到。為了達到此效果，對義大利人而言很熟悉的面具角色有很大的貢獻，他在威尼斯觀眾和幻想的東方之間搭起一座橋樑，而去除了一個真正事件的想像。特別是潘達龍內負有這個中介的功能，他代表著威尼斯人的機敏，以他對家鄉的影射以及其使用之地方習慣用語，無有間斷地提醒著真實的地方所在。這種持續地在激情和遊戲之間、在真實與非真實間、在日常生活與異國幻想之間的變換，正是讓我對勾齊的「中國劇場童話」感興趣的地方。

卜松尼的寫作《杜蘭朵組曲》的訴求，經常不為當代人士理解，唯一能夠透視其美學理念的一篇文章，出自鄧得(Edward J. Dent)針對1911年一月九日之組曲演出所寫的評論：

清楚地決定自己想要的，並且直接去做：這是每個義大利人的天

33.*Zur Turandotmusik*, op. cit., 以下兩段引述亦然。

102

性。在節目單裡，勾齊的《杜蘭朵》被描述爲一個「中國童話」，較好的說法應是「中國風味」。它不是眞正的中國，而是十八世紀歐洲的中國，就像我們所熟悉的梅塔斯塔西歐(Pietro Metastasio)之《中國英雄》(*L' Eroe cinese*)[34]或者德勒斯登(Dresden)的瓷器，無論如何在一些齊本德耳式(Chippendale)的傢俱中；卜松尼在其劇樂中所反映的，正是這種從容不迫的怪誕和扭曲的藝術。就像裝飾家使用算是中國之細節在法國洛可可或義大利巴洛克形式中，就像梅塔斯塔西歐將Lo-Hung和Li-Sing改成Loango和Lisinga，並讓他們像荻朵(Dido)與安涅斯(Aeneas)般地，說著高度藝術化的義大利文，卜松尼讓我們在其奇特和聲和更奇特旋律之多元色彩光輝下，看到了一部莫札特式框架作品。以「東方色彩」驚嚇觀眾很容易，但要實現一個屬於怪誕的課題，且沒有一個未計算到的效果、沒有一個比例上的錯誤，則需要幾乎像天才般的智慧。第五曲—杜蘭朵的女士閨房—是唯一以對我們而言以正常音樂語彙呈現的一曲。它的配器爲兩支長笛、兩支小號、三角鐵和兩架豎琴，這個方式很可能係受到白遼士之《耶穌之童年》(*L' Enfance du Christ*)影響，[...]卜松尼呈現了他自己是位義大利人，並且是在古典的一邊。[35]

最後一句話讓我們聯想到卜松尼個人於1905年八月廿一日寫給他母親的信之內容。鄧得的評論深獲卜松尼之認同，後者在1911年五月十日寫信給前者：

> [...]你對《杜蘭朵》的評論是所有對此作品之評論中最審慎的[...]
> 沒有一位柏林評論者理解到你正確地稱之爲「莫札特式框架作品」的意思，他們也不懂你所清楚定義的李斯特的傳承，更沒有發現來自《耶穌之童年》之部份[...][36]

分析卜松尼之《杜蘭朵》歌劇，可以對這兩段討論之內容有更清楚的瞭解。比較勾齊之五幕原作和卜松尼之兩幕歌劇作品顯示，卜松尼自勾齊作品之每一幕裡選用了本質性的元素，完成一個直線式的劇情進行。歌劇

34.請參考羅基敏，〈由《中國女子》到《女人的公敵》[...]〉，op. cit.。
35.Edward J. Dent, *Music in Berlin*, in: *The Monthly Musical Record*, February 1, 1911, 32。要一提的是，這篇評論係早於卜松尼自己所寫之《談杜蘭朵的音樂》。
36.*Selected Letters*, op. cit., No. 98。

的第一幕包含了卡拉富和巴拉克的重逢場景以及猜謎、解謎及出謎場景，這兩個場景亦分別是勾齊一、二幕之中心；勾齊三至五幕之中心場景：杜蘭朵房間、以詭計得知謎底、鄂圖王試圖勸阻杜蘭朵、解謎以及杜蘭朵之轉變則完成了歌劇的第二幕。這些場景均只短暫地被呈現，整個進行的方式或可用卜松尼自己的用字「關鍵字」（"Schlagwort"）來解釋：

> 有如「關鍵字」在歌劇中擔負之成效功能，一般而言，亦可以將它以變化的方式使用在劇情上。就音樂而言，則主要在於創造一個狀況，而非給予其邏輯之進行。舉例言之，劇情中的一個關鍵字可以是上場的「對手」；觀眾一看到出現的角色，就清楚地知道是「對手」，因而，狀況就被創造出來了，而不論此人由何處來以及究竟是何人。[...]37

雖然這一段話並非直接針對《杜蘭朵》而言，但可以解釋為何卜松尼未使用一些可以在歌劇中製造音樂戲劇效果的場景，例如猜謎規則之宣佈或杜蘭朵為何要如此做之說明。38 在卜松尼之《杜蘭朵》裡，這兩段都僅在卡拉富和巴拉克的對話中，簡單交待過去；卡拉富還未到北京之前，就已經聽說了這「天方夜譚」（"alberne Fabel"）。杜蘭朵上場時，亦不像勾齊或席勒作品中的情形，她絲毫未提她的想法。不僅如此，作品中的「關鍵字」更以「關鍵音節」之方式被使用，以單音節之母音取代清楚的歌詞，例如以la代表唱歌、o代表哭泣，或者如三位面具角色經常唱La tra-la-la或Schrum tu-tu-tum等，僅有某種聲音效果訴求，而無確實文字內容訴求之地方。

37. *Entwurf eines Vorwortes zur Partitur des »Doktor Faust« enthaltend einige Betrachtungen über die Möglichkeiten der Oper*, Berlin, 1921年八月，收錄於 Busoni, *Von der Einheit der Musik*, op. cit., 309-333;此處所引見328。

38. 這兩段在浦契尼的作品中都有著重要的份量。

很關鍵字式的處理亦可在杜蘭朵之轉變看到，如同勾齊一般，卜松尼絲毫不考慮爲什麼，僅是呈現此一轉變而已；[39]此一情形亦可以卜松尼自己的話解釋：

[...]在歌劇的領域裡，有一種狀況，它以任何一種服裝、在任何一個時代、在任何一個環境中，都展現同樣的、大家熟悉的相貌(愛情就是這樣！)，它不會引起任何人的興趣；最不感興趣的應是這兩位相愛的人自身，他們不能感覺到什麼，因爲他們自己的經驗教給他們不同的東西！[...]情色根本不是藝術的題材，它是生命的事件。傾向它的人，應該去經驗它；但是不要描述它，更不要讀那些描述的東西，最不必要的是將它寫成音樂[...][40]

如同席勒之《杜蘭朵》當年在威瑪演出時，歌德和席勒二人均興緻勃勃地寫新的謎題一般，卜松尼在他的歌劇裡，亦自行新寫了謎題，這些謎對作品而言，有著重要的意義。杜蘭朵給卡拉富之三個謎的謎底分別爲「人類的理解」("Der menschliche Verstand")、「風俗」("Die Sitte")和「藝術」("Die Kunst")，反映了歌劇創作者的人生觀。在音樂上，無論在人聲或樂器部份，卜松尼皆以逐漸升高之原則寫作這一段。卡拉富給杜蘭朵猜的謎則以卡農手法寫出，很輕地(*ppp*)結束在「誰」("wer")一字上。除了這四個謎外，卜松尼還意猶未盡，在第二幕終曲時，讓卡拉富、杜蘭朵、合唱團先後唱出一個謎，並且立刻自行解答：

KALAF, TURANDOT UND CHOR:
Was ist's, das alle Menschen bindet,
vor dem jedwede Kleinheit schwindet,
wogegen Macht und List zerschlägt,
das Geringe zum Erhabnen prägt,

卡拉富、杜蘭朵與合唱：
是什麼，結合所有人類，
在它之前，每件小事都消退，
面對它，權力和詭計均破碎，
微小展現偉大，

39. 相反地，浦契尼則在此點上大費苦心，終於導致其《杜蘭朵》之未能完成；請參考本書有關此作品之部份。
40.*Entwurf eines Vorwortes zur Partitur des»Doktor Faust«[...]*, op. cit.。

das treibt den Kreislauf der ew'gen Weiten,	將循環驅至永恆的寬廣，
umschliesst die Gegensätzlickeiten,	涵括各種相對，
das überdauert alle Triebe,	勝過所有慾望，
das uns vereinte: ist die Liebe!	它讓我們成為一體：就是愛！

　　卜松尼在人物上的處理則顯示了他的《杜蘭朵》兼具「悲喜」(tragicomico)劇之特質。較次要的角色僅被關鍵字式地提及或曇花一現式地上場；例如卡拉富的父親帖木兒僅在卡拉富和巴拉克的對話中被提及，但自始至終均未出現；巴拉克亦僅在第一幕之重逢場景出現，之後並未被逮捕及刑求，換言之，他做為一位忠心僕人的功能在此被去除。其他較重要的角色則各具悲或喜或二者兼具之戲劇性。

　　阿德瑪，杜蘭朵身邊的僕人，在人物表中被說明為「她的親信」("ihre Vertraute")，提供了卡拉富之姓名及出身，因為阿德瑪在第一眼看到卡拉富時(第一幕第二景第7曲)，就認出了他是她的夢中情人：

ADELMA (*für sich*):	
Das ist ja jung Kalaf, der Traum	這是年輕的卡拉富，我念書時的夢，
meiner　Schulzeit,	
er gefällt mir noch immer!	我還是喜歡他！
Ich gewinn 'ihn mir züruck.	我要贏回他。

　　卜松尼給予阿德瑪的詭計係以卡拉富之姓名出身交換自身之自由，並且能得到卡拉富，是一個一石二鳥之計：

ADELMA:	阿德瑪：
Ihr nennt mich Freudin, ja, ich bin 's	妳稱我做朋友，是的，我是。
zueuch.	

Ich darf es sein, da ich von Kön 'gen stamme;

doch hält ihr mich als Sklavin, gebt mich frei,

ihr soll erfahren, was ihr glühend wünscht zu kennen!

Ich schenk euch Freiheit, schenkt mir drum die meine:

Zwei kluge Mädchen kommen leicht ins reine.

Freiheit gegen Freiheit!

TURANDOT:

Das wär Verrat!

ADELMA (gepresst):

Er hat mich einst verlacht,

als ich, ein Kind, die Arme nach ihm streckte ...

ich hab 'es nie verwunden!

Nun ist an mir die Reihe, ja, nun ist 's an mir.

Nun ist 's an mir, willigt ein!

TURANDOT:

Du hast gelitten ...! Du hast erduldet ...!

das macht allein dich zur Furstin

(zärtlich)

Sei fortan meine Schwester.

ADELMA:

O Dank (beiseite) O mein Triumph!

Und jetzt, Prinzessin Turandot,

Süsseste Schwester, horch auf ...

(Sie flüstert Türandot in das Ohr.)

我有資格，因為我來自王室：

但是妳待我為僕人，給我自由，

妳應該知道，妳急切想知道的！

我給妳自由，妳也給我自由：

兩位聰明女孩輕易解決一切。

自由換自由！

杜蘭朵：

這是背叛！

阿德瑪(受打擊地)：

他曾經譏笑我，

當我還小時，向他表示好感...

我一直未能消受！

現在輪到我，是的，輪到我。

現在輪到我，答應吧！

杜蘭朵：

妳受到痛苦...!妳忍耐許久...!

這可讓妳成為王室的人(溫柔地)

現在起，妳是我姐妹。

阿德瑪：

噢，謝謝(在一旁)噢，我的勝利！

現在，杜蘭朵公主，

好姐妹，仔細聽好...

(她在杜蘭朵耳邊低低說著。)[41]

41. 第二幕第三景第7曲。

當「她在杜蘭朵耳邊低低說著」之時，樂團奏出卡拉富動機。阿德瑪工於心計且輕佻的個性在終曲時更清楚地被呈現；當她看到用計不成時，並未有任何悲劇式的舉動，如自殺或以詠嘆調表達其憤怒，反而不氣餒地說著：「耐心，耐心(輕輕地)我會找另外一個(下場)。」("Geduld, Geduld (*leicht*) ich werd' mir einen andren suchen. (*ab*)")因之，阿德瑪雖是王室出身，在劇中係符合其僕人身份，為一喜劇型角色。

勾齊原作中被斬首之薩馬爾罕王子的老師在此被王子之母親取代，這是唯一由作曲家自己創造的新角色，亦是劇中唯一可稱是純悲劇型的角色，雖然她上場時的場景說明[42]多少亦具有喜劇的味道。她的〈悲歌〉一曲雖然短小，卻無論在歌詞及音樂內容上，都關鍵字式地指涉了莫札特《魔笛》中的夜之后，兩位母親在她們的曲子中哭訴著失去子女的悲慟，並留給在場的王子一張公主的畫像，王子看到畫像後，立時愛上畫像中之人，決定接受三個考驗，解救公主。另一方面，以王子之母代替王子之師亦建構了劇中和鄂圖王相對應的女性角色，完成了人物結構上的對稱排序，亦呼應了《魔笛》中的夜之后與薩拉斯妥(Sarastro)之關係。

中國皇帝鄂圖王則是一個悲喜兼具的角色，他的悲劇性見諸於其上場之進行曲(第一幕第二景第3曲)以及先後之兩首詠嘆調〈鄂圖王之禱告〉(*Altoums Gebet*, 第一幕第二景第4曲)和〈鄂圖王之警告〉(第二幕第三景第6曲)，兩曲皆清楚展現了統治者的氣質；由合唱團唱的進行曲為F大調，和薩拉斯妥上場前之合唱團音樂調性相

42. 請參考前段〈卜松尼《杜蘭朵》之異國情調〉中有關〈悲歌〉一曲之部份。

108

同，鄂圖王之詠嘆調亦和薩拉斯妥之〈在這聖潔之殿堂裡〉（ "In diesen heil'gen Hallen" ）有諸多音樂上之相似性。鄂圖王的喜劇性則多在其和他人之對話中展現，但又很快地轉換爲悲劇性，來回變換地很快，例如他首次上場時和兩位大臣之對話(第一幕第二景第3曲和第4曲之間)：

鄂圖王：
這典禮還是如此盛大，謝謝，謝謝，我親愛的！
但是看啊，孩子們，這裡有股讓人難忍的壓力，它讓我自己這美麗宮廷的標幟都受不了。因爲看著，孩子們，我沒有別的意思，我必須愛我的女兒，可是我不是爲了殘忍而生的！
潘達龍内：
陛下的心有如浸在蜂蜜中的吸水紙 ─
塔塔里亞：
棉、棉、棉花加豬油 ─
鄂圖王(語帶責備地)：
潘達龍内？...塔塔里亞？　　(兩人欠身行禮)
唉！這一切，我還要看多久？它讓我會早死。[...]

　　當卡拉富對鄂圖王問及其出身答以「皇上，一位童話王子。」（ "Sire, ein Märchenprinz." ）之時，鄂圖王說著「(自言自語)看來，他和我女兒一樣頑固。(大聲說)[...]」（ "(für sich) Es scheint, der ist ein ebensolcher Starrkopf als meine Tochter. (Laut)[...]" ）

　　卡拉富的這一個回答讓人聯想起《魔笛》中，王子塔米諾(Tamino)回答捕鳥人巴巴基諾(Papageno)問題的情形，亦是《杜蘭朵》中多處呈現卡拉富「童話性格」諸多手法之一：卜松尼將其歌劇標爲「一個中國童話」

（ "eine chinesische Fabel" ）之意涵其實大部份經由卡拉富展露。無論在其台詞或對其動作之場景說明都賦予此角色年輕童話王子之特質；卡拉富不僅跳著上場，他的第一句歌詞是「北京！奇蹟之城！」（ "Peking! Stadt der Wunder!" ）；在歌劇中，難以找到更可愛的上場方式。卜松尼並常常使用「男孩」(Knabe)一詞來指稱王子，例如杜蘭朵上場時，王子說「(稚氣地)她來了！」（ "(knabenhaft) Sie kommt!" ）；杜蘭朵看到王子時，歌詞中有一句「這男孩的臉給我奇怪的感覺」；終曲裡，當杜蘭朵解開他的謎之時，他並未像在勾齊原作中地要自殺，而是說著「輸了！啊！輸了！讓我走吧！在戰爭的紛亂中，我尋找死亡[...]或許忘懷[...]我還年輕！再會！大家再會！(轉身要離開)」（ "Verloren! ach ver-loren! So laßt mich ziehen! Im Wirrsal des Gefechtes such'ich den Tod [...] vielleicht Vergessenheit [...] noch bin ich jung! Leb wohl! Lebt alle wohl! (wendet sich zum Gehen)" ）如此的設計使得卡拉富一角與其稱其是「英雄嚴肅」，不如說是「可愛輕鬆」。

　　杜蘭朵亦是一個隱性的悲喜兼具的角色，其特色係經過杜蘭朵主題之處理而展現出來。這個主題第一次係以變化的方式出現於卡拉富的「畫像詠嘆調」(第一幕第一景第3曲)裡，亦即是在杜蘭朵上場之前，她的主題已經出現了。在她上場所唱的一曲之最後一句「他的死亡亦是我的死亡」時，伸縮號吹出卡拉富動機，一方面強調了杜蘭朵和卡拉富之關係其實自此時起，已難以分離，另一方面亦預示了幾小節之後，阿德瑪認出卡拉富

之事實。杜蘭朵主題不僅伴隨著她、展現其內心之矛盾，並且預告以後劇情進行之情形，亦在全劇開始時即瓦解了杜蘭朵成為一個完全悲劇性角色的可能。第二幕裡杜蘭朵的詠嘆調(第二幕第三景第3曲)更清楚地表達出她內心的掙扎；曲子分為兩大部份，每一部份皆以絃樂抖音(tremolo)開始，加上杜蘭朵本身旋律中之大跳音程，呈現了杜蘭朵內心之不安：

譜例十六：

勾齊原作中之四個面具角色中，布里蓋拉被去掉了，其他三個角色則明顯地各有其特色。在組曲中只見楚發丁諾之名字，在歌劇中，潘達龍內和塔塔里亞亦上場了；潘達龍內隨時不忘表露他原為威尼斯商人的出身，塔塔里亞則一路口吃下去，例如第一幕第二景在第3曲和第4曲之間的對話：

潘達龍內：

在我們義大利，陛下，當在劇院裡演出謀殺和死亡之場面時，每一個人都會狂喜。但是我能理解，這證明了殘忍的口味。

塔塔里亞：

親愛的陛、陛、陛下，我知道一個英文作品，那裡面一個黑得像炭的黑人殺死了一個百合花般白的女士。[43]那、那、那只是糖和杏仁，若和一位讓七位男士先、先、先後被砍、砍、砍頭的公主相比。

卜松尼自然不會忽視面具角色之旁觀評論功能。在杜蘭朵首次上場時，潘達龍內即表示「寧願單腳站在馬可教堂之塔尖，也不要躲在這可愛年輕人的褲子裡」（ "Möchte lieber gar auf einem Bein auf der Spitze stehen des Markusturms, als in dieses lieben Jungen Hosen stecken." ），此處的「馬可教堂」自是指威尼斯的標誌聖馬可大教堂(San Marco)；在第二幕第三景裡，潘達龍內和塔塔里亞陪鄂圖王上場，不僅是二人的台詞，尚有場景說明都展現面具角色的特質：

(鄂圖王上場，潘達龍內和塔塔里亞跟隨在後，兩人留在門後，好奇地觀望著，觀眾可以看得到他們。)

鄂圖王：

我的孩子！...

杜蘭朵(保守地)：

父王有何吩咐？

潘達龍內(在門後)：

青蛙！

塔塔里亞：

沒、沒、沒教養！

[...]

杜蘭朵：

父王，我知道或不知道那名字...那是明天在大殿上即分曉的事。

鄂圖王(激動地)：

硬骨頭！

43.這裡明顯意指莎士比亞的《奧塞羅》(Othello)。

112

潘達龍內：

這下她好看了。

鄂圖王：

不懂事。

塔塔里亞：

他脾、脾氣來了。

鄂圖王：

不知羞恥！(他又很莊重)那一

　　潘達龍內和塔塔里亞總是同時上場，一搭一唱地，相對地，宦官頭子楚發丁諾則具有一個獨特的怪誕個性，組曲之第II曲即以他命名，這亦是他在歌劇裡上場的一曲；不僅如此，在第二幕第三景裡，他尚有第二首獨唱曲(第5曲)，於此可見作曲家對此角色之興趣；在這一首曲子裡，楚發丁諾向杜蘭朵描述他以魔草試圖得知王子姓名出身的經過，這亦是只有在卜松尼的《杜蘭朵》歌劇裡才有的場景。曲子的前半是楚發丁諾的敘述，結果並不成功，杜蘭朵怒斥他「無能的(男)人」("Unfähiger Mann")，命他離開；曲子的後半，楚發丁諾委曲地自我解嘲一番，表達對杜蘭朵的忠誠。在卜松尼歌劇草稿裡，有許多頁均是有關楚發丁諾的設計，其中一頁關鍵字式地清楚展現了作曲家對這個角色的設計：

楚發丁諾在幕前
楚發丁諾和劊子手
楚發丁諾刺探著
楚發丁諾小鈴噹

這四點在歌劇中被呈現的情形如下：

馬斯卡尼(Pietro Mascagini)，Antonio Piatti繪。他的《面具》(Le Maschere)亦出自十八世紀的藝術喜劇；請參考本書第一章。

113

(1) 楚發丁諾上場一曲（第一幕第二景第1曲）係「在幕前」演唱；

(2) 第一幕第二景第8曲中，當卡拉富因眩惑於杜蘭朵的美麗，一時未能回答第三個謎題時，楚發丁諾立即把「劊子手」找來；

(3) 前面提到的第二幕第三景第5曲的前半，即是楚發丁諾「刺探」卡拉富之經過和結果；

(4) 在杜蘭朵宣佈每一個謎題前，都由楚發丁諾「搖響一個小手鈴三次」（"Klingelt dreimal mit einer kleinen Handglocke."），並宣佈猜謎開始。

譜例十七：

和其他兩個面具角色相比，楚發丁諾明顯地有著更重要的戲劇地位，他不僅有兩首獨唱曲，兩曲間尚有動機上的關係，他上場的第一幕第二景第1曲(見譜例十七)的動機亦在第二幕裡他再度上場時被使用。

　　楚發丁諾的壞心眼、卑躬曲膝的下人個性反映了《魔笛》裡的摩爾人摩諾斯塔多斯(Monostatos)，而楚發丁諾的鈴噹更可能來自巴巴基諾的魔鈴。他的兩首詠嘆調都屬於諧劇的模式，亦讓人聯想起莫札特《後宮誘逃》(*Die Entführung aus dem Serail*)裡的歐斯敏(Osmin)一角。

　　在寫作面具角色時，卜松尼義大利的一面明顯地被突顯，除了前面敘述的劇本內容外，尚值得一提的是楚發丁諾首次上場的歌詞雖是以德文寫的，但其詩文結構卻是明顯的義大利詩的八音節(Ottonario)結構：

Rechts zunächst der große Thron, -	右邊先擺大皇座，
Links darauf der kleine Thron, -	在它左邊小皇座，
In die Mitte stellt acht Sessel	在正中間八把椅子
Für der Richter Weisheitskessel, -	排給聰明公正法官，
Kehr mir flink den Boden rein,	快給我打掃乾淨，
Leget Teppich’, groß und klein,	再鋪上大小地毯，
Macht, daß Lampen sei’n bereit	注意，燈籠準備好
Zur Erhellung dunkler Zeit;	照亮昏暗的時刻；
Hurtig, nicht den Takt verlieren.	趕快，不要亂了腳步。
Wollt ihr’s nicht am Hintern spüren,	你們不想挨一屁股，
Regt die Beine, spannt die Schenkel,	動動手腳，動動腰身，
Schurken, Diebe, faule Bengel!	無賴、小偷、一群懶鬼！
[...]	

　　由卜松尼在創作《杜蘭朵》系列作品之前、當時及

之後的不同文字著述中，可以對他的歌劇美學以及其在
《杜蘭朵》裡被實踐之情形一窺端倪。在一篇文章《談歌
劇的未來》(Von der Zukunft der Oper, 1913)裡，卜松尼
寫著：

> 在談到歌劇未來的問題時，必須要能經過此問題得到其他的清楚
> 概念：「在什麼時刻舞台上一定要有音樂？」明確的回答帶來訊息：
> 「舞蹈、進行曲、歌曲以及—當劇情中出現非比尋常之事時。」[44]

　　這裡解釋了歌劇第二幕開始的兩曲〈有合唱之歌曲〉
和〈舞蹈與歌唱〉存在之原因，它們和劇情進行幾乎無
甚關係，完全係為了歌劇的遊戲個性而寫。1921年，卜
松尼將終曲中一段原為對話之段落改寫成音樂，亦有此
用意，因為這裡發生了一件「非比尋常之事」，眾人均
以為卡拉富必勝，正高興著，杜蘭朵一聲「尚未！」
("Noch nicht!")打斷了歡慶；由譜例十八可以看到歌
詞本身就是一個音樂遊戲。

　　早在《談歌劇的未來》一文中，卜松尼已表達了他
認為歌劇應呈現超／非自然之事件，並且觀眾對舞台上
之演出不應感同身受之看法，這兩點在他談《浮士德醫
生》之文章中(1921)繼續發展；在後者裡，他對歌劇創
作的理念更形清晰，他檢討話劇和歌劇在素材選擇上的
不同：

> 重要的是，歌劇不能和話劇沒有分別[...]
> 　　對我而言，最高的條件是題材的選擇。話劇題材有著幾乎無限的
> 可能，相對地，歌劇只有特定的恰適「素材」，那些<u>沒有音樂不能存
> 在</u>、不能完全表達、需要音樂並只有經過音樂才能完整的素材。[...]
> 和古老的神秘劇再度相連，歌劇應將其形塑為一個非日常生活的、半

44. in: Ferruccio Busoni, *Entwurf einer neuen Ästhetik der Tonkunst*, Trieste 1907, 190。

譜例十八：

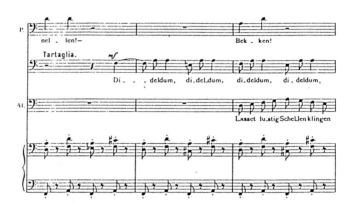

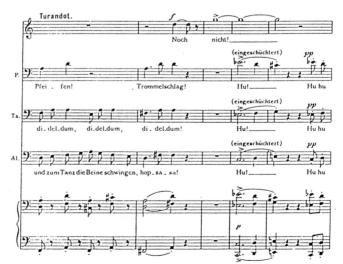

上圖：歌德(Johann Wolfgang von Goethe)，提西繪。歌德之《浮士德》(Faust)引發後世多位作曲家之創作靈感。

宗教性的、高舉的、並因此激發且有娛樂性的儀式。就像一些最古老的、最遙遠的民族之宗教儀式裡，以舞蹈傳達訊息；就像天主教由向天主的崇敬演變出半個戲劇般；知道如何聰明且經常有特殊的品味、以神秘之戲劇性來使用音樂、服裝和肢體語言。[45]

卜松尼的歌劇劇本均出自他之手，此點亦屬於他個人之歌劇理念之一：

[...]因之，作曲家可以指示劇作家很多東西，劇作家則幾乎沒什麼能指示作曲家。最後，只有一個最理想的結合能解決，就是作曲家亦是自己的劇作家，如此，他就不會面對任何異議地有其權力，在創作時順著音樂的進行刪減、增添、改換文字及場景。[...]

卜松尼更對觀眾本身之理解能力提出思考：

我還要確定的是，歌劇做為音樂創作應一直由一系列短小完整的曲子組成，並且不應有其他的形式。對由一條線不間斷地編織、連續進行三到四小時的情形，無論是人類的構思或是接受力，都是不夠的。

[...]所以，對歌劇而言，關鍵字是一個難以估計的工具，因為對觀眾而言，面對的是同時觀看、思考和諦聽的工作，一位平常的觀眾(粗言之，觀眾大部份都是如此)一次只能做到三樣中的一樣。因此，對位之情形要依所要求的注意力簡單化，當劇情最重要時(例如決鬥)，文字與音樂就退居一旁；當一個思想被傳達時，音樂與劇情要留在背景中；當音樂發展其線條時，劇情和文字就得謙卑。歌劇畢竟係集觀看、詩文與音樂於一體的，在其中聲音的和畫面的作用完成的個性，使得它和沒有舞台和沒有音樂亦能存在之話劇戲劇，有著清楚的差異。就因為此，詩文的限制是其條件。

將這些對歌劇的討論推到《杜蘭朵》上，即可看到，在組曲裡已有的關鍵字式的劇情架構以及其音樂內容奠定了歌劇之基礎，歌劇的各曲裡，音樂、劇情和思想各有其不同之比重。在完全的歌唱形式和完全的說話

形式之間，卜松尼依著音樂、劇情和思想的重要程度，不時變換著使用了近似說話的歌唱或讓歌唱過渡至說話等等手法。卜松尼長年地不時思考「杜蘭朵」終於讓其譜寫出歌劇之《杜蘭朵》，在創作期間的一封信，間接地顯示了《魔笛》可能有的影響：

> [...]在氣溫急速變化(絕無僅有的經驗)中，我再度澈底地研究了《魔笛》的總譜，做爲一部令人欽佩的作品，它是—做爲一整體—較次於其他莫札特的東西的。
>
> 它在三個段落裡超越了較早的作品—序曲、三位男孩第一次上場的聲響和兩位武裝男士的神秘氣質—此外，相較大家對他的期待，旋律並不會有何差異或較不高貴，而結構上則是草稿性的。夜之后突然開始嘎嘎叫的情形，讓我想到愛倫坡(Edgar Allan Poe)的《塔爾教授與費瑟博士的系統》(*The System of Prof. Tarr and Dr. Fether*)。但是那高度簡單地解決此種問題的方式又讓人驚訝。
>
> 我個人認爲此種以對外向的偏好，創造一種冷靜安詳的藝術之拉丁美德，更爲清新。[46]

而《魔笛》正是卜松尼歌劇美學的典範：

> 我只能想到唯一的一部和此理念最相近的例子，就是《魔笛》。在其中，它綜合了教育的、場面的、神聖的和娛樂的於一身，並且還加上一個束縛著的音樂，或者更清楚地說，飄浮於其上並將其綜合在一起的音樂。依我的感覺，《魔笛》「就是」歌劇，並且很驚訝地看到，它，至少在德國，竟未能成爲歌劇發展的指標！[...]施康內德(Emanuel Schikaneder)懂得如何思考一個文字內容，其中有音樂，並且能將音樂挑戰出來。僅魔笛和魔鈴就是音樂的、導引聲音的元素。但是除此之外，三位女士的聲音、三位兒童的聲音是如何聰明地被置入劇本裡；「奇蹟」如何吸引來音樂；「火與水的試驗」如何依著聲音的誓言魔力放置；兩位武裝的守衛者在大門前對試鍊的警告，係成於一首古老聖詠曲的節奏上！在這裡，觀賞、道德和劇情攜手並

45. *Entwurf eines Vorwortes zur Partitur des »Doktor Faust«*[...], op. cit.，以下兩段引述亦同。
46 1915年十二月六日，給Egon Petri, *Selected Letters*, op. cit., No. 191。

進，以在音樂中刻下結合的印章。[...]⁴⁷

　　早在組曲時代的一頁草稿裡，就可看到以後之歌劇和《魔笛》之相似性：

相當導奏：殘忍的[劃掉改以]陰鬱的畫面，在開始時
三個謎
愛情與美麗
經過掙扎成為
歡喜與解答
此外：個性的
阿拉伯進行曲與舞蹈音樂
面具的喜劇性
主題「東方」

　　組曲的「莫札特式框架作品」的特性在歌劇中繼續發展，終於完成了這一部擬諷東方的《魔笛》之《杜蘭朵》。

　　1921年五月，卜松尼至柏林參加《阿雷基諾》和《杜蘭朵》演出之排練工作，並發表演說。在演說中，他完全沒提《阿雷基諾》，亦僅只在談到歌劇素材選擇時，略微提到《杜蘭朵》：

　　[...]僅在素材選取上，就得花幾個月的時間，甚或幾年，去尋找、求證、選擇，但是素材本身卻早經由時間和人們準備好了。像「浮士德」是文化和世代的產物，就算是像「杜蘭朵」那麼簡單的素材，其本源亦根植於遙遠的時間和國家。

　　古老的傳承經由義大利人勾齊、德國人席勒而有所改變；韋伯亦早已為席勒的改編作品寫了配樂。⁴⁸

　　或許一直到此時，卜松尼才正式結束了他的「杜蘭朵」時期，走向《浮士德》的創作。

右圖：浦契尼於創作《杜蘭朵》時。

47 *Entwurf eines Vorwortes zur Partitur des »Doktor Faust«[...]*, op. cit.。
48. *Künstlers Helfer*, Berlin, 1921 年五月，收錄於Busoni, *Von der Einheit der Musik*, op. cit., 305-308；此處所引見305。

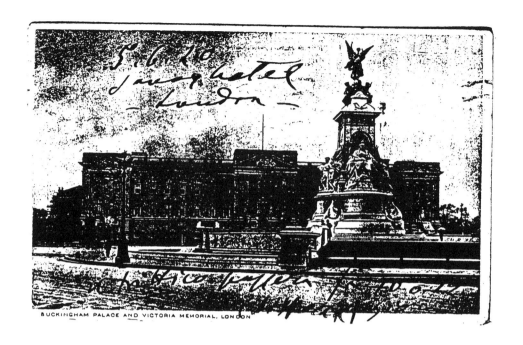

BUCKINGHAM PALACE AND VICTORIA MEMORIAL, LONDON

浦契尼寫給希莫尼明信片之正反面(Sim 9)：係1920
年六月五日發自倫敦。

浦契尼寫給希莫尼明信片之正反面(Sim 40)：根據郵
戳係1921年八月廿一日發自慕尼黑。

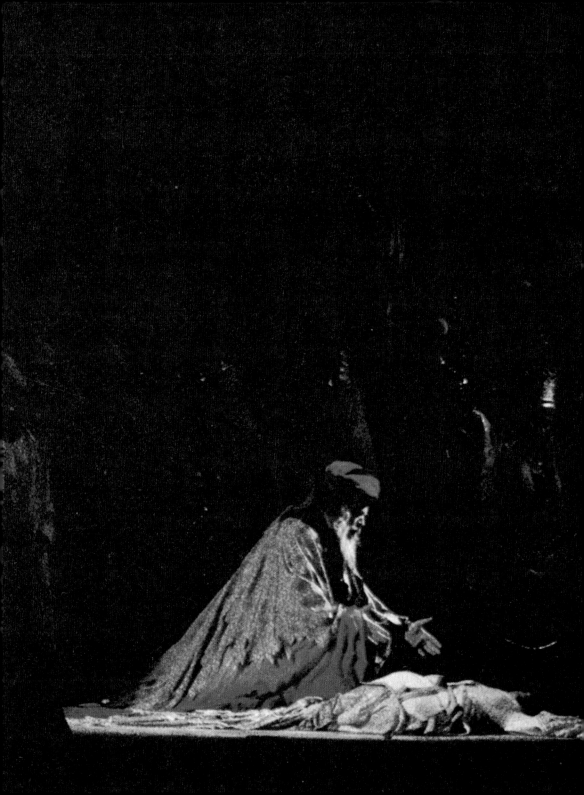

肆 《杜蘭朵》：
浦契尼的天鵝之歌

»Insomma io ritengo che Turandot sia il pezzo di teatro più normale e umano di tutte le altre produzioni del Gozzi —In fine: Una Turandot attraverso il cervello moderno il tuo, d'Adami e mio.«

»總之，我認為杜蘭朵應該是勾齊的作品中最正常又富人性的戲劇作品。最後：一部經過現代頭腦、由你、阿搭彌和我共同創造的杜蘭朵。«

— 浦契尼致希莫尼信，1920年三月十八日 —

左圖：Sylvano Bussotti以Galileo Chini之《杜蘭朵》首演時之舞台設計以及Umberto Brunelleschi之服裝設計為藍本，為1982/83年透瑞得拉溝(Torre del Lago)浦契尼音樂節(Festival Pucciniano)演出浦契尼《杜蘭朵》之製作。

轉載自Sylvano Bussotti/Jürgen Maehder, *Turandot*, Pisa (Giardini) 1983；Jürgen Maehder提供。
第三幕第一景帖木兒哀悼死去的柳兒。

1. 有關兩人之背景，亦請參考本書第壹章。
2. 地名，風景秀麗，浦契尼長期居住於此，亦是其鍾愛之地，他經常在附近打獵、泛舟。1921年底，浦契尼始搬至維阿瑞久(Viareggio)。透瑞得拉溝原房舍今日成為浦契尼紀念館，大門前有一浦契尼叼著煙的全身像。

一、孕育至難產

《杜蘭朵》的兩位劇作家阿搭彌與希莫尼和浦契尼有著不同的合作關係，至1919年之時，阿搭彌已經為浦契尼寫過《燕子》和《三合一劇》中的《安潔莉卡修女》，希莫尼雖然早在1905年已經認識浦契尼，也曾談過合作的可能，但一直未能付諸行動。[1]1919年九月十八日，浦契尼寫給希莫尼一封信，它很可能就是這位劇作家和作曲家正式開始合作的前奏：

親愛的希莫尼：

你答應過我有一天會來透瑞得拉溝(Torre del Lago)[2]；我期待著這一天，並且請你事先告訴我。我們可以駕船到湖上去，獵一獵那些稀有動物。太陽大的話，什麼都比較慢。不過沒關係，我們可以聊天，享受湖上風光。[...](Sim 4)

比較同時期裡浦契尼給阿搭彌的信，可以看到，希莫尼很可能確實應邀去了透瑞得拉溝，並談起多年前兩人就曾有過之合作的構想(Sim 1-3)；阿搭彌亦很可能在場。浦契尼和不同人士豐富之信件來往內容顯示，作曲家寄予兩人深切的厚望，盼能有如同當年易利卡、賈科沙、浦契尼的合作結果。半年後，1920年三月十八日浦契尼自羅馬寄信給希莫尼，內容如下：

> 我讀了杜蘭朵。
>
> 我相信，我們不應該不管這個素材。昨天我和一位外籍女士聊天，她告訴我，在德國，萊茵哈特以很獨特之方式演出此劇，她會試著幫我拿到照片，這樣我們可以看到，究竟是怎麼回事。依我看來，我們應該繼續考慮此題材；減少幕數、予以改編，讓它短一點、更有效果些，最重要的是要突顯杜蘭朵熱情的愛，她一直隱藏在她高度驕傲之後的愛。在萊茵哈特的製作裡，杜蘭朵是一位很小的女人，被高大男人包圍，這些人係特別為此目的而找來的；大座椅、大傢俱，在這之間這位小女人像條蛇以及其獨特的充滿歇斯底裡的心...。總之，我認為杜蘭朵應該是勾齊的作品中最正常又富人性的戲劇作品。最後：一部經過現代頭腦、由你、阿搭彌和我共同創造的杜蘭朵。
>
> [...][3]

本書作者之一羅基敏攝於透瑞得拉溝之浦契尼銅像旁。

這封信提供了浦契尼決定採用勾齊之《杜蘭朵》做為其下一部作品素材之最早的證據，從此開始了長達四年以上的創作工作。寫這封信時，浦契尼必然未曾想到，到1924年十一月廿九日逝世時，這部歌劇竟然仍未能完成；不僅是未完成的第三幕，甚至全劇的創作過程都一直是浦契尼研究中的「謎」。

即以決定以《杜蘭朵》做為素材而言，就有許多說法。給希莫尼的信提供的是浦契尼的初步決定，但並未

3. Sim 8 (CP 766)：信封上的郵戳日期則是1920年三月十七日。在此特別感激斯卡拉劇院圖書館(Biblioteca Livia Simoni del Museo Teatrale alla Scala, Milano)館長Giampiero Tintori先生和工作人員給予必要之協助以及同意浦契尼致希莫尼信件之出版。

能告訴我們整個過程，阿搭彌的回憶則提供了一個模糊的過程：

浦契尼來到米蘭，就像他多次的興之所至的行程一般，每一次抵達時，就巴不得立刻回家，套用他自己的話，回到他鍾愛的松樹間。1920年，一個春天的早上，還有幾小時，浦契尼就要回去了，希莫尼不帶希望地問他："勾齊呢？…如果我們再想想勾齊？…一個童話，或許由不同的童話合成一個典型的童話？…我不知道…充滿幻想、時間遙遠、以人性的敏感詮釋和以現代的色彩呈現？…"

星星之火竟點燃了靈感的火光，在熱切的討論下，由灰燼裡，那殘忍公主的名字燦爛地升起，在中國角色的環繞下、異國情調的芬芳中、十八世紀的馨香裡，顯赫尊榮、魅力高雅、撲朔迷離的杜蘭朵，是最美的。

浦契尼帶了一本書離開，是席勒改編勾齊之《杜蘭朵》[4]。幾天之後，決定選擇此一題材。(Ep, 252頁)

比較阿搭彌的回憶和浦契尼自羅馬寫給希莫尼的信的內容，可以證實阿搭彌回憶的可信度相當高：「人性」和「現代」應是打動浦契尼的關鍵字眼。雖然當時沒有人提到希莫尼曾經在1912年，由《晚間郵報》派駐北京的經歷，但是這段短暫的中國之旅對浦契尼的《杜蘭朵》確實有相當重要的影響；有關之細節會在後面繼續討論。

然而，阿搭彌的回憶中有許多待釐清的細節，例如確實的時間，浦契尼離開米蘭後去那裡，他讀的《杜蘭朵》是那裡來的等等，都曾在不同的浦契尼傳記及研究中有不同的揣測。根據多項近年來找到的資料顯示，三人在米蘭的聚會應在二月底至三月初，希莫尼的建議引起浦契尼的興趣，他並趕在火車開動前，將席勒之《杜

4. 為Andrea Maffei翻譯的義大利文譯本：*Macbeth, Turandot, Tragedia di Gugliemo Shakespeare, Fola tragicomica di Carlo Gozzi, imitate da Frederico Schiller e tradotte dal Cav. Andrea Maffei*, Firenze (Felice le Monnier) 1863。

蘭朵》的義大利文譯本交給浦契尼；之後，浦契尼回透瑞得拉溝，待了很短一段時間，三月十五日則到了羅馬，在那裡，他決定採用這一個素材。[5]由給希莫尼的信中可以看到，雖然浦契尼讀的是席勒的《杜蘭朵》，但對他而言，「杜蘭朵」依舊是勾齊的作品；雖然他對杜蘭朵「隱藏在她高度驕傲之後的愛」很感興趣，而這一點其實係在席勒作品中非常被強調的。[6]

決定素材之後的幾個月裡，浦契尼與不同人的信件往來中顯示了，他對終於又可以開始創作歌劇的快樂和期待。1920年七月，浦契尼開始構思音樂(Sim 11)；1921年春天，劇本第一幕定稿，他的出版商黎柯笛[7]依往例，排版印出第一幕供作曲家與劇作家使用[8]；五月裡，黎柯笛開始準備為浦契尼印他專為寫這部歌劇所需要的總譜譜紙[9]，可見浦契尼對配器都已成竹在胸；1921年八月一日，浦契尼告訴一位好友史納柏(Riccardo Schnabl)第一幕已完成(Sch 84)。至此為止，工作進行非常順利，同時間，浦契尼繼續和劇作家進行討論第二、三幕的細節，也在此時，問題慢慢浮現出來。

問題的癥結點在於《杜蘭朵》究竟該是兩幕或三幕？兩幕又是如何的兩幕？三幕又是如何的三幕？在當年的九月至十二月間，浦契尼就深陷在此問題中，無法工作。這一個問題雖在當年年底有了初步的解決，但卻因整個劇本架構的大更動，而有許多後續的工作，待兩位劇作家完成。[10]進入1922年，浦契尼一方面就手邊已有的劇本內容繼續譜曲，一方面分頭催促阿搭彌和希莫尼，儘早完成一、二、三幕之劇本。由他和兩位劇作家

上圖：浦契尼出生地 Lucca 為紀念其逝世七十週年，特別於1994年十一月廿九日，於其出生之房屋前的廣場上立其銅像：本圖為銅像之正面。圖之右方建築即為浦契尼出生處。

5. Dieter Schickling, op. cit., 433; Lo 1996, 289/290。

6. 請參考本書第貳章。

7. 此時黎柯笛公司和浦契尼來往的主要人士為瓦卡倫基(Renzo Valcarenghi)與克勞塞提(Carlo Clausetti)，該公司之兩位總經理。

8. la bozza di stampa(「印製校稿」)；詳見後。

9. MrCC, 1921年五月十九日。黎柯笛並非為每位旗下的作曲家都做如此的服務，由此可見浦契尼對該公司的重要性。在此要特別感謝已過世之米蘭黎柯笛檔案室之前任主任Carlo Clausetti (他與其叔公、前黎柯笛總經理同名)之協助，方能找到相關信件以及順利進行解讀信件之工作。

10. 詳見後。

之信件往來，我們看到一、二幕的劇本在這一年裡終於先後完成定稿；亦正因為此，1922整年裡，浦契尼的譜曲工作幾乎侷限在第一幕。1922年八月，浦契尼以及兩位劇作家開始和黎柯笛討論簽約之事，卻直至十一月才一切定案；十月廿九日，作曲家問及製作鋼琴縮譜人選一事(CP 846)；十一月十一日，他在給阿搭彌的信中，提及要請布魯內雷斯基(Umberto Brunelleschi)設計服裝[11]；1922年十一月廿二日，浦契尼通知黎柯笛公司，他的兒子東尼(Tonio)將第一幕總譜帶往米蘭；換言之，今日的《杜蘭朵》第一幕在那時已經完成。不僅如此，由當年下半年，諸多和《杜蘭朵》相關之事如火如荼進行之狀況看來，作品之完成可說指日可待。因之，在浦契尼生命尚存的兩年裡，他竟然沒能完成這部作品，實在是很不可思議的事情。

在1922年下半年，浦契尼就不時向劇作家詢及第三幕劇本之事，並提出一些想法。十一月三日，浦契尼寫信給阿搭彌，信的內容一方面顯示作曲家的舉棋不定 ─ 他又徘徊在二幕、三幕的問題中，另一方面亦顯示浦契尼直覺式的戲劇思考：

我終於起床了，可是還不是很好，一直到最近都在發燒，希望能很快復原。我心情很壞，也很沒勁。《杜蘭朵》躺在這兒，第一幕寫完了，可是對其他部份，我看不到一點光亮，那麼黑，可能永遠都黑下去！我想過放棄這個創作。就剩下的部份來說，我們走錯了路，我們想的第二和第三幕，我看來是個大錯誤。所以我想回到兩幕的方式，所有的都要在第二幕解決。基礎是二重唱，它要充滿想像，有最大的想像力，甚至可以有些誇張。在這偉大的二重唱裡，杜蘭朵的冰塊漸漸溶化，場景可以在一個封閉的空間，並慢慢地轉變為一個巨大

11. Ep 207。這個著名的布魯內雷斯基的設計卻因諸多原因，未被在米蘭之首演時使用，而在首演同年(1926)稍晚於羅馬之首演(Teatro Constanzi di Roma)才被用到，但設計本身至今依舊被看做是一項藝術創作；請參考 Pestalozza, op. cit.。

的環境，充滿花朵、大理石像和美妙的景象…那裡群眾、皇帝、宮廷和所有典禮所需之物均已齊備，等著聽杜蘭朵之愛的呼喊。我相信柳兒要因她的痛苦而犧牲，我想，如果不讓她在刑求時死去，是不可能發展這個想法的，為什麼不呢？這個死亡對公主的溶化會有作用…我好像在無邊的海洋裡航行，這個題材讓我才智耗盡，我希望你和Renato趕快來這裡，我們談一談，可能一切還有救。如果像這樣下去，就讓杜蘭朵安息吧！[…](Ep 206)

換言之，柳兒的死亡係浦契尼一念之間的決定，目的在於為他要寫的「一個偉大的二重唱」做準備，雖然他還不知道究竟要怎麼寫這個二重唱。由這封信可以看到，全劇的重要劇情到此時均已定案；1923年五月間，阿搭彌來到維阿瑞久，和浦契尼共同完成第三幕之大綱(Sch 120)。之後，由於浦契尼時常生病，工作進度減慢，但還算順利。十一月十八日，在給希莫尼的信中，浦契尼告訴他，譜曲已進行到柳兒的送葬進行曲(Sim 57)。十二月十日，作曲家開始進行第二幕總譜的配器及完稿工作[12]；1924年三月間[13]，全劇的音樂部份已進行到第三幕的一半，亦即是柳兒自盡後的地方，但是浦契尼對兩位劇作家寫成的二重唱歌詞卻很不滿意，至少打了四次回票，仍然無法定稿。七月裡，在一封給克勞塞提(Carlo Clausetti)的信中，作曲家表示，或許他自己由已經有的不同版本拼湊一個版本出來，再請阿搭彌幫忙潤飾。[14]直到十月裡，浦契尼才在給阿搭彌的信中表示，希莫尼的歌詞不錯(Ep 235)；十月廿二日，浦契尼告訴阿搭彌：

[…]《杜蘭朵》在這裡。希莫尼的詩句很美，我覺得這就是我想

12. 根據浦契尼手稿上之日期。

13. CP 886及Sim 61，均寫於三月廿五日。

14. MrCC, 1924年七月十九日。

要的，我一直夢寐以求的。其他的那些，像柳兒呼喚杜蘭朵，是沒有效果的，你說得沒錯：如此的二重唱是完整的。或許杜蘭朵在這一段裡話有點多。再看吧，當我從布魯塞爾回來後，繼續工作時，就知道了。[...]（Ep 237)

十一月四日，他帶著這份歌詞和記著一些樂思的譜紙啓程赴布魯賽爾接受放射線治療喉癌，手術雖然成功，卻因心臟衰竭，於十一月廿九日突告死亡，終於未能寫完這齣歌劇，留下無限遺憾！

雖然浦契尼未能寫完這首二重唱，但由劇本內容可以看到，他試圖使用的音樂戲劇元素主要是吻、宣佈名字以及在幕後的聲音。而這些元素也確實被阿爾方諾使用，只是在經過複雜的誕生過程之後，今日較通行的阿爾方諾第二版本裡，宣佈名字和幕後的聲音失掉了它們音樂戲劇上的意義。[15]

由整個創作過程可以看出浦契尼譜寫《杜蘭朵》的瓶頸完全在於劇本，他對劇本架構的不確定，試圖求新求變的心理，在整個創作過程中均可見到。自始至終，他沒有在乎過卡拉富如何愛上杜蘭朵，但如同他在1920年三月十八日給希莫尼的信中所強調的，「要突顯杜蘭朵熱情的愛，她一直隱藏在她高度驕傲之後的愛」，浦契尼找到的管道是這首未能完成的「偉大的二重唱」。觀察《杜蘭朵》的音樂戲劇結構，可以發現浦契尼的思考何在。

二、音樂戲劇結構

浦契尼的《杜蘭朵》每一幕之架構均不同。第一幕

15. 詳見本書第伍章。

之劇情僅自宣旨、故人異地重逢至異國王子報名猜謎為止，和其他的《杜蘭朵》歌劇相較，要簡單得多。然而浦契尼卻不以直線的方式舖陳，而係以其相當擅長的多層次架構來寫作：以宣旨官宣佈解謎不成的波斯王子將被砍頭，群眾期待行刑、等杜蘭朵現身的群眾場景為背景，在這背景之前演出帖木兒和卡拉富父子異地重逢的劇情，並且輕描淡寫地交待帖木兒身旁侍女柳兒的愛屋及烏之忠心行為。重逢的喜悅亦未被多加著墨，緊接著就是行刑場景，杜蘭朵遠遠地現身，卡拉富愛上她，決定冒死解謎。就場景分配而言，獨唱角色和合唱群眾交互著出現在前景，杜蘭朵則不論是否在舞台上，都一直是個很大的陰影，躊躇在後景。然而，在如此的激動中，浦契尼亦適切地建立抒情的暫停段落，卡拉富和柳兒的獨唱將各方激情暫時延宕，之後，又是另一波的激情，一直推到第一幕之浩瀚結束。

如此的多層次架構僅能透過音樂戲劇結構之分析方能理解，在直線進行的宣旨場景之後，合唱團的雜沓段落裡，冒出柳兒請求幫忙的呼聲，而帶入故人異地重逢之場景，而這個過程有一大部份係和劊子手僕人上場之音樂重疊，最後在柳兒的樂句「因為有一天，在宮裡，你曾對我一笑」（"Perchè un di nella reggia, mi hai sorriso"）甫落，聲音尚未盡之時，重逢場景就被合唱蓋過去，而告結束。譜例十九為父子重逢後，帖木兒對兒子敘述兩人失散後的遭遇，樂團裡之中低音木管樂器和中低音弦樂器支撐著他的敘述，打擊樂器則伴隨著劊子手僕人之上場，在音樂上即形成兩個場景重疊的效果。

上圖：《波西米亞人》1896年首演之圖林劇院內部。

132

譜例十九：

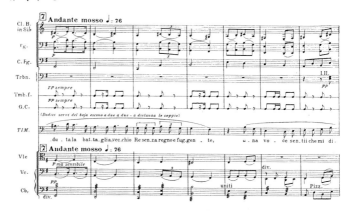

　　第一幕的後半部份係由三位大臣平、彭、龐主導，這三個角色源自勾齊作品中的面具角色。在劇情上，他們是主要試圖在卡拉富擊鑼前勸退他的人；在音樂結構上，他們則和卡拉富、帖木兒和柳兒以及合唱團一同，建構了第一幕以傳統方式寫成的終曲(Finale)。[16]接下去的第二幕第一景是《杜蘭朵》中很特別的一景，它並沒有實際上的劇情進行，完全係以藝術喜劇的面具角色為藍本而寫的極具戲劇效果的一景；也由於它最多只能算是反映三位官員心聲，和劇情中心無關，故而在幕前進行。這個純粹自戲劇思考出發完成的一景反映了浦契尼對其時代之劇場美學之關注與吸收，卻經常帶給不知情的聽者以及詮釋者摸不著頭腦之感。

　　早在決定採用這個素材之時，浦契尼就開始思考如何運用面具角色，卻一直停留在要有悲有喜、是丑角亦是哲人等概念上(Ep 177, 178)，甚至在1921年春天，當時的第一幕劇本已經成形時，都還看不見對三位面具角色之運用有特殊的構思。前面提到的於1921年九月至十二月之間，浦契尼徘徊於二幕與三幕架構之間的《杜蘭

16. 進一步之情形將在後面討論。

133

朵》創作危機最後終於化爲轉機之時，三位面具角色在劇中之重要戲劇性亦終於有了定案，它們不僅在第一幕後半扮演著重要的穿針引線之角色，整個的第二幕第一景都是爲他們寫的。1922年二月間，浦契尼和希莫尼在米蘭碰面，必然對這一個問題交換了意見，因爲在二、三月間，浦契尼給希莫尼和阿搭彌的信中常可見到一些奇怪的字眼，如幕外(fuori scena)、甲板外(fuori bordo)[17]以及「十八世紀的威尼斯」[18]等等。由今日的劇本結構來看，這些應都是指第二幕第一景；在這一景裡，除了面具角色的戲劇特質外，「中國」地方色彩則是另一個訴求。[19]浦契尼自己對這一景的滿意可在他給阿搭彌的信中看到：

> [...]這一段也很難，但也最重要。是沒有劇情的一景，而是相當學院的作品。[...](Ep 205)

第二幕第二景則完全集中在解謎以及再出謎上，皇帝升朝、群眾觀看的浩大場面反映出十九世紀大歌劇傳統之場景訴求。杜蘭朵上場的一曲〈在這個國家〉（"In questa reggia"）在位置上剛好在全劇的中間，以如此長大的敘述做爲主角詠嘆調的內容，是在浦契尼之前的作品中幾乎看不到的；這一曲完成的時間可由浦契尼於1923年六月廿九日給史納柏的一封信中略窺端倪：

> [...]我工作於第三幕。但，我在那裡可以找到杜蘭朵？第二幕裡，她有一首詠嘆調，那讓我害怕。需要很多新的東西[...](Sch 123)

相形之下，較早完成的第三幕裡男高音之詠嘆調對浦契尼而言，就顯得輕鬆得多，如同他給克勞塞提的信

17. 浦契尼喜愛駕船，此一名詞或由此而來。
18. Ep 205。
19. Lo, *Ping, Pong, Pang [...]*, op. cit., 亦請參考本書第壹章以及本章後面部份。

之內容所顯示一般：

[...]杜蘭朵很好。但是還有很多要做的事。告訴你，有一首男高音獨唱，我相信它會像〈星光燦爛〉一樣普遍受歡迎。[20]

浦契尼此處指得自然是〈無人能睡〉（"Nessun dorma"），它的素材則來自第二幕結束時，卡拉富給杜蘭朵的謎題。[21]

浦契尼以類似但具變化的手法處理杜蘭朵的三個出謎、解謎場景：

表二：

第一個謎	第二個謎	第三個謎
杜蘭朵出謎 (24小節)	杜蘭朵出謎(20小節) 旁觀者發言：皇帝、民眾和柳兒(13小節)	杜蘭朵出謎(12小節) 器樂過門(2小節) 杜蘭朵得意的嘲笑(12小節)
器樂過門(2小節)	器樂過門(1小節)	器樂過門(6小節)
謎底： 希望(la speranza)	謎底： 血(il sangue)	謎底： 杜蘭朵(Turandot)
器樂過門(1小節)	器樂過門(1小節)	器樂過門(1小節)
八智者重覆謎底 (3-1/2小節)	八智者重覆謎底 (3-1/2小節) 群眾驚喜(1-1/2 + 1/2小節)	八智者重覆謎底 (3-1/2小節) 群眾歡呼(1-1/2 小節)
杜蘭朵證實謎底 (1-1/2 + 1/2小節)	杜蘭朵生氣 (兩次1/2小節)	
器樂過門(4-1/2小節)	器樂過門(5-1/2小節)	群眾歡呼之合唱(16 小節) [過門至杜蘭朵之懇求]

20. MrCC, 1923年六月廿三日；〈星光燦爛〉（"Lucevan le stelle"）為《托斯卡》第三幕男高音之著名詠嘆調。

21.這個素材亦應是第三幕之二重唱中之重要素材；詳見本書第伍章。

135

杜蘭朵以〈外邦人，你聽好！〉（"Straniero, ascolta!"）開始第一個謎，這裡所使用的動機亦是之後的兩個謎題之基礎；甚至卡拉富給杜蘭朵的謎題亦是以同一動機開始，再轉入其本身的旋律。

　　第三幕第一景則是先以很緊湊的方式進行到柳兒逝去，由於目的在於呈現三位大臣和民眾以不同的方法急於知道謎底，或者勸卡拉富離開北京，這些伎倆均僅止於點到爲止，一個接一個地進行，未多加舖陳，亦未具有如同第一幕般的多層次架構；柳兒逝去後，再於卡拉富和杜蘭朵長大的二重唱中，呈現杜蘭朵的轉變；第三幕第二景僅是換景後，杜蘭朵當眾宣佈接受卡拉富爲夫，係短而有力的一景。如同第一幕一般，二、三幕亦均是以大合唱結束。

　　如同前面所述，柳兒的死亡係作曲家一念之間決定的。這個決定成於1922年十一月，但直到1923年十一月十二日，浦契尼才在信中告訴阿搭彌，他要爲柳兒在死前寫一首曲子，樂思已有，但無歌詞，自己編了幾句，覺得效果不錯，但有些地方不很合理想，請阿搭彌幫忙補幾句(Ep 219)；這封信裡的歌詞就是今日的歌詞：

Tu che di gel sei cinta	冰塊將妳重包圍，
da tanta fiamma vinta	終有熱火來溶化，
l' amerai anche tu.	遲早也會愛上他。
Prima di questa aurora	就在明日破曉前，
io chiudo stanca gli occhi	我疲憊閉上雙眼，
perchè egli vinca ancora	讓他能再度獲勝，
io chiudo stanca gli occhi	我疲憊閉上雙眼，
per non vederlo più.	再也不能見到他。

布魯內雷斯基設計圖，道具圖五。

浦契尼再度心血來潮，給予柳兒這一曲，加上之前不久的〈是秘密的愛情〉（"Tanto amore segreto"）以及第一幕的〈先生，聽吾言！〉，柳兒在劇中共有三首詠嘆調，雖然都很短小，卻一再地加強這個角色的重要性。雖然柳兒的生死和音樂經常決定於浦契尼一念之間，但是劇中要有這麼一個對照型的角色卻是很早就有的想法。1920年八月廿八日，亦即是決定採用此素材後不久，他在信中詢問希莫尼對一個「纖小女角」(la pic-cola donna)的意見(Sim 13)，應就是後來柳兒的前身；次年一月到三月間，作曲家和劇作家在米蘭會面，決定了大致的情節及分幕，「柳兒」一名很可能於此時定案，三月廿六日這個名字在給希莫尼的信中出現(Sim 24)，三月卅日浦契尼告訴阿搭彌，他已爲柳兒在第三幕中的悲嘆一曲找到一個中國旋律(Ep 186)；諸此種種，都證實了浦契尼早就將柳兒定型了，觀察他以前的作品，即可瞭解，這是作曲家處理起來得心應手的角色。

　　乍看之下，柳兒似乎是一個在浦契尼的《杜蘭朵》中才有的新角色；但和勾齊／席勒作品比較，即可以看到，柳兒其實集合了忠心的王子太傅巴拉克和暗戀王子的杜蘭朵身邊侍女阿德瑪的特點，而成爲一個又忠又愛的完美角色，也因此能和杜蘭朵平起平坐，爭取卡拉富的愛，雖然卡拉富並不愛她。這一個改變一方面大量地減少了劇中的人物，一方面仍成功地保留原劇人物之間的重要互動關係，受到影響最大的則是杜蘭朵，她身邊沒有一個親信，勢單力孤，甚至最後想辦法找出王子名字及出身一事，都得由她親自上陣，在王子眼前不計一

切後果地進行。不僅如此，柳兒在第一幕裡即有一首獨唱的詠嘆調，杜蘭朵卻只是個巨大的陰影；她在第二幕第二景才正式上場，雖也有一首詠嘆調，但和柳兒相比，已失掉先聲奪人的氣勢，這應也是浦契尼在寫作杜蘭朵之詠嘆調時的思慮之一。如此的設計固將全劇的戲劇張力增大不少，但也提高了杜蘭朵如何改變心意的困難度，這個在童話中原本即不可思議的結局，浦契尼打算用另一個童話故事的方式解決：柳兒為愛而死讓杜蘭朵震撼，卡拉富的深情一吻，喚醒杜蘭朵「熱情的愛」，而這一切要在一曲長大動人的二重唱中進行。因之，他對二重唱歌詞始終不滿意是可以理解的，這也就成了《杜蘭朵》未能完成的癥結點。

　　除了各幕有各幕的架構，各曲有各曲之特色外，浦契尼在劇中尚使用了一些動機串起全劇。歌劇以一個四音音型之動機開始，可稱其為「行刑動機」，特點在於其中含有之三全音音程($^\#$E-B)：

譜例二十：

在宣旨官宣旨的每一個樂句結尾處，都可以聽到這個動機；在第一幕裡，波斯王子被砍頭時、劊子手現身時、以及第二幕裡，第二個謎之公佈謎面和解謎之間，這個動機亦都被使用。除了原始之結構外，由此動機亦演變出來第一幕之劊子手之僕人所唱的進行曲。在全劇中，當劇情或歌詞和劊子手、行刑、死亡有關時，幾乎

布魯內雷斯基設計圖，道具圖四。

都可以見到行刑動機和進行曲被以不同的方式使用，是劇中一個重要的主導動機。

　　浦契尼《杜蘭朵》中的主導動機手法亦在另一個主題，〈茉莉花〉旋律之使用上可以看到；此旋律代表著劇中之女主角杜蘭朵。[22]行刑動機和〈茉莉花〉旋律除了分別出現，貫穿全劇外，亦會同時出現，呈現這位死亡公主；在第一幕裡，卡拉富看到遠處的杜蘭朵，立刻愛上了她，對帖木兒表示「生命，爸爸，在這裡！／杜蘭朵！　杜蘭朵！」("La vita padre è qui! / Turanot! Turandot!")之後，即將被砍頭的波斯王子在幕後亦喊出一聲「杜蘭朵」；在卡拉富和波斯王子的「杜蘭朵」之間，低音豎笛、法國號和小號奏著〈茉莉花〉旋律開始之部份，其他樂器則奏著行刑動機的變形；(見譜例廿一) 在波斯王子的呼喊後，則是連續之行刑動機的進行。

　　然而在《杜蘭朵》裡，無論是這兩個重要的主導動機或是其他旋律的動機式使用，包含配器手法，並沒有遵循一定的規則，而是在持續變化中；另一方面，除了〈茉莉花〉旋律和杜蘭朵有關外，其他的動機、主題或樂想(如五聲音階)主要係隨著劇情進行被運用。換言之，作品中雖可見主導動機之手法，但亦僅是浦契尼之諸多手法之一，並不具有絕對「主導」的作用。浦契尼已寫完之第三幕的音樂顯示，作曲家主要運用了前兩幕中已有的材料寫作；由其遺留下的手稿亦可看到，他有意繼續運用這些材料完成剩下的部份。阿爾方諾所續完的部份和浦契尼譜寫部份之最大差異並不在於主題、動機之素材使用上，而在配器上；[23]浦契尼的配器手法反映了

22. 進一步之情形會在後面討論。
23. 詳見本書〈浦契尼的《杜蘭朵》
　　—解開完成與未完成之謎〉部份。

譜例二十一：

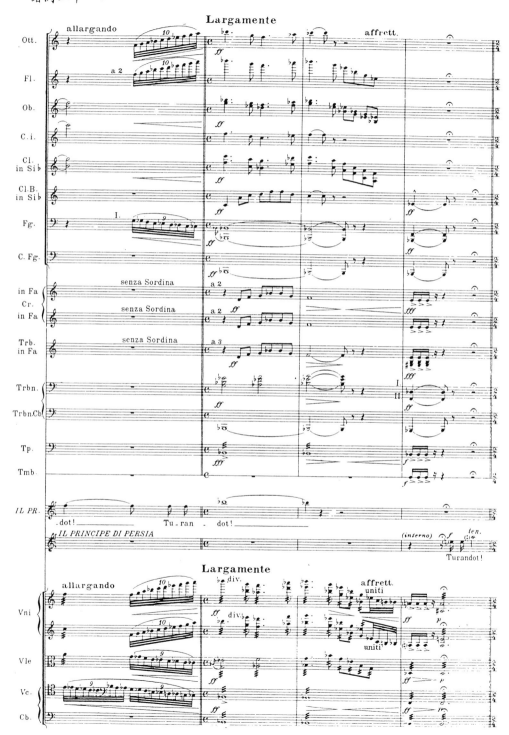

他的時代對異國地方色彩的聲音想像，但是，正由於作曲家之不拘泥於任何一種寫作方式，賦予全劇在聲響上持續變化的戲劇效果；而要達到此目的，則非得有一個能搭配之劇本不可。

由浦契尼一封於1921年九月初給阿搭彌的信[24]中，可以看到作曲家對這部作品的戲劇結構構思：他希望在卡拉富出謎題給杜蘭朵猜後的劇情儘量精簡，去蕪存菁；最後得到了今日第三幕的精減濃縮的劇情。若將浦契尼的《杜蘭朵》和文學原作相比，明顯地，文學原作僅提供了歌劇的劇情和面具角色的戲劇可能性。歌劇劇情裡依舊有宣旨、故人異地重逢、解謎、出謎以及杜蘭朵的轉變之重點，但在音樂戲劇設計上，各個重點卻有很大的差異：宣旨和故人異地重逢僅被以點到爲止的方式處理，係交待劇情的功用；相對地，在解謎、出謎以及杜蘭朵的轉變處，亦即是卡拉富和杜蘭朵的對手戲所在，浦契尼則多加著墨，細膩從容地經營每一個細節；迥異於其個人以往之詠嘆調風格的杜蘭朵〈在這個國家〉一曲即是很好的例子。如此之以戲劇性思考出發，浦契尼以其音樂架構出全劇之音樂戲劇結構，是在他自己之前的作品中難得一見的；在《杜蘭朵》裡，他突破了自己已有的成就，也將義大利歌劇之傳統推到頂點。[25]

三、兩幕與三幕的《杜蘭朵》： 談浦契尼歌劇劇本之第一版本

在浦契尼1920至1924年之信件往來中，提到《杜蘭朵》時，多半稱其爲三幕，亦不時可見兩幕的說法。由

布魯內雷斯基設計圖，道具圖三。

24. Ep 192;亦請參考本章後面部份。

25. William Ashbrook / Harold S. Powers, Puccini s »Turandot«, The End of the great Tradition, Princeton/NJ (Princeton University Press) 1991, "Introduction", 3-11。

141

於《杜蘭朵》最後係以三幕問世，也就很少有人去思考過這個問題。然而，細讀一些信件，可以看到《杜蘭朵》的三幕架構，曾經有過多種可能性。例如1921年十二月十三日，浦契尼給史納柏的信中，有如此的句子：

> [...]《杜蘭朵》會是三幕。我已經有的第一幕會變成兩幕，因此，第三幕會是我的第二幕，就這樣。(Sch 90)

這裡的每一句話都是謎，什麼是「我已經有的第一幕會變成兩幕」？什麼又是「第三幕會是我的第二幕」？這裡的一、二、三幕和最後的一、二、三幕又有什麼關係？再看前面所引浦契尼於1922年十一月三日給阿搭彌的信之內容：第一幕寫完了，可是還不知道第二、三幕是怎麼回事；至少可以知道，最後的三幕和剛開始的三幕是不同的。今日，我們雖然無法重組所有的可能性，但是就目前找到的資料而言，至少可以看到最後的三幕是如何形成的。

由作曲家給劇作家的信中，可以看到，《杜蘭朵》本來即應是三幕[26]。根據阿搭彌的回憶，第一幕劇本最早的手稿有九十多頁，劇情自宣旨官宣旨開始，一直到卡拉富解謎後，又出謎給杜蘭朵猜為止；阿搭彌自己稱這一幕是「沒完沒了」(infinito, interminabile)[27]。浦契尼看了以後，評論道「這不是一幕，這是一個會議」[28]。浦契尼指得應該不是劇情，而是劇本台詞內容太多，必須大加刪減。1921年一、二月間，浦契尼人在米蘭，由他和兩位劇作家的信中幾乎沒提到《杜蘭朵》之事實，可以想見他必然和兩位劇作家面對面談過，並且應該獲得了共識。浦契尼於一月廿三日和二月八日給希莫尼的

26. 例如Ep 181, 1920年七月十八日。
27. Giuseppe Adami, *Puccini*, Milano (Treves) 1935, 176 ff。
28. Ibid., 177。

兩封玩笑信，亦證實了他們的見面結果豐碩；一月廿三日的信是一個浦契尼不知由何處得來的中國藥方(見圖一)，浦契尼寫上發信的地點爲「北京(Brianza)」(Pechino (Brianza))爲一個玩笑；Brianza爲米蘭近郊之小地方，對米蘭人而言，那裡的人智商都有問題；[29]二月八日的信則係兩句十一音節的詩(endecasillabo)：

Bevi una tazza di caffè di notte!　　　喝上一杯那深夜裡的咖啡！
Vedrai, non dormi! E pensi a　　　　起來，別睡覺！要想著杜蘭朵。[30]
Turandotte.

右圖：浦契尼致希莫尼信原件影本，1921年二月八日。

29. Sim 20。該藥方係印在薄薄的油紙上，文字及框框均是紅色，對年在四十歲以上之中國人而言，應很熟悉；至於浦契尼是否知道文字的意思，頗值得懷疑，他的玩笑亦只有米蘭人會懂，例如浦契尼傳記作者德國人Schickling即誤以爲該信眞發自Brianza；Schickling, op. cit., 347。
30. Sim 21 (= CP 789)；浦契尼喜歡以打油詩的方式寫信給劇作家，本信只是其中一例，亦請參考本書第壹章。
31. 以商業角度觀之，歌劇完成後，出版商即可在很短期間內發行劇本，出售獲利，有其一舉兩得之效；另一方面，並非所有的印製校稿都經過作曲家譜寫，也並非都很完整，例如《杜蘭朵》即是一例。對後人而言，可經由這些不對外發行之印製校稿，找到許多不爲人知的歌劇史細節。

這一段時間的會面及工作結果爲劇本第一幕的「印製校稿」(la bozza di stampa)，係印在質地較差的紙上，且不裝訂、僅供作曲家和劇作家工作用的散裝版本。在浦契尼創作《波西米亞人》的時代，朱利歐・黎柯笛係親手爲浦契尼抄寫不同的劇本版本，約在1900年左右，黎柯笛公司才開始做印製校稿。[31]《杜蘭朵》第一幕的印製校稿之確實印製時間不是很清楚，但由浦契尼於1921年三月廿一日自蒙地卡羅(Monte Carlo)給希莫

尼的信之內容，可以看出第一幕的印製校稿應該已經印好：

[...]後天我回透瑞得拉溝，最多待八天，然後回米蘭。希望能看到第二幕已經印了。你就可以和阿搭彌進行第三幕，在短時間內應該可以完成，就可以交給我。[32]

浦契尼將一份印製校稿送給好友史納柏，並在上面親筆寫著：

給好友史納柏／這杜蘭朵劇本的第一個草稿／但鄭重地請求不要讓任何人看、任何人讀，也不要告訴任何人／摯愛的G.浦契尼，1921年四月八日。[33]

這一份印製校稿即是《杜蘭朵》劇本第一版本的一部份，由前面提到的《杜蘭朵》創作過程可以看到，第一版本其他的部份則胎死腹中，未能問世。比較此一版本以及最後被譜寫的版本，可以看到此一版本即是本文前面提到的阿搭彌稱之為「沒完沒了」的經修改後的版本；就劇情而言，係今日第一幕至第二幕結束的進行。

圖一

圖一：浦契尼致希莫尼信原件影本，1921年一月二十三日。

32. Sim 23 (= CP 792)，發信郵戳日期為1921年三月廿一日；浦契尼信上只寫了「星期日」(Domenica)，CP的資料三月廿二日可能來自信寄到的郵戳日期。

33. Sch，133頁。該文件之正本藏於何處，依舊成謎。筆者手中握有之影本係由Edoardo Rescigno先生提供，在此表示感謝。

以下即表列出兩個版本之劇情大綱比較：[34]

表三：浦契尼《杜蘭朵》劇本前後兩種版本比較

第一版本 (la bozza di stampa)	今日的定稿
兩個版本差異處於[]中表示： []使用符號說明：－－刪減，｛｝搬移，** 更改，++添加。	
一、相異之角色名稱	
Calaf I Manigoldi (混混) [無] Le Maschere (面具) Le Fanciulle (少女們)	Il Principe ignoto (陌生王子) I servi del boia (劊子手之僕人) I sacerdoti bianchi in corteo (宮廷白衣神職人員) I Ministri (大臣) Le Ancelle di Turandot (杜蘭朵之侍女)
二、劇情內容比較	
第一幕	第一幕
自宣旨官宣旨至解謎失敗的波斯王子被斬首。	
三位官員現身勸阻王子	三位官員現身勸阻王子 [－－略有刪除－－]
以往被斬首之諸王子鬼魂勸 阻王子	[－－刪掉大部份－－]
王子不顧一切敲鑼報名解謎	[｛移至後｝]
帖木兒及柳兒傷心欲絕	[－－－刪掉－－－]
王子將父親託付予柳兒 (Non piangere Liù!)	[｛移至後｝] [++ 帖木兒對王子動之以親情 ++]
柳兒悲歌 (Per quel sorriso)	[** 柳兒悲歌勸王子 **] (Signor, ascolta!)

34. 完整之劇本兩個版本比較請參
考Lo 1996, Anhang II: Synopsis
der drei Librettoversionen von Puc-
cinis »Turandot«, 413-463。

145

	[｛王子將父親託付予柳兒｝] (*Non piangere Liù!*) [++ 眾人合力再勸王子 ++] [｛王子不顧一切敲鑼報名解謎｝] [第一幕結束]
	第二幕第一景
	[++ 三位官員抱怨目前身不由己的處境，又盼望杜蘭朵能早日找到如意郎君，以結束此一殘忍的遊戲 ++]
	第二幕第二景
皇帝升朝，試圖勸退王子，不成，杜蘭朵上朝。	
	[++ 杜蘭朵敘述前世 ++] (*In questa reggia*)
杜蘭朵出謎，王子三度解謎成功，杜蘭朵反悔不欲嫁。王子建議，若杜蘭朵於次日凌晨前，能猜出他的名字，他願放棄她並赴死，杜蘭朵同意，皇帝下朝。	
第一幕結束	第二幕結束

　　由劇情比較可以看到，若以最後完成的版本來看，在第一版本中少了三個重要的段落：

(1) 第一幕的終曲；

(2) 第二幕第一景，亦即是三位大臣的一景；

(3) 杜蘭朵的詠嘆調〈在這個國家〉(*In questa reggia*)。

因之，當浦契尼於1921年八月一日的信中，告訴史納

柏，他寫完了第一幕時(Sch 84)， 他完成的其實是今天第一幕的部份裡，由開始到卡拉富的〈別傷悲，柳兒！〉(*Non piangere Liù!*)以及第二幕第二景除了杜蘭朵之〈在這個國家〉以及男女主角之二重唱〈謎題有三個，人只活一次！〉(*Gli enigmi sone tre, una è la vita!*) 之外的音樂。[35]

由前面所引之浦契尼於1921年三月廿一日給希莫尼信之內容，可以看到，雖然「第一幕」已經儼然成形，第二、三幕卻最多還只是作曲家和劇作家當時的共識而已。接下去的時日裡，浦契尼一方面譜寫第一幕，一方面等著第二幕的劇本，當它的初稿終於在八月初到達浦契尼手中時，他卻非常不滿意，[36]而有過許多想法(Sch 87)，最後他認為整個歌劇可能以兩幕完成，會較為恰當。在一封給阿搭彌，但未署日期的信中，他表示了他對《杜蘭朵》當時三幕架構的質疑：

[...]我想兩幕的《杜蘭朵》應該是正確的方式。劇情自黃昏時刻開始，結束在次晨黎明時分，是個夜晚的第二幕，在最後轉至晨曦。...我覺得它可以在芬芳的清晨和旭日初昇的情境裡結束。[...](Ep 192)

類似的看法亦在1921年九月十三日給希莫尼的信中出現：

[...]就《杜蘭朵》而言，我覺得好像迷失在一片霧茫茫的空氣中。這第二幕！我找不到出路，或許我那麼痛苦，是因為一直在想：《杜蘭朵》應該是兩幕。你說呢？你不覺得在猜謎之後到終景之間會沖淡戲劇效果？[...]我不知道什麼架構才對，只是覺得再來兩幕太多了。《杜蘭朵》以大的兩幕呈現！為什麼不？[...]我只是相信，《杜

35. 浦契尼信中所謂的「完成」經常指得是以類似鋼琴縮譜方式寫的音樂初稿，上面亦有關於使用樂器的筆記，只差尚未謄寫成總譜；對浦契尼而言，最後的寫成總譜經常只是一個機械化的工作：請參考本書第伍章，亦請參考Jürgen Maehder, *Giacomo Puccinis Schaffensprozeß im Spiegel seiner Skizzen für Libretto und Komposition*, in: Hermann Danuser / Günter Katzenberger (eds.), *Vom Einfall zum Kunstwerk - Der Kompositionsprozes in der Musik des 20. Jahrhunderts*, Laaber (Laaber) 1993, 35-64。
36. Sim 38 (= CP 811), Sim 39 (= CP 814) 以及 Sim 40 (= CP 815)。

蘭朵》三幕會太長了。[...](Sim 41 (= CP 816))

第二天，九月十四日，浦契尼寫信給阿搭彌：

> 我寄給希莫尼第二幕的一個大綱：杜蘭朵在猜謎之後，情緒不穩地上場。一個短景，以脅迫結束：今晚北京城無人能睡。男高音的短曲(romanza)。之後不要宴會，改為三個面具為主，他們提建議、飲酒、色誘卡拉富洩露謎底。他說：不，會失掉杜蘭朵。建議他逃走，他說：不，會失掉杜蘭朵。之後以匕首要脅，官員懇求、小的衝突、紛亂。杜蘭朵上場，眾人退去。二重唱，很短；之後刑求，也很短，等等，一直到我失掉她了。杜蘭朵上場，臉紅心跳。柳兒留下和杜蘭朵對話。暗場，換景。黃色和紅色的房間，杜蘭朵和奴隸，盛裝。心中忌妒。暗場，之後末景，輝煌的白和紅：愛！你覺得如何？如果覺得不錯，我馬上過來找希莫尼，幾天之內可以有偉大的一幕。

(Ep 193)

　　比較這封信的內容和浦契尼給希莫尼的一封未註明日期的信之內容，可以看到給希莫尼的這封信正是所謂的「第二幕的一個大綱」。這一封早在加拉(Eugenio Gara)編的《浦契尼信集》[37]中以編號777(CP 777)印行之信，由於解讀上的錯誤以及加拉自行加上去的日期「1920年十二月」(Dicembre 1920)，一直未引起學者特別之注意及詮釋；事實上，在1920年十二月之時，《杜蘭朵》連第一幕都尚未成形。

　　這一封信(Sim 42)有兩頁(圖二)，閱讀原件，可以看到其和浦契尼平常寫信習慣之不同處。若將第一頁擠在左上角「親愛的Renato，給你一個[第二幕]的說明」(Caro Renato, Eccoti una specie di guida dell')和左邊直寫的字「第二幕很樣板 — 要快速且只在抒情的地方停頓」(2° atto molto schematico — essere rapidi e

37. *Carteggi Pucciniani*, ed. by Eugenio Gara, Milano (Ricordi) 1958。

148

圖二

fermarsi solo dove lirica esige)以及第二頁擠在右下角
之浦契尼以縮寫之簽名「問好，你的G.P.」(Ciao tuo
G.P.)去掉，就可以看到是一個很自然的大綱草稿，如圖
三，其內容如下：

圖三

圖二：Sim42原件影本。
圖三：Sim42之「大綱草稿」原
型。

杜蘭朵

第二幕

杜蘭朵情緒不穩地上場

今夜北京城無人能睡

男高音的短曲

引誘 - 飲酒 - 女人

不要宴會。面具提建議，主角在場上 - 請說名字 - 爲了他的生命 - 卡拉富：不 - 會失掉杜蘭朵 - 建議逃走 - 不 - 之後一旁有小的衝突和死亡的威脅 - 沒有鬼魂 - 杜蘭朵加入 - 很短的二重唱 - 很短的刑求 - 三人分別公開破碎的心 - 我失掉她了 - 杜蘭朵：我的心爲什麼在跳？ - 柳兒說要留下懇求杜蘭朵

[第二頁]

暗場 - 場景爲富麗裝飾的房間 - 奴隸與柳兒 - 杜蘭朵心生忌妒 - 不長的景 - 暗場 -

末景 - 巨大白色宮殿 - 該有的一切排場皆就緒，皇帝亦在座 - 日出 - 卡拉富：再見，世界、愛情、生命 -

名字？不知道

精簡熱鬧偉大

長大的愛的句子加上現代的吻，觀眾大受感動，不能自己

明顯地，浦契尼原本只是打算試著草擬一個「大綱」(tela[38])，以解決他心中的懷疑；寫完後，覺得很滿意，於是在紙的邊緣尚有空白處加上了一些字以後，當作信寄給希莫尼；原件上「大綱」部份和給希莫尼的「信」之文字部份的墨水深淺度不一致、不連續的事實亦證實了這個推想。比較給兩位劇作家的「信」的語言結構，亦可以看出，給希莫尼的「信」主要由關鍵字詞堆砌，並無完整的句子，而給阿搭彌的信中則有著較完整的說明，甚至在末景杜蘭朵解謎時，不再是「不知道」，而已是最後劇本定稿時的「愛」。

38 Jürgen Maehder 稱其爲tela, Maehder, *Giacomo Puccinis Schaffensprozeß*[...], op. cit., 38。

自此時起至當年十一月間，浦契尼即徘徊在兩幕和三幕的懷疑間，而無法做最後的決定。在十一月至十二月中，浦契尼和兩位劇作家均沒有信件往來的事實，顯示出劇作家很可能至透瑞得拉溝拜訪浦契尼，三人當面討論劇本之架構、內容等問題。終於在前面引的浦契尼於十二月十三日給史納柏的信中，我們看到了三位工作夥伴的結論：《杜蘭朵》確定是三幕；已有之印製校稿之第一幕會被拆成兩幕；浦契尼原來為第二幕構想的大綱則將是第三幕。這即是這一封信中「《杜蘭朵》會是三幕。我已經有的第一幕會變成兩幕，因此，第三幕會是我的第二幕」連續的幾個謎的答案；進而言之，《杜蘭朵》依舊是三幕，但已不是1921年春天，第一幕印製校稿完成時的三幕構想。

　　雖然浦契尼並未在信中告訴史納柏進一步的細節，但由接下去幾個月裡，他和劇作家的信件來往可看出：

(1) 原來的第一幕被拆成兩部份後，需要添加一些東西，也需要一個高潮式的結尾，因之，以三個面具、柳兒和帖木兒為主力的勸阻王子敲鑼之過程被加長，(Ep 201 (= CP 821)) 在六重唱加合唱大場面之後，結束在王子擊鑼三響上，完成今日的第一幕終曲。這一部份應係由阿搭彌負責劇本之部份。(CP 849)

(2) 第二幕以在幕前演出之一景開始；此景應由希莫尼負責劇本部份。[39]

(3) 杜蘭朵之詠嘆調〈在這個國家〉則在浦契尼於1922年十月八日給史納柏的信中才第一次被提到；音樂應在1923年春、夏之交譜寫。[40]

39. Sim 50 (= CP 829), Sim 51 (= CP 830), Sch 94 及 Ep 205。
40. Sch 111 (= CP 842), Ep 213, 1923年四月十四日 及 Sch 123, 1923年六月廿九日。

很可惜地，第二幕和第三幕的劇本不再做成印製校稿，(Sch. 79)但是，可以確定當年在三位工作夥伴之間，必然有手寫的資料交換著；只是至目前爲止，尚未能找到相關之手稿或草稿，以重建《杜蘭朵》劇本完成之每個細節。

第一版本並非簡單地經過加入上面的三個步驟即成爲今日的版本，還有許多小地方的改變，才有最後的架構。在第一幕王子決定敲鑼解謎到他真能付諸行動之間受到的多次被攔阻部份，雖然原則上係要加長，但實際上亦刪去不少原有的內容，由表三之「二、劇情內容比較」可看到，刪去的部份主要是「以往被斬首之諸王子鬼魂勸阻王子」部份，亦即是歌劇傳統的「鬼魂場景」(scena delle ombre)：此外，原有之面具勸阻的部份也略有刪減：在第一版本中，杜蘭朵侍女出現前，面具之一的「大總理」(il grande cancelliere)[41]有一段不短的獨唱，這一段在今日版本中被刪去。在第一版本中，帖木兒和柳兒並未在勸阻王子的行列，而僅在敲鑼後，才發表感言；亦即是卡拉富敲鑼並無任何換景的功用。在今日版本中，帖木兒和柳兒的努力大幅度增加了這一段的戲劇效果。在這一段裡，最特別的是卡拉富和柳兒的詠嘆調在順序上對調，這個貌不驚人的更動也對第一幕的戲劇結構有不小的影響。

1921年六月七日，浦契尼寫信告訴希莫尼，第一幕之卡拉富的〈別傷悲，柳兒！〉（“Non piangere Liù”）和柳兒的〈就爲這一笑〉（“Per quel sorriso”）已經完成(Sim 29)。信中提到的兩曲第一句歌詞和兩曲

41. 第一版本中並未仔細分別三個面具何者爲平、龐、彭。

152

之順序正是劇本第一版本中的情形；這時的劇情乃是卡
拉富已擊鑼三響，在等待升朝解謎之際，他將老父交託
給柳兒，而唱出〈別傷悲，柳兒！〉，柳兒則答以〈就爲這
一笑〉，此曲之後始換景升朝，皇帝就位，開始猜謎一
景。卡拉富的歌詞與今日版本差異無多，而柳兒的一曲
內容如下：

Per quel sorriso.... sì.... per quel sorriso,	就爲這一笑，是，就爲這一笑，
Liù non piange più!...	柳兒不再哭！
Riprenderem lo squallido cammino	再度走上殘酷的命運之途，
domani all'alba.... quando il tuo destino,	明日天破曉，當時辰來臨時，
Calaf, sarà deciso.	卡拉富命運將定。
Porterem per le strade dell'esilio,	我們兩人將踏入流亡生涯，
ei l'ombra di suo figlio,	他唯存嬌兒身影，
io l'ombra di un sorriso!	我只能回憶微笑！

卡拉富和柳兒兩曲順序倒轉的結果，使得柳兒原本回應
王子託付之曲，成爲應帖木兒要求，試著在王子擊鑼
前，勸其改變心意，才有今日的〈先生，聽吾言！〉
（ "Signore, ascolta!" ）：

Signore, ascolta! Ah! Signore, ascolta!	先生，聽吾言！啊！先生，聽吾言！
Liù non regge più!	柳兒再難忍受！
Si spezza il cuore! Ahimè, quanto	我心欲碎！天啊！路途何遙遠，
cammino	
col tuo nome nell'anima,	心中始終存你名字，
col tuo nome sulle labbra!	口中不停唸你名字！
Ma se il tuo destino,	若是你的命運，
doman, sarà deciso,	須在明日被決定，
noi morrem sulla strada dell'esilio.	我們倆必會死於流亡途中，
Ei perderò suo figlio...	因他失去他愛子，

布魯内雷斯基設計圖，道具圖
二。

153

Io l'ombra d'un sorriso!... 而我亦無微笑影！

Liù non regge più! Ah! Pietà! 柳兒再難忍受！啊！天啊！

比較柳兒前後兩段歌詞，雖然長度加長了一些，但在內
容上差異無多，然而緊接在〈先生，聽吾言！〉之後之
卡拉富的〈別傷悲，柳兒！〉，卻清楚顯示卡拉富因全心
在公主身上，並不爲柳兒至情所動，反而順勢請求柳兒
念在當年那一笑，萬一他遭不幸，老父託她照料。如此
的改變，易加突顯柳兒只求能愛、不求回報的痴心，博
得觀眾更多的同情與共鳴。

CALAF: 卡拉富：

Non piangere, Liù! 別傷悲，柳兒！

Se in un lontano giorno io t'ho sorriso 如果在很久以前，我對妳笑過，

Per quel sorriso, dolce mia fancilla, 就爲這一笑，我甜美的女孩，

m'ascolta: il tuo Signore 聽我說：你的主人

sarà, domani, forse, solo al mondo 若在明日成爲孤單一人，

Non lo lasciar ...portalo via con te! 不要離開他，帶著他跟妳走！

[LIU: 柳兒：

Noi morrem sulla strada dell'esilio! 我們倆必會死於流亡途中！

TIMUR: 帖木兒：

Noi morrem! 我們會死！][42]

CALAF: 卡拉富：

Dell'esilio addolcisci a lui le strade! 讓他的流亡之途走得輕鬆些！

Questo ... questo, o mia povera Liù, 這就是，這就是，我可憐的柳兒！

al tuo piccolo cuore che non cade 在你小小心中不會拒絕，

chiede colui che non sorride più! 這個不再笑的人拜託你的事。

今日版本中，在〈別傷悲，柳兒！〉之後的六重唱
加合唱的終曲部份的劇本台詞，大部份是新寫的，唯有
卡拉富敲鑼前的獨白以及敲鑼後，三位面具角色的評論

42. 劇本中，在卡拉富的詠嘆調
裡，並無柳兒和帖木兒的歌詞，
係浦契尼自行於譜曲中由柳兒之
〈先生，聽吾言〉裡選取歌詞加
上，而有更多的懇求無用之效
果。

話語係取自第一版本，亦是原來敲鑼前後的台詞：

CALAF: 卡拉富：

Io son tutto una febbre! 我好像一團火，

Io son tutto un delirio! 我有滿腔熱情！

Ogni senso è un martirio feroce 每一個感覺都折磨著我。

Ogni fibra dell'anima ha una voce 生命的每一口氣都有個聲音在喊

Turandot! Turandot! Turandot! 杜蘭朵！杜蘭朵！杜蘭朵！…

I MINISTRI: 三位大臣：

E lasciamolo andare! 讓他去吧！

Inutile gridare 再喊亦無用，

in sanscrito, in cinese, in lingua mongola! 無論是梵文、中文、蒙古文！

Quando rangola il gong, la morte gongola! 敲響銅鑼時，死神就笑了。

今日透瑞得拉溝之浦契尼紀念館中，藏有作曲家當年工作時使用的印製校稿，並陳列了這一頁；浦契尼親筆在其上劃去了這一段之前（「以往被斬首之諸王子鬼魂勸阻王子」）和其後（「帖木兒及柳兒傷心欲絕」）的內容，並在旁邊寫著「這裡加入／三重唱／以面具／第一幕終曲」(qui va messo / il terzetto / con maschere / Finale I$^{\text{o}}$)[43]，可惜未註明日期。另一方面，由於浦契尼後代依舊為遺產繼承權在打官司之中，該紀念館中之一切物件均在法院彌封狀態，也嚴重影響了對浦契尼之相關研究。

在今日版本的第一幕終曲和第二幕第一景裡，三個面具角色被賦予在第一版本中所沒有的重要戲劇角色，而成為《杜蘭朵》裡的戲劇中心。無論在音樂內容或戲劇意義上，他們都是第一幕後半的主角；第二幕第一景是他們的「獨腳戲」；第三幕裡，他們是各種嚐試的發

43. 相當於Lo 1996, 434/435頁之部份。

155

動者，亦執行了對柳兒的刑求。[44]在這些設計和改變裡，插入第二幕第一景對浦契尼作品之戲劇結構有最獨特及本質上的貢獻。早在決定以「杜蘭朵」為素材時，浦契尼即多次在不同的信件中呈現他對應如何處理面具角色的多方思考。1921年底，在決定《杜蘭朵》之新的三幕基本架構後，新的第二幕劇情只剩出謎、解謎、再出謎，如何能經營出一整幕是一個重要問題。1922年二月間，浦契尼和希莫尼在米蘭碰面，必然對這一個問題交換了意見，由浦契尼給史納柏的信可以得知，將整個第二幕第一景給三個面具角色的最後決定，應是出自浦契尼[45]：

> [...]我們這一陣在進行工作和討論的《杜蘭朵》第三幕實在很好。為第二幕(你知道那第二部份)要做一個在幕前(但要有特別的幕)的面具三重唱，我覺得應該可行，如果能找到恰當的詼諧怪誕音樂，有特別之齊唱之小歌結束，就會很有效果。[46]

為了達到一個特殊的劇場效果，浦契尼想像出三位大臣以十八世紀之威尼斯藝術喜劇之面具傳統上場，演出一段「插劇」，有內容無劇情，並不影響全劇的主戲進行。他曾對阿搭彌表示：

> [...]想著十八世紀的威尼斯？[...]十八世紀威尼斯的氣氛很好。但是悲傷在那裡？至少要有一景是哭泣的。[...][47]

這一個基本理念解釋了為什麼三位大臣在第二幕第一景裡忽悲忽喜、情緒變換無常，他們評論著他們的國家和他們的公主。這些元素皆源於藝術喜劇的面具角色，但是在浦契尼的《杜蘭朵》裡，威尼斯的地方色彩則被中國地方色彩所取代。[48]

44. 亦請參考本書第壹章。

45. 相對地，將第一幕拆成兩幕則可能來自劇作家的建議，請參考 Ashbrook / Powers, op. cit., 78。

46.Sch 94, 1922年二月。這裡的「齊唱之小歌」(chitarrata)即是三人齊唱之「在中國，很幸運地，／不再有拒絕愛情的女子！」("Non v'è in Cina, per nostra fortuna, / donna più che rinneghi l'amor!")之一段。

47. Ep 205, 1922年春天。Ashbrook和Powers認為這幾句意指另找一個新的歌劇劇本係錯誤的詮釋，Ashbrook / Powers, op. cit., 第174頁註腳24。

48. 詳見後。

在正式開始譜寫第一幕之第一版本時，浦契尼亦一直同時在思考全劇之兩幕或三幕架構，雖然他對第一幕的劇本很滿意，卻很難想像後面要如何繼續，才能有令人滿意的戲劇架構。如果浦契尼真得用了他於1921年草擬的「大綱」，他的《杜蘭朵》就會和十九世紀以及卜松尼的《杜蘭朵》歌劇有著同樣的架構。[49]勾齊劇場童話《杜蘭朵》中的面具角色一直是將此作改編成歌劇的一大難題，十九世紀裡，他們經常被刪除；進入廿世紀，劇場美學的演進才給予他們被重新詮釋及呈現的機會，而對話劇及音樂劇場均有很大的影響和貢獻。[50]身為劇場人士，浦契尼一直密切地注意著他的時代的劇場演進情形，在勾齊的《杜蘭朵》中，他立刻發現了可以給予他下一部作品的重要戲劇元素：面具角色。第二幕第一景的被加入亦改變了全劇的比例：杜蘭朵在第一幕中沒有開口唱，一直到全劇演了一半，女主角才開口唱她的詠嘆調。這是在歌劇史上少有的現象。

在劇情進行上，浦契尼決定在猜謎一景後直接進入最後一幕之決定[51]，反映了改編勾齊《杜蘭朵》的另一個戲劇結構上的問題。勾齊原作中，在卡拉富猜謎和杜蘭朵解謎之間，有著長大的兩幕，其中各式人等以各種手法嚐試勸王子走、洩露名字以及刑求相關人士等等伎倆。浦契尼的「大綱」則顯示出，他試圖將這些伎倆濃縮到最低程度；對浦契尼而言，這亦不是第一次的嚐試，在他以往的作品中，已可清楚看到作曲家簡明扼要地濃縮原作劇情，而賦予作品深刻動人的戲劇結構；在《杜蘭朵》第三幕裡，他再一次地展現了這方面的天才。

49. 請參考本書第貳、參章。
50. Lo, *Ping, Pong, Pang. [...]*, op. cit.;亦請參考本書第壹章。
51. 請參考前引之信Sim 41。

劇本第一版本印製校稿的發現和第三幕大綱的重建亦解釋了浦契尼在譜寫《杜蘭朵》時，前後跳躍進行的原因；甚至劇中使用中國旋律的情形都和這個特殊的創作過程有關。當浦契尼開始正式譜寫《杜蘭朵》的音樂之時，他手邊僅有在朋友法西尼公爵(Barone Fassini)處聽到的音樂盒之三個中國旋律；1921年六月廿一日，浦契尼才寫信請克勞塞提幫他找阿斯特(J. A. van Aalst)的《中國音樂》(Chinese Music) 一書，這兩個來源提供了浦契尼《杜蘭朵》許多音樂素材。[52]音樂盒之三個旋律有系統地被用在歌劇中的「中國」角色：杜蘭朵、面具角色和皇帝，甚至在使用順序上都和他們上場的順序相合，並且有著相當程度的主導動機之功能。《中國音樂》的四個旋律除了用在波斯王子〈送葬進行曲〉中的旋律之外，其他都在第二幕第一景和第三幕第一景，亦即是在印製校稿內容之外的部份，並且僅有裝飾的效果，以製造「中國地方色彩」。浦契尼使用兩個來源的手法之所以如此不同，明顯地和其獲得它們的時間有關。在他開始譜寫音樂之前，對於如何使用音樂盒之三個旋律已經成竹在胸，並已有緊密之結構思考；因此，當他獲得《中國音樂》一書時，很可能已完成原有印製校稿部份的譜曲；當將原來之第一幕拆成兩幕之時，今日之第一、二幕的音樂亦已大致底定，很難再以《中國音樂》中之旋律發展新的音樂戲劇架構，而對原已譜寫之音樂不發生影響，故而只能以零散的方式用在印製校稿以外之劇本部份，以添加幾分中國色彩；甚至看來似乎難以解釋之波斯王子送葬進行曲的部份亦是如此的產物。浦

布魯內雷斯基設計圖，道具圖一。

52. 詳見後。

158

契尼的信件來往顯示，他係在1921年五月底譜寫這一段 (Sim 27)；當時，他自然不可能用《中國音樂》書中之旋律。明顯地，在拿到該書後，浦契尼靈機一動地加上了「大哉孔子」(O gran Kung-tzè!)的一段，雖然當時劇本中並無此歌詞。這也解釋了爲何這一段在浦契尼的總譜手稿中並無歌詞，直到黎柯笛公司之抄譜人士發現這裡竟然有音樂無歌詞時，在旁邊寫上「歌詞？」(le parole?)浦契尼才趕緊寫信給阿搭彌，請他寫幾句歌詞，此時，已是1924年七月四日了：

> [...]找一找並給我最後的給白衣神職人員的歌詞，在波斯王子進行曲的最後。孔夫子之歌[...][53]

四、浦契尼《杜蘭朵》裡的「中國」

1920年三月，浦契尼決定以「杜蘭朵」做爲他下一部歌劇素材之時，歌劇史或義大利歌劇史上，雖已有相當長之異國情調傳統，但是在其中，「中國」並未佔有特別之地位，當然亦未形成傳統。另一方面，在1920年以前，「杜蘭朵」雖已被多次寫成歌劇，但一來它們大部份不是義大利歌劇，再者亦尚無一部《杜蘭朵》能在歌劇舞台上有特殊之影響力。由浦契尼以往的作品中，如《波西米亞人》、《托斯卡》、《蝴蝶夫人》、《西部女郎》，相關之地方色彩被巧妙溶入作品之音樂戲劇架構的情形，可以想見，在《杜蘭朵》裡，中國地方色彩亦會是浦契尼要使用的工具之一。對每一位中國人而言，閱讀《杜蘭朵》劇本，都會在許多地方有特殊的熟悉感。眾所週知，浦契尼未曾到過中國，他也不是一位很愛讀

53. Ep 231：有關此部份，後面會繼續討論。

書之人，劇本中的這個特質顯然不是來自他，而是出自劇作家或其他人。兩位劇作家中的希莫尼曾由《晚間郵報》派駐亞洲，亦曾到過中國；由收藏於米蘭斯卡拉劇院圖書館之資料，我們可以確知希莫尼待在中國的時間和地點。

（一）希莫尼的中國行

斯卡拉劇院圖書館藏有下列和希莫尼中國行有關之資料：

(1) 三封希莫尼的母親和姐妹寫給他的信，時間為1912年三月至五月間；

(2) 《晚間郵報》發給他的郵件，包含

a) 一封寄至北京的信，日期為1912年五月三日；

b) 兩封寄至北京的電報，一封日期已無法判讀，一封為1912年七月廿九日；

c) 三封寄至日本東京的電報，日期分為1912年九月四日、八日和十五日；

(3) 一封由一位帕梅姜尼先生(Parmeggiani)寄至上海給希莫尼的信，該信發自「山海關」(Shan-hai-kwan)，日期註明為「S. Giovanni 1912」，應是1912年六月廿四日。[54]

(4) 法文報紙《北京新聞》(*Le Journal de Pékin*) 之訂閱收據，時間為1912年五月廿八日至八月廿八日。

所有的信件及電報之收件地址均為北京六國飯店(Wagonlits Hotel)，只有寄到上海的那一封係上海匯中飯店(Palace Hotel)。《晚間郵報》於1912年七月廿九日

54. 該信中提到了一些在民國史上重要的人物，如唐紹儀、孫逸仙、黃興等。

發出的電報內容為：

天皇瀕臨垂危若當地工作完成或是去日時刻請電知看法[55]

　　由這些資料可以確知，希莫尼最晚應於1912年三月，亦即是民國成立不久之後，抵達中國，大部份時間待在北京，六月間曾經前往上海一段時間後，再返北京；他很可能在中國停留至八月底，之後前往日本，再由那裡轉往其他地方或回義大利。

圖四：希莫尼在中國之相關資料。

55.斯卡拉檔案室編號CA 479。

十九世紀末、廿世紀初之時，姑不論深度或角度，但看數量，歐洲對中國之報導或相關書籍已數不勝數；由浦契尼往來信件亦可看到，作曲家自己亦著手收集些和中國有關的東西，如書籍、圖片等等。在斯卡拉劇院圖書館中，除了前面所提的中國藥方外，筆者亦在浦契尼給希莫尼的信件中找到平劇臉譜圖案，很可能係作曲家隨某一封信寄給劇作家的，可惜的是，上面並無任何字跡可以提供進一步的資訊。(見圖五)因之，雖然有希莫尼曾經待在北京的確實時間，但是並不表示劇本中特殊的中國地方色彩完全出自於他，可歸功於他的，應是這些細小的元素精妙地以符合浦契尼的音樂戲劇構思的方式，被嵌在一起。

(二) 劇本中的中國元素

在浦契尼《杜蘭朵》劇本中，有許多地名、人名、民俗等在中國日常生活中存在的元素，賦予該作品特殊之中國色彩；特殊處在於對中國人而言，是身邊的細小事物，平常不太會特意覺察它們，對歐洲人而言，其實是不知所云的「異國」。以下即依著這些元素在劇本[56]中出現的順序，細看劇本中呈現的「中國」。

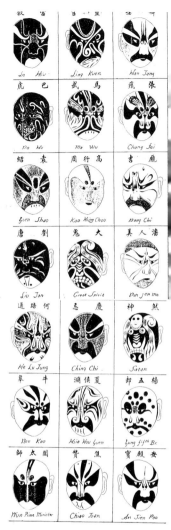

圖五：浦契尼收集的平劇臉譜。

第一幕

(1) 全劇開始處之場景說明：

Le mura della grande Città Violetta:　　　　紫禁城的城牆：皇室大內。
La Città Imperiale.

(2)波斯王子送葬進行曲中，白衣神職人員之歌詞：

O gran Kung-tzè!　　　　　　　　　　　大哉孔子！

56. 除了各角色之歌詞外，相關之場景說明在黎柯笛公司出版之總譜以及一般CD所附之劇本中均經過刪減，本文係根據黎柯笛公司印行的劇本分析。

162

Che lo spirto del morente 讓這個靈魂
giunga puro sino a te! 上升到你那兒去！

　　如前文所述，這一段歌詞係在浦契尼先寫完音樂後
才補上。對中國人而言，可能會疑惑，孔子和靈魂上天
有何關係？原因是，在歐洲人之文化理解裡，建蓋寺廟
係和宗教信仰畫上等號，當他們在中國經常見到孔廟，
接觸到祭孔之盛大禮儀，並看到人人皆念誦「子曰」之
時，自然以他們的宗教尺寸來量度，而將孔子看做是一
種中國人的宗教信仰。

(3)三位大臣勸阻王子之嚐試，於柳兒悲歌之前不久，三
　　人之齊唱：

Non esiste che il Tao! 世上只有道存在！

在印製校稿中，對「道」一字還特別加以註解說明：

La sostanza primordiale, della 一切事物之本源，其他皆由此而生[57]。
quale le realtà non sono che gli accidenti.

第二幕第一景

(1) 一開始平呼喚後，彭及龐之二重唱：

PONG (*gaiamente*): Io preparo le nozze! 彭(愉快地)：我準備婚禮！

PANG (*cupamente*): Ed io le esequie! 龐(沮喪地)：我準備喪禮！

PONG: Le rosse lanterne di festa! 彭：掛上大紅燈籠！

PANG: Le bianche lanterne di lutto! 龐：掛上白紗燈籠！

PONG: Gli incensi, le offerte ... 彭：點起幾柱香…

PANG: Gli incensi, le offerte ... 龐：點起幾柱香…

PONG: Monete di carta, dorate ... 彭：燒起錢紙…

PANG: Thè, zucchero, noci moscate! 龐：糖、茶和核桃！

PONG: Un bel palanchino scarlatta! 彭：一台紫色大轎！

PANG: Il feretro, grande, ben fatto! 龐：一口上好大棺！

57. Lo 1996, 432。

163

PONG: I bonzi che cantano ... 彭：和尚唱歌祝福...
PANG: I bonzi che gemono ... 龐：和尚唸經超渡...

我們看到，若將「燒起錢紙」和「糖、茶和核桃」對
調，彭和龐分別為婚禮和喪禮做的準備就都很符合中國
人的傳統習慣。只是最後的「和尚唱歌」部份在中國人
的婚禮中，應屬特殊狀況；或許在歐洲人的認知裡，神
職人員在婚禮中係不可或缺的。

(2) 平領頭進入下一段之三重唱：

PANG: L'anno del Topo furon sei! 龐：在鼠年有六個！
PONG: L'anno del cane, otto! 彭：在狗年有八個！
PING: Nell'anno in corso, 平：在今年，
il terribile anno della Tigre 最可怕的虎年，
siamo già al tredicesimo 已經是第十三個，
con questo che va sotto. 加上現在這一位。

在譜寫這一段時，浦契尼並未依劇本之設計，由平一人
唱虎年的一段，而係由三人合唱前三句後，再由彭龐兩
位重複「第十三個」之後，再補說明「加上現在這一
位」，以強調卡拉富乃是當年第十三個應徵者。這一段
以十二生肖提及年份的情形，對歐洲而言，是很陌生
的。在今日每年過農曆年時，國外的新聞報導都會強調
新的一年是何生肖，依舊反映出此現象。一般來說，非
中國人亦不清楚十二生肖中有那些動物，因之，劇本中
的鼠、狗、虎都在十二生肖中，且特別強調「可怕的虎
年」應非偶然；將卡拉富列為第十三個應徵者，但他卻
成功了，則是一個將歐洲人的迷信擺入中國場域中，結
果不靈的玩笑，應係三位工作夥伴有心的安排。難以解
釋的則是，劇本中將故事年份擺在虎年，由於浦契尼的

去世，《杜蘭朵》之首演延至1926年，這一年亦正是虎年，無論是巧合或是冥冥中的安排，必然是作曲家和劇作家未曾想到過的。

(3) 接下去三人各有長短不一的短小獨唱段落：

PING (*assorto in una visione lontana*):　　　平：(沈浸在遙遠的景象中)

Ho una case nell'Honan　　　　　　　　　我在湖南有個家

con il suo laghetto blu　　　　　　　　　在藍藍的小湖邊，

tutto cinto di bambù...　　　　　　　　　四週圍繞著竹子...

E sto qui a dissipare la mia vita,　　　　而我在這裡浪費生命，

a stillarmi il cervel sui libri sacri ...　　只爲全心讀聖賢書...

E potrei tornar laggiù　　　　　　　　　我願回到我家鄉，

presso il mio laghetto blu　　　　　　　在那湖畔

tutto cinto di bambù...　　　　　　　　　四週圍繞著竹子...

PONG: Ho foreste, presso Tsiang,　　　　彭：我在湘附近有片林，

che più belle non ce n'è,　　　　　　　沒有比那還美麗的，

e non hanno ombra per me!　　　　　　能給我如此遮蔭！

PANG: Ho un giardino presso Kiù　　　龐：我在丘附近有片園，

che lasciai per venir qui　　　　　　　我離開它，來到此地，

e che non rivedrò più!　　　　　　　　就此看不到它了！

PING: E stiam qui a dissipar la nostra　　平：而我們在這裡浪費生命，

　　vita ...

a stillarci il cervel sui libri sacri ...　　只爲全心讀聖賢書...

PONG: E potrei tornare a Tsiang ...　　彭：如果能回湘

PANG: E potrei tornare a Kiù ...　　　龐：如果能回丘

PING: A godermi il lago blu　　　　　平：享受藍藍的湖

tutto cinto di bambù!　　　　　　　　四週圍繞著竹子！

整段內容呈現的是傳統中國士大夫在仕途不順時，經常興起返鄉之念、歸隱山林之嘆的情境；平的話語中，更有「讀聖賢書，所爲何事」之無力感。三人對家鄉的描述中，只有平的內容大概可以和湖南洞庭湖邊圍繞著湘

妃竹的景象相連；[58]但無論「Tsiang」或「Kiù」是否真正意指某地或某山某川，都反映出中國許多地名有一字之簡稱的事實，恐怕亦不是一般的人所能知道的。

(4) 最後一段「齊唱之小歌」(chitarrata) 中：

A TRE (*Ping in piedi sullo sgabello, gli altri due seduti ai suoi piedi.*)

三人：(平站在他的凳子上，另外兩人坐在他腳邊。)

Non v'è in Cina, per nostra fortuna,	在中國，很幸運地，
donna più che rinneghi l'amor!	不再有拒絕愛情的女子！
Una sola ce n'era e quest'una	過去僅有的那一個
che fu ghiaccio, ora è vampa ed ardor!	曾經冷若冰霜，現在熱情如火！
Principessa, il tuo impero si stende	公主，你御下疆土
dal Tse-Kiang all'immenso Jang-Tsé!	自浙江到那浩瀚的揚子！
Ma là, dentro alle soffici tende;	但那兒，在那簾子後面，
c'è uno sposo che impera su te!	妳的郎君征服了妳！

這一段係第二幕第一景的最後一段，三位大臣幻想杜蘭朵終有如意郎君的情景，在所引這一段文字之前後字裡行間，多方可見具有強烈性暗示的旖旎字眼，傳達出三位大臣的期待；在這裡，劇作家不忘記插入「浙江」和「揚子」的中國地理名詞。

第二幕第二景

(5) 第二幕結束時之群眾合唱：

LA FOLLA:	眾人：
Ai tuoi piedi ci prostriamo,	臣民叩首謝君王，
Luce, Re di tutto il mondo	世界之光，世界之王！
Per la tua saggezza,	聰明智慧，
per la tua bontà,	好生之德，
ci doniamo a te,	全民歡欣，
lieti, in umiltà!	全民景仰，
A te salga il nostro amore!	全民愛戴！

58. 許多人將 Honan 與河南聯想在一起，筆者之所以傾向湖南的原因一則在於平的其他描述，再則歐洲對中國的認知經常經由口述後寫下，在中國未有統一的「國語」之前，轉成不同歐洲語言的譯名經常必須以不同之方言加上各國語言發音之情形去設想，才可得其較接近的意義。

166

Diecimila anni al nostro Imperatore! 吾皇萬歲，萬萬歲！

A te, erede di Hien Wang, 向您，先王所選，

noi gridiam: 我們歡呼：

Diecimila anni al nostro Imperatore! 吾皇萬歲，萬萬歲！

Alte, alte le bandiere! 高舉旗幟

Gloria a te! 向您歡呼！

這裡可以看到很有趣地混合中外古時對統治者歡呼的情景，每一位中國人都知道「萬歲」是什麼，卻不見得會理解爲何要「高舉旗幟」；歐洲人卻不能明白爲何皇帝要活一萬歲？爲何這個歡呼詞至今依舊在兩岸三地、甚至有中國人的地方都還被使用？

(三) 《杜蘭朵》之中國旋律

不僅在劇本裡，在音樂中，浦契尼的《杜蘭朵》亦使用了相當多的中國旋律做爲素材。在決定以《杜蘭朵》做爲下一個創作目標後，浦契尼即積極地在找尋中國音樂。根據阿搭彌的回憶，1920年八月，浦契尼在一位曾經出使中國的朋友法西尼公爵(Barone Fassini)家，聽到一個這位朋友由中國帶回來的音樂盒，其中的音樂後來被用來做爲三位大臣的音樂。[59]雖然有這麼清楚的提示，但直到七〇年代裡，美籍旅義音樂學者魏弗(William Weaver)在羅馬找到法西尼夫人，她還保有這個已多年未用的音樂盒之後，才證實了這個音樂盒的確是浦契尼的中國旋律來源之一。[60]

音樂盒中共有三段旋律，第一段即是國人耳熟能詳的〈茉莉花〉，在劇中被用來指冷酷的杜蘭朵。由於音樂盒只有旋律，沒有歌詞，對浦契尼而言，以這個調子

59. Adami, *Puccini*, op. cit., 176; 1920年八月十五日，浦契尼自 Bagni di Lucca，亦即法西尼住處發信給史納柏，亦提到此事，Sch 54，尤其是第87頁之註腳7。

60. 魏弗於1974年十二月廿九日在美國一個廣播節目(Metropolitan Intermission Broadcast)中公開了這個音樂盒之內容；本文亦是依據此一廣播內容所寫。

來呈現杜蘭朵應在於這是音樂盒中的第一個旋律，和〈茉莉花〉並無關係。在全劇中，這個旋律只在第一次出現時被完整的使用，係在第一幕杜蘭朵首次上場之前，由兒童合唱團於幕後唱出，呈現杜蘭朵的清純、冷酷和遙不可及。值得一提的是，在這裡，浦契尼不僅主要讓童聲使用音樂盒之旋律，並讓樂器做出平行五度和八度、還接收了音樂盒特有的機械式律動結構，顯示了浦契尼清楚地分析了音樂盒之聲音元素，拆解它們，再將個別之元素分配到人聲和樂器中，做出特殊之聲響效果。在劇中，杜蘭朵每一次上場時，這個旋律都會長短不一地被樂團以不同的方式奏出，有時陪伴著杜蘭朵，有時又似乎在評論著劇情的進行，很有華格納式主導動機的功能。旋律唯一一次在杜蘭朵口中出現，係在第二幕第二景，當卡拉富三次解謎成功之後，杜蘭朵撒賴不嫁，卻得不到任何奧援，轉而遷怒王子之時，她以〈茉莉花〉旋律之開始部份唱著：「你要拖我到懷中，用暴力，不顧我心，好恐怖？」（"Mi vuoi nelle tue braccia a forza, riluttante, fremente?"）王子則接下旋律之後面部份回答：「不！不！高高在上的公主。我只要感動你，真心愛我。」（"No, no, Principessa altera! Ti voglio tutta ardente d'amor!"）[61]

譜例二十二：

61. 男高音在此經常喜歡使用總譜上之另一建議，在最後兩個字向上拉高，唱高音C以討好觀眾，其實係不合浦契尼之音樂戲劇構思的。

必須附帶一提的是，〈茉莉花〉的旋律至晚在十九世紀初，已經見諸於歐洲對中國之報導書籍中。貝羅 (John Barrow)的《中國旅遊》(*Travels in China*)[62]裡，即有〈茉莉花〉的五線譜記譜以及歌詞之音譯及意譯[63]：

譜例二十三：

MOO-LEE-WHA.

MOO-LEE-WHA.	Literal Translation.
I.	I.

<small>1 2 3 4 5</small>
Hau ye-to sien wha,
How delightful this branch of fresh flowers
<small>6 7 8 9 10 11 12 13</small>
Yeu tchau yeu jie lo tsai go kia
One morning one day it was dropped in my house
<small>14 15 16 17 18 19</small>
Go pun tai, poo tchoo mun
I the owner will wear it not out of doors
<small>20 21 22 23 24 25</small>
Twee tcho sien wha ul lo.
But I will hold the fresh flower and be happy.

音樂盒的第二段旋律如下：

譜例二十四：[64]

62. John Barrow, *Travels in China*, London 1806; reprint Taipei 1972：有關音樂部份見317頁ff。
63. 這裡音譯之歌詞要以廣東話去唸，才能得其意。
64. 在譜例中之虛線僅表示旋律樂句，而非小節線。譜例二十四和二十六均係筆者根據魏弗之廣播內容探譜。

如同阿搭彌的回憶，浦契尼將這段音樂用在第一幕裡三位大臣第一次上場之時，但稍加改變。在音樂盒未被找到之前，這一段音樂長久以來都被認為是來自中國國歌，原因是卡內在其浦契尼傳記中，因著旋律的前五個音和《葛洛夫音樂辭典》[65]中之〈國歌〉(National Anthems) 辭目裡的中國國歌前五個音相同，而判斷這是「寫於1912年的帝國國歌」[66]。卡內的斷語有兩個嚴重的錯誤，第一點為1912年正是民國元年，「帝國」已不存在；第二點為，《葛洛夫音樂辭典》只是推測該旋律成於1912；原因很可能亦是這一年是民國元年。事實上，在清朝的時代，國歌的概念並不存在，直到1911年，才宣佈要有國歌，卻因清朝滅亡，民國成立，並未付諸實行。《葛洛夫音樂辭典》中的這首「國歌」，根據其歌詞音譯「Tsung-kuoh hiung li jüh dschou tiän」，中文應是「中國雄立宇宙間」，係1915年公佈的第二首「國歌」，但是旋律卻不是《葛洛夫音樂辭典》中的旋律，[67]至於這中間的錯誤如何產生，就不得而知了。

　　比較音樂盒之旋律和首先開口唱的平的旋律，可以看到，浦契尼將對當時歐洲作曲家而言相當陌生的自由節奏做了改變，放棄其中最不規律的部份（譜例中以〝⌒〞記號標出之部份），並將這部份之前或之後的音移調或模倣旋律之開始三個音來代替去掉的部份，因此，在平的旋律中就出現了不屬於此五聲音階之變音bD音：

65. *Grove's Dictionary of Music and Musician*, 5th Edition, London 1954。
66 Mosco Carner, *Puccini*, OP.Cit. 523。
67. 孫鎮東，《國旗國歌國花史話》，台北1981，38-45。

譜例二十五：

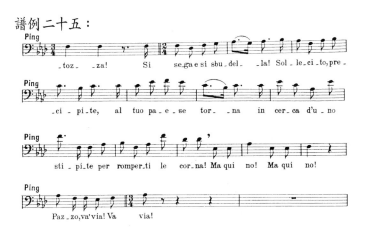

音樂盒的第三段旋律則伴隨著鄂圖皇帝的上、下場：

譜例二十六：

　　這個旋律之中有許多一再重覆之段落，或許這亦是原因，爲何浦契尼在使用此旋律時，有著比前兩個旋律更要自由的方式。他重覆部份旋律、拆解它、並將其重組後，部份讓合唱團唱出。在第二幕裡，王子亦解開第三個謎後，群眾歡呼到杜蘭朵懇求父親答應她反悔之間的音樂，係以這個旋律和〈茉莉花〉一起爲中心寫成的，甚至杜蘭朵的懇求亦以這個旋律開始。第二幕結束時的群眾合唱，在劇本中被稱爲〈皇家頌歌〉（ "Inno

imperiale"），亦是以這個旋律唱出；浦契尼則在「向您歡呼！」（"Gloria a te!"）處，自己寫了調性之結尾，盛大地結束第二幕。

除了音樂盒之外，浦契尼《杜蘭朵》中國旋律之另一個重要來源爲一本書。1987年九月，筆者於米蘭黎柯笛公司檔案室找到一封浦契尼於1921年六月廿一日寫給克勞塞提的信，信的內容如下：

> 我很想看一看Van Aalst的Chinese Music，可不可以幫我找一找？並請看一看其中是只有文字呢，還是也有樂譜，如果只有文字，那就沒用，如果也有音樂，可能會有用。

阿斯特(J. A. van Aalst)爲一位荷蘭教士，曾於1884年在上海出版了一本《中國音樂》(*Chinese Music*)[68]。浦契尼由何處得知此本書，仍是一個謎，但可確定的是，他拿到了這本書，並使用了其中的四首旋律；以下即依此四首旋律於書中出現之順序檢視它們在歌劇中被使用的情形。

第一首旋律見原書第廿六頁：

譜例二十七：

68.J. A. van Aalst, *Chinese Music*, Shanghai 1884, Reprint New York 1966。

譜例二十八：

此旋律首次出現在第二幕第一景三位大臣幻想準備
新婚之夜的情景之時；第二次則在第二幕快結束時，皇
帝表示他希望次晨終於能得到異國王子爲乘龍快婿時，
這個旋律在樂團出現。(見譜例廿八) 兩段的歌詞內容均
傳達出希望公主早日成婚，結束這一場夢魘的心願。

　　在兩次使用此旋律時，音樂皆以木琴開始，此外，
由兩個譜例中樂器部份節奏的安排，可看到浦契尼不僅
使用旋律，亦注意到阿斯特對樂器和譜上記號的說明。

　　第二首旋律取自第廿七頁：

譜例二十九：

前四個音被使用在第一幕波斯王子被砍頭前，白衣神職
人員唱的「大哉孔子」：

譜例三十：

在總譜手稿中，神職人員部份只有音符，沒有歌詞，旁
邊則有由謄譜者的字「歌詞？」(le parole?)：

譜例三十一：

在歐洲，一般係以「孔夫子」來稱孔子，如同浦契尼在1924年七月四日給阿搭彌信中所用之字一般「孔夫子之歌」（"Inno di Confucio"）；這裡之所以會很不尋常地用「孔子」應當和該段音樂之來源有關。由譜例廿九可以看到，阿斯特將中文歌詞音譯，而得到K'ungtze一字，阿搭彌則在閱讀該段的英文解釋，此首歌為「Great is Confucius!」[69]後，接收K'ungtze一字，但將它以義大利文之方式拼出，就得到「O gran Koung-tze!」一句。

比較譜例三十和譜例卅一顯示出，浦契尼在拿到歌詞後，並不直接以一音符對一音節的方式將歌詞填入了事，而將歌詞及音符均做了變化。他以前五個音符處理前四音節，再將第二個四音音型以附點之同音重覆增加音樂的音符，以置入較多音節的歌詞；第三小節裡，他則給予一個音節兩個音符；第四小節亦出現一個附點音符；浦契尼推移了規律性的重覆音型，以不規律性的方式處理規律性的歌詞，避免亦遮蓋了這段音樂可能有的呆滯感，卻保留了送葬進行曲沈重反覆的特質。

第三首旋律在原書四十四頁，被稍加以變化後，用在三位大臣的第二幕第一景開始不久處：

譜例三十二：

The following air is exceedingly popular in North China; it is entitled 媽媽好明白 (Ma-ma hao ming-pai), "Oh, mamma! you understand me well."

69. Ibid., 34。

這是一首中國北方的民歌。有趣的是,阿斯特將歌名由字面上解釋為「Oh, mamma! You understand me well」事實上,對中國人而言,這個「好」字清楚地帶有問號在內,換言之,民歌內容其實是待嫁女兒心,怨嘆媽媽「好不」明白她的心!

第四首旋律取自《中國音樂》一書第四十四、四十五頁,浦契尼只用了前面四小節在第三幕裡,為三位大臣上場試圖說服異國王子離開之音樂:

譜例三十三:

除了這些出自音樂盒和《中國音樂》一書的來源外,浦契尼自己亦寫了一些五聲音階的旋律,例如在第二幕第二景開始,鄂圖王上朝後,三度試圖說服王子放棄猜謎的念頭,三度為王子婉拒的音樂,即是出自浦契尼之手的五聲音階旋律:

譜例三十四:

L'IMPERATORE:

Un giuramento atroce mi costringe,

a tener fede a un fosco patto.

E il santo scettro, ch'io stringo,

gronda di sangue! Basta sangue!

Giovane, va'!

IL PRINCIPE IGNOTO:

Figlio del cielo, io chiedo

d'affrontare la prova!

皇帝：

造孽的誓言折磨著我，

要再一次看人送命。

在這我治理的神聖地方，

沾滿了血跡。夠了，這些血，

年輕人，走吧！

陌生王子：

請皇上恕罪，冒萬死

只為要猜謎。

　　在《杜蘭朵》裡，由浦契尼親手譜寫的五聲音階旋律共有五段：第一幕的〈先生，聽吾言！〉、第二幕第一景的〈我在湖南有個家〉和〈在中國，很幸運地，不再有〉、第二幕第二景的〈造孽的誓言折磨著我〉和第三幕的〈冰塊將妳重包圍〉。檢視這五段音樂，即會注意到，在旋律上經常會有小部份的重覆和模進(sequence)手法的使用；這個情形很可能係來自浦契尼自音樂盒和《中國音樂》中之中國旋律得到的印象。除了旋律之特質外，在這幾段中，樂器的使用亦較簡單，做出的聲音效果較單薄，應也是和此有關；換言之，浦契尼在自行譜寫「中國色彩」之音樂時，亦試圖將其儘可能的「中國化」。

　　下面這封信顯示了，作曲家除了在音樂上嘗試給予作品中國色彩之外，亦在歌詞上追求某種「中國味」；信係寫於1924年一月廿二日，寄給阿搭彌：

我爲一小段歌詞寫信給你：我希望它能模倣那種中國話的情境。是要爲以pp用鼻音唱出的段落。要在第三段之後。

　　聽起來大概是這樣的效果：

Canticchiamo pian piano sommessi

nell 'uscir siam prudenti in giardin

Se inciam-piamo nei sassi sconnessi

disturbiamo il felice Calaf![70]

　　在樂器使用上，只有第一幕裡的鑼被擺在舞台上，具有在音樂和視覺效果上雙重的「中國色彩」功能；其他的打擊樂器其實不一定和「中國」有絕對的關係。相關的研究結果亦指出，浦契尼《杜蘭朵》中之「異國情調」元素更勝於中國元素，例如雙調性、不和諧和弦、頑固音型、異音音樂(heterophone)等等，甚至在第一幕杜蘭朵侍女之合唱以及第三幕之刑求場景中，尚有某種曖昧之「東方」色彩存在。[71]綜合以上所述以及浦契尼對這些音樂的使用方式可以看出，作曲家其實很愼重地區分了劇中的「中國人」與「異國人」，來自音樂盒和《中國音樂》的旋律雖然在被使用的次數和長度上皆不相同，但都是用在「中國人」的角色上，而未用在異國王子、柳兒或帖木兒身上。由前面所引的浦契尼寫給克勞塞提查問《中國音樂》一書之信的內容亦可以看到，對作曲家而言，由於故事背景在中國，他有意用一些中國旋律做爲音樂上的素材，至於相關之文字資料，「就沒什麼用」了。換言之，浦契尼寫的是一部故事背景在中國的歌劇，需要一些中國旋律來呈現故事的背景，這個情形反映的是十九世紀歐洲歌劇創作中的「地方色彩」(Couleur locale)之傳統，在浦契尼個人於《杜蘭朵》之

70. Ep 223。由於浦契尼係試圖讓阿搭彌瞭解他要的「聲音」效果，而非文字內容之訴求，故不附中文翻譯。卡內(Puccini, op. cit., 519/520)認爲這一封信的內容係爲第二幕第一景之三位面具所構想係錯誤的看法，因爲第二幕此時已接近謄抄總譜的階段，浦契尼並不需要新的歌詞，此外，第二幕第一景中亦無如此的音樂構思。浦契尼需要的其實是第三幕中他未能完成的杜蘭朵／卡拉富二重唱部份的歌詞，這一段亦確實爲阿爾方諾寫，但後來被刪掉；詳見本書第伍章。

71. Mosc Carner, The Exotic Element in Puccini, in: MQ, XXII/ 1936, 45-67; Ashbrook/ Powers, op.cit., 89-114。

前的作品亦屢見不鮮，而非首次之嚐試。可以確定的
是，浦契尼的《杜蘭朵》不僅是「一個偉大傳統的結束」[72]，
亦爲歐洲歌劇史上以表面的手法呈現「地方色彩」的傳
統畫上一個句號。對浦契尼本人而言，重要的不是寫一
部背景在中國的歌劇，更遑論「中國歌劇」，而是將人
類感情和衝突當下化，呈現在舞台上。正如他在1924年
三月廿五日寫給希莫尼的信中，所呈現的他對《杜蘭朵》
的創作理念，亦是他一生歌劇創作所追求的：

> 我想要的，是一個有人性的東西，當心靈在敘述時，無論是在中
> 國或是在荷蘭，方向只有一個，所追求的也都一致。(Sim 61)

72. Ashbrook/Powers, op. cit. 之
標題：»Puccini 's »*Turandot*«，
The End of the Great
Tradition«。

G. ADAMI
R. SIMONI

TURANDOT

MUSICA DI
G. PUCCINI

G. RICORDI e C.
MILANO

伍 解開浦契尼《杜蘭朵》完成與未完成之謎

»Gibt es etwas wie eine übergreifende Charakteristik großer Spätwerke, so wäre sie beim Durchbruch des Geistes durch die Gestalt aufzusuchen. Der ist keine Aberration der Kunst sondern ihr tödliches Korrektiv. Ihre obersten Produkte sind zum Fragmentarischen verurteilt als zum Geständnis, daß auch sie nicht haben, was die Immanenz ihrer Gestalt zu haben prätendiert.«

»如果有一個涵蓋偉大晚期作品之特性，應該可以在精神突破形體時得以探尋。這並不是一個藝術之錯亂，而是其內在感化之死亡。藝術的最高產品被判定爲未完成，係承認它們也沒有其形體的內在試圖擁有的東西。«

—阿當諾(Theodor W. Adorno)，《美學理論》(Ästhetische Theorie)之〈論黑格爾之精神美學〉(Zu Hegels Geist-Ästhetik)—

在廿世紀之藝術領域裡，未完成藝術作品之個性成爲思考之獨立種類。事實上，自音樂作品被視爲個別之具作品特色之創作，亦即最晚自十八世紀後半維也納古典時期以來，未完成的音樂作品已引起聽衆、音樂傳記作者和音樂學者的高度興趣。作品之未完成不盡然均和創作者之逝世有關，亦可能係出自作者本身中斷創作，如荀白格(Arnold Schönberg)之歌劇《摩西與亞倫》(Moses und Aron)，就其生平而言，完成作品應毫無問題；然而若是由於作曲家的辭世導致創作之不得不中

左圖：浦契尼《杜蘭朵》1926年印行之劇本第一版本封面，其內容和阿爾方諾續成部份歌詞內容出入甚大。

斷，未完成的作品即經常被哀悼的黑紗環繞，傳記作者致力於在作曲家譜寫的最後幾小節中，努力地尋找對死亡的預感，而未完成的作品也總是有著未完成的偉大，例如眾所週知的巴哈(Johann Sebastian Bach)的《賦格的藝術》(*Kunst der Fuge*)或者莫札特的《安魂曲》(*Requiem*)。

　　音樂創作裡，器樂作品就算有其曲式上之設計，有時亦會有「未完成」的特質，例如舒伯特(Franz Schubert)的《未完成交響曲》，而音樂戲劇作品則有劇情結構終結上的問題。進入廿世紀，始見到演出未完成歌劇作品的現象，如《摩西與亞倫》與貝爾格(Alban Berg)之《露露》(*Lulu*)；相對地，在十九世紀裡，歌劇演出之劇情有一個合理的結局係最高的原則，未完成之作品必須要被完成，方得以被演出，至於音樂風格上前後是否銜接，則不在考慮之內。尤其在義大利歌劇裡，當一部未完成之作品由他人續完時，手稿語法研究、風格思考的問題並不被顧及；例如撒維(Matteo Salvi)之續完董尼才第(Gaetano Donizetti)的《阿爾巴公爵》(*Il Duca d' Alba*, 1839 / 1881)，在作曲家逝世四十二年後始問世，在這期間歌劇世界之創作情形的變化無庸多言，但是撒維的續成工作絲毫未對董尼才第的音樂語言有過任何思考。十九世紀的歌劇觀眾對作品中主角命運有著感同身受之好奇心必須被滿足，加上歌劇音樂內容日益增加的結局性，造成了歌劇音樂和劇情要同時結束的事實。在十九世紀末、廿世紀初的重要作品中，心理化的樂團評論結合隨著劇情邏輯架構完成的動機結構，細密

地探索劇情進行背後的陰影，並感性地將訊息傳達給觀者。因之，在滿足這個經由戲劇結構挑起的期待前，歌劇被中斷，不僅干擾觀者對主角之心理關注，亦妨礙了音樂本質的架構；浦契尼的《杜蘭朵》即是一例。

一、相關資料

做爲一部未完成的作品，浦契尼的《杜蘭朵》和音樂史上許多未完成的作品在本質上有很大的不同；一般在完成與根本尚未寫的作品之間的灰色地帶中，有草稿的存在，它可能是簡單的樂思，也可能已有配器的構想，無論如何，都尚未有完成的總譜，而無法給後人一個較完整的印象；浦契尼的《杜蘭朵》則不然。在作曲家於1924年十一月廿九日去世時，整個作品已清楚地由作曲家親手寫到了第三幕的中間，亦即是柳兒去世之後的送葬進行曲；和浦契尼以往的創作習慣相比，這一部份所差的只是沒有經過演出以及在演出後經常會有的大小修改。[1] 未完成的部份亦已有清楚的音樂和劇情之內容設計：杜蘭朵和卡拉富的二重唱，其中要呈現杜蘭朵的轉變，以及她在眾人面前宣佈接受這位異國王子爲夫君。由浦契尼完成部份之音樂內容、信件來往和遺留下來的草稿顯示，第二幕結束時，卡拉富出謎題的音樂裡，由小提琴於低音聲部奏出之不太引人注意的動機，是卡拉富第三幕之詠嘆調〈無人能睡〉的主題，它亦應是歌劇結束時狂喜的中心。

在有關浦契尼的研究資料中，經常可以讀到，作曲家於1924年十一月四日前往布魯塞爾接受治療時，隨身

1. 衆所週知，浦契尼在《瑪儂·嫘斯柯》和《托斯卡》首演後，曾經對總譜有多次修改；尤其是《瑪儂·嫘斯柯》，直至1922年，浦契尼已進行譜寫《杜蘭朵》時，都還修改了該作品。

攜帶著一批草稿，共有廿三張；浦契尼於十一月廿四日動手術，手術雖然成功，但引起之併發症導致其於十一月廿九日去世。未能寫完之《杜蘭朵》結尾段落由阿爾方諾(Franco Alfano)依著現今收藏在米蘭黎柯笛檔案室裡之浦契尼留下的手稿[2]，予以配器或改編而成；然而阿爾方諾和浦契尼並無師生關係。[3]

上圖：浦契尼於逝世前兩個月之照片。

2. 在此對米蘭黎柯笛公司之Mimma Guastoni女士、Luciana Pestalozza博士以及Fausto Broussard先生給予機會，研究浦契尼以及阿爾方諾之草稿及總譜手稿，致上衷心的謝意。這一個研究沒有該公司無限的配合，提供所藏之音樂以及信件來往之珍貴資料，不可能完成。不僅如此，黎柯笛公司同意將未曾出版之浦契尼、阿爾方諾之草稿以及阿爾方諾與黎柯笛公司之來往信件公諸於世，亦是個人要感謝的。特別要感謝的是Simonetta Puccini女士建議筆者做此研究，促使筆者開始研究浦契尼之草稿，由於個人對兩位作曲家配器手法的興趣，最後發展出對《杜蘭朵》歌劇之新詮釋。我的朋友Carlo Clausetti（＋）、前黎柯笛檔案室主任，讓我對黎柯笛公司之歷史有所認知，更多次給予寶貴的建議以及不時協助解讀部份資料，尤其是其無限的耐心，不是一句感謝能表達的。我曾經工作三年之羅馬德國歷史學院(das Deutsche Historische Institut)音樂學部門給予我進行此研究期間之差旅補助，它以及其他曾經協助我的同事、朋友，都在此一併致謝。

3. Wolfgang Marggraf, *Giacomo Puccini*, Leipzig 1977, 184, 稱阿爾方諾「對浦契尼的風格很熟悉」，係誇張的說法。浦契尼確實曾對阿爾方諾的創作表示過興趣，在後者之《莎昆妲拉事跡》(*Leggenda di Sakùntala*, 1921年十二月十日於波隆尼亞首演)首演後，浦契尼曾請史納柏提供訊息；Sch 90。

4. 在此僅舉數例。1) Mario de Angelis / Febo Censori (eds.), *Melodie immortali di Giacomo Puccini*, Roma (editrice Turris) 1959, 174, 有一被註明是《杜蘭朵》未完成之二重唱之草稿手稿影本，但其實是《蝴蝶夫人》第一幕結束時之總譜手稿。2) Teodoro Celli, *Scoprire la melodia*, La Scala, Milano, aprile 1951, 43; 浦契尼寫柳兒「冰塊將妳重包圍」之第一手稿影本，但是上下顛倒了；有趣的是，同樣的例子在 Federico Candida, La *»ncompiuta«*, La Scala, dicembre 1958中亦被使用，也一樣地上下顛倒印出，卻沒有人發現不對。3) André Gauthier, *Puccini*, collection solfèges, Paris (ed. du Seuil) 1976, 162，其中使用了《杜蘭朵》結束部份草稿之第一頁，卻註明是《杜蘭朵》總譜」。

5. 請參考Cecil Hopkinson, *A Bibliography of the Works of Giacomo Puccini*, New York 1968, 52 ff.。在這本書中缺少了德文鋼琴縮譜，其中有阿爾方諾續完部份之第一、亦是較長的版本，除筆者手中有此版本外，慕尼黑巴伐利亞國家圖書館(Bayerische Staatsbibliothek)亦藏有一本(編號4° Mus. Pr. 4805)。此版本之版權年份為1924/26，早於Hopkinson提到的1930年出版的版本。不僅如此，Hopkinson亦忽略了阿爾方諾總譜之第一版本，其手稿存於米蘭黎柯笛檔案室，和浦契尼之手稿一同製作成顯微片，故而被忽略了。相反地，黎柯笛並未藏有較短的、一般通行的阿爾方諾第二版本：Carlo Clausetti

上圖：浦契尼《杜蘭朵》舊版總譜封面。

在過去的時間裡，浦契尼草稿中的一部份曾在不同的書籍或文章中出現，可惜的是，其中錯誤百出；這些錯誤的資訊自然帶來更多錯誤的揣測。[4]除此以外，尚有不同版本的鋼琴縮譜[5]和一個和結束部份所唱之歌詞有很

185

多出入的印行劇本(圖六)[6]，諸此種種，都讓研究浦契尼的作者自不同的角度做不同的臆測。

　　浦契尼在1924年十月給阿搭彌的信中，表示對收到的希莫尼的歌詞感到滿意。根據卻利(Teodoro Celli)之說法，浦契尼已在這一份手寫的文件上記了樂思；[7]這一份歌詞手稿是浦契尼在其前往布魯塞爾之前以及在布魯塞爾其間工作的基礎，亦是阿爾方諾承接續寫工作之出發點。由於劇本第一版本的印行早於請阿爾方諾續寫之決定，[8]導致劇本內容和音樂歌詞內容有所出入的情形(請參考附錄一)。

　　另一方面，這一份希莫尼的手稿並不能被視為最後之二重唱完整的新版本。當浦契尼於1924年五月卅一日給阿搭彌的信中，證實收到散文體的二重唱歌詞時，他亦提到兩段已經計劃好的音樂段落，在將歌詞寫成詩文時，必須要搭配這兩段音樂：

　　　希莫尼交給我二重唱的散文體。它們如花般的美而且有些不一樣的內容，我覺得不錯。那麼現在是將它們寫成詩文的時候。[...]

　　　請將它們全部轉成詩句，並且要找到能保留那已經有的段落「我清晨的花朵」（"mio fiore mattutino"）和相關的合唱的節奏，還有最後那段，你曉得那音樂已經有了，不完全一樣，但是動機就是那個你知道的。[...][9]

　　因之，在浦契尼去世時，有以下的資料係和《杜蘭朵》結束部份有關：

1) 二十三張草稿，其中三十六頁[10]有樂思；其中之第一頁「死神的公主，如冰塊的公主」（"Principessa di morte, principessa de gelo"）幾乎在每一本浦契尼

先生推測，這一份總譜很可能為托斯卡尼尼演出時使用，極可能在二次大戰期間和其他的收藏一同毀於戰火之中。

6. 此一以比一般歌劇劇本較大之尺寸印行之劇本印行了很久，稍後的版本尺寸縮小了，但內容依舊不變，雖然其中有不少內容和音樂之第一、第二版本之歌均有所出入；請參考本文附錄一。

7. Teodoro Celli, *L'ultimo canto*, La Scala, maggio 1951, 33。

8. 筆者手中的此一版本劇本有原擁有者之標識和日期：1925年七月廿六日。同年七月十八日，阿搭彌、克勞塞提和東尼歐(Tonio Puccini)，或許還有托斯卡尼尼，在San Remo首次和阿爾方諾會面，試圖說服他接受這份工作，完成《杜蘭朵》總譜。阿爾方諾和黎柯笛之合約日期為1925年八月廿五日(MrCL 1925/26－2/292)。

9. Ep 230。

10. 在已有的相關資料中，或許係由於Teodoro Celli 1951年的文章，經常看到係有三十六「張」手稿的說法。

186

浦契尼出生地 Lucca 爲紀念其逝世七十週年，特別於1994年十一月廿九日於其出生之房屋前之廣場上立其銅像；本圖爲銅像之側影。

11. Carner, *Puccini*, op. cit., 540。。

12. 阿爾方諾是否曾經用過這份手稿，很難以判定；因爲，他在信件來往中曾經提到1)之資料，但未曾提過劇本手稿。因之，筆者認爲，這一資料很可能因爲上面之樂思並無連續性，在當時並未被列入考慮。此外，阿爾方諾在其1925年八月十一日之信中，要求更動劇本(請參考瓦卡倫基回阿爾方諾的信，1925年八月十三日MrCL 1925−2/134，有關黎柯笛公司信件往來編號，請參考註腳19)，黎柯笛公司也答應了。因之，阿爾方諾很可能係根據阿搭彌新改寫的劇本手稿進行工作。

13. Teodoro Celli, *L' ultimo canto*, op. cit., 32；除了卻利之說明外，可以看到在右下角之短小高音聲部之動機，係來自第三幕卡拉富詠嘆調結束部份，但在降D大調上。卻利之分析顯示，在此時刻，《無人能睡》的旋律應被使用，阿爾方諾亦確實如此做了。浦契尼在此自然不會記旋律開始部份，而是新的結束終止式的進行情形。

14. 例如Allan Atlas, *Newly discovered sketches for Puccini's »Turandot« at the Pierpont Morgan Library*, in: *Cambridge Opera Journal*, 3/1991, 173-193, 一文中描述的草稿，但該草稿和《杜蘭朵》未完成之部份並無關係。有關Atlas對該草稿之詮釋之討論請見Jürgen Maehder, *Giacomo Puccinis Schaffensprozeß [...]*, op. cit.

15. 19r及23r；有關草稿之編頁在後面會說明。

傳記中均可見到。這些草稿卻未呈現「最後一景之一個完整和連續的綱要」[11]，詳情會在後面說明。

2) 一份手寫劇本，上有浦契尼之記號，亦有樂思；但這一份重要且很有意思的資料之收藏處至今不明。[12]

3) 一些散頁草稿，很可能爲浦契尼稍早爲最後之二重唱構思的；其中之一頁於1951年由卻利於其文章中[13]使用。然而，這些草稿的內容在1924年十月，浦契尼進入譜曲最後階段，整理過濾最後之材料時，並未被考慮在內，很可能係被放棄的材料。這一部份草稿應屬於私人收藏，很可能都未被判讀，由於未被作曲家擺入1)之部份，其重要性亦就很低了。[14]

4) 其他資訊，例如浦契尼於1924年五月卅一日給阿搭彌信中提到的使用已經存在的主題，此處明顯地指的是卡拉富第三幕的詠嘆調，在其草稿中亦證實了此點。[15]這些資訊自然亦是續成《杜蘭朵》總譜之基礎。不僅如此，浦契尼曾經將他所構思的二重唱以及終曲，於1924年九月、十月間，在友人造訪時，

以鋼琴彈給他們聽，這些人士中有托斯卡尼尼[16]，還有基尼(Galileo Chini)和其兒子(Eros)[17]；因之，對作曲家當年所思考的回憶可說有著充份的記錄，不僅有音樂上的證人，亦有曾和作曲家有過口頭交談的劇作家、出版商、做為預定之首演指揮的托斯卡尼尼以及佈景設計的基尼。在後面可以看到，這些記憶在阿爾方諾續寫的創作過程中，扮演了舉足輕重的角色，但卻是負面的，因為阿爾方諾並不屬於這些耳聞證人之一，面對其他人以個人記憶評比其音樂時，阿爾方諾認為受到批判。

以此廿三張草稿為基礎，加上其他來自阿搭彌以及托斯卡尼尼提供之書面的和口頭的資訊，阿爾方諾續寫完了《杜蘭朵》結束部份，它獨特的手稿語法研究(Philology)以及音樂語言上的問題是本文研究的對象。無庸置疑地，浦契尼的草稿[18]係此一研究之重要基礎，並且尚得加上其他的資源，尤其是黎柯笛公司在浦契尼逝後至作品首演之間的書信往來，方得以完成這個研究。[19]這些信件顯示，阿爾方諾當年其實完成了兩個版本，第一版本僅曾經在短時間內以鋼琴縮譜印行，未曾印行過總譜，今日坊間通行的印行總譜和鋼琴縮譜係第二版本；在本文中，將分別以第一版本以及第二或通行版本稱此二版本。為便於讀者理解及比較，文末之三個附錄以不同方式表列比較劇本、浦契尼草稿以及兩個阿爾方諾版本間之關係。以下則就浦契尼的草稿、阿爾方諾的譜曲過程以及解開阿爾方諾版本之謎三個部份做進一步之討論。

16. 1924年九月七日，浦契尼給阿搭彌之信中提到了托斯卡尼尼剛離開(Ep 233)；有關托斯卡尼尼此次造訪浦契尼之細節，請參考Sch，11頁ff。

17. 筆者要在此感謝Eros Chini先生提供其父為《杜蘭朵》所做佈景設計之草稿做參考。他有關其父與浦契尼之討論，其中亦有和《杜蘭朵》結束部份相關之內容，令筆者有如回到當年之感，嘗試重建部份史實。

18. 為了給阿爾方諾完成的部份係正宗浦契尼的印象，長年來，外界無法接觸到這份草稿，這應是一重要原因，造成多年來的看法，認為《杜蘭朵》結束部份係阿爾方諾將浦契尼草稿配器完成。卡內為《新葛洛夫音樂辭典》(The New Grove Dictionary of Music & Musicians, London (Macmillan) 1980)所寫之〈浦契尼〉辭目(第十五冊，435)尚稱此份草稿為「三十六頁以草記方式寫的連續音樂」，暗示了至少這一部份之主題、旋律素材係出自浦契尼。

19. 黎柯笛之信件來往係依年代排列，每五百頁裝訂成一冊；每一頁都有編號。每一年通常自七月一日開始，視信件來往之多寡，每年之冊數不同。二〇年代中期，每年大約有十冊，亦即約五千頁。以下之引述方式係參考Julian Smith (A Metamorphic Tragedy, PRMA CVI/1979/80, 114)之縮寫方式：MrCL 1924/25－1／1表示黎柯笛信件來往1924/25年第一冊第一頁。

二、浦契尼的草稿

浦契尼逝後兩個月裡，黎柯笛的各方資訊均看不到要請人完成這部歌劇的計劃。[20]相對地，史納柏於1924年十二月五日，亦即是在米蘭舉行之正式葬禮後兩天，寫給浦契尼的兒子東尼之信中，提到此問題，亦顯示了浦契尼遺族和黎柯笛公司之間的討論其實已經開始：

> 有關《杜蘭朵》，我不太贊成找維他丁尼(Franco Vittadini)，那是<u>並多</u>的意思。但是維他丁尼是否有足夠的才能來寫這歌劇的終曲，它必須是愛情的<u>勝利</u>？完全也要看留下來的音樂材料、文字說明等等東西。我讀到的是，它幾乎寫完了！－ ?? －(Sch 151, 261頁)

信末的兩個問號表達了對草稿完整性之懷疑，就留下來的材料來看，對一位在浦契尼生命最後幾年裡的一位摯友而言，並不是一件很令他驚訝的事；「幾乎寫完」是一個很客氣的說法，因為就阿爾方諾續完的音樂而言，其中一共只有約九十七小節是由這一份草稿裡出來的。由於浦契尼的結構思考和阿爾方諾之落實在音樂裡之差異很難判定，這個數字係根據以鋼琴譜或類似鋼琴譜方式記下的連續段落相加而得，而非根據個別之主題元素計算，詳細情形會在後面討論。

米蘭黎柯笛公司檔案室收藏的廿三張草稿均係十行的譜紙，每頁之尺寸為28.9 x 30.4公分；有些張數是雙張結構[21]，紙的顏色已略泛黃，浦契尼係以軟心鉛筆記譜，可以看得到有多次的修改和塗寫，在解讀上非常困難。有些頁上面有水跡，由於每一頁的潮濕情形都不一樣，這些水跡很可能是當年構思時留下來的。由紙上方

浦契尼《杜蘭朵》現印行劇本封面。

20. MrCL 1924/25 － 5/188 (給倫敦之黎柯笛公司)，MrCL 1924/25 － 5/234(給羅馬之黎柯笛公司)。

21.【譯註】這些譜紙原本均是由相連之兩張合成的一大張，中間可摺起，一大張即有四頁，如同今日報紙之張數一般。依舊相連的張數為原來的樣子，只存單張的，則很可能係被作曲家裁開使用。

邊緣的鐵鏽印子，還可以看得到這一疊資料原來係以迴紋針別在一起的。每張草稿正面右上方有以印章蓋上的數字，很可能係黎柯笛公司在浦契尼逝世後，為免出差錯以及便於作業之故，而蓋上數字，並非浦契尼自己的編碼。由於這是該批草稿唯一的編碼，故在本文中依循使用，並以 r 表示該張之正頁，v 表示該張之背頁。

綜合這些蛛絲馬跡，可以將草稿分成四組，一至三組有清楚的劇本內容訴求及音樂進行順序，第四組則為不同之散張樂思；但整體草稿的排列順序並不符合劇本內容的先後順序。例如草稿5r至7v為一個音樂單元，係寫給「我的花朵！我清晨的花朵！」，這一段歌詞在劇本所有之版本中，都很晚才出現，而浦契尼在前所引述之1924年五月卅一日之信中，所描寫之「已經有的段落」顯示，這一段音樂早已有了。整體而言，草稿各張之編號和每一組之順序排列應大致能反映作曲家本身整理草稿的原則：已經有的連續相關的部份擺在最前面，之後為單張樂思做為已有計劃段落之基本材料；這些樂思亦有可能是較早已有的。

為便於比較草稿和阿爾方諾續成部份不同版本之關係，以下將描述草稿每一頁在譜寫完成的總譜裡被使用的情形；由於本文不可能討論所有的草稿頁數，故而將論點集中在內容較完整、可以被考慮用為續寫內容素材之頁數，即是那些可以讓阿爾方諾在戲劇結構、音樂句法和配器思考上做決定的頁數。為了便於閱讀，不被譜例打斷，正文內僅以阿拉伯數字標明阿爾方諾譜寫部份之小節數[22]；此外，為了便於讀者尋找，當討論不是一

22. 由於印行總譜中一共只有268小節，有興趣的讀者可以自行花一點時間，對照總譜，數一下小節數，即可有更清楚的認知。

段連續之音樂時，亦會標明印行總譜(Giacomo Puccini, *Turandot*, Partitur Ricordi, Milano 1958)之頁數或歌詞做參考；在提到由浦契尼本身譜寫完之歌劇前面部份時，亦以相同之方式說明。文末之〈附錄二：浦契尼草稿內容表〉則表列出草稿和阿爾方諾兩個版本之關係。

　　阿爾方諾第一個要面對的決定是，在低音E上的第一個四度／五度聲響開始前，亦即是進入歌詞「*死神的公主，如冰塊的公主*」之前，是否要有過場音樂；這一個問題在相關的研究中，幾乎未被討論過。難以想像的是，在柳兒逝後之降e小調和弦逐漸消逝，至二重唱開始時之猛烈的和弦聲響之間，沒有任何過場音樂。在浦契尼自己完成部份的音樂裡，亦可看到類似的「音樂視角」的改變，它們總是以高度藝術性、但經常精減至最簡捷的幾小節過場音樂銜接前後段落；例如第二幕三位大臣之三重唱被外面進來的聲音打斷(印行總譜，209頁)，音樂接收了樂團結束小節之節奏，藉此建立一個結構上的結合，它經由平在「新的基礎音」上，以敘述性的唱法證實了這個結構上的互相關連。但是在草稿裡主要係以人聲為中心，其他部份應是留待以後處理的工作，其中沒有任何可能是過場音樂之線索，決定以如此的方式開始，經由調性連續性之中斷，以突顯續寫部份之未完成作品之特性，應是正確的決定。

　　草稿之第一組主要由1r, 2r, 2v和4r組成，相當二重唱開始的1至28小節，亦即是「*死神的公主*」的一段。1r頁亦是整批草稿中最易於判讀的頁數之一，包含了續成部份的第1至第11小節，但是草稿上並無任何有關使用樂

器的說明。阿爾方諾幾乎完全依著浦契尼的草稿寫作人聲部份，唯一的更動在於人聲部份第7小節之最後一個十六分音符，以g^2代替f^2；至於配器則是有很多待商榷之處，此點亦會在後面多次提到。草稿第一張爲被裁開的譜紙，它的另外一半很可能被用來貼在第2v頁上，加上完整雙張之譜紙2/4張，一同形成第一部份有著相同之迴紋針鏽蝕痕跡的一組，它們的內容在音樂上亦形成一體。1v頁緊接著1r頁，內容上相當第12至20小節，此外，尚有幾乎完全被劃掉的兩小節，由文字可看出大約是「[Stra]niero? Son la figlia del」((陌)生人?我是[...]之女)。在2r頁(圖七)上，浦契尼則使用了正確的歌詞，自21小節繼續下去，並將22小節的6/4拍擺到21小節上。2r頁包涵了21至27小節，但是由圖七可以看到，整體的筆跡幾乎接近無法閱讀的情形。在這一頁右邊中間可看到浦契尼註上的日期：「vive 10.10.24」(活著，1924年十月十日)；這也是所有草稿中唯一有日期的一頁，它的功能應在於表示原本劃掉的中間部份之樂思，還是要被使用，它們的歌詞是「cielo/libera」(天/自由)。歌詞「tu stringi il mio freddo」(你扯下我冰冷)則因爲最下面三行一組譜之空間不足，而擠在上一組的低音聲部那行，亦即是自下方數第四行譜之上。這一頁最後的塗掉情形顯示了作曲之頭痛時刻：接續的部份先是寫在這一張紙的背面，之後被另一張紙貼上去，蓋過了。4r上是下一個嚐試，寫歌詞「Ma l'anima è lassu」(但我靈魂在天上)部份；由紙張邊緣的痕跡可以看到第3張因爲被用來貼在第2張上，所以不見了。4r上的兩小節

上圖：基尼(Galileo Chini) 爲《杜蘭朵》首演時之舞台設計，第一幕。

在阿爾方諾第二版本的29, 30小節被使用，在第一版本中則付之闕如。最後浦契尼在貼上的一頁(2v)上寫了28小節的兩個可能，第二個可能，在4r上以記號ø表示，應是28小節之版本。2v上之註明「con pizzi o arpa」(以頓音或豎琴)則在阿爾方諾的總譜中未被顧及。這一組草稿提供了二重唱前30小節之大概情形，除此以外，另有一單張的18張正面(18r)，應也屬於這一組，上面有作曲家以歌詞「Cosa umana non sono」(我不是凡夫俗子)之動機開始，做不同開展可能性之嘗試；這一頁很可能在進行前30小節之整體草擬之前所寫的，很可能是記錄旋律樂思以及其發展之可能。

有部份草稿在人聲部份只有不完整的記譜，有時還和伴奏的節拍不和，這些草稿係很難予以重組音樂之關係的。每一位聽者都會感覺到，阿爾方諾續成部份之25/26小節，在歌詞（自由且純潔！ ...你扯下我冰冷）之呈現上顯得很奇怪的匆忙感，浦契尼在這一段的記譜

圖七：浦契尼《杜蘭朵》結束部份草稿2r。

圖七
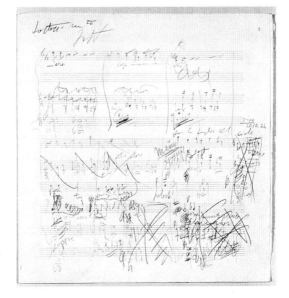

193

並不清楚，嚐試多種不同節奏之可能性之結果顯示，亦找不到較好的解決之道。由作曲家和出版公司的信件往來[23]可以知道，阿爾方諾在工作時，係根據浦契尼草稿之照相複本以及祖柯利(Guido Zuccoli)和阿爾方諾一起工作之解讀結果；後者係黎柯笛公司專門將浦契尼之總譜編成鋼琴縮譜之工作者，對浦契尼的筆跡自是相當熟悉。在黎柯笛檔案室中藏有一份此一解讀結果之手抄譯譜，係被視爲阿爾方諾手稿編目，但很有可能其實出自祖柯利之手。其上之多種不同字跡[24]可能源自各方人士如阿搭彌、希莫尼、托斯卡尼尼、東尼歐、克勞塞提分別在米蘭或聖瑞摩(San Remo)和阿爾方諾見面討論續成工作之結果。祖柯利的解讀自有其不可磨滅之功勞，但並不表示有手稿語法研究之意圖；可以看到的是，將不一致的東西和諧化，或者浦契尼一些幾乎無法閱讀之段

圖八

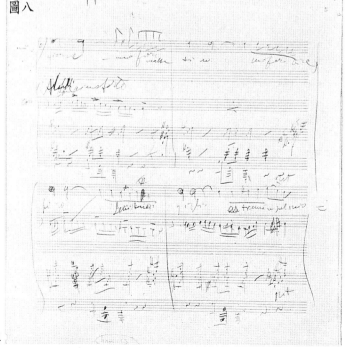

23. 阿爾方諾於1926年三月廿四日給黎柯笛之信；詳見後。

24. 這一份手稿共有十八頁，和浦契尼草稿一同保管，編號N III21，係裝在一信封袋裡，上有「二重唱資料」字樣。Carlo Clausetti先生表示，在不同的筆跡中，他可以認出Raffaele Tenaglia之筆跡，後者是黎柯笛公司長年來專門負責解讀浦契尼筆跡之工作人員。

圖八：浦契尼《杜蘭朵》結束部份草稿5r。

落，其意義經常有很大的判斷空間，卻都被很清楚地解讀在譜上。無論如何，由於這一個譯譜之存在，可以確定在浦契尼草稿和阿爾方諾續成部份之間的差異，不會源自阿爾方諾解讀上的錯誤；阿爾方諾第一版本裡，和浦契尼草稿相較，人聲部份線條的許多改變應是作曲家自由加入的變化。

草稿的第二組為兩張雙張疊起的譜，由迴紋針別在一起，編號為5r至8v，係劇情較後面的部份，為卡拉富的「我的花朵！我清晨的花朵」。在劇情進行上，有關卡拉富的吻以及杜蘭朵的戰慄部份，浦契尼沒有留下任何資訊，在這兩段之後，即是這一組草稿之「我的花朵！我清晨的花朵」，如前所言，它很可能於1924年五月已經記下。圖八，5r[25]，為這一段的開始，亦即是第65至68小節。這一組亦是草稿中最容易閱讀的一組，自然和其係將早已存在的音樂材料繼續舖陳有關；在15r (圖十二)上面三行譜可以看到一個為這一組做準備的草思，上面有歌詞「mio fiore」(我的花朵)、伴奏和弦和合唱團的十六分音符音型。浦契尼在這一頁上的註解「voci di coro mosse a semicrome」(合唱聲音以十六分音符進行)確定了他的基本構思，這一段第二部份之結構思考，在〈茉莉花〉旋律之上的合唱聲部和兩位主角對話(天亮了！杜蘭朵完了！／天亮了！愛情隨著旭日東昇!)之重疊，亦應在1924年五月間已經存在，如同前面所引之給阿搭彌信中所言一般；浦契尼必定意指合唱之「天亮了！陽光和生命！一片純淨！...」部份，因為僅發母音之部份不需要另寫歌詞。

25. 曾經出版，見*La Scala 1778-1946*, Ente Autonomo Teatro alla Scala 1946, 170 f. 。

這一段接下去的部份在5v (69-72小節)、6r (73-76小節)以及6v (77-82小節)上，其音高結構和阿爾方諾譜寫的器樂譜幾無不同，但是在律動上卻有奇特的差異：在69/70小節，浦契尼使用5/4拍、71至73小節則是6/4拍，並在74小節再度使用65小節之動機(僅去掉第一個音符)，回到5/4拍，並一直持續到合唱之〈茉莉花〉旋律開始時(78小節)，才告停止。阿爾方諾則在6/4和4/4拍之間擺蕩，在歌詞處理上相當自由；另一方面，亦很難確定，若浦契尼自己真正進行譜寫，在74小節再度使用65小節之動機時，是否亦會改採規則之律動。6r上則有清楚的配器說明「coro con celeste」(合唱和鋼片琴) (74小節)；阿爾方諾爲這一小節之合唱母音部份用了長笛和黑管，並且將合唱與鋼片琴以獨唱式之效果用在78小節上，這裡浦契尼也寫了一個和弦式的鋼片琴伴奏，但是低了八度，以及一個合唱團和薩克斯風的齊奏。如同圖九之7r頁[26]顯示，這一個二重唱相當完整的段落係配合杜蘭朵的歌詞「Che nessun mi veda! La mia gloria è finita!」(不要讓人看到我，我的榮耀結束了！)。這一頁上的種種跡象展現了作曲家在思考接下去部份時的不肯定。最上一組樂思之第二小節由於其和絃進行係和第二行人聲一同，做爲回聲效果，故可以計算成兩小節，依此計算，在五小節之後，亦即是阿爾方諾之83至87小節，之後爲以杜蘭朵之音樂爲中心構思之兩小節過門音樂，再下去可以看出，浦契尼試著爲卡拉富寫一首詠嘆調的開始，歌詞應是「O mia dolce creatura! Fragile e stanca!」(噢，我甜美的人兒！柔弱且疲憊！)。浦契尼

26. 曾經見於 Teodoro Celli, L' ultimo canto, op. cit., 34。

在其使用之劇本手稿這幾句歌詞旁邊寫著：「Qui frase nuova, ma meno melensa」(這裡新的句子，但有點俗。)[27] 很可能他自己在1924年五月至十月間，已將這幾句去掉了。事實上，這段歌詞在付印之劇本中亦不存在，諸此種種皆證實了筆者的推測，5至7頁這一組草稿應是較早時構思的。經過努力解讀之結果，這一段係以12/8譜寫，以長笛和鋼片琴伴奏，在卡拉富一行譜之上方，浦契尼寫上「~~Calaf~~」，劃掉後改為「Il Principe」(王子)，後面接著是「staccare aria」(分段、詠嘆調)；該行譜之右邊為「poi ripresa con bassi a terza distanza」(之後再以低音重覆在三度上)，該頁之右下方則為「Qui trovare la melodia tipica vaga insolita」(這裡找一個典型的美麗特殊之旋律)。

若不看其他零散的部份，就劇情進行而言，這一組草稿係浦契尼最後的音樂，或許其抒情之本質正合阿爾方諾之配器氣質，這一段音樂經常讓人誤以為完全由阿爾方諾自行譜寫，例如顧依之看法：

雖然如此，不提「噢，我清晨的花朵！我的花朵，我聞到」這一段獨具一格的詩意，是不公平的；它直接地打開了一個印度景象，由遠處的童聲陪伴著，彷彿在其中看到了莎昆妲拉夢幻的形體在許下誓言的奇跡裡，她靠在她有大眼睛的羚羊上...[28]

7v頁包含了兩小節接續7r之12/8段落之構思，並且還有3/8之伴奏音型以及平行三度之草稿，都屬於被棄之不用的部份。草稿第8張的內容亦很零亂，難以放入思考中；浦契尼在正面於降D大調上寫了兩小節繼續升高的可能性，背面則是一小節a小調樂思。

27. Ibid., 33。
28. Vittorio Gui, *Battute d'aspetto*, Firenze 1944 (Monsalvato), *Le due Turandot*, 151。至於阿爾方諾之音樂和其歌劇《莎昆妲拉事跡》之間的關係會在後面討論。

圖九

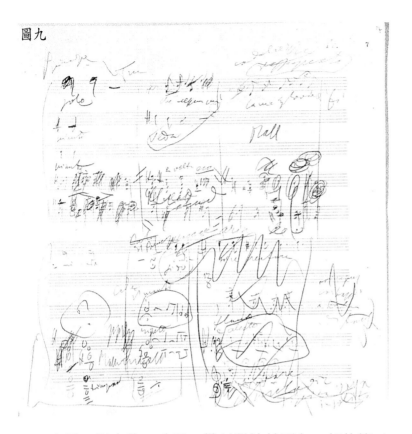

在這二組之後，為另一批以迴紋針別在一起的第三組草稿，9r至11r，包含廿六小節互相關連之樂思，相對應的歌詞開始為王子的「妳的靈魂在天上」。圖十為9r，亦即是這一段的開始，由其塗寫零亂之情形可以一窺浦契尼手稿之難以辨讀，亦可看到作曲家試著在很窄的空間裡，儘可能地記下複雜的配器樂思。第一小節乍看之下似乎是兩小節，但小節線被塗掉了，所以依舊是一小節；這一小節為第30小節，亦即是4r上之最後一小節之變化，並未被阿爾方諾採用。第二小節裡，卡拉富之部份進入：在草稿中，他大部份被標以「Principe」(王子)。在這一小節譜之上方為最後之歌詞「La tua anima

圖九：浦契尼《杜蘭朵》結束部份手稿7r。

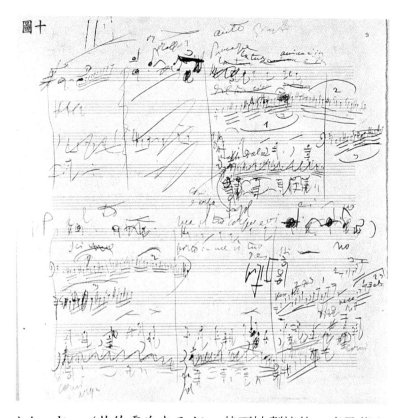

圖十

圖十：浦契尼《杜蘭朵》結束部份手稿9r。

è in alto」(妳的靈魂在天上)，其下被劃掉的，應是舊有的歌詞。配器指示如「molto dolce」(很甜美)或「corni e arpa」(法國號與豎琴)都為阿爾方諾接收使用於31小節裡，此處之樂團動機來自第三幕開始，加上了大提琴的半音進行，然則草稿上之說明暗示了，相較於該幕開始的配器，此處之木管樂器應減少，因為在第三幕開始時，樂團不需要顧及人聲部份是否會被蓋過。31小節開始之樂句結構草思則見諸於兩張只有在正面有樂思的草稿上，20r和21r。20r係倒過來用的，上面有近似樂團使用之和絃以及一個低音的相對聲部，這個低音聲部很可能被誤解，而成為阿爾方諾音樂29／30小節中的定音

鼓，此外尚有寫好、並註明給低音絃樂（「viole o celli」（中提琴或大提琴））之半音進行。第21頁則發展了樂團的和聲架構，以全音符簡記於低音以及和絃上，主要為9/8拍。

　　至48小節，亦即是至第二幕杜蘭朵詠嘆調主題(第二幕，總譜260頁以後)再度被使用時，並沒有任何一小節被刪去，雖然草稿之記譜滿佈了塗抹和修改的痕跡。9r包含了30至34小節，9v包含了35至39小節；第9張為被撕開的單張譜，第10張和第12張則是雙張譜，在兩張中間插入了第11張。除了細微的不同外，10r頁包含了第40至47小節之人聲及和絃的主要結構；10v[29]之第一小節被劃掉，其後則是48至50小節的音樂；被劃掉的第一小節證明了，要回頭用第二幕詠嘆調之素材之決定係經過一番思考的。11r(圖十一)為作曲家在草譜過程時一個很有

圖十一

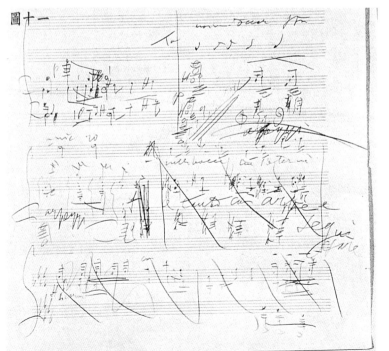

圖十一：浦契尼《杜蘭朵》結束部份手稿11r。

29. 首次被公開於 La Scala 1778-1946, op.cit., 169。

意思的決定，在一小節樂團音樂之後，出現兩小節杜蘭朵的部份「Non mi toccar, straniero!」(不要碰我，外邦人！)；草稿清楚記下第二幕樂團之豎琴分解和絃，自然亦爲阿爾方諾未加變化地使用。以近似杜蘭朵詠嘆調之方式，在草稿中，相當於「Straniero! Non tentar la fortuna!」(外邦人！不要試你的運氣！)之持續音之後，緊接著即是附點音符之動機，[30]在第二幕裡，這個動機引進了杜蘭朵和卡拉富之二重唱「Gli enigmi sono tre, la morte è una.」(謎題有三個，人只死一次！)以及「Gli enigmi sono tre, una è la vita.」(謎題有三個，人只活一次！)，建立了該幕音樂之第一個高潮(總譜261頁起)。接下去要進入卡拉富之吻的音樂明顯地應是杜蘭朵詠嘆調之降D大調主題(總譜258頁)，於草稿之最後被劃掉的兩小節中，可見到該主題之開始。浦契尼用以取代這兩小節的構思在11v裡，係這兩小節的和聲進行，其歌詞爲「È un sacrilegio!」(這是褻瀆！)。在第二小節裡，卡拉富開始前面提到的附點音符，但在F大調上；浦契尼僅在結束處於人聲及低音聲部寫了F音。在阿爾方諾續寫部份中，這是最大的痛處；「吻」的設計在於讓杜蘭朵轉變爲能愛的女人，在第一版本中，樂團的波濤兇湧蓋過杜蘭朵的轉變；在第二版本裡，這一段管樂的狂野被刪去，只剩下不知所以然的幾聲大鼓。(總譜420頁；58/59小節) 草稿11r頁的塗抹只是出自要增添其他樂思之需要，依筆者之見，這一頁顯示了浦契尼計劃處理的方式：樂團聲響以杜蘭朵詠嘆調之降G大調主題開展出美麗的花朵。譜例三十五取自阿爾方諾第一版本之

上圖：托斯卡尼尼（Arturo Toscanini）指揮浦契尼《杜蘭朵》時攝。

30. 卻利曾經對此有過描述，Teodoro Celli, *Scoprire la melodia*, op.cit., 40 ff.。

譜例三十五：《杜蘭朵》阿爾方諾續成部份，第一版本鋼琴縮譜，359 f.。

鋼琴縮譜，可看到這個主題(見Larghissimo處)確實被使用，但卻並不是整個樂團樂句之重心，而僅被中間聲部之三支伸縮號、兩支巴松管、英國管、低音豎笛以及所有中提琴和大提琴演奏[31]。雖然第10和12張手稿爲雙張譜紙，浦契尼在繼續10v之寫作時，並未使用12r，而在中間插入第11張草稿，清楚地確定下一段較大的整體段落。12r爲空頁，12v很可能早已被使用，有三小節樂思，係建築在兩個增三度和絃上之高聲部旋律配上伴奏，其內容則無法確定應屬於《杜蘭朵》結束段落的那個部份。

第四組，亦係最後一組以迴紋針別在一起的草稿均係零星的片段，爲四張單張譜紙(13至16)，之後爲七張(17至23)沒有特別歸屬的草稿。最後七張大部份只在正

圖十二：浦契尼《杜蘭朵》結束部份手稿15r。

圖十二

31. 這一種使用伸縮號之配器方式係奠定於《唐懷瑟》(Tannhäuser)序曲。

面記了譜，但並不完整，亦很難根據劇本內容去判定其歸屬段落；其中有兩張上面可以看到，浦契尼為最後的合唱部份擬使用卡拉富詠嘆調的草思。由這幾張草稿記譜的情形，以及它們經常在人聲部份只記下某些歌詞的關鍵字，可推測出它們係尚未被進一步推演之樂思。

13r有反拍的五小節為「Del primo pianto, sì, straniero」(第一滴淚，是的，外邦人！)的段落，被移調至e小調，係阿爾方諾後來應托斯卡尼尼的要求，使用浦契尼之草稿，去掉他自己原已譜寫之音樂，而在第二版本中加上之段落(總譜429頁：101至106小節)。13v係和15r (圖十二) 平行之草稿，主題開始部份在此被展開，並加上和絃，亦即是阿爾方諾續成部份之過門音樂，只是這一段(總譜448頁；210-215小節)的律動較規則，並且以二倍音值之音符記譜。這一頁上有「cambiamento scena」(換景)字樣，並註明使用之樂器有「trombe, campane」(小號、鐘)，在樂思下方浦契尼註明之後演進之想法「girare toni bemolli」(轉至小調)。和其相對的15r (圖十二) 上，在下面兩組各三行的譜上則有著更豐富的樂器構想：在「cambiamento di scena / prelude / alba」(換景、前奏曲、黎明)之說明下，浦契尼寫下了「Trombe a 3 accordi」(三和絃小號)，還有「Ottavino, Celeste, Flauto, Carillon, Campane, 2 Gong」(短笛、鋼片琴、長笛、鐘琴、鐘、兩面鑼)；在稍早草寫的過程裡，他用了「Glissé d'arpa, di xilo e celeste」(豎琴滑奏、木琴和鋼片琴)，後來以用圓圈圈出的「Campane grandi」(大鐘)畫於其上。續譜寫者的

一般傾向，重視音符而忽視文字說明，在此可以見到；阿爾方諾給這一段的配器完全是另一方向，浦契尼想像的是像第二幕三位大臣一景開始時的較輕的中國風味配器，這裡的換景音樂卻是浩浩蕩蕩，直可和華格納後繼者相比擬。

13v和14v均是空頁，14r的內容難以判定為劇本之那一段，因之，可能是較早時的草思。15v和19r則有著主題上的共屬性，為一個降D大調旋律之設計，在19r上有著「seguito frase duetto in re b」(接二重唱樂句在降D上)字樣。這個旋律之音高素材在阿爾方諾手上被以很獨特的節奏處理方式轉化了；比較譜例三十六和譜例三十七即可看到個別音符之長短變化徹底改變了旋律的

譜例三十六： 浦契尼《杜蘭朵》草稿15v之上聲部。

譜例三十七： 《杜蘭朵》阿爾方諾續成部份，第一版本鋼琴縮譜，366頁。

個性。明顯地，浦契尼之調性想像降D大調係和終曲有
關，因為在19r的下方也有「降D」的字樣，浦契尼記上
了卡拉富第三幕詠嘆調的旋律，係為歌劇之終曲合唱所
設計的。在第二幕結束時(總譜305頁)，此旋律之出現和
「陌生王子」相關，在歌劇結束時再度用此動機係符合劇
本之內在邏輯：劇本以「愛」代替「卡拉富」來解決戲
劇衝突。23r上在卡拉富旋律之前有兩個和絃，很可能係
給合唱團的「愛」的呼喊；這一張的背頁只有兩小節和
絃伴奏，但難以看出用途何在。

剩下的草稿中，有三頁(17v, 18v, 22r)為純粹配器之
草稿，無法確定其位置何在。17r (圖十三) 和18r則很可

圖十三：浦契尼《杜蘭朵》結束
部份手稿17r。

能係作曲家打算繼續使用的樂思，相反地，在其背面之動機則在很早的時候就被放棄了：17r會在後面繼續討論，18r則是寫給「Che mai osi, straniero?」（休得無禮！外邦人！）之正在發展中的草思。16r和17r亦有相關性，在16r上，浦契尼寫了配卡拉富歌詞「Il mio mistero? Non ne ho più! ... Sei mia!」（我的秘密？我沒有秘密。成爲我的！）一直到他自己宣佈名字段落的模進旋律，這一個主題被休斯(Spike Hughes)形容爲「難以置信的俗氣、非專業之笨拙模進」[32]。緊接其後之杜蘭朵歌詞「So il tuo nome! Il tuo nome! Arbitra sono ormai de tuo destino ...」（知道你的名字了！知道你的名字了！現在要決定你的命運了...）則是17r上方的標題；接下去發展的、很可能要給絃樂的主題有可能原本要用來做爲愛情二重唱的開始，很可惜沒有被阿爾方諾使用。在此頁最下方有清晰可見之「poi Tristano」（之後，崔斯坦）字眼，或許源字此頁上大量的半音進行[33]：很可能卡拉富的歌詞「Che m'importa la vita! È pur bella la morte!」（生命有何重要！如此的死亡多美！）有著崔斯坦式地視愛情與死亡爲一體的意味，而讓作曲家引起聯想；他非常清楚地意識到，自己的以一個愛情得以超越現實之場景結束的作品，和《崔斯坦與依索德》(Tristan und Isolde)之第二幕形成了理念上的競爭。

三、阿爾方諾的譜曲過程

　　爲了瞭解阿爾方諾當年係在何種情況下，以浦契尼留下的草稿爲基礎，續寫完成《杜蘭朵》，筆者閱讀了

32. 見Gordon Smith, *Alfano and »Turandot«*, in: *Opera*, London 1973, 228。

33. 郤利(Teodoro Celli, *L'ultimo canto*, op. cit., 35) 認爲，此處可能意指一個沒有記下的動機上的相似性，筆者卻不以爲然，因爲在這麼一個重要的地方，任何一位作曲家都會避免引起聯想的樂思設計。

收藏在黎柯笛檔案室的阿爾方諾給黎柯笛公司的信；另一方面，為了理解為何在印行總譜版本中，有一些無論在劇本或音樂內容上都難以另人置信的前後不銜接之段落，筆者細究了阿爾方諾的手寫總譜；該份手稿共有六十一頁加上兩頁補上之散頁，黎柯笛編號N III 20。研究結果顯示，這一份總譜之完成應更早於用來製作第一版本鋼琴譜之總譜。[34]阿爾方諾信中許多話語，必須和黎柯笛給他的信相對照，方可得窺全貌，因之，翻閱黎柯笛公司於1924年十月至1926年四月間之信件複本，成為不可或缺之工作。在這一段時間的黎柯笛信件裡，和《杜蘭朵》相關之信件頗多，除了阿爾方諾外，相關的來往對象尚有阿搭彌、基尼、托斯卡尼尼以及米蘭總公司和羅馬、倫敦、巴黎、紐約、萊比錫、布宜諾斯艾利斯、維也納等分公司之信件來往，討論許多和演出相關之細節，諸如舞台、服裝設計以及版權問題等等。對本文而言，最重要的自是和完成最後之音樂有關的信件。

　　前面所引之史納柏給浦契尼兒子東尼歐的信中，提到了作曲家維他丁尼。但是直至1925年七月，黎柯笛向阿爾方諾提出建議的時日裡，黎柯笛的往來信件中，並不見其他人選的名字。原因應在於之前的整個討論主要在克勞塞提和瓦卡倫基(Renzo Valcarenghi)[35]，兩位當時黎柯笛之總經理，以及東尼·浦契尼、阿搭彌和托斯卡尼尼之間，以私下見面之方式進行，因之，沒有留下信件往來。[36]不僅如此，在黎柯笛總公司和分公司之通訊中，對此事更是守口如瓶，甚至在1925年初，還曾考慮過將《杜蘭朵》以未完成的方式演出。最早的想法見

34. 總譜手稿上有許多歌詞部份係接近1925年印行之劇本內容，它們被阿爾方諾劃掉，寫上新的歌詞，即是第一版鋼琴縮譜之內容；詳見後。

35. 1919年，帝多交出經營權後，黎柯笛之主要業務即由此二人掌理。

36. 在1925年五月的信件中，曾經提到瓦卡倫基給其子桂多(Guido，當時黎柯笛布宜諾斯艾利斯分公司主管)之一封信，該信中應有和《杜蘭朵》相關之事，但遺失了：MrCL 1924/25－8/345。

於1924年十二月九日給羅馬歌劇院總監卡瑞利(Emma Carelli)的電報：

> 有關杜蘭朵可告知歌劇將以目前情形於本季在斯卡拉演出。目前尚不知是否有特別原因導致演出取消。(MrCL 1924/25 - 5/170)

要請阿爾方諾來續完浦契尼遺作的決定很可能在六月裡才定案，主因應在於其歌劇《莎昆妲拉事跡》(*La leggenda di Sakùntala*,1921年於波隆尼亞首演)之成功，並且他亦是黎柯笛公司之作曲家之一。瓦卡倫基的一封信顯示，阿爾方諾係由托斯卡尼尼推薦的[37]。1925年七月初，東尼至聖瑞摩拜訪阿爾方諾後，黎柯笛發一封電報[38]給阿爾方諾，後者則於七月五日回了一封信：

> 昨天試著打電話給您們，但不成功。
>
> 因而今天才回您們的電報。尤其我耽心，東尼·浦契尼在告訴您們有關我對他提出的好的、但風險也很大的建議所給的回答時，沒有能完全清楚地表達我的意思。
>
> 事實上，事情是這樣的。當東尼和我談的時候，是那麼地誠心，雖然我立刻知道要面對的各種各樣的高度困難，但是我完全無法想像，如何能清楚地拒絕他。他自然地提到時間上的問題，什麼時候要完成工作時，－他保證那只是件小(?)事 － 我別無選擇，只能很有良心地拒絕他。我必須告訴他原因，我在圖林瓜里諾(Gualino)劇院之工作、《莎昆妲拉》法文歌詞要修改(尼斯)、《復活》(*Risur-rezione*)總譜要整理(芝加哥)以及我最新的四重奏要趕快寫完。並且，由於我九月要接音樂會總監之事，今年的所謂假期會很短。
>
> 但是他很堅持，請我在最後決定說「不」以前，看一看要完成的工作，我的朋友阿搭彌可以把資料帶來，讓我好有個印象。
>
> 雖然就本質而言，希望的結果是一樣的，我還是覺得您們請我去米蘭－這是我所理解的－加上托斯卡尼尼大師的在場，有著明顯地要接受的味道，好像事情都已經定案了。因此，我要拜託您們，回到第

37. 詳見後，MrCL 1925/26－6/437。Mario Rinaldi, *Ritratti e fantasie musicali*, Roma 1970, 305, 轉述了阿爾方諾自己的話，亦證實他係由托斯卡尼尼推薦的。
38. 在MrCL中不見此電報。

一個暫時的決定：讓阿搭彌來這裡。我們是老朋友。我可以安靜地思考所有接受和不接受的理由(不接受的理由要比接受的多)，我才能做最後的決定，再通知您們。

以我對大師[浦契尼]的尊敬和景仰，如果我最後實在不能滿足東尼的意願，那一定是有很重要、說得過去的理由，讓我不接受此事。

多方的感謝您們給我的信任 [...](Mr F. Alfano 126)

七月十四日，黎柯笛回阿爾方諾一封電報：

托斯卡尼尼尚在此，在他同意下，我們希望您儘快前來米蘭，以閱讀資料尤其總譜並商討諸事。請電報回音。問好。
(MrCL 1925/26 - 1/189)

阿爾方諾的回應並未留下來，但由另兩封七月十七日的電報(MrCL 1925/26－1/253, 254)可以看到，阿搭彌、克勞塞提和東尼歐於七月十八日至聖瑞摩和阿爾方諾見面。另一方面，在七月十五日時，服裝設計布魯內雷斯基被以電報(MrCL 1925/26－1/217)告知，其設計很可能在當年十一月紀念浦契尼逝世週年之作品首演時，會要被用到；七月廿一日，基尼亦收到電報(MrCL 1925/26－1/306)，請他到米蘭和其他之共同創作者討論佈景設計之最後造型。七月廿四日，黎柯笛公司感謝阿爾方諾答應接下這份工作，並邀請他至米蘭和黎柯笛以及浦契尼家人討論簽約之事，並寄給他一份劇本之複本。(MrCL 1925/26－1/382)七月卅日，黎柯笛發電報給阿搭彌，首次宣佈所有參與人員之「全體聚會」：

絕對需要您參與明日於斯卡拉之全體聚會。托斯卡尼尼阿爾方諾希莫尼浦契尼。托斯卡尼尼阿爾方諾待在米蘭只為等你。務必要來。瓦卡倫基(MrCL 1925/26 - 1/457)

由瓦卡倫基八月十三日及十八日回覆阿爾方諾的信

(MrCL 1925/26—2/134, 170)之內容可以看到，阿爾方諾要求黎柯笛請阿搭彌更動劇本，瓦卡倫基原則上同意，阿搭彌原則上亦做了；但是阿爾方諾希望更動的部份中，有一些是浦契尼一定要用的：

> 阿搭彌不願意更動「我清晨的花朵」一段，因為浦契尼喜歡它，而且已經有音樂了[...]。(MrCL 1925/26 - 2/170)

八月廿五日，阿爾方諾和黎柯笛簽下完成這部歌劇的合約：阿爾方諾交譜時，可獲三萬里拉，此外，由於他是圖林音樂院院長，於寫作期間，必須向校方請假，故而可獲支付每月二千五百里拉的酬勞，此外，尚有4%的演出獲利；前兩項全部由浦契尼家族支付，最後一項則由浦契尼家族和黎柯笛公司各負責一半。(MrCL 1925/26—2/292) 九月中，阿爾方諾向外界宣佈他正在寫作《杜蘭朵》之未完成部份，隨即接到黎柯笛一封數落他的電報：

> 很驚訝您不當過早之記者會。很遺憾您未先和所有相關者商量，即打破神聖小心之沈默。您應以工作為優先。

(MrCL 1925/26 - 3/154)

黎柯笛內部來往信件顯示，九月底時，黎柯笛公司已很清楚認知到，《杜蘭朵》不可能在十一月底首演，以紀念浦契尼逝世週年。再者，阿爾方諾得了眼疾，在一封十月初的信件中，黎柯笛公司寄給阿爾方諾飾唱莎昆妲拉歌者之造型，並祝作曲家早日康復。

另一方面，黎柯笛內部來往信件亦反映出譜曲有了進度；在一封給紐約分公司的主管麥斯威爾(Georges Maxwell)的信中，指示了要如何和大都會歌劇院商討

《杜蘭朵》在美國首演事宜：

> 大師[意指阿爾方諾]很成功地完成了工作，亦即他補上了二重唱以及第三幕的終曲，並且他使用了過世大師遺留下來的音樂草思和指示。這可以說是一個以浦契尼音樂爲基礎，由最有才能之作曲家之一完成的續補音樂，他很忠實地依循著大師的足跡。因此，我們幾乎很肯定，《杜蘭朵》在明年四月初會很成功地在斯卡拉首演。
> (MrCL 1925/26 - 3/466)

阿爾方諾於十一月一日寫給黎柯笛之信中(Mr F. Alfano 131)，對其眼疾多所抱怨；信之字跡的明顯改變，亦顯示出其眼疾康復情形不佳。十二月九日，黎柯笛通知他，祖柯利將至圖林，以將阿爾方諾完成部份改編成鋼琴縮譜；稍晚之信件顯示，祖柯利亦將轉譯浦契尼之草稿。阿爾方諾於十二月十四日給黎柯笛的信(Mr F. Alfano 132)顯示，他隨信寄出第一批十九頁譜。黎柯笛對這一批譜的反映，尤其是托斯卡尼尼的反映，很不合阿爾方諾心意。1926年一月十五日(MrCL 1925/26－6/403)，黎柯笛公司向阿爾方諾催交總譜開始部份；一月十八日，黎柯笛公司寄出催告信(MrCL 1925/26－6/435)，提醒他，黎柯笛和斯卡拉劇院已簽下合約，得按時演出作品。阿爾方諾方面則於一月十五日寫一封信給黎柯笛，信中可以看到作曲家複雜的心理狀況：

> 親愛的瓦卡倫基，由於是有關付款之事，我寫信給您，因爲您是這方面的天才。我收到我寫好的(完美的)謄抄譜以及560里拉，覺得很公平；同時我也收到寄回的我的手稿(《杜蘭朵》續成部份)。在我進入配器工作之前，我想告訴您以下諸事：如果一切順利進行，沒有我的訪問、沒有我漫長痛苦的病痛，我早就完成這份工作，並且能進行我自己的自七月開始被中斷的工作，但是魔鬼要作弄我。在我的不

幸帶給我生理及精神上三個月的低潮後，我還要丟棄已經完成、並已經配器好的音樂的三分之二部份(我這裡有已經完成的總譜，可以證明我的話)。在第二個工作階段，違背當初的協定(我還是很堅持，因為這是我唯一的<u>真正的</u>權益！)因為有違我們的協定，我說，有人要求要使用那些原先被放棄的浦契尼的草稿。您要相信我，我之所以答應係出於對公司的尊敬，因為我答應了哥倫布(Colombo)...沒有<u>別的</u>原因...，因為完成的部份原來是很好的。但是，像我前面說的，由於我沒有堅持，逼得我要再進行三分之二的工作，現在還要逼我再做配器的工作。

我們的合約上除了固定的數字外，尚有額外的一個月或更多的音樂院的薪資補償。如果我當初請假─我現在沒請假(當然，我是「向世界」請假)，可是我還是可以請假─我會有較好的心情工作。但是在我決定請假之前，我必須請教以下的良心問題：如果我請假，我的合約提供可能性，大約，折中算的話，二個月的薪水，做為浦契尼遺族之代表，公司方面完成這份工作的成本會增加。但是公司本來就要花錢完成此事，而我卻無甚好處，因為許多地方，我要做雙倍的工作，完全因為為公司著想。因此，我要求公司另行支付比兩個月薪水多的費用(完成的工作要比這值錢得多)，就算六或七千里拉吧。當然，公司如果誠實的話，在問問良心之後，不會要拒絕或減價的！...如果公司再進一步想想，這筆錢和我的病痛相較，實在不算什麼。我的眼疾會繼續惡化，而《杜蘭朵》<u>不是完全沒有關係</u>。如果公司這樣想，就會同意這只是小事一件。因此，親愛的瓦卡倫基，我等您的消息，我再重覆一次，我很肯定，我有權如此要求，您也會答應。更何況這續成的部份會為浦契尼的大作加上冠冕...它會為您們帶來大筆的美金、英鎊、馬克，金光閃亮，就像九月的葡萄[39]！...

我將會全心地進行新的改寫工作！(Mr F. Alfano 135)

作曲家的感受，要為了別人的音樂削減自己的音樂，卻得不到在商言商的瓦卡倫基的認同。根據合約，阿爾方諾必須盡量使用浦契尼的草稿，黎柯笛亦依此要求阿爾方諾削減、更動已完成的音樂。無可否認地，在

39. 【譯註】在義大利，進入九月時，白葡萄的淺綠外觀開始轉為金黃色。

213

如此不完整的草稿狀況下，係很難判定一定得使用草稿之下限的；選擇的結果顯示，作曲家有著很大的活動空間。以下是瓦卡倫基一月十八日的回答：

親愛的大師，

剛收到您本月十五日的大函，我願意本著我自己唐突的直接個性告訴您，合約的條款必須維持不變。

您錯了，錯得厲害。如果您堅持，您做了雙倍工作，係因為我們有違當初協定，要求您使用較多的浦契尼的材料。我們接受托斯卡尼尼大師的建議，請您做的工作非常清楚，並無誤解的空間。您應該在不幸的賈柯摩(Giacomo)留下的草稿之基礎上，寫完《杜蘭朵》第三幕的第二部份。如果您忘了這個協定，做別的決定並且開始配器，而不事先與我們以及托斯卡尼尼大師商量，這不是我們的錯。

您的病痛想必對您造成損傷，但是您的病痛也讓我們延遲製作劇院演出材料，而帶來重大的損失，更別提我們為祖科利待在圖林期間付出的費用以及克勞塞提和阿搭彌多次前往圖林和聖瑞摩的支出。從來沒有人想過，要求您負擔這些額外支出，因此我覺得您的要求不僅不恰當，還很過份。您交譜時可獲得的三萬里拉，我覺得不能算少，當您再算上那重要的4%，它會帶給您美金、英鎊、馬克。就這筆收入而言，我今天可以預付您五萬里拉，讓您清楚，僅止您這一份工作－不管您真正的價值和未來的成就－就帶給您多少收入，因為您永遠和浦契尼的作品結合在一起。

請原諒我的直接，並接受我衷心的問候。

(MrCL 1925/26 - 6/437, 438)

至於確實要求阿爾方諾修改及刪減音樂的背景、對阿爾方諾音樂之評價以及托斯卡尼尼在要求修改一事裡扮演的角色，可以由以下一封克勞塞提於1926年一月廿六日寫給托斯卡尼尼的信之內容看出；後者係在美國進行演奏之旅：

親愛的大師，

我們都非常高興，經常聽到您音樂會的偉大成功，它一再地證實您身為藝術家和義大利人的價值。

我想告知您，阿爾方諾大師依著阿搭彌和我轉告他之您決定的改變，在這幾天已經完全完成了《杜蘭朵》的續成部份，並且已經交稿。

第二段由浦契尼留下的段落(「休得無禮！外邦人！」)現在對了，另外一個阿爾方諾的無用產品被刪去，並且以一個浦契尼主題寫的短小段落代替，詠嘆調完全是新的面貌，並且第一部份係建立在浦契尼自己動人的主題上(「第一滴淚，是的，外邦人！當你出現時」)...在第二部份則是浦契尼草稿中的降D大調...等等，且回至開始的激動速度上。最後歌劇終曲的高潮，阿爾方諾寫給男高音和女高音的部份，現在是合唱團的。我覺得，我們終於可以算滿意了，我希望這也會是您的看法。

阿爾方諾現在進行配器。

[...](MrCL 1925/26 - 7/140, 141)

而克勞塞提略帶誇張的描述，究竟有幾分屬實，會在本文下一部份繼續討論。就信的內容來看，主要目的應在於強調托斯卡尼尼在整個事情裡的重要地位。無論如何，這封信證實了要求修改主要是托斯卡尼尼的意思，很可能亦由於此一原因，既使阿爾方諾照要求進行修改，托斯卡尼尼在首演時，依舊不願指揮演出這一部份。[40]

兩天後，阿爾方諾通知黎柯笛，總譜已經完成，他自己會將它帶到米蘭(Mr F. Alfano 137, 1926年一月廿八日)。自此時起，主要的工作者保持密切的聯繫，信件往來則相對地明顯減少。但在一封黎柯笛米蘭總公司於1926年二月十七日給羅馬分公司的信裡，提到新的終曲

40. 在浦契尼傳記裡，對於托斯卡尼尼在首演時，指揮到柳兒之死以後，即放下了指揮棒之舉，經常以浦契尼自己曾經說過的話來解釋：由以下這個例子即可看到其目的何在：「《杜蘭朵》應該被視為完成的作品，因為根據歌劇的外觀來看，它確實寫完了。大師在接受最後並不成功的手術前一晚，說過這傷心的話，『歌劇將會以未完成的情形首演，會有人走到幕前對觀眾說，大師就在這裡去世。』這些話應被視為深深憂鬱狀況的表達，是他不得安寧的心中的懷疑。最後一幕二重唱的歌詞，他還修改了它們，欠缺的只是這一部份的配器，音樂的輪廓完整，主題也清楚地標示出來。」(Arnaldo Fraccaroli, *La vita di Giacomo Puccini*, Milano (Ricordi) 1925)。

215

合唱之合唱聲部的鋼琴縮譜(MrCL 1925/26—8/39,
40)。三月裡，黎柯笛請阿爾方諾歸還浦契尼草稿，供托
斯卡尼尼做比較，阿爾方諾的回答雖然拐了彎，但在字
裡行間還是可以看得到對過去的不同看法的反應：

> 瓦卡倫基很客氣地通知我，將浦契尼手稿(照相複本)寄給托斯卡
> 尼尼，當然是為了研究它們，以和我續成的部份做比較，或者根本想
> 揣測它們原來的精神何在，就算是經由另一個人…。無論如何我相
> 信，祖科利的譯譜要更適合這個用途，它很清楚易讀，可以省下大師
> 不少眼力。
>
> 基本上來說，這樣的結果讓我減少些痛苦—就算是只有一天吧—
> 要和這些手稿分離，它們對我來說不僅很珍貴亦是最親愛的回憶，更
> 是我的工作有力的佐證，如果有任何責難的話；雖然沒有人會如此希
> 望，但未來一定會對我的工作有很多責難的…
>
> 我很肯定，公司同意我的看法，尤其是公司有手稿的原件，隨時
> 可以任意複製[…](Mr F. Alfano 140, 1926年三月廿四日)

之後陸續尚有岐見出現，黎柯笛先後於四月十二、
十三、十四日發出電報，要求阿爾方諾參加最後的排
練。(MrCL 1925/26—9/456, 486；—10/31)由於沒有第
四封電報，很可能阿爾方諾終於照做了。值得一提的
是，黎柯笛米蘭總公司於四月十五日給拿坡里分公司的
信裡，對首演日期尚不肯定，但在四月廿七日時，它卻
能發電報給萊比錫、巴勒摩(Palermo)以及拿坡里分公
司，通知首演的情形：

> 杜蘭朵盛大成功第一幕七次謝幕第二幕六次第三幕六次。
> (MrCL 1925/26 - 10/226, 227, 228)

而阿爾方諾續成部份在1926年四月廿五日當晚並未
被演出，[41]他和黎柯笛的齟齬日見惡化，他和托斯卡尼

41. 阿爾方諾的刪減版於1926年四
月廿七日才由另一位指揮演出，
亦頗獲好評。而托斯卡尼尼終其
一生，未曾再指揮過《杜蘭
朵》；請參考Ashbrook / Pow-
ers, op. cit., 152/153。

尼的關係更是降至冰點。阿爾方諾開始和維也納的環球公司(Universal Edition)接觸，並且逐漸撤回他由黎柯笛代理的作品；環球公司檔案室並藏有一封阿爾方諾給公司的信，只要托斯卡尼尼擔任斯卡拉劇院指揮一天，他的作品即不在那裡演出。

四、解開阿爾方諾版本之謎

　　阿爾方諾續成浦契尼《杜蘭朵》之過程留下了三份音樂的資料，它們雖然反映了三個不同的階段，但基本上可視爲兩個版本。黎柯笛米蘭檔案室裡收藏的阿爾方諾第一版本總譜手稿(編號N III 20)，係最早的資料，有六十一頁總譜和單獨的兩頁，用做補充之用(合唱或豎琴及小號)；比較這兩頁和總譜內容顯示，這單獨的兩頁並非稍後的改寫，而是總譜最後幾頁的空間不夠，只好另外加譜紙使用。下一階段的資料爲曾經印行之第一版本的鋼琴縮譜，和第一版本總譜手稿相比，二者在歌詞上有許多相異處，但阿爾方諾親手將原來之歌詞劃去，補上最後之歌詞。在一些和浦契尼草稿本質上相異之處(例如第一版本之40至44小節)，在總譜上則無歌詞。以這一份資料和1926年一月中阿爾方諾和黎柯笛的信件來往相對照，即可以看到一些事實；此時，阿爾方諾快要完成總譜了。一月十五日，黎柯笛催阿爾方諾交出續成部份之開始(MrCL 1925/26－6/403)；一月十六日，阿爾方諾回答：

　　如您所知，我譜曲的開始部份還缺歌詞，我必須要和阿搭彌找機會完成它。無論如何，絕對有必要，<u>所有</u>的歌詞和場景說明細心地核

上圖：基尼(Galileo Chini) 爲《杜蘭朵》首演時之舞台設計，第三幕。

基尼(Galileo Chini) 爲《杜蘭朵》首演時之舞台設計，第三幕。

對。如果您希望我將音樂送出，我會照做，可是我不懂，它能有什麼用，如果人聲部份還不全，而我必須和阿搭彌一同來將它完成確定。

等您的決定。(Mr F. Alfano 136)

黎柯笛的回信不僅反映出續成工作在最後階段的急迫情形，亦展現了義大利歌劇演出實際情形所導致的鋼琴縮譜和總譜記譜狀況分家的情形。續成部份之鋼琴縮譜交出後，立刻用來製作演出所需之各式譜和相關材料，作曲家在進行配器時，已沒有更改音樂的可能，而不影響到首演的期限。手稿總譜上註明了「結束，阿爾方諾，圖林，1926年一月廿八日」，依舊沒有歌詞，但是完整的鋼琴縮譜卻在一月中即送至米蘭，這個事實證明了，阿爾方諾接受了黎柯笛於一月十八日回信中的建議，讓阿搭彌處理歌詞的問題。

敬愛的大師，

本月十六日大函敬悉，我們必須回答您，我們和斯卡拉劇院有不可展延的契約(若是違約，會帶來很嚴重的後果)，內容是，我們最晚要在二月一日交出《杜蘭朵》完整的鋼琴縮譜和合唱團的譜，所有樂團部份的譜不能晚於三月一日。因此，您可以輕易想像，對我們來說有多緊急，現在一定要拿到完整的鋼琴縮譜。我們克勞塞提先生和阿搭彌先生保證，在二重唱開始還缺少的歌詞，只是很少的部份，因此可以由阿搭彌先生自己輕易地將歌詞搭配上音樂。因此沒有原因來浪費對我們而言很寶貴的時間，我們要請求您，郵寄過來已經給我們部份的前面那一段的音樂，以及有關合唱和兩個人聲聲部的新的終曲版本，並且要像克勞塞提先生和阿搭彌先生和您討論過的情形。

當然，我們不會忽略，當整個鋼琴縮譜定稿完成時，給您過目，並獲得您同意。

盼望收到您寄來的東西[...]。

(MrCL 1925/26 - 6/435)

除了這些由於製作鋼琴縮譜過程而產生的歌詞上之出入外，阿爾方諾的總譜手稿和第一版本的鋼琴縮譜內容並無不同處；霍普金伸(Cecil Hopkinson)在其書中[42]即曾提到，這一個鋼琴縮譜裡，阿爾方諾續成部份有377小節，和坊間可買到的、1958年印行之欣賞總譜[43]之268小節相較，前者顯然長大得多。

比較兩個版本的結果顯示，第二版本並非僅經由刪減第一版本之某些段落即完成，相反地，有些地方係加上了幾小節音樂，這些加上去的音樂都是和浦契尼草稿有更直接、強烈的關係。不僅如此，第一版本的一些材料亦有被重疊使用或更加延伸的情形，兩個版本之間的關係只有以逐步描述阿爾方諾的刪減手法才可能被呈現得清楚。因之，以下即以第二版本，亦即是印行之通行總譜為出發點做敘述，雖然此一版本在很多方面和第一版本相比，都顯得較無章法；附錄三則表列出此一比較之結果。

在卡拉富和杜蘭朵二重唱之第一部份裡，亦即是大約至第二版本的第105小節處，若姑且不看樂團聲響之部份，阿爾方諾之續成工作僅侷限於寫過門段落，以銜接草稿上已有之個別段落；在這裡，浦契尼的樂思和阿爾方諾音樂之間的扞格不入情形，要比其他部份明顯得多，在這一段以後的部份裡，阿爾方諾有著較大的自由空間，以發展自己的設計。附錄三的比較顯示，這一段裡自20小節開始，阿爾方諾開始進行修改，這些更動有時嚴重影響了音樂的結構。在前十九小節裡被更動的，只有一些微不足道的配器細節，但20至28小節(第二版

42. Cecil Hopkinson, op. cit., 52。
43. 此一欣賞總譜(Ricordi, P. R. 117)係將指揮總譜縮小而成，在筆者進行此研究時，黎柯笛米蘭總公司樂譜租借部門並無第一版本之總譜，今日則有總譜及鋼琴縮譜（編號119772, Puccini / Alfano, Turandot Finale I°, Canto e pianoforte) 演出材料可租借。

本)之段落則有大幅度的改變：阿爾方諾在個別主題開始
處做了更動，有些只是互換了樂團音色；他去掉了一小
節在浦契尼手稿中沒有的音樂，但這一小節係使用後來
出現的杜蘭朵人聲部份主題的開始寫的；他將歌詞「自
由且純潔」加回原處，雖然在歌詞呈現上顯得匆忙。接
下去的29/30小節在第一版本裡，有著多次修改的痕
跡，最後亦沒有被使用，明顯地，阿爾方諾對解讀之結
果並不確定，但在第二版本裡，這兩小節被加進去；第
一版本裡(見譜例三十八)，杜蘭朵聲部之$^{\#}f^{2}$.凌駕於樂團
之上，影響了和聲效果和卡拉富隨後進來的高音$^{\#}f^{1}$。

譜例三十八：《杜蘭朵》阿爾方諾續成部份，第一版本鋼琴縮譜，356頁。

接下去的小節裡，在第一版本的配器上並沒有中提
琴和大提琴的三十二分音符音型，雖然在浦契尼的草稿
中，這一點清晰可見；在第二版本裡，這一部份雖然存

在，但好像只是附帶產品，不太心甘情願地被擺在音樂裡，並且在38小節以後，就沒下文了。特別的是，阿爾方諾在第二版本裡將這個音型交由大提琴和低音豎笛輪流演奏；此一缺乏動機之音色變化在樂團熱烈的背景中，完全沒有連續性，反而造成輪廓上的模糊，絕對不會是浦契尼想要的。第一版本和第二版本在配器上的許多改變證明，這一段原來的配器手法必曾遭到嚴屬的批判，而這些批判最主要應來自托斯卡尼尼。例如第35小節後加上去的使用弱音器之法國號(總譜412頁)應是出自浦契尼草稿9v上，在鋼琴譜式之伴奏和絃上有著「mar-cati」(頓音)之字樣。

為了讓音樂之歌詞呈現得以流暢，阿爾方諾在第一版本裡，未使用浦契尼草稿裡，將杜蘭朵的歌詞「不要褻瀆我！」與十六分音符結合的樂思，整個段落和浦契尼的草稿相比，少了兩小節；在第二版本裡，阿爾方諾才重新使用浦契尼設計的十六分音符，它賦予第二版本進一步的動力，提升戲劇功能；因此而產生之新加的兩小節(46/47)，並導致前面的44/45小節的更動。在杜蘭朵第二幕詠嘆調主題進入後(48小節「不！...沒有人能得到我！」)，阿爾方諾補加上原來浦契尼打算使用之第二幕詠嘆調之聲樂旋律線。在卡拉富熱吻後的盛大樂團提升(見譜例三十五)部份，在第二版本裡被刪掉了十六小節；這個突然中斷的樂團總奏結束在幾聲鼓聲上(58/59小節)，配以低聲部樂器的支撐。雖然兩個版本在這一段都難以令人滿意，相形之下，較長的第一版本至少還有較高的音樂連續性；而第二版本則經由阿爾方諾

刪減方式，破綻處處，也透露了創作者的意興闌珊：音樂好像係以剪刀剪開，在被刪去之小節接縫處，音樂進行之句法邏輯蕩然無存。在下面還會繼續看到，由於刪減的原則係以歌詞、而非音樂為準，經常導致音樂進行之連續性經由不規則之刪除方式，而有嚴重的損傷，並未達到所期望的戲劇的澄澈性。

第二版本之65至87小節來自草稿的5r至7r一組（「噢，我清晨的花朵！」），由於浦契尼在這一段已有很清楚的樂思結構留下，會有問題的部份，僅在於樂團之處理[44]。88小節以後是結束段落的部份，係阿爾方諾自己可發揮的部份，雖然其中還有兩個原封不動地來自浦契尼草稿的段落；其中之一的166至176小節，亦是在第二版本時才加入。由87小節的B大調和絃出發，阿爾方諾設計了一個三小節的、在半音下行之低音聲部基礎上的過門樂句，以便在卡拉富之歌詞「妳的榮耀」開始時(91小節)，使用浦契尼15v及19r上的轉化過之降D大調旋律(請參考譜例三十七及圖十三)。模進的旋律開始和其以小節的方式徘徊於主、屬音之構成音的句法帶來庸俗的印象；此處使用的C大調和浦契尼延續十九世紀傳統「解脫結局」之降D大調亦形成特殊之對比。

在卡拉富表示異議之後，杜蘭朵有著廿四行完整不間斷的歌詞，這個設計應來自浦契尼和劇作家的設計，擬在此給杜蘭朵第二首詠嘆調；雖為劇中之女主角，杜蘭朵至此只有在第二幕上場時的一首詠嘆調，它正好是全劇中間的地方。在第一版本裡，阿爾方諾完整地譜寫了歌詞，在第二版本裡，這一段的完整性卻經由歌詞和

44. 令人不解的是，草稿5r的反拍版本（「我的花朵」代替「噢」）沒有被使用：這一個設計可以平衡後面持續音e^2之節奏分配。

音樂上的大量被刪減，幾乎消失不見。前面引述之克勞塞提於1926年一月廿六日寫給托斯卡尼尼的信裡，還稱這一段是「詠嘆調」，和音樂由八十八小節刪至五十小節的事實完全不符，僅只強調了旋律素材的更新，但它亦是完全來自第一版本之濃縮方式。

就演出歷史來看，有意思的是，這首「詠嘆調」的第一版本在《杜蘭朵》於德國之首演後，還不時被在音樂會中演唱。原因應是黎柯笛在阿爾方諾刪減樂譜和德勒斯登首演之間的短暫時間裡，沒有可能重新製作德文版本的演出材料，只好不發一言地，讓阿爾方諾續成部份之第一版本在德勒斯登演出。[45]這一首「詠嘆調」的歷史錄音激發了史密斯(Gordon Smith)對比較阿爾方諾兩個版本的興趣[46]，他描述了雷曼(Lotte Lehmann, 1926)、薩瓦提妮(Mafalda Salvatini, 1927)以及羅塞雷(Anne Roselle, 1928; 德勒斯登首演之歌者)的錄音，都是德文之第一版本鋼琴縮譜。但是這些錄音裡，沒有一個係完整演唱阿爾方諾第一版本的全部內容或不對旋律進行有所更動的事實，亦顯示了大家對第一版本之質疑。

開始的五小節來自草稿13r，阿爾方諾將它們移調至降e小調上，呼應著杜蘭朵第二幕詠嘆調開始時的高不可攀；但是旋律卻未被繼續發展，如同109/110小節(總譜430頁)之擺盪於bf和be之間的旋律線所顯示的情形。接下去的四小節，其旋律圍繞著同樣的中心音打轉，被刪除掉，形成第二版本裡的110/111小節。緊接著的長達五小節之半音旋律線雖然被保留，但是長達二個半小節的結

45. 在Hopkinson書中(op. cit., 53)，他提到美國國會圖書館於1926年五月廿六日收到《杜蘭朵》德文版之鋼琴縮譜，在同一頁上，他又提到在1930年以前，沒有德文版鋼琴縮譜之印行。這一個自相矛盾的說法可以如此解釋：基於版權之原因，黎柯笛於1926年寄給國會圖書館第一版本之德文鋼琴縮譜，而Hopkinson由於未看到巴伐利亞圖書館的同一版本譜，故而有此質疑和矛盾產生。

46. Gordon Smith, op.cit., 223-231。

束音b[1]卻被去掉，並在其原來的樂團伴奏上插入後面的、也是被刪去的小節；119/120小節即是此一原本共十六小節樂句的剩餘產品。這十六小節原本係建築在一個四小節之低音動機上，人聲部份並無特殊之旋律，僅以四度和增四度之音程，以持續音帶出歌詞。刪掉十六小節中之十四小節後，第一個完整的低音動機成為121/122小節之人聲旋律（「在你的眼裡」）之基礎，它之呈現在律動上顯得很奇怪。不僅如此，這兩小節的伴奏聲部之音程結構以及此一動機素材和附點八分音符之節奏之結合，原係一個漸進之動機演進過程的結果，但在第二版本裡，只留下了這個過程的頭和尾。

　　121小節出現之旋律開始處，和浦契尼之轉化的降D大調旋律（見譜例三十七與圖十三）很像，卻因其繼續進行的情形，和浦契尼習慣的旋律方式大相逕庭；[47]尤其是整個樂句的成組的模進方式，以及其在131/132小節轉化成和聲之手法，在浦契尼作品中是陌生的。類似的旋律結構卻可在阿爾方諾相近年代之歌劇作品裡看到，尤其是《莎昆姐拉事蹟》；其中可清楚看到旋律結構的相同點以及模糊之東亞的地方色彩。[48]譜例三十九取自歌劇第二幕，莎昆姐拉對其父康瓦（Kanva）之訴說，展現了作曲家在寫杜蘭朵「詠嘆調」時，很可能採用之模式。為了便於呈現這一個很可能係不知覺的情況下產生的情形，譜例三十九將杜蘭朵人聲聲部相對應的部份列出；不同段落的相似卻又互相有差異的特性，正有力地證明了創作時相同的想像，雖然其共同性建立於旋律之中心而非完全相同之內容。

47. 有關浦契尼旋律架構請參考 Norbert Christen, *Giacomo Puccini, Analytische Untersuchungen der Melodik, Harmonik und Instrumentation*, Hamburg 1978; Antonio Titone, *Vissi d'arte. Puccini e il disfacimento del melodramma*, Milano 1972.

48. 本文使用的是黎柯笛檔案室收藏的歌劇第一版本之鋼琴縮譜(*La leggenda di Sakùntala*, Ricordi, Milano 1921)。由於演出材料以及阿爾方諾之總譜在二次世界大戰中被毀掉，阿爾方諾重新為歌劇寫配器，並將此第二版本命名為《莎昆妲拉》(*Sakùntala*, Ricordi, Milano 1950)。在如此的情形下，使用第二版本總譜做為和阿爾方諾續成《杜蘭朵》部份之配器做比較，要做有條件的思考，因為《杜蘭朵》有可能對《莎昆妲拉》有所影響。在此情況下依舊使用1921年的鋼琴縮譜做比較之出發點，係由於該譜上註明了許多配器的情形，甚至有些地方還特別加上譜來做更清楚的表示；再者，阿爾方諾在第二版本總譜裡亦依循了這些說明。

譜例三十九：

阿爾方諾《杜蘭朵》續成部份第一版本鋼琴縮譜，passim;以及《莎昆妲拉事蹟》鋼琴縮譜1921, 193頁起。

阿爾方諾《杜蘭朵》續成部份
第一版本，189-190小節.

阿爾方諾《莎
昆妲拉事蹟》
鋼琴縮譜, 193
頁起。

阿爾方諾《杜
蘭朵》續成部
份第一版本，
125-131小節。

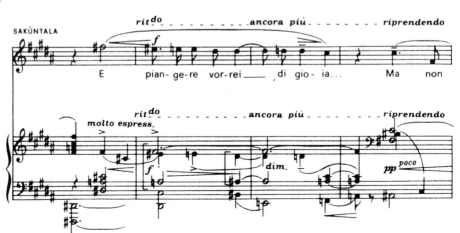

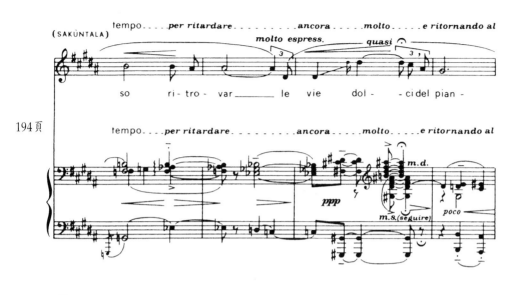

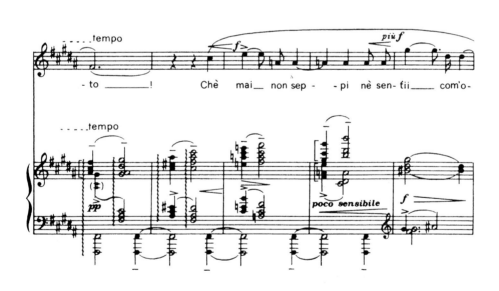

阿爾方諾《杜 Turandot
蘭朵》續成部
份第一版本，
149-152小節。

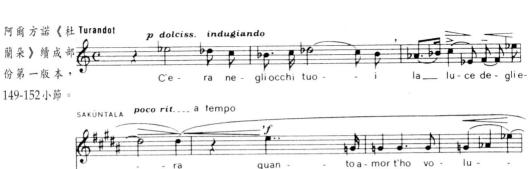

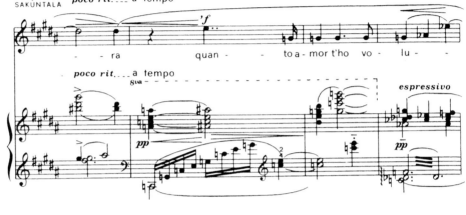

195頁

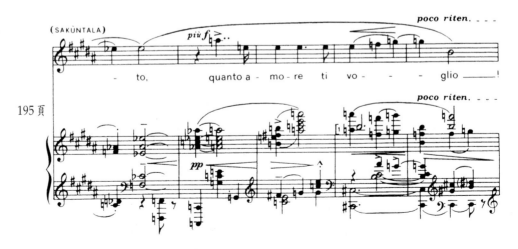

阿爾方諾《杜蘭朵》續成部份第一版本，161-162小節。

195頁

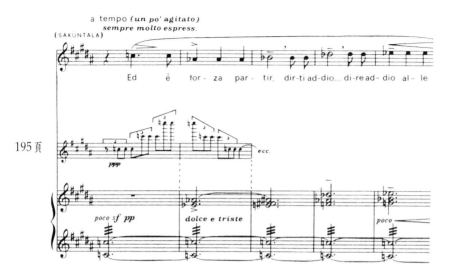

　　阿爾方諾之《杜蘭朵》部份和《莎昆妲拉事蹟》之相關點亦在樂團語言上，只是由於後者在大戰中損毀而無法直接比較；不僅如此，在使用一些特殊之樂句元素上，例如在小節開始時使用短短長(anapaest)節奏，它多半為主要音符之前的短前置音，或者整個絃樂部份的「整體滑奏」。譜例四十出自《莎昆妲拉》第一幕中莎昆妲拉和國王的愛情二重唱，此一阿爾方諾創作中期之典型節奏不僅在兩個聲部中均可看到，亦在不同的樂團群中出現。《莎昆妲拉》裡，大量的滑奏不僅在絃樂樂句被用(見租借總譜，Ricordi, Milano 1950)亦經常充斥在合唱團中，例如第一幕開始時，遠處狩獵的合唱(鋼琴縮譜1921, 18 ff.)；明顯地，使用滑奏係為了賦予中性之旋律裝飾地方色彩或者當重疊使用時，係要強調其效果。

譜例四十：阿爾方諾《莎昆妲拉》總譜(Milano 1950), 116。

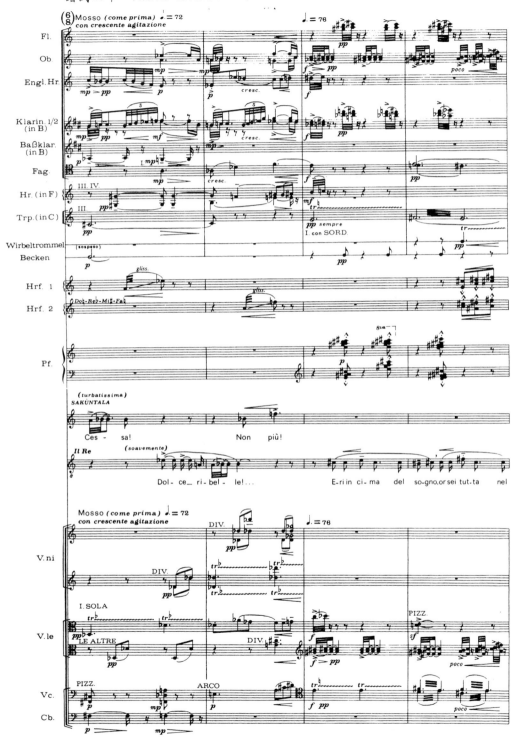

在《杜蘭朵》續成部份第二版本裡，151/152小節或者163小節裡，在音樂材料之長大半音化後，使用滑音的目的不在於聲音素材之延伸，好像巴爾托克(Béla Bartók)藉著使用滑音以及小音程想得到的效果般，而只是經由裝飾旋律輪廓來提升表達之能量，而如此地使用滑音很容易讓人聯想到十九世紀裡較俗氣的音樂。[49]

　　杜蘭朵「詠嘆調」接下去被刪減的地方主要集中在較具敘述性、亦就較缺乏澄澈旋律性之處。在這些段落裡，主題素材繼續被發揮，樂團樂句亦有其有計劃的連續架構，予以刪減是不可能不破壞全體之有機結構的，因之音樂上能有何成效，很值得懷疑。比較不同的劇本版本內容顯示，刪減的過程僅顧及了歌詞前後的連貫性，而不理會音樂之因素；為了降低阿爾方諾在作品中參與的程度，歌詞刪減之重點擺在文法上平行之處，能達意即可，如此的要求自然造成相關小節缺乏規則長度的結果。這一個機械化的刪減過程自然帶來了樂團句法的多處不連貫性，若未看過第一版本的總譜，僅就通行版本觀之，自會驚訝於樂句句法上的多處錯誤。例如第二版本145/146小節裡(總譜435頁)之第一、第二伸縮號的音符看來毫無前後關係；但若看第一版本，阿爾方諾在此為歌詞「那可怕的火和溫柔」(第一版本鋼琴譜，373頁)部份，使用結合黑管、巴松管以及用弱音器之伸縮號在高聲部產生的特殊音響；在刪減後，六小節剩下兩小節，其樂團部份和其前後之關係只能以令人難以滿意的方式存在。同樣的情形亦在刪減「現在要決定你的命運了」之一整段(第一版本鋼琴譜，379-382頁)以後的

49. 第一版本之樂團部份比第二版本有著更多的滑音段落，例如在杜蘭朵之「這是最大的勝利！」(譜例四十一)段落裡，所有高音絃樂以平行滑奏伴隨女高音的最高音c^3至下一個e^{b2}。

譜例四十一：阿爾方諾《杜蘭朵》續成部份第一版本，鋼琴縮譜374/375頁。

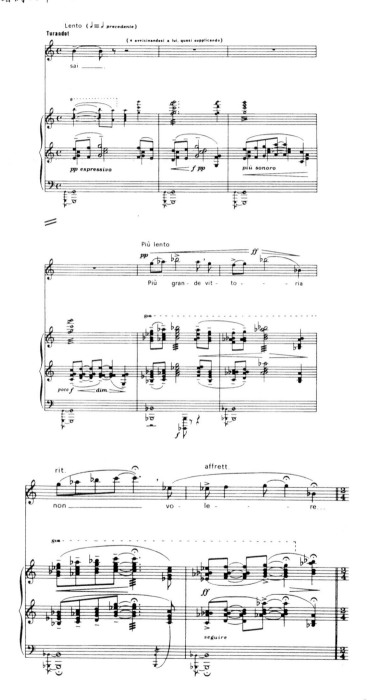

結果可以看到：這一段被去掉後，成為一段過門音樂，雖然在和聲上沒有問題，但在樂團句法上卻很奇怪，第二版本之177至178小節(總譜441／442頁)呈現出多方面的問題。177小節裡，中提琴、大提琴、黑管、低音黑管和巴松管在中音聲區奏出快速向上音型後，178小節裡，小提琴及短笛再接過在高音聲區上演奏著持續的顫音，這個過程係有違任何管絃樂句法的思考和進行的。因為通常演奏顫音的樂器亦會演奏之前的快速向上音型，或者至少在同一聲區的樂器會演奏此音型；在第一版本亦確實是如此寫的，小提琴接在中音聲區樂器之後演奏快速向上音型至高音聲區後，再演奏持續顫音；由於阿爾方諾僅去掉中間的小節，留下頭尾，並未重新安排管絃樂句法，就產生了177／178小節之奇怪的樂團音樂結果。

由第一版本到第二版本的修改要求，不僅降低了阿爾方諾對整體音樂參與的程度，亦削弱了他喜歡讓人聲在高音聲區演唱的偏好。將第一版本前後兩段音樂材料結合成一個奇怪的音樂馬賽克，帶來了第二版本裡159／160小節(總譜437頁)中，難以解釋的樂句的暫停。譜例四十一顯示，杜蘭朵人聲聲部原本係經 b^1 之不和諧音直接進入C大調和絃，由此出發，人聲聲部之新的段落再開始。(請比較譜例三十六、三十七)加入兩小節升C大調七和絃或許能減弱和聲上之突兀，卻破壞了音樂的流暢進行。譜例四十一裡接下去的音樂裡，兩小節被繼續使用，但人聲部份卻是全新的，接下去的四小節被刪去，最後一小節又被使用，並且接上圖十四的第三小節「Il mio mister?」(我的秘密？)；這裡由於要接入之故，

圖十四

圖十四：阿爾方
諾《杜蘭朵》續
成部份第一版
本。

被向下移了半個音。在這兩個元素之間，第一版本裡尚有十二小節，它們不僅有完整的樂團聲響的不同設計，亦有主題上不同之演進過程。

圖十四的音樂內容在改寫成第二版本時完全被去掉，以便於使用浦契尼16r的草稿，浦契尼企圖經由模進和聲以及簡單節奏來製造逐漸熱烈的氣氛之效果，經由阿爾方諾之手硬加在這一段落中，卻顯得很突兀。比較浦契尼以人聲爲中心的句法和阿爾方諾特別豐富之樂團聲響，揭示了兩位作曲家在風格上的不同處；阿爾方諾的管絃樂手法明顯可見法國印象派的影響，雖然在德布西(Claude Debussy)作品裡，並看不到這種特殊音響色澤之模式化使用手法(豎琴、鋼片琴、鐘琴)。在使用平行和絃上，可以以譜例四十二爲例說明，它取自德布西《鋼琴組曲》(1901)之〈薩拉邦德〉(Sarabande)之開始。德布西在此使用之平行和絃在他的時代相當具有革命性，它係整個樂章的中心手法，相較之下，阿爾方諾之木管樂器和特殊樂器(豎琴、鋼片琴、鐘琴)之平行和絃僅是樂譜中的一個段落。儘管如此，第一版本之這一景的音樂完整性不容否認，它在第二版本的馬賽克技術下，不可能被呈現。一些被狠狠刪減之段落難以展示音樂發展的連續順暢，造成之音樂句法弱點則無庸置疑。

譜例四十二：德布西，《鋼琴組曲》第二樂章〈薩拉邦德〉

II. SARABANDE

在卡拉富告知其名字後，第一版本裡有一段三十小節的音樂(「現在要決定你的命運了...」)，在改寫時完全被刪去，這亦是兩個版本在音樂戲劇結構上有著最明顯差異的一段：杜蘭朵又回到她峻拒、冷寞之公主狀態；剎那間她還認為，她手中掌握了卡拉富的命運；全心願為愛就死的王子則以其一貫濃郁的熱誠感動了杜蘭朵。卡拉富的要求「讓我死吧！」(“Fammi morir!”)(第一版本之244-247小節)，為歌詞「我的榮耀在妳的擁抱中！」(“La mia gloria è il tuo amplesso!”)處，回頭使用猜謎場景之動機，做了心理上之準備；刪去這三十小節造成前後段落在速度平衡上之嚴重後果。加上浦契尼設計的「我的秘密？」(總譜439頁起)之後，這一段「中規中矩」的段落緊鄰著卡拉富的在高音聲區以長音符唱出的「我的榮耀在妳的擁抱中！」，顯得卡拉富對杜蘭朵之「知道你的名字了！」之反應，不僅話多、亦顯誇張。唯有在第一版本裡，聽者才能夠對兩位主角之心理演變、他們對愛情和權力之對話有完整無缺的理解。[50]

　　浦契尼為過門樂句譜寫之號角動機(13v)由阿爾方諾經由使用兩次動機之元素而拉長，亦經由銅管之使用而有較重的聲響。在第一版本裡，管樂出現兩次，一次在樂團裡、一次在幕後之舞台音樂，在兩段管樂之間，傳來幕後之四聲部女聲合唱「在光明晨曦 / 多少芳香散發在 / 中國的花園中！」(“Nella luce matutina / quanto aroma si sprigiona / dai giardini della China!”)；這個合唱僅由高音之小提琴顫音和懸鈸的抖

50. 卡內於其為倫敦首次演出《杜蘭朵》結束部份第一版本(1982年十一月三日)所寫之節目單裡，特別強調此版本中對呈現人物心理層面之長處；然則此次演出應非此一版本之首演，因為德勒斯登劇院於1926年之《杜蘭朵》於該劇院之首演，即很可能使用了此版本。

音伴奏著，它柔細的色彩得以將第三幕的人間戲劇又帶回童話的世界。為了第三幕第一景至第二景之間能夠快速地換景，原來過門樂句的加長應能減輕換景上的困難，故而刪掉這個合唱和號角聲之決定，應來自純粹音樂上的考量。最後一景在兩個版本上的差異主要在於合唱聲部之改變，以及「愛情」的呼喊(第一版本鋼琴縮譜，393頁)，第一版本裡，在杜蘭朵之高音尚未消失前，合唱團即已經進入呼喊著「愛情」；不僅如此，在最後一段合唱裡，兩位主角尚不時以高音凌駕在合唱之上，呼喊著「愛情」。[51]

　　比較阿爾方諾的兩個版本即可清楚看到，一個係出自對手稿的興趣，要求盡可能接近浦契尼草稿之音樂，另一個則展現對一個心理層面細加描述之愛情二重唱，有著戲劇上之興趣；若不將二者並列考量，是無法在兩個版本之間做一決定的。第一亦是較長的版本在倫敦當地之首次演出(Barbican Hall)獲得的成功，清楚地證明了，隨著時間的過去，第一版本很可能會重見天日。[52]倫敦的演出證明了，音樂裡完全由阿爾方諾自行譜寫的部份，第一版本遠勝於第二版本；雖然如此，不可或忘的是，第二版本裡，浦契尼的草稿獲得較小心的解讀和使用。因之，就使用了浦契尼草稿之段落而言，第二版本應係優於第一版本的。混合兩個版本，還原阿爾方諾在第二版本裡心不干情不願去掉的段落，是絕對可行的，因為草稿的狀況清楚地標示了，自何處起，阿爾方諾可以對音樂負全責(請參考附錄二)；自第一版本的53小節或第二版本的57小節起，不容否認地，第一版本遠

51. 阿爾方諾續成《杜蘭朵》第一版本裡最後之「歡呼」("Gloria")聲以及幕後舞台音樂之進入，和作曲家之《莎昆妲拉》之結束音樂有某種相關性；請比較總譜之390至394頁(Milano 1950)。

52. 繼倫敦之後，近年來第一版本曾在以下地區演出：紐約(紐約市立歌劇院，1983)、羅馬(1985)、波昂(1985)、阿姆斯特丹(1992)、颯布律肯(Saarbrücken, 1993)、薩爾茲堡(大節慶劇院，1994)、夏威夷(1996)、羅斯多克(Rostock, 1996)、阿亨(Aachen, 1997)、巴塞爾(Basel, 1997)、斯圖嘉特(1997)。

優於第二版本。

五、結語

　　除了將浦契尼草稿轉寫成一個連續之音樂進行，並為浦契尼最後一部作品劇情之結束製造一個音樂戲劇之基礎之外，阿爾方諾還要面對另一個問題，要創造一個很接近浦契尼晚期作品之特殊音響色澤(Klangfarbe)，並且要顧及浦契尼第一個具中國風味音樂之音響色澤組合規則。一般對阿爾方諾續成部份的評論裡有個共識，這是一個高度吃力不討好的工作；成功與否的問題不僅對阿爾方諾部份音樂之評斷有意義，亦對1925年左右，義大利管絃樂作品之結構條件提供了資訊；因之，觀察浦契尼和阿爾方諾樂團音響色澤之關係是另一個本質上的議題。可惜的是，至今為止之配器研究絕大部份侷限在對樂器使用技術之描述，極少對樂團音響色澤及美學研究做思考，[53]在義大利世紀之交之管絃樂配器研究上亦然；[54]亦因為缺乏討論之基礎，以下之討論亦僅能侷限於浦契尼和阿爾方諾配器手法之少數特殊之處。

　　研究浦契尼草稿之結果顯示，阿爾方諾之音樂結構裡，忠實地採用了浦契尼的音高結構，但是浦契尼對使用樂器及聲響形塑之文字註明則被忽略；由13v和15r寫成過門樂段之號角音樂即為一例。因之，既使在鋼琴縮譜之層面，草稿之訴求似乎被保留，但續成段落的聽覺印象經常有違浦契尼之聲響形塑訴求。對浦契尼文字說明之忽略並不表示有意不尊重其聲響訴求，而係符合十九世紀裡，尤其在義大利歌劇世界中普遍的傾向，視配器的過程為次要的習慣。前面引述之克勞塞提於1926年

53. 請參考Jürgen Maehder原作，羅基敏譯，〈文學與音樂中音響色澤的詩文化：深究德國浪漫文化中的音響符號〉，輔仁大學比較文學叢書第二冊，印行中。
54. 有兩本研究浦契尼配器之博士論文，Christen, op. cit.; 以及Hartwig Bögel, *Studien zur Instrumentation in den Opern Giacomo Puccinis*, Diss. Tübingen 1977；其中研究之重點均不在晚期作品，且主要以技術層面為中心。

237

一月廿六日寫給托斯卡尼尼的信裡，簡單的一句「阿爾方諾現在進行配器」正表示出，此一傾向在義大利，於進入廿世紀後依舊存在；類似的立場亦反映在至今於義大利依舊繼續的出版樂譜之習慣，將鋼琴縮譜和管絃樂總譜分開處理。在製作阿爾方諾續成部份第二版本之鋼琴縮譜時之匆忙，就足以妨礙對《杜蘭朵》總譜做真正進一步之結構上之思考。1926年一月十一日，阿爾方諾才提醒黎柯笛寄一本總譜複本做參考，以對續成部份裡和已完成部份有平行關係之段落，在進行配器時，能根據浦契尼之原始管絃樂法來譜寫。[55] 在至交出第二版本總譜的約二十天時間裡，僅只對浦契尼的總譜做仔細研究，就已不可能，更何況阿爾方諾進行自己部份的配器，都已經很趕了。如果阿爾方諾在一開始譜曲時，手邊就有浦契尼《杜蘭朵》之總譜，以熟悉這部歌劇中一些特殊樂團聲響之條件，可以避免許多在兩位作曲家之間，樂團聲響的扞格不入之處。兩人之間管絃樂語法的差異自然不僅是個人風格之不同，亦和音樂世界之世代交替有關；在義大利，華格納之音響色澤作品之理念逐漸在義大利音樂文化中被接受，對浦契尼及雷昂卡發洛一代之樂團手法造成了影響[56]；而阿爾方諾一代則為接觸後期浪漫和印象派管絃樂語法技術上成就之第一代，兩代之間在這一點上的差異自是特別地明顯。

前面提到，若僅就使用異國特殊樂器(木琴、低音木琴、鐘管、鑼、木鼓、舞台上的大鑼等等)而言，在阿爾方諾續成部份裡，這一具特殊色彩之使用手法幾乎完全不存在。[57] 在杜蘭朵和卡拉富之二重唱裡，未使用此一

55. Mr F. Alfano 134。黎柯笛在當日即將總譜寄出：MrCL 1925/26 - 6/303。

56 請參考Jürgen Maehder, *Timbri poetici e tecniche d'orchestrazione - Influssi formativi sul l'orchestrazione del primo Leoncavallo*, in: Jürgen Maehder/Lorenza Guiot (eds.), *Letteratura, musica e teatro al tempo di Ruggero Leoncavallo*, op. cit., 141-165; Jürgen Maehder, »*Turandot*« e »*La leggenda di Sakuntala*«- *La codificazione dell' orchestrazione negli appunti di Puccini e le partiture di Alfano*, in: *Giacomo Puccini. L'uomo, il musicista, il panorama europeo*. Proceedings of the International Congress, Lucca 25-29 November 1994, ed. by Gabriella Biagi Ravenni & Carolyn Gianturo. (Studi Musicali Toscani, 4), Lucca (LIM) 1997, 281-315以及 Jürgen Maehder, *Formen des Wagnerismus in der italienischen Oper des Fin de siècle*, in:Annegret Fauser/Manuela Schwartz, (eds.),*von Wagnerzum Wagnérisme. Musik - Literatur - Kunst - Politik*, München (Fink) 1998, 449-485。

57. Christen, op. cit., 278。

配器手法，可以解釋得過去，因為在歌劇的其他部份裡，兩位主角之音樂亦以心理上之特質為主要訴求，而非典型之異國音樂。相對地，在最後一景裡，阿爾方諾其實有兩個範例可用，亦即是第一、第二幕的群眾場面；他完全沒有使用任何打擊樂器之錯誤，完全肇因於他對整個《杜蘭朵》總譜幾乎沒有認知的事實。

　　觀察和比較杜蘭朵在第二幕和第三幕對其父鄂圖王之話語(第二幕見總譜294 ff;第三幕見總譜456 ff.)，即可看到，人聲部份之線條相當近似，但是樂團之色彩卻有著本質上的不同。浦契尼用一個以人聲為指標的管樂、稍後為絃樂樂句支撐杜蘭朵的哀求，另外賦予豎琴分解和絃、鑼聲和法國號及伸縮號之頓音(marcato)一個近似鐘聲的背景聲音，[58]阿爾方諾則為杜蘭朵最後勝利的話語，走回傳統的小提琴抖音，它經由鋼片琴和絃改變了色彩，並藉著獨奏黑管形成之杜蘭朵人聲之相對聲部，而豐富了音響。譜例四十三取自阿爾方諾之《E調交響曲(三種速度)》(Sinfonia in Mi (in tre tempi), Milano 1910)，可以看到作曲家很早就已使用過很近似的聲響效果。

　　進一步細加比較浦契尼之總譜和阿爾方諾之續成部份配器的結果顯示，就浦契尼之樂團語法而言，介於一個尚完全以人聲導向的樂團句法以及一個音響色澤上前進的樂團語言之間的典型平衡被放棄，以求個別色彩效果之豐富性，但這一個手法卻不同於世紀末之具方向指標之管絃樂作品，合成一個獨立自主之音響色澤結構。若就此點責怪作曲家阿爾方諾，則自然批露出，作曲的

58. 《莎昆妲拉》總譜開始幾小節提供了一個很好的例子，可看到阿爾方諾作品中模倣鐘聲之精彩樂團技法。

譜例四十三：阿爾方諾，《E調交響曲(三種速度)》，Milano 1910, 109頁。

歷史條件係可隨心所欲操作的。正如《杜蘭朵》標示了一個義大利歌劇文化不間斷的傳統般，阿爾方諾續成此總譜之舉亦站在義大利音樂史之轉捩點上；在一個單一作品極度個別化的時代，此一真正反時代的冒險得以有幸運的結果；因為再一次地，一位作曲家為人作嫁，在作品中加上出自他人的東西；藉著樂種的強大傳統、藉著作品不可更動的戲劇結構，這一個陌生的軀體得以成功地被加入整體中，卻不致於破壞作品之統一性。

PANG
toccandosi il petto

S'è svegliato qui dentro il vecchio ordigno,
il cuore, e mi tormenta!

PONG

Quella fanciulla spenta
pesa sopra il mio cuor come un macigno!

Mentre tutti si avviano, la folla riprende:

LA FOLLA

— Ombra dolente, non farci del male!
— Ombra sdegnosa, perdona!... perdona!...
— Liù!... bontà...
— Liù!... dolcezza...
— Dormi!...

 — Oblia!

 — Liù!...

 — Poesia!...

Le voci si vanno perdendo lontano.
Tutti, oramai, sono usciti.
Rimangono soli, l'uno di fronte all'altra, il Principe e Turandot.
La Principessa, rigida, statuaria sotto l'ampio velo, non ha un gesto, non un movimento.

IL PRINCIPE IGNOTO

Principessa di morte!
Principessa di gelo!
Dal tuo tragico cielo
scendi giù sulla terra!

Ah! Solleva quel velo
guarda, guarda, o crudele,
quel purissimo sangue
che fu sparso per te!

E si precipita verso di lei, strappandole il velo.

附錄一：劇本三個版本對照比較

1) 左欄為大尺寸之劇本第一版本之內容，Milano (Ricordi) 1925，該版本很可能於當年年中印行；此處開始之部份為該版本之77頁中間。

2) 右欄為第一版鋼琴縮譜之劇本內容，Milano (Ricordi) 1926, 僅印行一百廿本，每一本均有編號；此處使用的為米蘭黎柯笛檔案室編號7之譜。去掉圓括號()之內容，即可得第一版本之歌詞內容。

3) 通行版本之內容，Ricordi (P.R. 117), Milano 1958，再版1974。去掉右欄方括號[] 之內容，即可得通行版本，亦即是第二版本之歌詞內容。

4) 一行僅在阿爾方諾總譜手稿中才可見到的歌詞 "Non umiliarmi più"，見米蘭黎柯笛檔案室收藏之手稿，編號N III 20。

第三幕第一景

<table>
<tr><td>

陌生王子：

死神的公主，

如冰塊的公主，

由妳悲劇的天上

降到地上來吧！

啊，掀起面紗，

看，看，殘忍的人，

多少純潔的鮮血

曾經為妳而流！

他衝向她，拉下她的面紗。

</td><td>

陌生王子：

死神的公主，

如冰塊的公主，

由妳悲劇的天上

降到地上來吧！

啊，掀起面紗，

看，看，殘忍的人，

多少純潔的鮮血

曾經為妳而流！

</td></tr>
</table>

TURANDOT
con fermezza ieratica

Che mai osi, straniero!
Cosa umana non sono...
Son la figlia del cielo
libera e pura!... Tu
stringi il mio freddo velo,
ma l'anima è lassù!

IL PRINCIPE IGNOTO

che è rimasto per un momento come affascinato, indietreggia.
Ma si domina. E con ardente audacia esclama:

La tua anima è in alto
ma il tuo corpo è vicino!
Con le mani brucianti
sfiorerò i lembi d'oro
del tuo manto stellato!
La mia bocca fremente
premerò su di te!

E si precipita verso Turandot tendendo le braccia.

TURANDOT
arretrando sconvolta, spaurita, disperatamente minacciosa:

Non profanarmi!

IL PRINCIPE IGNOTO
perdutamente

Ah!... Sentirti viva

TURANDOT

Indietro!... Indietro!...

244 · ·78· ·

杜蘭朵：
以高傲地眼光注視他。
休得無禮！外邦人！
我不是凡夫俗子，
我乃是上天之女，
自由且純潔！...你
扯下我冰冷面紗，
但我靈魂在天上。

陌生王子：
在原地停了一下，似乎被嚇到，退縮。但又能
控制自己，以火樣的熱情喊出：
妳的靈魂在天上。
但妳的軀體卻在身邊！
用我火熱的雙手
摘下妳的金線
和妳的羅衫。
我顫抖的嘴唇
要壓在妳的之上。
向杜蘭朵靠近，試圖擁抱她。

杜蘭朵：
不解地、害怕地躲避，絕望地抗拒著。
不要褻瀆我！

陌生王子：
熱情地。
啊！...感受生命吧！

杜蘭朵：
退後！...退後！...

杜蘭朵：

休得無禮！外邦人！
我不是凡夫俗子，
我乃是上天之女，
(自由且純潔!)...你
扯下我冰冷面紗，
但我靈魂在天上。

陌生王子：

妳的靈魂在天上。
但妳的軀體卻在身邊！
用我火熱的雙手
摘下妳的金線
和妳的羅衫。
我顫抖的嘴唇
要壓在妳的之上。

杜蘭朵：

不要褻瀆我！

陌生王子：

啊！...感受生命吧！

杜蘭朵：

退後！...(退後！)
不要褻瀆我！(不要褻瀆我！)

245

IL PRINCIPE IGNOTO

Il gelo tuo è menzogna!

TURANDOT

No!... Mai nessun m'avrà!
Dell'Ava mia lo strazio
non si rinnoverà!
Non mi toccar, straniero!... È un sacrilegio!

IL PRINCIPE IGNOTO

Ma il bacio tuo mi dà l'Eternità!

E in così dire, forte della coscienza del suo diritto e della sua passione, rovescia nelle sue braccia Turandot, e freneticamente la bacia. Turandot — sotto tanto impeto — non ha più resistenza, non ha più voce, non ha più forza, non ha più volontà. Il contatto incredibile l'ha trasfigurata. Con accento di supplica quasi infantile, mormora:

TURANDOT

Che fai di me?... Che fai di me?...
Qual brivido!... Perduta!...
Lasciami!... No!...

IL PRINCIPE IGNOTO

Mio fiore,
mio fiore mattutino... Ti respiro...
I seni tuoi di giglio
tremano sul mio petto...
Già ti sento
mancare di dolcezza... tutta bianca
nel tuo manto d'argento...

TURANDOT
con gli occhi velati di lagrime:

Come vincesti?

陌生王子：
妳的冰冷只是偽裝！

杜蘭朵：
不！...沒有人能得到我！
先人的悲劇
不會重演！
不要碰我，外邦人！...這是褻瀆！

陌生王子：
但妳的吻給我永恆。

陌生王子：
(妳的冰冷只是偽裝！只是偽裝！)

杜蘭朵：
不！...沒有人能得到我！
先人的悲劇
不會重演！(啊！不!)
不要碰我，外邦人！這是褻瀆！(這是褻瀆！)

陌生王子：
[妳的冰冷只是偽裝！](不，)妳的吻給我永恆。

說此話之同時，他清楚地意識到他所要的和他的熱情，將杜蘭朵擁到懷中，瘋狂地吻著她。在此突發狀況下，杜蘭朵沒有抵抗、沒有聲音、沒有力量、沒有意志。她未曾想過的擁抱改變了她，以懇求的、幾乎稚氣的聲音，她低語著：

杜蘭朵：
發生了什麼事？發生了什麼事？
怎麼回事！...我輸了。
放開我吧！...不！

陌生王子：
我的花朵！
我清晨的花朵！我聞到
妳身上的百合花香
滿佈我的胸前。
我感覺到妳
纖細柔美...一片純白
在妳銀色的衣衫下。

杜蘭朵：
以迷濛帶淚的眼光：
你怎麼贏的？

杜蘭朵：
發生了什麼事？[發生了什麼事？]
[怎麼回事！...]我輸了。
[放開我吧！...不！]

陌生王子：
我的花朵！
噢，我清晨的花朵！
我的花朵，我聞到
妳身上的百合花香
啊！滿佈我的胸前。
我感覺到妳的纖細柔美，
在妳銀色的衣衫下一片純白。

杜蘭朵：

你怎麼贏的？

247

IL PRINCIPE IGNOTO

con tenerezza estatica

Piangi?

TURANDOT

rabbrividendo

È l'alba! È l'alba!

e quasi senza voce

Turandot tramonta!...

IL PRINCIPE IGNOTO

con enorme passione

È l'alba! È l'alba!... E amor nasce col sole!

Ed ecco nel silenzio dei giardini dove le ultime ombre già accennano a dileguare, delle voci sommesse sorgono lievi e si diffondono quasi irreali.

LE VOCI

L'alba!... L'alba!...
Luce! Vita!
Tutto è puro!
Tutto è santo!
Principessa,
che dolcezza
nel tuo pianto!...
.

TURANDOT

Ah! che nessun mi veda!...

e con rassegnata dolcezza

La mia gloria è finita!

陌生王子：
以迷戀的溫柔
妳哭了。

杜蘭朵：
顫慄地
天亮了！天亮了！
幾乎聽不見的聲音
...天亮了！杜蘭朵完了。

陌生王子：
以巨大的熱情
天亮了！天亮了！...愛情隨著旭日東昇！
此時在花園的安靜裡，最後的昏暗正逐漸消逝
中，輕輕的聲音細微地響起，幾乎不真實地散
播著。

合唱：
天亮了！...天亮了！...
陽光！生命！
一片純淨！
一片聖潔！
公主，
多少甜美
在妳淚中！...

杜蘭朵：
啊！不要讓人看到我，
以認命的溫柔
我的榮耀結束了。

陌生王子：
妳哭了。

杜蘭朵：
天亮了！天亮了！天亮了！
幾乎聽不見的聲音
...天亮了！杜蘭朵完了。

陌生王子：
天亮了！天亮了！愛情，愛情
隨著旭日東昇！

合唱：
天亮了！
陽光和生命！
一片純淨！
一片聖潔！
多少甜美
在妳淚中！

杜蘭朵：
不要讓人看到我，

我的榮耀結束了。
陌生王子：
不！才剛開始呢！

杜蘭朵：
我好丟人！

IL PRINCIPE IGNOTO
con impetuoso trasporto:

No, Principessa! No!...
La tua gloria risplende
nell'incanto
del primo bacio,
del primo pianto!...

TURANDOT
esaltata, travolta:

Del primo pianto... sì...
Stranier, quando sei giunto,
con angoscia ho sentito
il brivido fatale
di questo male
supremo!
Quanti ho visto sbiancare,
quanti ho visto morire
per me!...
E li ho spregiati
ma ho temuto te!...
C'era negli occhi tuoi
la luce degli eroi,
la superba certezza,
e per quella t'ho odiato,
e per quella t'ho amato,
tormentata e divisa
tra due terrori uguali:
vincerti od esser vinta...
E vinta son!... Son vinta,
più che dall'alta prova,
da questo foco
terribile e soave,
da questa febbre che mi vien da te!

陌生王子：
熱情地激勵：
不，公主！不！...
妳的榮耀閃爍在
神奇的
第一個吻裡，
第一滴淚中。

杜蘭朵：
激動地、推開他：
第一滴淚，是的，
外邦人！當你出現時，
我已感到苦惱
殘忍的命運，
這一次
最清楚！
多少次我看到他們臉色發白，
多少次我看到死亡
爲了我！
我輕視他們，
但是我卻怕你！
在你的眼裡，
有愛的光芒，
有無比自信，
爲這些我恨你，
卻也爲這些愛你。
掙扎徘徊在
二者之間：
贏你還是被你贏。
我輸了！...輸了，
不是輸在猜謎上，
是輸在那火
可怕的火和溫柔，
是輸在你傳給我的熱情！

陌生王子：
奇蹟！
妳的榮耀閃爍在
神奇的
第一個吻裡，
第一滴淚中。

杜蘭朵：
第一滴淚中。啊！
第一滴淚，是的，
外邦人！當你出現時，
我已感到苦惱
殘忍的命運，
這一次
最清楚！
[啊！多少次我看到他們臉色發白，]
多少次我看到死亡
爲了我！
我輕視他們，
但是我卻怕你！[你!只有你！]
在你的眼裡，
有愛的光芒，
在你的眼裡，
有無比自信，
我恨你這些，
卻也爲這些愛你。
掙扎徘徊在
二者之間：
贏你還是被你贏。
我輸了。
[輸在不曾知道的折磨。
輸了...輸了...]啊！輸了，
不是輸在猜謎上，
[是輸在那可怕的火和溫柔，]
是輸在你傳給我的熱情！

IL PRINCIPE IGNOTO

Sei mia!... Sei mia!...

TURANDOT

Questo chiedevi...
ora lo sai! Più grande
vittoria non voler!
Non umiliarmi più!...
Di tanta gloria altero,
parti, straniero,
parti col tuo mistero!

IL PRINCIPE IGNOTO
con caldissimo impeto

Il mio mistero?... Non ne ho più!... Sei mia!
Tu che tremi se ti sfioro,
tu che sbianchi se ti bacio,
puoi perdermi se vuoi!
Il mio nome e la vita insiem ti dono:
Io son Calaf il figlio di Timur!

TURANDOT

alla rivelazione improvvisa e inattesa, come se d'un tratto
la sua anima fiera e orgogliosa si ridestasse ferocemente:

So il tuo nome!... Il tuo nome!... Arbitra sono
ormai del tuo destino!...

CALAF
trasognato, in esaltazione ebbra

Che m'importa la vita!
È pur bella la morte!

陌生王子：
成爲我的！成爲我的！

杜蘭朵：
這是你問我的，
現在你知道了。這是
最大的勝利！
不要再爲難我！...
在如此莫大的勝利中，
離開吧，外邦人，
離開，帶著你的秘密走！

陌生王子：
以最溫暖的熱情
我的秘密？我沒有秘密。成爲我的！
我觸碰妳時，妳在顫抖！
我親吻妳時，妳臉色蒼白，
妳可以毀掉我，如果妳願意！
我的名字和生命一同交給妳：
我是卡拉富，帖木爾之子。

杜蘭朵：
突然地、未預期地有了希望，似乎在刹那間，
她的活力與驕傲很快地又覺醒：
知道你的名字了！知道你的名字了！...
現在要決定你的命運了...

卡拉富：
夢魘地、沈浸在興奮中
生命有何重要！
如此的死亡多美！

陌生王子：
成爲我的！成爲我的！

杜蘭朵：
這是你問我的，
現在你知道了。
([Non umiliarmi più!(不要再爲難我！)])
這是最大的勝利！
[在如此莫大的勝利中，去吧，]
離開吧，外邦人，
帶著你的秘密走！

陌生王子：

我的秘密？我沒有秘密。成爲我的！
我觸碰妳時，妳在顫抖！
我親吻妳時，妳臉色蒼白，
妳可以毀掉我，如果妳願意！
我的名字和生命一同交給妳：
我是卡拉富，帖木爾之子。

杜蘭朵：

知道你的名字了！知道你的名字了！
[現在要決定你的命運了...
[我的手裡掌握著
[你的生命...
[你交給我的...
[是我的！是我的！
[不是我的王位...
[是我自己的生命。]

卡拉富：
[拿去吧！
[如此的死亡多美！
[讓我死吧！讓我死吧！]
杜蘭朵：
天亮了！天亮了！

TURANDOT
con crescente febbrile impeto

Non più il grido del popolo!... Lo scherno!...
Non più umiliata e prona
la mia fronte ricinta di corona!...
So il tuo nome!... il tuo nome!...
La mia gloria risplende!

CALAF

La mia gloria è il tuo amplesso!
La mia vita il tuo bacio!...

TURANDOT

Odi? Squillan le trombe!... È l'alba! È l'alba!
È l'ora della prova!

CALAF

Non la temo!
Dolce morir così!...

TURANDOT

Nel cielo è luce!
Tramontaron le stelle! È la vittoria!...
Il popolo s'addensa nella Reggia...
E so il tuo nome!... So il tuo nome!...

CALAF

Il tuo
sarà l'ultimo mio grido d'amore!

杜蘭朵：
愈來愈升高的熱情
百姓不再尖喊！...譏笑...
不再低頭垂下
我帶金冠的額頭！
我知道你的名字了！...你的名字！...
我的榮耀閃爍！

卡拉富：
我的榮耀在妳的擁抱中！
我的生命是妳的吻！...

杜蘭朵：
聽！號角齊鳴！...天亮了！天亮了！
解謎的時刻到了！

卡拉富：
我不怕！
如此甜美的死亡！

杜蘭朵：
天邊出現光芒！
星星逐漸散去！是勝利！...
國內百姓逐漸聚集...
而我知道你的名字！知道你的名字了！

卡拉富：
妳的
會是我最後愛情的呼喊！

杜蘭朵：

[不必再臣服
[在你的面前
[我的額頭
[帶金冠的額頭!
[我知道你的名字了！啊！]

卡拉富：
我的榮耀在妳的擁抱中！

杜蘭朵：
聽！號角齊鳴！

卡拉富：
我的生命是妳的吻！

杜蘭朵：
來了，時候到了！
解謎的時刻到了！

卡拉富：
我不怕！

255

TURANDOT

ergendosi tutta, regalmente, dominatrice:

Tengo nella mia mano la tua vita!
Calaf!... Davanti al popolo, con me!...

Si avvia verso il fondo.

Squillano più alte le trombe. Il cielo ora è tutto **soffuso di**
luce. Voci sempre più vicine si diffondono.

LE VOCI

O Divina!
Nella luce
mattutina
che dolcezza
si sprigiona
dai giardini
della Cina!...

La scena si dissolve.

杜蘭朵：
整個站直身體，高貴地發號施令：
我的手裡掌握著你的生命！
卡拉富！...和我一同到大家的面前。

走向舞台後方。遠處傳來號角聲，此時天邊
大放光明，聲音很近地散播著。

合唱：
噢，公主！
在光明
晨曦
多甜美
光芒四射在
中國的
花園中！

杜蘭朵：

(啊!)卡拉富和我一同到大家的面
前。

卡拉富：
妳贏了！

[合唱：]
[在光明
[晨曦
[多少芳香
[散發在
[中國的
[花園中！]

場景漸漸轉變。

257

L'esterno del palazzo Imperiale, tutto bianco di marmi traforati, sui quali i riflessi rosei dell'aurora s'accendono come fiori. Sopra un'alta scala, al centro della scena, l'Imperatore circondato dalla corte, dai dignitari, dai sapienti, dai soldati.

Ai due lati del piazzale, in vasto semicerchio, l'enorme folla che acclama:

LA FOLLA

Diecimila anni al nostro Imperatore!

I tre ministri stendono a terra un manto d'oro mentre Turandot
ascende la scala.
D'un tratto è il silenzio.
E in quel silenzio la Principessa esclama:

TURANDOT

O Padre Augusto... Ora conosco il nome
dello straniero...

e fissando Calaf che è ai piedi della scalèa, finalmente, vinta,
mormora quasi in un sospiro dolcissimo:

Il suo nome... è Amore!

CALAF

con un grido folle

— Amore!...

E sale d'impeto la scala, e i due amanti si trovano avvinti
in un abbraccio, perdutamente, mentre la folla tende le braccia,
getta fiori, acclama gioiosamente.

第三幕第二景

宮殿的外部，完全為白色雕琢之大理石，晨曦的紅光照映其上，顯出如花朵般的效果。在舞台的中間高處，皇帝坐在寶座上，周圍環繞著大小臣子、大老、衛兵。

在廣場兩邊，為數龐大的人民圍成半圓，高聲呼喊：

眾人：
吾皇萬歲！
三位大臣在地上鋪開一席金衫，杜蘭朵走上階梯。
短暫的安靜。
在這安靜中，公主宣佈：

杜蘭朵：
噢，叩見父王...
我知道這外邦人的名字！
注視著卡拉富，他站在階下，終於，她認輸了，
以甜美的嘆息呢喃出：

他的名字...是愛。

卡拉富：
快樂地喊出
愛！

他衝上階梯，兩位相愛的人熱烈地擁抱著，眾
人高舉著手，向他們扔著花，並且歡呼著：

眾人：
吾皇萬歲！

杜蘭朵：
叩見父王，
現在我知道這外邦人的名字！

他的名字是愛。

眾人：
愛！

LA FOLLA

— O sole!

 — Vita!

 — Eternità!

— Luce del mondo è Amore...

 — È Amor!

Il tuo nome, o Principessa,
è Luce...

 — È Primavera...

— Principessa!

 — Gloria!

 — Amor!

眾人：
噢！太陽！
　　生命！
　　　　永恆！
世界之光是愛情！
　　　　是愛情！
妳的名字，噢，公主，
是光明...
　　　是春天...
公主！
　　歡呼！
　　　愛情！

眾人：
噢！太陽！
　　生命！
　　　　永恆！
世界之光是愛情！
在陽光中高呼歡唱
祝你們愛河永浴！
向妳歡呼！
向妳歡呼！
[公主！愛情！](歡呼！)

杜蘭朵／卡拉富：
[愛情！
[永恆！
[愛情！愛情！]

(全劇終)

附錄二：浦契尼草稿內容表

說明：

「草稿頁數」係根據每張草稿右上方以印章蓋上的數目，r表示該張之正頁，v表示該張之背頁。

「小節數」係以阿爾方諾譜寫部份第二版本，亦即以現今通行版本計算。

草稿頁數	小節數	拋棄部份	其他
1r	1-11		
1v	12-20	21-22	
2r	21-26	27-28	
2v	28		
4r	29-30	27-28	
5r	65-68		
5v	69-72		
6r	73-76		
6v	77-82		
7r	83-87	繼續	
7v			未使用(繼續7r)
8r			未使用(兩小節降D大調)
8v			未使用(一小節)
9r	31-34	30	
9v	35-39		
10r	40-47		
10v	48-50		
11r	51-53	三小節	
11v	54-56		
12v			未使用(三小節)
13r	101-105		移調
13v	210-215		主題被使用
14r			未使用，舊歌詞
15r			5r和13v的草稿
15v			降D大調旋律，被阿爾方諾移調
16r	166-176		
17r			未使用(「我知道你的名字了」)
17v			未使用(旋律)
18r			2r的草稿
18v			未使用
19r			降D大調旋律和卡拉富詠嘆調主題
20r			9r的草稿
21r			9r的草稿
22r			未使用(找不到相關關係)
23r	251-257		樂思被使用
23v			未使用(兩小節伴奏)

附錄三：兩個阿爾方諾版本之比較

說明：

Puc— 浦契尼手稿，Alf— 來自阿爾方諾，===—全同，### —稍加變化

第一版本		關係	第二版本	
1-19	(Puc)	===	1-19	(Puc)
20/21	(Puc)	###	20/21	(Puc)
22		刪除	---	
23-29	(Puc)	###	22-28	(Puc)
---		新加	29/30	
30-42	(Puc)	===	31-43	(Puc)
43/44		代替	44-47	(Puc)
45/46	(Puc)	###	48/49	(Puc)
47-51		代替	50-55	(Puc)
52/53	(Puc/Alf)	===	56/57	(Puc/Alf)
54-69		代替	58/59	
70-74		人聲部份新寫	60-64	
75-97	(Puc)	===	65-87	(Puc)
98-110		===	88-100	
111-115	(Puc)	===	101-105	(Puc)
116-120		===	106-110	
121-124		刪除	---	
125-128		===	111-114	
129-134		人聲部份新寫	115-120	
135-148		刪除	---	
149-168		===	121-140	
169-174		刪除	---	
175-178		===	141-144	
179-182		刪除	---	
183-196		===	145-158	
---		新加	159/160	
197-199		人聲部份新寫	161-163	
200-203		刪除	---	
204		###	164	
205-216		刪除	---	
217		樂團相近	165	
218-226		代替	166-176	(Puc)
227		人聲部份相近	177	
228-257		刪除	---	
258-289		===	178-209	
290-299		===	210-219	
300-324		刪除	---	
325-328		===	220-223	
329		擴張	224/225	
330-353		===	226-249	
354-356		樂團相同	250-252	
357/358		===	253/254	
359-361		刪除	---	
362-366		###	255-259	
367-377		新寫	260-268	

參考資料

一、外文部份

J. A. van Aalst, *Chinese Music,* Shanghai 1884, Reprint New York 1966.

Giuseppe Adami, *Puccini,* Milano (Treves) 1935.

August Wilhelm Ambros, *Geschichte der Musik,* [1]Breslau 1862.

Mario de Angelis / Febo Censori (eds.), *Melodie immortali di Giacomo Puccini,* Roma (editrice Turris) 1959.

Paolo Arcà, *Turandot di Giacomo Puccini. Guida all' opera,* Milano (Mondadori) 1983.

William Ashbrook, *»Turandot« and its Posthumous »Prima«,* in: *Opera Quarterly* 2/1984, 126-131.

William Ashbrook/Harold S. Powers, *Puccini's »Turandot«. The End of the Great Tradition,* Princeton (Princeton University Press) 1991.

Allan W. Atlas, *Newly discovered sketches for Puccini's »Turandot« at the Pierpont Morgan Library,* in: *Cambridge Opera Journal,* 3/1991, 173-193.

Allan W. Atlas, *Belasco and Puccini:»Old Dog Tray« and the Zuni Indians,* in: *MQ* 75/1991, 362-398.

John Barrow, *Travels in China,* London 1806; reprint Taipei 1972.

Antony Beaumont, *Busoni the Composer,* Bloomington 1985.

Marco Beghelli, *Quel »Lago di Massaciuccoli tanto... povero d'ispirazione!« D'Annunzio - Puccini: Lettere di un accordo mai nato*, in: NRMI, 20/1986, 605-625.

Virgilio Bernardoni, *La maschera e la favola nell' opera italiana del primo Novecento*, Venezia »Fondazione Levi) 1986.

Richard M. Berrong, *»Turandot« as Political Fable*, in: *Opera Quarterly* 11/1995, 65-75.

Hartwig Bögel, *Studien zur Instrumentation in den Opern Giacomo Puccinis*, Diss. Tübingen 1977.

Renzo Bossi, *Introduzione biografica e critica con illustrazioni delle scene e dei costumi della »Turandot« di Giacomo Puccini*, Milano (Edizioni Radio Teatrali Artistiche) 1932.

Briefwechsel zwischen Arnold Schönberg und Ferruccio Busoni 1903-1919 (1927), in: *Beiträge zur Musikwissenschaft, 1977*, vol. 3, 163-211.

Angelo Brelich, Turandot in Griechenland, in: *Antaios, Zeitschrift für eine freie Welt*, I, Stuttgart 1959-1960, 507-509.

Manlio Brusatin, *Venezia nel Settecento. Stato, Architettura, Territorio*, Torino 1980.

Ferruccio Busoni, *Entwurf einer neuen Ästhetik der Tonkunst*, Trieste 1907, [2]Leipzig 1916.

Ferruccio Busoni, *Briefe an seine Frau*, Zürich / Leipzig 1935.

Fünfundzwanzig Busoni-Briefe, eingeleitet und hrsg. von Gisela Selden-Goth, Wien/Leipzig/Zürich 1937.

Ferruccio Busoni, Selected Letters, translated, edited and with an introduction by Antony Beaumont, London/Boston (Faber & Faber) 1987.

Sylvano Bussotti/Jürgen Maehder, *Turandot*, Pisa (Giardini) 1983.

265

Federico Candida, La *»Incompiuta«*, La Scala, Dezember 1958, pp. 68-74.

Mosc Carner, *The Exotic Element in Puccini*, in: *MQ*, XXII/1936, 45-67.

Mosco Carner, *Puccini and Gorki*, in: *Opera Annual* 7/1960, 89-93.

Mosco Carner, *Puccini, A Critical Biographie*, [3]London (Duckworth) 1992.

Carteggi Pucciniani, ed. by Eugenio Gara, Milan (Ricordi) 1958.

Claudio Casini, *La fiaba didattica e l opera della crudeltà*, in: *Chigiana,* 31 (Nuova Serie 11) (1976), 187-192.

Teodoro Celli, *Gli abbozzi per »Turandot«*, in: *Quaderni pucciniani*, 2/1985, 43-65.

Teodoro Celli, *Scoprire la melodia*, La Scala, April 1951, 40-43.

Teodoro Celli, *L' ultimo canto*, La Scala, Mai 1951, 32-35.

Norbert Christen, *Giacomo Puccini, Analytische Untersuchungen der Melodik, Harmonik und Instrumentation*, Hamburg 1978.

Marcello Conati, *»Maria Antonietta« ovvero »l'Austriaca« - un soggetto respinto da Puccini. Con una considerazione in margine alla drammaturgia musicale pucciniana*, in: Jürgen Maehder / Lorenza Guiot (eds.), *Tendenze della musica teatrale italiana all'inizio del XIX secolo*, Milano (Sonzogno), 付印中。

Carl Dahlhaus, *Vom Musikdrama zur Literaturoper*, München / Salzburg (Katzbichler) 1983.

Fedele D'Amico, *L'opera insolita*, 《羅馬歌劇院(Teatro dell'Opera di Roma)節目單》, Roma 1972/73, 159-164; reprint in: *Quaderni pucciniani* 2/1985, 67-77.

Lazzaro Maria De Bernardis, *La leggenda di Turandot*, Genova (Marsano) 1932.

Edward J. Dent, *Music in Berlin*, in: *The Monthly Musical Record*, February 1, 1911, 32.

Claudia Feldhege, *Ferruccio Busoni als Librettist*, Anif/Salzburg (Müller-Speiser) 1996.

Lorenzo Ferrero, *»Turandot«: Über den Verismus hinaus*, in: S. Harpner (ed.), *Über Musiktheater. Eine Festschrift gewidmet Arthur Scherle anläßlich seines 65. Geburtstages*, Munchen (Ricordi) 1992, 88-93.

Karen Forsyth, *»Ariadne auf Naxos« by Hugo von Hofmannsthal and Richard Strauss. Its Genesis and Meaning*, Oxford (Oxford Univ. Press) 1982.

Giovacchino Forzano, *Turandot*, Milano (S.E.S. = Società Editrice Salsese) 1926.

Arnaldo Fraccaroli, *La vita di Giacomo Puccini*, Milano (Ricordi) 1925.

André Gauthier, *Puccini*, collection solfèges, Paris (ed. du Seuil) 1976.

Gianandrea Gavazzeni, *Turandot, organismo senza pace*, in: *Quaderni pucciniani* II/1985, 33-42.

Jacques Gernet, *Chine et Christianisme, action et réaction*, Paris 1982.

Michele Girardi, *Turandot: Il futuro interrotto del melodramma italiano*, Diss. Venezia 1980.

Michele Girardi, *Turandot: Il futuro interrotto del melodramma italiano*, in: *Rivista italiana di musicologia*, 17/1982, 155-181.

Michele Girardi, *Puccini verso l'opera incompiuta. Osservazioni sulla partitura di »Turandot« e sul teatro musicale del suo tempo*, 《威尼斯翡尼翠劇院(Gran Teatro La Fenice)節目單》, Venezia 1987, 7-33.

Michele Girardi, *Il finale de »La fanciulla del West« e alcuni problemi di codice*, in: Giovanni Morelli / Maria Teresa Muraro (eds.), *Opera & Libretto*, vol. 2, Firenze (Olschki) 1993, 417-437.

Michele Girardi, *Giacomo Puccini. L'arte internazionale di un musicista italiano*, Venezia (Marsilio) 1995.

Johann Wolfgang von Goethe, *Weimarisches Hoftheater*, in: *Gedenkausgabe der Werke, Briefe und Gespräche*, 27 Vol., Zürich (Artemis) 1950-1971, Vol. 14, 62-72.

Carlo Gozzi, *Memorie inutili*, Venezia 1802.

Natalia Grilli, *Galileo Chini: le scene per »Turandot«*, in: *Quaderni pucciniani*, 2/1985, 183-187.

Jürgen Grimm, *Das avantgardistische Theater Frankreichs, 1895-1930*, München (Beck) 1982.

Grove's Dictionary of Music and Musician, 5th Edition, London 1954.

Vittorio Gui, *Le due »Turandot«*, in Vittorio Gui, *Battute d'aspetto: Meditazioni di un musicista militante*, Firenze (Monsalvato) 1944, 148-160.

Cecil Hopkinson, *A Bibliography of the Works of Giacomo Puccini*, New York 1968.

Nicholas John (ed.), *Turandot*, London/New York (John Calder/Riverrun) 1984 (= »English National Opera Guide 27«).

Sebastian Kämmerer, *Illusionismus und Anti-Illusionismus im Musiktheater, Eine Untersuchung zur szenisch-musikalischen Dramaturgie in Bühnenkompositionen von Richard Wagner, Arnold Schönberg, Ferruccio Busoni, Igor Strawinsky, Paul Hindemith und Kurt Weill*, Anif/Salzburg (Müller-Speiser) 1990.

Peter Korfmacher, *Exotismus in Giacomo Puccinis »Turandot«*, Köln (Dohr) 1993.

Albert Köster, *Schiller als Dramaturg*, Berlin 1891.

Wolfram Krömer, *Die italienische Commedia dell'arte*, Darmstadt 1976.

La Scala 1778-1946, Ente Autonomo Teatro alla Scala 1946.

Alain René Lesage, *Le Théâtre de la Foire ou l'Opéra Comique*, 10 Vol., Paris 1721-1737.

Michele Lessona, *»Turandot« di Giacomo Puccini*, in: *Rivista musicale italiana*, 33/1926, 239-247.

Letterio di Francia, *La leggenda di Turandot*, Trieste (C.E.L.V.I.) 1932.

Kii-Ming Lo,*»Turandot«, una fiaba teatrale di Ferruccio Busoni*, 威尼斯翡尼翠劇院(Gran Teatro La Fenice)節目單, Venezia 1994, 91-137.

Kii-Ming Lo, *Ping, Pong, Pang. Die Gestalten der Commedia dell' arte in Busonis und Puccinis »Turandot«-Opern*, in: Ulrich Müller et al. (ed.), *Die lustige Person auf der Bühne*, Anif/Salzburg 1994, 311-323.

Kii-Ming Lo, *Turandot auf der Opernbühne*, Frankfurt/Bern/New York (Peter Lang) 1996.

Kii-Ming Lo, *Giacomo Puccini's »Turandot« in two Acts - The Draft of the first Version of the Libretto*, in: *Giacomo Puccini. L'uomo, il musicista, il panorama europeo.* Proceedings of the International Congress, Lucca 25-29 November 1994, ed. by Gabriella Biagi Ravenni & Carolyn Gianturo. (Studi Musicali Toscani, 4), Lucca 1997, 239 - 258.

Macbeth, Turandot, Tragedia di Gugliemo Shakespeare, Fola tragicomica di Carlo Gozzi, imitate da Frederico Schiller e tradotte dal Cav. Andrea Maffei, Firenze (Felice le Monnier) 1863.

Jürgen Maehder, *Studien zum Fragmentcharakter von Giacomo Puccinis »Turandot«*, in:

Analecta musicologica, 22/1984, 297-379; 義文翻譯: *Studi sul carattere di frammento della »Turandot« di Giacomo Puccini*, in: *Quaderni pucciniani*, 2/1985, 79-163.

Jürgen Maehder, *La trasformazione interrotta della principessa: Studi sul contributo di Franco Alfano alla partitura di »Turandot«*, in; Jürgen Maehder (ed.), *Esotismo e colore locale nell' opera di Puccini*, Pisa (Giardini) 1985, 143-170.

Jürgen Maehder, *»Turandot«-Studien*, in: *Beiträge zum Musiktheater VI, Jahrbuch der Deutschen Opern Berlin*, Berlin 1987, 157-187.

Jürgen Maehder, *The Origins of Italian »Literaturoper«; »Guglielmo Ratcliff«, »La figlia di Iorio«, »Parisina« and »Francesca da Rimini«*, in: Arthur Gross / Roger Parker (eds.), *Reading Opera*, Princeton (Princeton University Press) 1988, 92-128

Jürgen Maehder, *Giacomo Puccinis Schaffensprozeß im Spiegel seiner Skizzen für Libretto und Komposition*, in: Hermann Danuser/Günter Katzenberger (eds.), *Vom Einfall zum Kunstwerk. Der Kompositionsprozeß in der Musik des 20. Jahrhunderts*, Publikationen der Hochschule für Musik und Theater Hannover, vol. 4, Laaber (Laaber) 1993, 35-64.

Jürgen Maehder, *»Turandot« and the Theatrical Aesthetics of the twentieth Century*, in: William Weaver/Simonetta Puccini (eds.), *The Puccini Companion*, New York / London (Norton) 1994, 265-278.

Jürgen Maehder, *Szenische Imagination und Stoffwahl in der italienischen Oper des Fin de siècle*, in: Jürgen Maehder/Jürg Stenzl (eds.), *Zwischen Opera buffa und Melodramma*, Perspektiven der Opernforschung I, Bern/Frankfurt (Peter Lang) 1994, 187-248.

Jürgen Maehder, *Timbri poetici e tecniche d'orchestrazione - Influssi formativi sull'orchestrazione del primo Leoncavallo*, in: Jürgen Maehder/Lorenza Guiot (eds.), *Letteratura, musica e teatro al tempo di Ruggero Leoncavallo*, Atti del II° Convegno Internazionale su Leoncavallo a Locarno 1993, Milano (Sonzogno) 1995, 141-165.

Jürgen Maehder, *Il processo creativo negli abbozzi per il libretto e la composizione,* in: Virgilio Bernardoni (ed.), *Puccini,* Bologna (Il Mulino) 1996, 287-328.

Jürgen Maehder, *»Turandot« e »La leggenda di Sakùntala« - La codificazione dell'orchestrazione negli appunti di Puccini e le partiture di Alfano,* in: *Giacomo Puccini. L'uomo, il musicista, il panorama europeo.* Proceedings of the International Congress, Lucca 25-29 November 1994, ed. by Gabriella Biagi Ravenni & Carolyn Gianturo. (Studi Musicali Toscani, 4), Lucca 1997, 281-315.

Jürgen Maehder, *»I Medici« e l'immagine del Rinascimento italiano nella letteratura del decadentismo europeo,* in: Jürgen Maehder/Lorenza Guiot (eds.), *Nazionalismo e cosmopolitismo nell'opera tra '800 e '900.* Atti del III° Convegno Internazionale di Studi su Ruggero Leoncavallo a Locarno, Milano (Sonzogno) 1998, 239-260.

Jürgen Maehder, *Formen des Wagnerismus in der italienischen Oper des Fin de siècle,* in: Annegret Fauser/Manuela Schwartz, (eds.), *Von Wagner zum Wagnérisme. Musik - Literatur - Kunst - Politik,* München (Fink) 1998, 449-485.

Janet Maguire, *Puccini's Version of the Duet and Final Scene of »Turandot«,* in: *Musical Quarterly* 74/1990, 319-359.

Riccardo Malipiero, *Turandot preludio a un futuro interrotto,* in: AAVV., *Critica pucciniana,* Lucca (Provincia di Lucca/Nuova Grafica Lucchese) 1976, pp. 94-115.

Wolfgang Marggraf, *Giacomo Puccini,* Leipzig 1977.

Renato Mariani [Marini, R. B.], *La Turandot di Giacomo Puccini,* Firenze (Monsalvato) 1942.

Fritz Meier, *»Turandot« in Persien,* in: *Zeitschrift der Deutschen Morgenländischen Gesellschaft,* 95/1941, 1-27.

Jules Mohl, *Le livre des Rois par Abou'lkasim Firdousi, traduit et commenté par Jules Mohl*, 7 Vol., Paris 1876.

Eugenio Montale,*»Turandot« di Puccini*, in: E. Montale (ed.), *Prime alla Scala*, Milano, (Mondadori) 1981, 263-266.

Mario Morini (ed.), *Pietro Mascagni. Contributi alla conoscenza della sua opera nel I° centenario della nascità*, Livorno (Il Telegrafo) 1963.

Allardyce Nicoll, *The World of Harlequin. A Critical Study of the Commedia dell'arte*, Cambridge 1963.

Cesare Orselli, *Inchieste su »Turandot«*, in: J. Maehder (ed.), *Esotismo e colore locale nell' opera di Puccini*, Pisa (Giardini) 1985, 171-190.

Cesare Orselli, *Puccini e il suo approdo alla favola*, in: *Chigiana*, 31 (n.s. 11) 1974, 193-203.

Wolfgang Osthoff, *Turandots Auftritt. Gozzi, Schiller, Maffei und Giacomo Puccini*, in: B. Guthmüller / W. Osthoff (eds.), *Carlo Gozzi. Letteratura e musica*, Roma (Bulzoni) 1997, 255-281.

Alessandra Panzani,*»Turandot« nel quadro della fortuna critica pucciniana*, Diss., Università di Siena, 1987.

Alessandro Pestalozza, *I costumi di Caramba per la prima di »Turandot« alla Scala*, in: *Quaderni pucciniani*, II/1985, 173-181.

Letizia Putignano, *Il melodramma italiano post-unitario: aspetti di nazionalismo ed esotismo nei soggetti medievali*, in: Armando Menicacci/Johannes Streicher (eds.), *Esotismo e scuole nazionali*, Roma (Logos) 1992, 155-166.

Letizia Putignano, *Revival gotico e misticismo leggendario nel melodramma italiano postunitario*, in: *NRMI* 28/1994, 411-433.

Enzo Restagno, *Turandot e il Puppenspiel,* in: Jürgen Maehder (ed.), *Esotismo e colore locale nell' opera di Puccini,* Pisa (Giardini) 1985, 191-198.

Peter Revers, *Analytische Betrachtungen zu Puccinis »Turandot«,* in: *Österreichische Musikzeitschrift* 34/1979, 342-351.

Karl Reyle, *Wandlungen der Turandot und ihrer Rätsel,* in: *Neue Zeitschrift für Musik* 125/1964, 303-306.

Albrecht Riethmüller, *»Die Welt ist offen«. Der Nationalismus im Spiegel von Busonis »Arlecchino«,* in: Jürgen Maehder/Lorenza Guiot (eds.), *Nazionalismo e cosmopolitismo nell'-opera tra '800 e '900.* Atti del III° Convegno Internazionale di Studi su Ruggero Leoncavallo a Locarno, Milano (Sonzogno) 1998, 59-72.

Ruggero Rimini, *Gozzi secondo Simoni,* in: *Chigiana,* xxxi, 1976, 225-32.

Mario Rinaldi, *Franco Alfano e la »Turandot« di Puccini,* in: M. Rinaldi, *Ritratti e fantasie musicali,* Roma (De Sanctis) 1970, 303-306,

Ottavio Rosati, *Clinica Turandot,* in: J. Maehder (ed.), *Esotismo e colore locale nell' opera di Puccini,* Pisa (Giardini) 1985, 211-222.

Peter Ross/Donata Schwendimann-Berra, *Sette lettere di Puccini a Giulio Ricordi,* in: NRMI 13/1979, 851-865.

Sergio Sablich, *Busoni,* Torino (EDT) 1982.

Michael Saffle, *" Exotic " Harmony in »La fanciulla del West« and »Turandot«,* in: Jürgen Maehder (ed.), *Esotismo e colore locale nell' opera di Puccini,* Pisa (Giardini) 1985, 119-130.

Nunzio Salemi, *»Gianni Schicchi«. Struttura e comicità,* Diss. Bologna 1995.

Matteo Sansone, *Patriottismo in musica: il »Mameli« di Leoncavallo*, in: Jürgen Maehder/Lorenza Guiot (eds.), *Nazionalismo e cosmopolitismo nell'opera tra '800 e '900*. Atti del III° Convegno Internazionale di Studi su Ruggero Leoncavallo a Locarno, Milano (Sonzogno) 1998, 99-112.

Claudio Sartori, *I sospetti di Puccini*, in: *NRMI* 11/1977, 232-241.

Peter W. Schatt, *Exotik in der Musik des 20. Jahrhunderts*, München/Salzburg (Katzbichler) 1986.

Dieter Schickling, *Giacomo Puccini*, Stuttgart (Deutsche Verlagsanstalt) 1989.

Gordon Smith, *Alfano and »Turandot«*, in: *Opera*, 24/1973, 223-231.

Julian Smith, *A Metamorphic Tragedy*, in: *PRMA* 106/ 1979/80, 105-114.

Patricia Juliana Smith, *»Gli enigmi sono tre«: The [d]evolution of Turandot, Lesbian Monster*, in: C.E. Blackmer / P.J. Smith (eds.), *En travesti: Women, Gender Subversion, Opera*, New York (Columbia) 1995, 242-284.

Lynn Snook, *In Search of the Riddle Princess Turandot*, in: J. Maehder (ed.), *Esotismo e colore locale nell' opera di Puccini*, Pisa (Giardini) 1985, 131-142.

Johannes Streicher, *»Falstaff« und die Folgen: L'Arlecchino molteplicato. Zur Suche nach der lustigen Person in der italienischen Oper seit der Jahrhundertwende*, in: Ulrich Müller et al. (eds.), *Die lustige Person auf der Bühne*, Kongreßbericht Salzburg 1993, Anif (Müller-Speiser) 1994, 273-288.

Johannes Streicher, *Del Settecento riscritto. Intorno al metateatro dei »Pagliacci«* , in: Jürgen Maehder/Lorenza Guiot (eds.), *Letteratura, musica e teatro al tempo di Ruggero Leoncavallo*, Atti del II° Convegno Internazionale su Leoncavallo a Locarno 1993, Milano (Sonzogno) 1995, 89-102.

274

Ivanka Stoïanova, *Remarques sur l'actualité de »Turandot«*, in: Jürgen Maehder (ed.), *Esotismo e colore locale nell'opera di Puccini*, Pisa (Giardini) 1985, 199-210.

Hans Heinz Stuckenschmidt, *Ferruccio Busoni, Zeittafel eines Europäers*, Zürich 1967.

The New Grove Dictionary of Music & Musicians, ed. by Stanlie Sadie, 20 Vol., London (Macmillan) 1980.

Antonio Titone, *Vissi d'arte. Puccini e il disfacimento del melodramma*, Milano 1972.

Edward Horst von Tscharner, *China in der deutschen Dichtung bis zur Klassik*, München 1939.

Olga Visentini, *Movenze dell'esotismo: »Il caso Gozzi«*, in: Jürgen Maehder (ed.), *Esotismo e colore locale nell'opera di Puccini*, Atti del I° Convegno Internazionale sull'opera di Puccini a Torre del Lago 1983, Pisa (Giardini) 1985, 37-51.

Wolfgang Volpers, *Giacomo Puccinis »Turandot«*, Publikationen der Hochschule für Musik und Theater Hannover, vol. 5, Laaber (Laaber) 1994.

Friedrich August Clemens Werthes, *Theatralische Werke von Carlo Gozzi*, in: *NA,* Vol. 14, 1-135.

Berthold Wiese / Erasmo Perropo, *Geschichte der italienischen Litteratur von den ältesten Zeiten bis zur Gegenwart*, Leipzig / Wien 1899.

Sigrid Wiesmann (ed.), *Für und Wider die Literaturoper. Zur Situation nach 1945*, Laaber (Laaber) 1982.

Ludovico Zorzi, *L'attore, la Commedia, il drammaturgo*, Torino 1990.

二、中文部份

方豪，《中西交通史》，二冊，台北1953, 重印本台北(文化)1983。

李明明，〈自壁毯圖繪考察中國風貌：十八世紀法國羅可可藝術中的符號中國〉，輔仁大學比較文學研究所叢書第二冊，印行中。

德禮賢，《中國天主教傳教史》，上海(1933?)：重印本台北(商務)1983。

羅基敏，〈這個旋律「中國」嗎?-韋伯《杜蘭朵》劇樂之論戰〉，《東吳大學文學院第十二屆系際學術研討會會議論文集》，台北1998, 74-101。

羅基敏，〈由《中國女子》到《女人的公敵》— 十八世紀義大利歌劇裡的「中國」〉，輔仁大學比較文學研究所叢書第二冊，印行中。

Jürgen Maehder原著，羅基敏譯，〈巴黎寫景－論亨利・繆爵的小說改編成浦契尼和雷昂卡發洛的《波西米亞人》歌劇的方式〉，《音樂與音響》，二○八期（八十年三月），142-147；二○九期（八十年四月），122-127；二一一期（八十年六月），122-128；二一三期（八十年八月），110-118。

Jürgen Maehder原作，羅基敏譯，〈文學與音樂中音響色澤的詩文化：深究德國浪漫文化中的音響符號〉，輔仁大學比較文學叢書第二冊，印行中。

中外譯名對照表

《杜蘭朵》錄影、錄音版本

符號說明：T／杜蘭朵、C／卡拉富、L／柳兒、Ti／帖木兒、A／鄂圖王

一、歌劇《杜蘭朵》錄影部份

寶麗金（Deutsche Grammophon POLG）

VCD：

編號：VCD 072 510-2

指揮：James Levine

樂團：The Metropolitan Opera Orchestra and Chorus

歌者：Eva Marton（T）、Placido Domingo（C）、Leona Mitchell（L）、Paul Plishka（Ti）等。

LD：

編號：072 510-1 GHE2

指揮：James Levine

樂團：Metropolitan Opera Orchestra and Chorus

歌者：Eva Marton（T）、Placido Domingo（C）、Paul Plishka（Ti）、Leona Mitchell（L）、Hugues Cuenod（A）等。

福茂（DECCA）

VHS：

編號：VA-91009

指揮：Donald Runnicles

樂團：San Francisco Opera Orchestra and Chorus

歌者：Eva Marton（T）、Michael Sylvester（C）、Lucia Mazzaria（L）、Kevin Langan（Ti）等。

先鋒（Pioneer Classics PC）

LD：

編號：PC-94-004

指揮：Donald Runnicles

樂團：San Francisco Opera Orchestra

歌者：Eva Marton（T）、Michael Sylvester
（C）、Kevin Langan（Ti）、Lucia
Mazzaria（L）等。

先鋒（Pioneer Artists）

LD：

編號：PA-87-201

指揮：Maurizio Arena

樂團：Orchestra of the Arena di Verona

歌者：Ghena Dimitrova（T）、Nicola Martinucci
（C）、Ivo Vinco（Ti）、Cecilia Gasdia
（L）、Gianfranco Manganotti（A）等。

二、歌劇《杜蘭朵》錄音部份

寶麗金（POLG）

CD：

編號：CD 423 855-2（2張CD）

指揮：Herbert von Karajan

樂團：Wiener Philharmoniker

歌者：Katia Ricciarelli（T）、Placido Domingo
（C）、Barbara Hendricks（L）、Piero de
Palma（A）等。

卡拉絲的杜蘭朵扮相（EMI 提供）

科藝百代（EMI）

CD：

編號：CDS 556 307-2（2張CD）

指揮：Tullio Serafin

樂團：Coro e Orchestra del Teatro alla Scala di Milano

歌者：Maria Callas（T）、Elisabeth Schwarzkopf（L）、Eugenio Fernandi（C）、Nicola Zaccaria等。

編號：CMS 769 327-2（2張CD）

指揮：Francesco Molinari-Pradelli

樂團：Coro e Orchestra del Teatro dell' Opera di Roma

歌者：Birgit Nilsson（T）、Franco Corelli（C）、Renata Scotto（L）、Bonaldo Giaiotti等。

編號：CMS 565 293-2（2張CD）

指揮：Alain Lombard

樂團：Maitrise de la Cathedrale
Choeurs de l' Opera du Rhin
Orchestre Philharmonique de Strasbourg

歌者：Montserrat Caballé（T）、Mirella Freni（L）、José Carreras（C）、Paul Plishka等。

博德曼（BMG）

CD：

編號：CDM 566 051-2（節錄版）

指揮：Alain Lombard

樂團：Maitrise de la Cathedrale
 Choeurs de l'Opera du Rhz
 Orchestre Philharmonique de Strasbourg

歌者：Montserrat Caballé（T）、Mirella Freni
 （L）、José Carreras（C）、Paul Plishka
 等。

尼爾森的杜蘭朵扮相（BMG 提供）

博德曼（BMG）

CD：

編號：74321 60617-2（2張CD）

指揮：Zubin Mehta

樂團：Maggio Musicale Fiorentino

歌者：Giovanna Casolla（T）、Sergej Larin
 （C）、Barbara Frittoli（L）等。

備註：1998年9月，《杜蘭朵》於北京紫禁城演出之
 實況錄音版本。

編號：09026 62687-2（2張CD）

指揮：Erich Leinsdorf

樂團：Coro e Orchestra del Teatro dell'Opera di
 Roma

歌者：Birgit Nilsson（T）、Renata Tebaldi
 （L）、Jussi Bjoerling（C）、Giorgio Tozzi
 等。

編號：09026 60898-2（2張CD）
指揮：Roberto Abbado
樂團：Münchner Rundfunkorchester
　　　Chor des Bayerischen Rundfunks
歌者：Eva Marton（T）、Ben Heppner（C）、
　　　Margaret Price（L）、Jan-Hendrik
　　　Rootering（Ti）等。

Eva Turner的杜蘭朵扮相
（◎福茂唱片 Decca提供）

福茂（DECCA）

CD：

編號：414 274-2（2張CD）
指揮：Zubin Mehta
樂團：London Philharmonic Orchestra
歌者：Joan Sutherland（T）、Luciano Pavarotti
　　　（C）、Montserrat Caballé（L）等。

編號：16147（2張CD）
指揮：Zubin Mehta
樂團：London Philharmonic Orchestra
歌者：Joan Sutherland（T）、Luciano Pavarotti
　　　（C）、Montserrat Caballé（L）等。

編號：443 761-2（2張CD）
指揮：Alberto Erede
樂團：Orchestra e coro dell'Accademia di Santa
　　　Cecilia, Roma
歌者：Renata Tebaldi（T）、Inge Borkh（L）、
　　　Mario del Monaco（C）等。

編號：IC-099
指揮：Alberto Erede
樂團：Orchestra e coro dell'Accademia di Santa
　　　Cecilia, Roma
歌者：Renata Tebaldi（T）、Inge Borkh（L）、
　　　Mario del Monaco（C）等。

卡帶：
編號：432（上卷）、433（下卷）
指揮：Zubin Mehta
樂團：London Philharmonic Orchestra
歌者：Joan Sutherland（T）、Luciano Pavarotti
　　　（C）、Montserrat Caballe（L）等。

三、卜松尼《杜蘭朵組曲》錄音部份

新力（SONY）

CD：

編號：SK 53 280
指揮：Riccardo Muti
樂團：Orchestra Filarmonica della Scala

四、卜松尼《杜蘭朵》錄音部份

CAPRICCIO

CD：

編號：60 039-1
指揮：Gerd Albrecht
樂團：Radio-Symphonie-Orchester Berlin
合唱團：RIAS-Kammerchor
歌者：Linda Plech（T）、Josef Protschka（C）、
　　　René Pape（A）、Robert Wörle
　　　（Truffaldino）等。

VIRGIN CLASSICS

CD：

編號：VCL 59313
指揮：Kent Nagano
樂團：The Lyon Opera Chorus and Orchestra
歌者：Mechthild Gessendorf（T）、Stefan
　　　Dahlberg（C）等。

※感謝以上各公司提供資料※

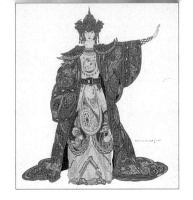

1998年11月1日　初版

作　　　者：羅基敏、梅樂亙（Jürgen Maehder）合著

發　行　人：賴任辰

社　　　長：許麗雯

總　編　輯：許麗雯

主　　　編：魯仲連

編　　　輯：楊文玄、樸慧芳

美　　　編：周木助

企　　　劃：陳靜玉

行　　　政：楊伯江　朱慧娟

出版發行：高談文化事業有限公司

編　輯　部：台北縣新店市中正路566號6樓

電　　　話：（02）2218-3835

傳　　　真：（02）2218-3820

印　　　製：久裕彩色印刷事業股份有限公司

行政院新聞局出版事業登記證局版北市業字第734號

浦契尼的《杜蘭朵》

定　　　價：480元

國家圖書館出版品預行編目資料

浦契尼的杜蘭朵 / 羅基敏、梅樂亙 (Jürgen Maehder) 合著.
初版. 臺北縣新店市:
縱橫文化,1998〔民87〕
面: 公分.
參考書目:面
ISBN 957-98196-1-0 (平裝)

1.浦契尼 (Puccini, Giacomo, 1858-1924) -
　作品集-評論 2.歌劇

　　915.2　　　　　　　　　　　87013676